Die Dresdner Frauenki.
Jahrbuch 2017

Die Dresdner Frauenkirche

Jahrbuch zu ihrer Geschichte und Gegenwart

Band 21

Herausgegeben
von
Heinrich Magirius
im Auftrag der Gesellschaft zur Förderung
der Frauenkirche Dresden e. V.
unter Mitwirkung der Stiftung Frauenkirche Dresden

2017

SCHNELL + STEINER

Anschrift der Schriftleitung:
Gesellschaft zur Förderung der Frauenkirche Dresden e.V.
Georg-Treu-Platz 3, 01067 Dresden

Schriftleitung: Prof. Dr. Angelica Dülberg, Dr. Ulrich Hübner, Dr. Hans-Joachim Jäger,
Prof. Dr. Dr. h.c. Heinrich Magirius
Verantwortlicher Redakteur: Dr. Manfred Kobuch
Bildrecherche: Jan Weichold

Redaktionsschluss:
30. Juni 2017

Für den Inhalt der Beiträge zeichnen die Autoren verantwortlich.

Auf dem Umschlag:
Carl August Richter (1770-1840), Panorama von der Kuppel der Frauenkirche zu Dresden, 1824.
Sign.: SLUB Kartensammlung, SLUB/KS 30925

Bibliografische Information der Deutschen Bibliothek

Die Deutsche Bibliothek verzeichnet diese Publikation
in der Deutschen Nationalbibliografie;
detaillierte bibliografische Daten sind im Internet über
<http://dnb.ddb.de> abrufbar.

ISBN 978-3-7954-3289-8

ISSN 0948-8014

© 2017 by Verlag Schnell & Steiner GmbH Regensburg
www.schnell-und-steiner.de; info@schnell-und-steiner.de
Satz: typegerecht, Berlin
Druck: Gutenberg Beuys Feindruckerei GmbH, Langenhagen

Inhalt

*

*

500 Jahre Reformation – was wir feiern[1]

VON JOCHEN BOHL

I.

Welche sind die Gründe, die Reformation 500 Jahre nach dem Thesenanschlag zu feiern, und – daraus folgend – wie wollen wir feiern?

Für die Gestaltung des Jubiläums haben wir im Grunde genommen keine Vorbilder. Vor 100 Jahren befand sich Deutschland im Krieg, im Westen tobte die furchtbare Abnutzungs- und Vernichtungsschlacht, und Luther wurde für den militärischen Erfolg in einer Weise in Anspruch genommen, wie wir das heute nur noch mit Schaudern sehen können. „Hier stehe ich, ich kann nicht anders", das berühmte Diktum vom Reichstag zu Worms, gerann 1917 umstandslos zu der Notwendigkeit, die Front zu halten; in evangelischen Kirchen und Feldgottesdiensten waren Predigten zu hören, für die man sich nur schämen kann. Die umstandslose Instrumentalisierung der Erinnerung an das Reformationsgeschehen für kriegerische Ziele ist ein dunkles Kapitel in der Geschichte unserer Konfession. Blickt man weiter zurück in das Jahr 1817, so verdeutlicht das 300-jährige Reformationsjubiläum vor allem den großen zeitlichen Abstand. Es war die Zeit des nationalen Erwachens nach der napoleonischen Ära; und erstmals spielte in den deutschen Landen, wie man damals sagte, der Begriff der Nation eine Rolle. In den evangelischen Territorien Deutschlands wurde ein Ton angeschlagen, der Erfordernisse der damaligen Gegenwart in eins setzte mit der Erinnerung an das Jahrhundert der Reformation – Luther wurde zu einem Helden der „erwachenden" Nation stilisiert, was der Mann in seiner Zeit sicherlich nicht gewesen ist. Vor diesem Hintergrund haben die Gremien der EKD über die Frage, wie das Reformationsjubiläum des Jahres 2017 zu gestalten sei, lange und intensiv beraten, und einige Aspekte dieser Überlegungen möchte dieser Beitrag erläutern.

Am Anfang steht die Erinnerung an den 31. Oktober des Jahres 1517, Vorabend des Allerheiligentages, als der Mönch und Theologieprofessor Martin Luther 95 Thesen zum Ablasswesen seiner römisch-katholischen Kirche veröffentlichte. Ob das nun mit den berühmten Hammerschlägen an die Tür der Schlosskirche in Wittenberg geschehen ist, oder ob der Pedell der Universität dies erledigt hat, ist eine Frage, an die man nicht allzu viel Aufwand verwenden sollte. Es war damals jedenfalls üblich, dass Impulse für akademische Gespräche und Diskurse der Öffentlichkeit auf diese Weise zur Kenntnis gebracht wurden. Kopiergeräte oder Rundmails gab es nicht, man war auf Aushänge angewiesen, und dafür eigneten sich die Kirchentüren gut. Über die Faktizität und den Wortlaut der 95 Thesen gibt es keinen Zweifel. Luthers Kritik zielte auf Theologie und Praxis des Ablasses, der durch Buße und Geldspenden den sündhaften Menschen aus dem Fegefeuer befreien sollte. Zu seiner eigenen Überraschung hatte er damit ein Reformsignal gesetzt, das überall in den deutschen Landen große Aufmerksamkeit fand. Mit ihm hofften viele, die Kirche befreien zu können von Entstellungen und Verirrungen. Im Verlauf der sich anschließenden Diskussionen und Auseinandersetzungen entwickelte Luther eine eigenständige Theologie, in deren Mittelpunkt der Glaube an Christus steht, das Vertrauen auf die Gnade Gottes. Er wollte die Bibel wieder zum alleinigen Maßstab der kirchlichen Lehre machen und zum Zentrum ihrer Predigt, Christus in die Mitte des Lebens der Gläubi-

[1] Vortrag gehalten anlässlich der 13. Ordentlichen Mitgliederversammlung der Gesellschaft zur Förderung der Frauenkirche Dresden e.V. am 29.10.2016 in der Dreikönigskirche – Haus der Kirche Dresden.

gen rücken. *Sola gratia*, allein die Gnade, *Sola fide*, allein der Glaube, *Sola scriptura*, allein die Schrift, *Solus christus*, allein Christus – in diesen vier Bezügen kann man (wenn auch holzschnittartig, so doch sachlich nicht unangemessen) die Botschaft Luthers zusammenfassen, für die er in Predigten und zahlreichen Publikationen eintrat. Das Reformationsgeschehen ist zu verstehen als ein Aufbruch zur Wiederentdeckung der biblischen Botschaft und der persönlichen Bindung der Gläubigen an Christus, und darin zur Reform der Kirche. Luther sah es so, dass sie gerufen ist, sich um der Treue zum Evangelium Willen immer wieder aufs Neue zu reformieren. Insofern lautet die Antwort auf die eingangs gestellte Frage: 2017 feiern wir einen Aufbruch zur Erneuerung der Kirche, zu erneuerter Spiritualität und erneuertem Glauben an Jesus Christus, den Herrn der Kirche.

Eine Reform der Kirche war zu Beginn des 16. Jahrhunderts dringend nötig angesichts ihrer aufs Ganze gesehen unerfreulichen Situation; es handelte sich um eine Epoche des spirituellen Niedergangs und der geistlich-theologischen Armut des Papsttums. Das Pontifikat von Papst Leo X. ist von vielen (auch römisch-katholischen) Kirchenhistorikern als eines der verhängnisvollsten der Kirchengeschichte überhaupt bezeichnet worden. Es war bestimmt durch Machtgier, sexuelle Verfehlungen und Prunksucht; nicht zuletzt brachte der Bau des Petersdoms einen enormen Finanzbedarf mit sich. In diesen Kontext gehörte das aggressive Ablasswesen, an dem Luther sich wie viele andere vor und mit ihm massiv störte. Allerdings kam es anders als von ihm erhofft nicht zu der Reformation seiner römisch-katholischen Kirche; stattdessen wurden seine Thesen zum Auslöser eines eskalierenden Konflikts mit dem Papsttum und führten in der Folge zu einem breit gefächerten Prozess, in dem letztlich die evangelischen Kirchen entstanden. Die sächsische Landeskirche konnte 2014 ihr 475. Bestehen feiern.

Der weltweit verzweigte Protestantismus der Gegenwart, den wir 2017 zur Feier des Jubiläums nach Deutschland einladen, trägt dieses Erbe weiter. Heute gehören etwa 150 Millionen Menschen Kirchen an, die sich in ihrer Existenz der reformatorischen Tradition verdanken. In ihnen bildete sich das Evangelischsein als eine eigene Lebensweise heraus, von der im Laufe der Zeit Mentalitäten und Kulturen deutlich geprägt

wurden. Das gilt ganz besonders für Deutschland und ebenso für Skandinavien, wo die Reformation flächendeckend eingeführt wurde, nachdem die Bischöfe zum evangelischen Glauben übertraten, was es in Deutschland nicht in einem einzigen Fall gegeben hat. Insofern verbinden kulturelle Prägungen Deutschland bis heute mit den skandinavischen Ländern, in Literatur und Musik, Wissenschaft und den Strukturen des gesellschaftlichen Zusammenlebens. Vergleichbares gilt für die Kirchen in Gebieten Nord- und Südamerikas, die ursprünglich auf Auswanderung aus den nordeuropäischen Ländern und Deutschland zurückgehen. Einige Beispiele für das Evangelischsein in den reformatorischen Kirchen sollen hier genannt werden, so das evangelische Pfarrhaus, das als eine exemplarische Lebensweise in das Alltagsleben der Menschen hinein ausstrahlte und nicht nur diejenigen beeinflusste, die in einem solchen aufgewachsen sind. Wirkmächtig wurde auch das Miteinander von geistlichem und weltlichem Stand in der Leitung der Kirche. Bis heute sind an der Leitung der Kirche gleichberechtigt mit den Geistlichen gewählte Vertreterinnen und Vertreter aus den Kirchenvorständen beteiligt. In den Synoden (Bezirkssynoden, Landessynoden, EKD-Synode) sind die Laien in der Überzahl; das gilt ebenso für die Kirchenleitungen. Kürzlich war in der ARD ein Bericht zu sehen über die gemeinsame Pilgerfahrt evangelischer und katholischer Bischöfe in das Heilige Land zum Auftakt der Feierlichkeiten des Reformationsjubiläums, ein überzeugendes ökumenisches Zeichen. Leider blieb der Umstand unerwähnt, dass an dieser Reise Laien aus der Leitung der evangelischen Kirche teilnahmen, nämlich Mitglieder des Rates der Evangelischen Kirche in Deutschland. Im Übrigen ist bei uns Evangelischen der Begriff von den „Laien" eigentlich unzutreffend, und er wird nur der Einfachheit halber benutzt. Denn wir kennen keinen besonderen geistlichen Stand, der von anderen Kirchenmitgliedern geschieden wäre. Die ordinierten Pfarrerinnen und Pfarrer sehen wir im geistlichen Sinn auf einer Ebene mit allen getauften Mitgliedern unserer Kirche, und insofern ist die Rede von „Laien" unzutreffend; wir verstehen die gemeinsame Suche nach der Wahrheit, die in der Bibel gefunden werden kann, als Ausdruck des allgemeinen Priestertums der Gläubigen. Kulturell wirkmächtig wurde auch das Verhältnis von Glaube und Wissen in der evangelischen Theolo-

gie, nicht zuletzt im Zeitalter der Aufklärung, das in Deutschland einen anderen Verlauf als in Frankreich nahm. Erwähnt werden muss die Bedeutung der Kirchenmusik für den Gottesdienst und das Alltagsleben, ganz besonders repräsentiert durch den Leipziger Thomaskantor Johann Sebastian Bach. Ebenso zu nennen sind wertbasierte Orientierungen und Verhaltensweisen wie etwa die sogenannte protestantische Arbeitsethik, die in Deutschland und den skandinavischen Ländern wirkmächtig wurden; religiöse Prägungen haben bis heute höchst konkrete Auswirkungen auch in der Gestaltung des Alltäglichen.

Nicht zuletzt gibt die aktuelle Situation der EU, in der Konflikte zwischen den Staaten des Nordens und denen im Süden aufgebrochen sind, einen Eindruck von der Wirkmächtigkeit der unterschiedlichen konfessionellen Traditionen. Wir Evangelische sind im Umgang mit diesen Prägungen zurückhaltend und reden selten davon, andere gehen unbefangener damit um. Als Beispiel führe ich einen Artikel an, der nach dem Höhepunkt der internationalen Finanzkrise in der „New York Times" erschien und sich mit der Frage beschäftigte, warum Deutschland sie so vergleichsweise gut bewältigen konnte; die Antwort mag überraschen: der Erfolg habe damit zu tun, dass die Bundeskanzlerin einem evangelischen Pfarrhaus entstamme und dafür gesorgt habe, dass „die Ärmel aufgekrempelt" wurden. Das ist eine verkürzte und kaum haltbare Sichtweise, es waren sicherlich andere Faktoren bedeutsam; aber ein „Körnchen Wahrheit" mag doch darin liegen. Zumindest gibt die Begebenheit einen Hinweis, welche kulturellen Tiefenwirkungen der Reformation zugeschrieben und für gegenwärtig wirkmächtig gehalten werden können.

II.

Die Reformation war ein Ereignis von welthistorischer Bedeutung, sie steht am Anfang der Freiheitsgeschichte der Neuzeit. Die Reformatoren betonten das persönliche Gottesverhältnis des einzelnen Menschen und unterschieden die Verantwortung des Gläubigen für seine Gottesbeziehung von der Funktion der Kirche, die in der römisch-katholischen Tradition stärker als eine vermittelnde Instanz zwischen Gott und dem einzelnen Gläubigen gesehen wird. Dass die Rechtfertigung allein aus dem Glauben kommt, sich als ein Geschehen zwischen Gott und einem Menschen in seiner Individualität ereignet, war ein starker Impuls, der die neuzeitliche Freiheitsgeschichte bedingt und angestoßen hat.

Mit den theologischen Kerngedanken der Reformation zog etwas Neues in das Denken und Leben ein, und die Auswirkungen reichten weit über den Raum der Kirche hinaus. Zu ihnen gehört zuvörderst die Berufung auf das durch die Bibel gebundene persönliche Gewissen. Während des Reichstags in Worms des Jahres 1521, in einer für ihn persönlich ungemein kritischen Situation, berief Martin Luther *(Abb. 1)* sich auf die Bibel – nur durch Schriftgründe könne seine Sichtweise verändert werden. Darum konnte er seinen Überzeugungen nicht wie verlangt absagen und musste den versammelten Mächtigen seiner Zeit sagen „ich kann nicht anders". Ebenso bedeutsam wurde der theologische Gedanke vom allgemeinen Priestertum, in das von Gott unterschiedslos alle Gläubigen und Getauften berufen sind. Insofern formulierte die Reformation theologische Anliegen, die im Verlauf ihrer Wirkungsgeschichte zu Quellen von Menschenrechten und Demokratie, von Freiheit, Gleichheit und Geschwisterlichkeit wurden. Luther war kein Demokrat, das konnte er als Kind seiner Zeit nicht sein, und ebenso wenig geht die Allgemeine Erklärung der Menschenrechte von 1948 umstandslos auf das 16. Jahrhundert und den Beginn der Reformationszeit zurück. Aber sicherlich sind in der Reformationszeit geistesgeschichtliche Prozesse in Gang gekommen sind, die zu zentralen Errungenschaften der Neuzeit geführt haben.

Nicht zuletzt, weil das reformatorische Geschehen mit einem enormen Bildungsimpuls verbunden war. Philipp Melanchthon, den Weggefährten und Freund Martin Luthers , hat man über lange Zeit hinweg als den „Präzeptor Germaniae" bezeichnet, als den Lehrer Deutschlands. In unmittelbarer Folge der Reformation entstanden Schulen mit einem Bildungsprogramm, dessen Ziel es war, dass jeder und jede sich aus der Bibel heraus ein eigenes Urteil sollte bilden können über die Geschichte Gottes mit den Menschen und dementsprechend in der Lage zu sein, das eigene Tun und Lassen zu verantworten. Eine dauerhaft wirksame Errungenschaft war auch die Neuordnung des Sozialwe-

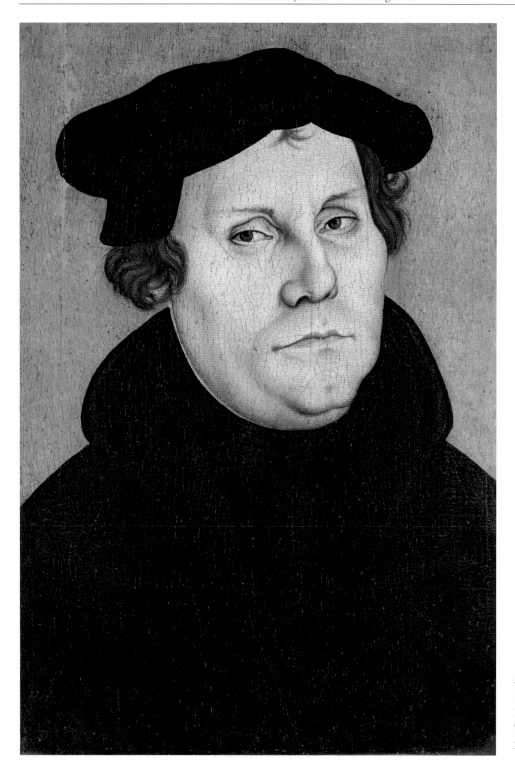

Abb. 1 Lucas Cranach d. Ä. (Werkstatt).

Bildnis Martin Luther, Gemälde auf Buchenholz, 34,3 × 24,4 cm, 1528. Wittenberg, Lutherhaus.

sens in der Leisniger Kastenordnung von 1523. Martin Luther verstand die mittelalterliche Armenfürsorge als Ausdruck der von ihm bekämpften Werkgerechtigkeit und hat dementsprechend die soziale Arbeit der Klöster strikt kritisiert. Nachdem das Kloster Buch, drei Kilometer von Leisnig entfernt an der Mulde gelegen, seine Tätigkeit eingestellt hatte, gab er dem Stadtrat von Leisnig die notwendigen Impulse zur Neuordnung des Sozialwesens. Der Leisniger Kasten war ein großes Holzbehältnis, in den das Geld für die Armenfürsorge einzulegen war; die Ordnung regelte die Fragen, von wem und nach welchen Maßstäben die Finanzmittel aufzubringen waren und wie sie zu verwenden seien; der Stadtrat trug die Verantwortung. Die Ordnung wurde als das „älteste Sozialpapier der Welt" bezeichnet, eine Abschrift ist in der Leisniger St. Matthäikirche zu sehen. Sie war ein Impuls zur Gestaltung des Sozialen in Deutschland, der unser Sozialsystem bis heute bestimmt. Denn die „Hilfe zum Lebensunterhalt", also die Sorge für Menschen, die auf Unterstützung angewiesen sind, ist seither und unverändert nach dem Bundessozialhilfegesetz eine kommunale Aufgabe. Vor zwölf Jahren im Zusammenhang der sog. Agenda 2010 war es schwierig, Arbeitslosenhilfe und Sozialhilfe zusammenzuführen, weil es um unterschiedliche Traditionen ging – Arbeitslosenhilfe war seit dem 20. Jahrhundert eine Aufgabe des Bundesstaates, während die Sozialhilfe seit Reformationszeiten Aufgabe der Kommunen ist.

Wirkmächtig wurde auch die reformatorische Unterscheidung der beiden Reiche, also des Gottesreiches von den weltlichen Machtstrukturen, die Martin Luther so außerordentlich wichtig war und in der sogenannten „Zweireichelehre" entfaltet wird. In seinem großen Werk „Geschichte des Westens" klärt der Historiker Heinrich August Winkler eingangs die Frage, was überhaupt „der Westen" sei, wie die westliche Wertegemeinschaft von anderen staatlichen Traditionen abzugrenzen sei. Seine Antwort ist in diesen säkularen Zeiten einigermaßen überraschend: der Westen ist die Region innerhalb der von der christlichen Religion geprägten Kultur, in der das Wort Christi aus Markus 12 (Mt.22 par.) Geltung bekommen hat: *„Gebt dem Kaiser, was des Kaisers ist, und gebt Gott, was Gottes ist"*. Tatsächlich – wo diese Unterscheidung wirkmächtig geworden ist, entstand ein Verhältnis zwischen Glaube

und Kirche auf der einen und Staat und Gesellschaft auf der anderen Seite, das es anderswo so nicht gibt. Dafür waren verschiedene Ereignisse und Entwicklungen ausschlaggebend, wie etwa der Investiturstreit des 11. Jahrhunderts und der Gang des Kaisers nach Canossa. Ganz bestimmt aber gehört zu diesen Entwicklungen die Unterscheidung Luthers der geistlichen Dimension des Glaubens von der Dimension der Weltverantwortung. Sie spielt bis heute eine große Rolle in Europa; zwischen den von der Orthodoxie geprägten Nationen und denen im Raum der Westkirche bestehen in Fragen des politisch-gesellschaftlichen Selbstverständnisses enorme Unterschiede. Insofern wird man auch die Gestaltung des Verhältnisses von weltlichem und geistlichem Leben und die Trennung von Staat und Kirche als eine Tiefenwirkung der Reformation verstehen können. Angemerkt sei, dass die Unterscheidung der beiden Sphären in der Begegnung mit dem Islam zu den kritischen Punkten des Gesprächs gehört und gehören muss.

Diese Andeutungen zeigen, dass die Reformation unser Leben noch im säkularen 21. Jahrhundert prägt durch die hohe Bedeutung der Bildung, die Verfasstheit des Sozialwesens und nicht zuletzt durch das besondere Verhältnis von Religion und Staat. Sie hat Impulse gegeben, auf die wir auch in den Herausforderungen der Gegenwart keinesfalls verzichten sollten, und dafür steht insbesondere Luthers Schrift „Von der Freiheit eines Christenmenschen" (1521). Der Reformator definiert die Freiheit der Gläubigen in einer doppelten Bestimmung – ein solcher Mensch ist niemandem untertan, keiner irdischen Macht abhängig, sondern versteht sich als Gegenüber des barmherzigen Gottes, und darin liegt eine enorme Freiheitszusage. Aber zugleich ist eben dieser Mensch aufgerufen, seinen Mitmenschen zu dienen, Verantwortung für das Zusammenleben zu übernehmen und das nicht etwa aus Zwang, sondern aus freier Entscheidung heraus, entsprechend dem Liebesgebot Christi. Dieses Freiheitsverständnis ist wichtiger denn je geworden. Denn in einer Zeit, in der traditionelle Bindungen und Milieus, Sitten und Gebräuche sich auflösen, ist ja an vielen Stellen zu beobachten, wie Freiheit sich in Libertinage verwandelt und welch ungute Folgen ein Leben ohne Bindungen haben kann. Ein freier Mensch zu sein, in Freiheit leben zu können, ist ja mehr und anderes als

die eigenen Interessen zu verfolgen oder zu tun und zu lassen, was einem in den Kopf kommt, jedenfalls für uns Evangelische. Wir sehen es so, dass wir als die von Gott Freigesprochenen gerufen sind, verantwortlich in dieser Welt zu handeln und das eigene Leben zu binden an das der Mitmenschen; sie werden uns durch das Evangelium zu Nächsten, und mit unseren Gaben und Möglichkeiten wollen wir einen Beitrag leisten, damit das Zusammenleben gelingt.

Allerdings war die Freiheitsgeschichte des Protestantismus nicht immer durch den Impuls Luthers in der Anfangsphase der Reformation bestimmt. Schon bald kam es zu religiösem Fanatismus, der im Namen der Wahrheit keine Freiheit gelten lassen kann. Man braucht nur an das westfälische Münster zu denken, wo bis heute an das „Täuferreich" erinnert wird; eine sich zunehmend radikalisierende Herrschaft reformatorisch ausgerichteter Teile des städtischen Bürgertums, in deren Verlauf es zu blutigen Verbrechen kam. Am Turm der Lambertikirche hängen die großen Käfige, in denen die Leichname der Anführer zur Schau gestellt wurden. Martin Luther hat wegen seines Freiheitsbegriffs und wegen der Missverständnisse, die dieser ausgesetzt war, schwere Auseinandersetzungen geführt mit den sogenannten Wiedertäufern und mit aufständischen Bauern, die unter Berufung auf ihn die sozialen Verhältnisse verändern wollten. Übrigens spielte nicht zuletzt aus diesem Grund im Jubiläumsjahr 1983 in der DDR sein Widersacher Thomas Müntzer eine größere Rolle als der Reformator selbst, der sich angesichts der eskalierenden Gewalt gegen die Bauern stellte, nachdem er lange mit ihren Anliegen sympathisiert hatte. In diesem Zusammenhang wird bis heute diskutiert, ob Luther seinen eigenen Maßstäben und Ansprüchen treu geblieben ist, nicht zuletzt in Bezug auf die Unterscheidung der beiden Reiche und das Verhältnis des Protestantismus zum Staat, zur „Obrigkeit", wie man damals sagte. Das allerdings wäre ein eigenes Vortragsthema.

III.

Zentral und bleibend bedeutsam jedenfalls ist die theologische Grundaussage der Reformation, der zufolge der Glaube – verstanden als ein festes Vertrauen auf den gnädigen Gott – sich ereignet in der freien Begegnung eines Menschen mit Jesus Christus. Hierüber besteht 500 Jahre nach der Entstehung der Evangelischen Kirchen weitgehende Übereinstimmung mit der römisch-katholischen Theologie, was nicht hoch genug gewertet werden kann und die Gemeinsamkeit der Kirchen bestärkt. Die gemeinsame Erklärung zur Rechtfertigungslehre von 1999 ist das denkwürdige Ergebnis eines jahrzehntelangen ökumenischen Dialogs nach dem zweiten Vatikanum; sie stellt fest, dass die wechselseitigen Verwerfungen aus dem 16. Jahrhundert die heutigen Kirchen nicht mehr trennen. „Allein aus Gnade im Glauben an die Heilstat Christi … werden wir von Gott angenommen …" (3,16) ist ein Schlüsselsatz des Dokuments und bezeugt, dass die Reformation heute in der römisch-katholischen Kirche nicht nur als Spaltung, sondern als Aufbruch zur Wiederentdeckung des Glaubens wahrgenommen wird. 2017 wollen wir den Aufbruch zu Christus feiern, und es ist ein wunderbares Geschenk, dass dies in ökumenischem Geist möglich ist. Im Frühjahr des Jubiläumsjahres werden gemeinsame Versöhnungsgottesdienste von evangelischen Kirch- und katholischen Pfarrgemeinden aus ganz Deutschland das geradezu selbstverständlich gewordene herzliche Miteinander an der Basis des kirchlichen Lebens stärken. Dankbar erinnere ich mich an die ökumenische Vesper, die 2006 aus Anlass des 900. Todestags des Bischofs Benno von Diözesanbischof und Landesbischof im Meißner Dom gehalten wurde. Das wäre noch vor relativ kurzer Zeit ganz undenkbar gewesen, denn gerade die Verehrung Bennos hatte bekanntlich Luthers Zorn in besonderer Weise auf sich gezogen. Ein wichtiges Element der Antwort auf die eingangs gestellte Frage, wie wir feiern wollen, lautet: in ökumenischem Geist.

In diesen Zusammenhang gehört auch eine Tagung katholischer Bibelwissenschaftler und evangelischer Theologen zu den aktuellen Überarbeitungen der deutschsprachigen Bibel, die deutlich machte, wie nah sich die Konfessionen auch in dieser Hinsicht gekommen sind. Der Rat der EKD hat zum Reformationstag 2016 eine Neuausgabe der Lutherbibel vorgestellt, die in theologischer wie in sprachlicher Hinsicht ein großer Wurf ist. Denn der Text rückt wieder näher an die schöpferische Sprache Luthers heran – man denke nur an die vielen bildhaften Begriffe, die wir seiner Übersetzungsarbeit auf der Wartburg verdanken: Wortbil-

der wie Feuereifer, Lückenbüßer und Machtwort sind unübertroffen. Wie auch Feigenblatt, Sündenbock, Nächstenliebe, Herzenslust – oder Adjektive wie friedfertig und kleingläubig. Nicht minder groß ist die Zahl sprichwörtlicher Wendungen, etwa: seine Hände in Unschuld waschen, Perlen vor die Säue werfen, sein Licht unter den Scheffel stellen.

Luther war ein kreativer und ungewöhnlich begabter Mensch, auf dessen Wirken wir dankbar zurücksehen – allerdings nicht kritiklos; nicht zuletzt wegen seiner Haltung zum Judentum und zu den Juden. Heute gibt es in allen Städten Deutschlands Gesellschaften für christlich-jüdische Zusammenarbeit, und das theologische Gespräch zwischen Rabbinern und evangelischen und katholischen Theologen wird gepflegt. Die erneuerte Einsicht, dass auch die Juden den Vater Jesu Christi anbeten, verbindet vielerorts Kirchgemeinden und Synagogengemeinden im alltäglichen Leben miteinander. In dem ökumenischen Gottesdienst zur Weihe der Dresdner Frauenkirche 2005 hat der damalige Landesrabbiner einen Psalm gesungen. Das war ein bewegendes Ereignis angesichts des Umstandes, dass die Nazis die Frauenkirche zu ihrem „Dom" gemacht hatten und zugleich Ausdruck einer Versöhnungsgeschichte zwischen Christen und Juden, die wohl nur als ein göttliches Geschenk begriffen werden kann. Denn die Gemeinschaft zwischen Christen und Juden in unserem Land ist gewachsen nach der Mordgeschichte Nazideutschlands an den europäischen Juden. Aus dem Erschrecken über die eigene Schuld ist Wille zur Umkehr gewachsen, und wir danken den jüdischen Gemeinden ihre Bereitschaft zur Versöhnung.

Die Haltung Martin Luthers zu den Juden war tief widersprüchlich. In seinen jungen Jahren hoffte er, dass auch die Juden Christus als ihren Herrn annehmen würden, nicht zuletzt wegen der reinigenden Wirkung seiner Theologie und der Wiederentdeckung des Evangeliums. Insofern entstanden in dieser Lebensphase Schriften, Predigten, Reden, die eine Gemeinschaft von Christen und Juden erhoffen und befördern wollen und ganz in der Linie seiner Gnadenerkenntnis liegen. Der alte Luther allerdings hat sich von dieser Sichtweise entfernt, und viele seiner maßlosen Verdikte über die Juden in seinen späten Jahren kann man heute nur mit Beschämung lesen; ein verbitterter alter Mann verlor sich in hasserfüllten Emotionen. Das ist traurig, gehört aber zu der Wahrheit, die wir nicht ausblenden werden, wenn wir das Reformationsjubiläum feiern; auch über diese dunkle Seite der Reformation wird das theologische Gespräch mit den Juden geführt. Luther zu einem Antisemiten zu machen, wie gelegentlich zu lesen war, ist allerdings sachfremd, denn der Antisemitismus ist eine Ideologie, die im 19. Jahrhundert entstanden ist und ohne den modernen Rassegedanken nicht verstanden werden kann. Eher zutreffend ist es, Luther (mindestens am Ende seines Lebens) als Antijudaist zu verstehen, schlimm genug.

Nicht nur aus diesem Grund wird 2017 nicht die Person des Reformators im Vordergrund stehen, das Jubiläum wird kein Heldengedenken sein, das wäre nicht evangelisch (und auch nicht im Sinne Luthers). Vielmehr will es zeigen, dass und wie die Reformation für unsere heutige gesellschaftliche und kirchliche Situation Impulse geben kann. Damit nehme ich erneut die Frage auf, wie wir feiern wollen und erinnere an die Reformationsdekade, die seit 2009 jährlich wechselnde Schwerpunkte gesetzt hat – u.a. zur Bedeutung der Freiheit, der Kirchenmusik, des Bildungswesens, der bildenden Kunst bis hin zu der Entwicklung des Toleranzgedankens. Der europäische Stationenweg wird bis zum Mai des Jahres 2017 durch 68 Städte in 19 europäischen Ländern führen, Städte, die von der Reformation und ihren Impulsen geprägt wurden, von Turku im Norden und Dublin im Westen, bis Rom im Süden und Riga im Osten; der Weg hat die Weltausstellung „Tore der Freiheit" in Wittenberg zum Ziel. Dort werden Kirchen und zivilgesellschaftliche Organisationen aus aller Welt die Wirkungen der Reformation und die gegenwärtige Gestalt der reformatorischen Kirchen in ihren unterschiedlichen Lebenswirklichkeiten darstellen. Den Sommer über tauschen sich in einem Konfirmanden- und Jugendcamp Jugendliche aus vielen Ländern über ihr Leben und ihren Glauben aus. Der in Dresden gut bekannte Künstler Jadegar Assisi, zu erinnern ist an die Panoramen „Barock in Dresden" und „13. Februar 1945", hat ein monumentales Werk zum Leben in der Reformationszeit geschaffen, das für die nächsten fünf Jahre in Wittenberg zu besuchen ist. Zudem wird der kleine Ort an der Elbe eine Kunstausstellung sehen, *Luther und die Avantgarde*". Höhe-

punkt der Jubiläumsveranstaltungen soll dann am letzten Wochenende im Mai der Kirchentag sein, der in einer bisher einmaligen Weise gefeiert werden wird. Er findet in Berlin statt, und zeitgleich laden acht weitere Städte in Mitteldeutschland ein zu *„Kirchentagen auf dem Wege"* in Magdeburg, Halle, Dessau, Erfurt, Jena und Leipzig. Mit dem Berliner Kirchentag enden sie in einem großen Festgottesdienst auf den Elbwiesen vor Wittenberg. In all dem wollen wir Evangelischen den christlichen Glauben an den barmherzigen Gott feiern und verdeutlichen, in welcher Weise wir Verantwortung für die Welt zu übernehmen bereit sind.

Die Konzentration auf die Mitte unseres Glaubens, die frohe Botschaft vom Heil in Jesus Christus soll im Zentrum der Reformationsfeierlichkeiten sein und wird hoffentlich den Glauben stärken. Darum feiern wir das Reformationsjubiläum; es zu begehen, wäre zu wenig. Denn die Ereignisse vor 500 Jahren waren ein zentrales Datum in der Geschichte unseres Landes und haben prägende Kraft entfaltet bis in die Gegenwart unserer Tage hinein. Wir dürfen hoffen, dass das reformatorische Erbe als Freiheits- und Versöhnungsimpuls in unseren Tagen einen wesentlichen Beitrag leisten wird für den Zusammenhalt der Gesellschaft und für einen gerechten Frieden in einer globalisierten Welt. Im Reformationsjahr 2017 werden sich die Kirchen, die von diesem Erbe geprägt sind, neu und öffentlich darauf besinnen und wollen darüber ins Gespräch kommen mit allen, die bereit sind, Verantwortung für das Zusammenleben zu übernehmen.

Was wir feiern? 2017 feiern wir den Aufbruch zu Christus vor 500 Jahren.

In der Nachfolge Luthers – Pastorenbildnisse im Kontext der Konfessionalisierung und des Reformationsjubiläums 1617

VON DANIELA ROBERTS

Bei der Betrachtung protestantischer Kunst- und Kirchenausstattung liegt der Fokus zumeist auf den Altären, Grab- und Gedächtnismalen sowie auf den Bildnissen Luthers und seiner nächsten Mitstreiter. Die oft reiche Ausschmückung von Kirchen mit Pastorenbildern, ganzen Zyklen kirchlicher Amtsträger, bleibt häufig unerwähnt und wird oft nicht als Zeugnis lutherischer Memorialkultur gewürdigt. Der vorliegende Aufsatz möchte daher die Bedeutung der vielfältigen Porträtzyklen von Pastoren und Superintendenten im Zeitalter der Konfessionalisierung auch mit Blick auf das erste Reformationsjubiläum 1617 darlegen.

Bereits im Vorfeld dieses Jubiläums markierte das Jahr 1600, als Abschlussjahr des Reformationsjahrhunderts, mit seinen vielen Publikationen lutherischer Schriften und Predigten einen Höhepunkt des Luthergedenkens.[1] Gefolgt wurde dieses durch die Universitätsjubiläen von Wittenberg 1602 und Leipzig 1609, die in ihrer konfessionellen Durchdringung der Universitäten die 1617 zelebrierte reformatorische Erinnerungskultur bereits vorwegnahmen.[2] Die Initiative für die erste Reformationsfeier ging im wesentlichen von der Wittenberger Universität und in Folge von Kursachsen aus.[3] Illustrierte Flugblätter, Predigten und Bildnisse Luthers, auch auf Gedenkmünzen, wie sie bereits im Verlauf des 16. Jahrhunderts als lutherische Konfessionskultur allgegenwärtig war, prägten das Gedenken an den Reformator. Im Erinnerungsdiskurs bedeutsam waren besonders die Würdigung der Reformation und ihre Festigung als Restituierung der alten Religion und der fortgeführten Bewahrung der ursprünglichen Lehre.[4] Innerhalb des gefestigten lutherischen Kirchenwesens, das Luther nahezu als unfehlbare Lehrautorität ansah, kam damit dem Amtsträger die entscheidende Rolle in der Weitergabe der konfessionellen Wahrheit zu. Diese Bedeutung fand schließlich auch ihren Niederschlag in Bildnisreihen von Pastoren als Zeugnis der Rechtgläubigkeit und Legitimierung

ihrer Amtsautorität. Dem Amt des Predigers kam hierbei die entscheidende Aufgabe der Erhaltung der wahren Lehre zu. Hier folgte die reformatorische Kirche den Grundsätzen Luthers, der die Predigt als Hauptbestandteil des religiösen, kirchlichen und insbesondere des gottesdienstlichen Lebens einschließlich entsprechender Bildprogramme bestimmte.[5] In der Confessio Augustana wird auf die Notwendigkeit der Predigt Bezug genommen: *„Damit wir diesen Glauben erlangen, ist das Amt eingesetzt, welches das Evangelium verkündet [...]“*.[6] Die Aufgabe des Predigers, die Gemeinde im rechten Glauben zu halten, führte dazu, in der Predigt das gesamte Lehrgebäude Luthers zu behandeln, die in der Zeit der Orthodoxie stärker dogmatischen Charakter gewann.[7] Eine besondere Rolle, auch in Bildzyklen

[1] Matthias Pohlig, Zwischen Gelehrsamkeit und konfessioneller Identitätsstiftung. Lutherische Kirchen- und Universalgeschichtsschreibung 1546–1617. Tübingen 2007, S. 118.

[2] Pohlig, Zwischen Gelehrsamkeit (wie Anm. 1), S. 118f.

[3] Thomas Kaufmann, Erlöste und Verdammte. Eine Geschichte der Reformation. 3. Aufl. München 2017, S. 377; Pohlig, Zwischen Gelehrsamkeit (wie Anm. 1), S. 119; Wolfgang Flügel, Konfession und Jubiläum. Zur Institutionalisierung der lutherischen Gedenkkultur in Sachsen. Leipzig 2005, S. 29.

[4] Pohlig, Zwischen Gelehrsamkeit (wie Anm. 1), S. 119; Hans-Jürgen Schönstädt, Antichrist, Weltheilsgeschehen und Gottes Werkzeug. Römische Kirche, Reformation und Luther im Spiegel des Reformationsjubiläums 1617. Wiesbaden 1978, S. 226–237.

[5] Graig Flach, Der evangelische Predigtgottesdienst. Diss. München 1993, S. 24; Franz Blanckmeister, Sächsische Kirchengeschichte. 2. Aufl. Dresden 1906, S. 154; Margarete Stirm, Die Bildfrage der Reformation. Gütersloh 1977, S. 57.

[6] Heinrich Bornkamm (Hg.), Augsburger Bekenntnis. Hamburg 1965, S. 18.

[7] Ulrich Gertz, Die Bedeutung der Malerei für die Evangeliumsverkündigung und die evangelische Kirche des 16. Jahrhunderts. Diss. Berlin 1937, S. 21; Blanckmeister, Sächsische Kirchengeschichte (wie Anm. 5), S. 220; Flach, Evangelischer Predigtgottesdienst (wie Anm. 5), S. 36; Udo Sträter, Meditation und Kirchenreform in der lutherischen Kirche des 17. Jahrhunderts. Tübingen 1995, S. 76ff.

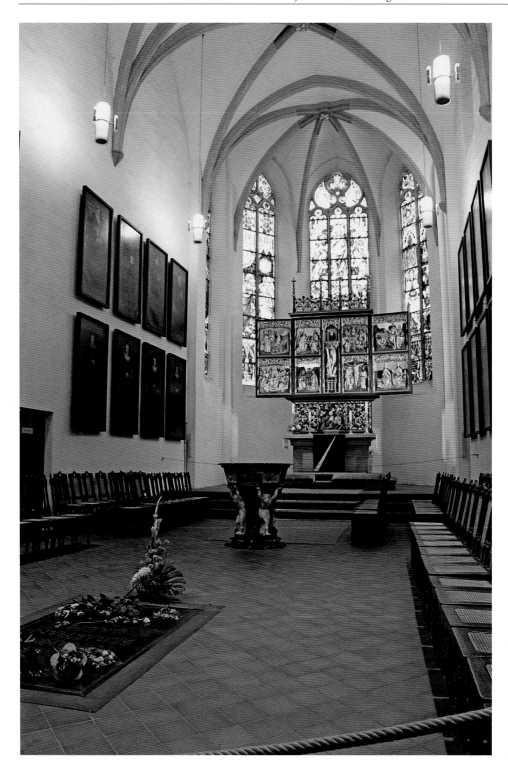

Abb. 1 Leipzig, Thomaskirche.

Blick in den Chor mit dem Zyklus der Superintendenten-bildnisse, ab 1614. Zustand 2010 mit dem Flügelaltar aus der Universitäts-Kirche St. Pauli, vorn (li.) Grab von J. S. Bach (1685–1750).

dokumentiert, wurde dabei den Superintendenten zugeordnet. Als landesherrliche Beamten waren diese mit der Aufsicht über Lehre, Pfarramt und Kirchenzucht betraut.[8] Aus der häufigen Verbindung des Superintendentenamtes mit der Aufgabe eines Professors an der theologischen Fakultät ergab sich der Schwerpunkt von Wahrung und Prüfung der rechten Lehre.[9] Diese Gewichtung bringt auch das Visitationsbüchlein von 1527 zur Anschauung: *„Damit Prediger und Pfarrer und andere Scheu haben, sich unbegründeter Lehre u. a. m. zu unterstehen, so achten wir notwendig, daß an etlichen und den fürnehmsten Städten die Pfarrer zu Superintendenten und Aufsehern verordnet werden."*[10]

Einen der bedeutendsten Bildzyklen von Superintendenten – Dresden besitzt keinen, obwohl das Jubiläum der Reformation 1617 in der Nikolaikirche als evangelische Hauptkirche Dresdens festlich begangen wurde –, der in seiner zeitgenössischen Fortführung und visuellen Präsenz außergewöhnlich ist, hängt im Chorraum der Thomaskirche in Leipzig *(Abb. 1)*. 1614 wurde

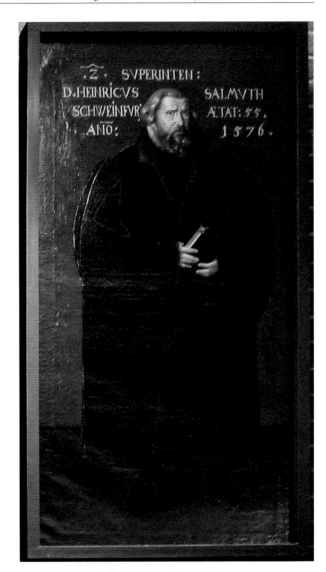

Abb. 2 Leipzig, Thomaskirche.
Johann von der Perre, Bildnis des Heinrich Salmuth, 1614.

8 Heinrich Bornkamm, Das Jahrhundert der Reformation. 2. Aufl. Göttingen 1966, S. 193. Vgl. auch Otmar Hesse, Die Superintendenten Goslars 1528–1552. In: Jahrbuch der Gesellschaft für Niedersächsische Kirchengeschichte 94 (1996), S. 95–108, hier S. 97 f.
9 Thomas Kaufmann, Universität und lutherische Konfessionalisierung. Die Rostocker Theologieprofessoren und ihr Beitrag zur theologischen Bildung und kirchlichen Gestaltung im Herzogtum Mecklenburg zwischen 1550 und 1675. Gütersloh 1997, S. 197, 62, Anm. 100.
10 Blanckmeister, Sächsische Kirchengeschichte (wie Anm. 5), S. 153.
11 Heinrich Magirius / Hartmut Mai, Sakrale Gebäude in Leipzig. 2 Bde, Leipzig 1996, Bd. 1, S. 284; vgl. Christian Wolff (Hrsg.), Die Thomaskirche zu Leipzig. Ein Kirchenführer. Leipzig 1996, S. 21.
12 Richard Bauer, Die Bildnisse der Archidiakonen und Superintendentenbildnisse in St. Thomas. Leipzig 1915, S. 4; Wolff, Thomaskirche (wie Anm. 11), S. 21; Ernst-Heinz Lemper / Heinrich Magirius / Winfried Schrammek, Die Thomaskirche zu Leipzig. 4. Aufl. Berlin 1984, S. 24. Als Vorlage für die Bildnisse der bereits verstorbenen Superintendenten dienten möglicherweise Porträts, die zu Lebzeiten angefertigt worden waren, wie das Bildnis von Johann Pfeffinger um 1553 in der Kunstsammlung der Leipziger Universität. Der Vater von Johann von der Perre, Nikolaus, war wegen Verfolgung durch den Herzog Alba aus den Niederlanden nach Leipzig geflohen, wo er als einer der bedeutendsten Porträtmaler der Stadt im Thomaskirchhof wohnte, vgl. Gustav Wustmann, Beiträge zur Geschichte der Malerei in Leipzig vom 15. bis 17. Jahrhundert. Leipzig 1879, S. 39.

unter dem Amtsträger Georg Weinrich damit begonnen, die Superintendenten der Leipziger Diözese durch lebensgroße Bildnisse in der Thomaskirche zu verewigen.[11] Der Maler Johann von der Perre schuf Weinrichs Porträt und die ersten ganzfigurigen Bildnisse der vier bereits verstorbenen Amtsvorgänger Johann Pfeffinger, Heinrich Salmuth *(Abb. 2)*, Nikolaus Selnecker und Wolfgang Harder.[12] Heute umfasst der Zyklus dreißig

Bildnisse auf Leinwand.[13] Im Zuge der barocken Umgestaltung des Altarraums gelangten die Bildnisse 1721 an die Seitenwände des Chores.[14] Zweireihig gehängt, entsteht durch gleiche Größe und Rahmung[15] sowie die große Einheit in der motivischen und malerischen Umsetzung der Eindruck eines geschlossenen Zyklus.

Die späte Einrichtung des Zyklus, aber auch die Motivation für den Beginn einer solchen Bildnisreihe lässt sich zunächst einmal auf die schwierige Konfessionalisierung in Leipzig zurückführen. Später als in anderen sächsischen Gebieten konnte in Leipzig erst 1539, mit dem Tod Herzog Georgs, die Reformation eingeführt werden.[16] Noch im selben Jahr erfolgte die Einrichtung der Superintendentur, die zunächst zwischen den Hauptkirchen St. Thomas und St. Nikolai wechselte.[17] Die darauf folgende lutherische Konfessionalisierung war jedoch gekennzeichnet durch die Auseinandersetzungen zwischen »Philippisten« und »Gnesiolutheranern«, die sich im synergistischen Streit, ausgelöst durch den ersten Superintendenten

Johann Pfeffinger, zuspitzte.[18] In theologischer Lehre und Kirchenpolitik an Melanchthon orientiert, vertrat er die aktive Beteiligung des menschlichen Willens an der Bekehrung und stand damit in Gegenposition zur Ansicht des unfreien Willens bei Nikolaus von Amsdorf und Flacius (Matthias Vlacich) an der Wittenberger Universität. Mit dem Konkordienbuch (1577) des Leipziger Superintendenten Selnecker gelang unter Berufung auf die Autorität Luthers zunächst die Schlichtung des Streits, doch unter der lutherischen Politik des Kurfürsten August ab 1574 wurde die Konkordienformel vom zum Calvinismus übergetretenen Wittenberg jedoch abgelehnt.[19] Mit dem Amtsantritt von Herzog Christian I. 1585 setzte schließlich auch in Leipzig eine calvinistische Wendung in der Konfessionspolitik ein, bei der es zu Verfolgungen von Lutheranern, zur Zensur gegen Luthers Streitschriften und Entlassung des Superintendenten Selnecker kam.[20]

Einen Wendepunkt in der Konfessionalisierung markierte der Amtsantritt Friedrich Wilhelms I. 1591,

[13] Magirius / Mai, Sakrale Gebäude (wie Anm. 11), Bd. 1, S. 284. Folgende Bildnisse mit einer Größe 200 × 100 cm: Linke Seite, obere Reihe: Johann Pfeffinger (1540–1573), Heinrich Salmuth (1573–1576), Nikolaus Selnecker (1576–1589), Wolfgang Harder (1589–1592), Georg Weinrich (1594–1617), Vincenz Schmuck (1617–1628), Polycarp Leyser (1628–1633), Johann Höpner (1633–1645). Linke Seite, untere Reihe: Christian Lange (1646–1657), Johann Hülsemann (1657–1661), Martin Geier (1661–1665), Samuel Lange (1665–1667), Elias Siegmund Reinhard (1667–1669), Georg Lehmann (1670–1699), Thomas Ittig (1699–1710), Johann Dornfeld (1710–1720). Rechte Seite, obere Reihe: Salomon Deyling (1720–1755), Johann Christian Stemler (1755–1773), Johann Friedrich Bahrdt (1773–1775), Johann Gottfried Körner (1776–1785), Johann Georg Rosenmüller (1785–1815), Heinrich Gottlieb Tzschirner (1815–1828), Christian Gottlob Leberecht Großmann (1828–1857), Gotthard Viktor Lechler (1858–1883). Rechte Seite, untere Reihe: Johann Theodor Oskar Pank (1884–1912), Carl August Seth Cordes (1912–1924), Heinrich Oskar Gerhard Hilbert (1925–1935), Heinrich Eduard Schumann (1936–1953), Herbert Alfred Stiehl (1953–1975), Johannes Richter (1976–1998). Vgl. auch Martin Petzoldt (Hrsg.), St. Thomas zu Leipzig. Leipzig 2000, S. 65. Insgesamt ist die Provenienz der Bilder bis auf die der Superintendenten Deyling bis Lechler (1755–1883) gesichert. Lediglich für das Bildnis des Superintendenten Körner (Großvater des Dichters Theodor Körner) wird ein überregional bekannter Künstler, der Porträtmaler Anton Graff, vermutet. Wolff, Thomaskirche (wie Anm. 11), S. 21; Petzoldt, St. Thomas (wie Anm. 13), S. 65; Bauer, Die Bildnisse der Archidiakonen (wie Anm. 12), S. 5.

[14] Vgl. Pfarrarchiv St. Thomas, Akten V bt / f zu den Superintendenten-

bildern; F. A. Hermann, Die Thomaskirche. Leipzig 1889, S. 17.

[15] Die Rahmung fand wohl mit der Restaurierung im Jahr 1721 statt: Friedrich Gottlob Hofmann, Bildnisse der sämtlichen Superintendenten der Leipziger Diöces. Leipzig 1840, S. III; Heinrich Magirius / Thomas Trajkovits / Winfried Werner, Die Bau- und Kunstdenkmäler von Sachsen. 2 Bde., Bd. 1: Stadt Leipzig, Die Sakralbauten. München und Berlin 1995, S. 213. Weitere Restaurierungen fanden 1740, 1825, 1838 und 1963/4 statt: Staatsarchiv Leipzig, Rechnungen der Thomaskirche, Acta der Kirche zu St. Thomas, Vol. III, Cap. 41 A, Nr. 8, Altes Kapitel Stift IX, A2, 9 / 15. Juli 1838: *„Für die 22 Gemälde der Superintendenten in der Thomaskirche...die unlängst angegriffen sind, [...] für die Wiederherstellung auf lange Zeit [...] Restauration bedürftig sind."* Vgl. auch Magirius / Mai, Sakrale Gebäude (wie Anm. 11), S. 284 f.

[16] Helmar Junghans, Luthers Beziehungen zu Leipzig bis zu seinem Tode 1546. In: Luther und Leipzig, Kat. Ausst. Altes Rathaus. Hrsg. v. Ekkehard Henschke. Leipzig 1996, S. 7–24, hier S. 20.

[17] Petzoldt, St. Thomas (wie Anm. 13), S. 192–194, 136–177; Junghans, Luthers Beziehungen (wie Anm. 17), S. 7; Reinhold Grünberg, Die Pfarrer der evangelisch-lutherischen Landeskirche Sachsens 1539–1939. Bd. 3/2. Freiberg 1940, S. 100; Erdmann Hannibal Albrecht, Sächsische evangelisch-lutherische Kirchen- und Predigergeschichte. 3 Bde. Leipzig 1799, Bd. 1, S. 37 ff.; Karl Gottlob Dietmann, Chursächsische Priesterschaft. Bd. 1/2. Dresden 1752, S. 130 ff.

[18] Herbert Stiehl, St. Thomas zu Leipzig. 4. Aufl. Berlin 1984, S. 50; Patrick T. Ferry, Confessionalization and Popular Preaching. Sermons against Synergism in Reformation Saxony. In: Sixteenth Century Journal 28 (4) (1997), S. 1143–1166; Michael Beyer, Philipp

Nachfolger Christans I., der als Regent in Kursachsen wieder das Luthertum und die Gültigkeit der Konkordienformel bestätigte.[21] Da Selnecker kurz nach seiner Rückberufung in sein Amt starb, wurde Georg Weinrich zum neuen Superintendenten bestimmt.[22]

Er war der erste orthodoxe Theologe der Thomasgemeinde und gehörte einer neuen Generation an, welche die Reformation nicht mehr erlebt hatte, aber unbedingt an der reinen Lehre festhalten wollte.[23] Neben seiner theologischen Ausrichtung, die infolge der konfessionellen Wirrungen ein Bedürfnis nach Ordnung und Sicherheit in einem abgerundeten Lehrsystem spiegelt, wird auch das Verlangen nach sichtbaren Zeichen der Rechtsgläubigkeit deutlich.[24] So stiftete Weinrich im Jahr 1614 der Thomaskirche einen von ihm programmatisch entworfenen Taufstein, der die lutherische Tauftheologie veranschaulicht.[25] Auf dem Hintergrund der schwierigen Konfessionalisierung in Leipzig, die mit Weinrich seinen ersten Abschluss findet, wird die Motivation deutlich, mit einem Bildzyk-

lus der Superintendenten die Durchsetzung und damit auch Kontinuität der rechten lutherischen Lehre sowie die reformatorische Tradition der Thomaskirche selbst zu illustrieren. Weinrich, der eben nicht mehr in der direkten Nachfolge der Reformatoren stand, konnte die Einbindung in diesen Traditionszusammenhang über seine Amtsvorgänger vollziehen. Dabei spielte die unterschiedliche theologische Ausrichtung der Superintendenten offenbar keine Rolle; allein ihre Stellung innerhalb des Kirchenregiments machte sie zu Autoritäten.

Zugleich konnte Weinrich bereits auf Vorbilder protestantischer Bildniskunst zurückgreifen. Gerade die mit Leipzig in theologischer aber auch in akademischer Hinsicht konkurrierende Stadt Wittenberg begründete in der Stadtkirche bereits zu Lebzeiten der ersten Superintendenten in der zweiten Hälfte des 16. Jahrhunderts einen Zyklus der Amtsträger und zugleich Oberpfarrer.[26] Ist auch das ganzfigurige Porträt des ersten Superintendenten Johannes Bugenhagen

Melanchthon und Leipzig 1518–1539. In: Philipp Melanchthon und Leipzig. Kat. Ausst. Kustodie Leipzig. Leipzig 1997, S. 21–28. Speziell zu „Philippisten“ und „flacianischer Sekte“ in Sachsen: Daniel Gehrt, Pfarrer im Dilemma. Die ernestinischen Kirchenvisitationen von 1562, 1569/70 und 1573. In: Herbergen der Christenheit 25 (2001), S. 45–71; Blanckmeister, Sächsische Kirchengeschichte (wie Anm. 5), S. 176; Helmar Junghans, Lutherrezeption in Leipzig nach 1546. In: Luther und Leipzig. Kat. Ausst. Altes Rathaus (wie Anm. 15), S. 51–70, hier S. 53; Günther Wartenberg, Philipp Melanchthon und Johannes Pfeffinger. In: Philipp Melanchthon und Leipzig. Kat. Ausst. Kustodie, Leipzig 1997, S. 41–50.

[19] Hans-Peter Hasse, Die Lutherbiographie von Nikolaus Selnecker. In: Archiv für Reformationsgeschichte 86 (1995), S. 91–123, hier S. 99, 112 f.; Robert Kolb, Die Umgestaltung und theologische Bedeutung des Lutherbildes im späten 16. Jahrhundert. In: Die lutherische Konfessionalisierung in Deutschland. Hrsg. v. Hans-Christoph Rublack. Gütersloh 1992, S. 202–231, hier S. 212 ff.; Hans-Peter Hasse, Zensur theologischer Bücher in Kursachsen im konfessionellen Zeitalter. Studien zur kursächsischen Literatur- und Religionspolitik in den Jahren 1569–1557. Leipzig 2000, S. 92–98, 190–199; Blanckmeister, Sächsische Kirchengeschichte (wie Anm. 5), S. 171 ff.; Wolfgang Sommer, Gottesfurcht und Fürstenherrschaft. Studien zum Obrigkeitsverhältnis Johann Arndts und lutherischer Hofprediger zur Zeit der altprotestantischen Orthodoxie. Göttingen 1988, S. 81; Andreas Gößner, Konkordienluthertum und regionale Identität. Fallanalyse eines Gutachtens der Theologischen Fakultät Leipzig zu innerkirchlichen Streitigkeiten in Iglau (Mähren) im Jahr 1582. In: Kirche und Regionalbewußtsein in Sachsen im 16. Jahrhundert. Hrsg. v. Michael

Beyer, Andreas Gößner und Günther Wartenberg. Leipzig 2003, S. 43–78; Hans-Peter Hasse, Lutherische Memorialkultur als Krisenbewältigung. In: Die Theologische Fakultät Wittenberg 1502 bis 1602. Hrsg. v. Irene Dingel. Leipzig 2002, S. 87–112.

[20] Hasse, Lutherbiographie von Nikolaus Selnecker (wie Anm. 19), S. 116; Junghans, Lutherrezeption (wie Anm. 18), S. 54; Alfred Eckert / Helmut Süß (Hrsg.), Nikolaus Selnecker 1530–1592. Gedenkschrift zum 450. Geburtstag. Hersbruck 1980, S. 55; Blanckmeister, Sächsische Kirchengeschichte (wie Anm. 5), S. 182.

[21] Junghans, Lutherrezeption (wie Anm. 18), S. 54; Stiehl, St. Thomas (wie Anm. 18), S. 49 f.; Blanckmeister, Sächsische Kirchengeschichte (wie Anm. 5), S. 183 ff.

[22] Franz Dibelius, Zur Geschichte und Charakteristik Nikolaus Selneckers. In: Beiträge zur sächsischen Kirchengeschichte 4 (1888), S. 1–20; Dietmann, Chursächsische Priesterschaft (wie Anm. 17). Bd. 1/2, S. 138.

[23] Stiehl, St. Thomas (wie Anm. 18), S. 54.

[24] Bernd Möller, Geschichte des Christentums in Grundrissen. 5. Aufl. Göttingen 1992, S. 267 ff.

[25] Wolff, Thomaskirche (wie Anm. 11), S. 19.

[26] Offenbar beginnt der Zyklus erst mit dem vierten Superintendenten, Caspar Eberhard, gefolgt von Polycarp Leyser, Aegidius Hunnius, Georg Mylius, Friedrich Balduin, Paul Röber, Abraham Calov, Johann Wilhelm Jahn, Johannes Gerhard Quenstedt, Caspar Löscher und Johannes Georg Abischt. Vgl. Doreen Zerbe, Reformation der Memoria. Denkmale in der Stadtkirche Wittenberg als Zeugnisse lutherischer Memorialkultur im 16. Jahrhundert. Leipzig 2013, S. 248, Anm. 1291 (Schriften der Stiftung Luthergedenkstätten in Sachsen-Anhalt. 14).

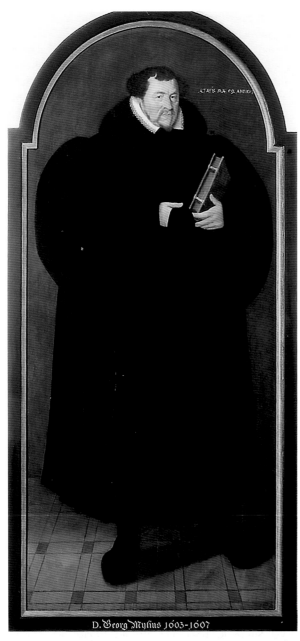

Abb. 3 Wittenberg, evangelische Stadtkirche St. Marien.

Bildnis des Georg Mylius, um 1607.

drei Jahrhunderten erhalten.[27] Wie auch in Leipzig sind alle Superintendenten im schwarzen Ornat, mit Bibel in der Hand, mit sicherem Stand, meist breitbeinig vor einem neutralen Hintergrund abgebildet worden. Die Darstellungsweise und Amtstracht sind dem jeweiligen Zeitgeschmack der Epoche verpflichtet, folgen jedoch insgesamt einer ritualisierten, stereotypen Auffassung.[28] Wesentlicher Unterschied der Zyklen besteht darin, dass die Wittenberger Superintendenten in eine Rundbogennische eingepasst wurden und in der Hand zusätzlich ein Gelehrtenbarett als Standeszeichen halten (*Abb. 3*). Bei den Leipziger Superintendenten tritt die Inschrift am oberen Bildrand mit Name, Lebensdaten und Titel des Dargestellten dominanter in Erscheinung und kann wie bei Christian Lange (von Caspar Albrecht) auch eine ausführliche Beschreibung des Werdegangs aufnehmen.

Ikonographisch greifen beide Bildniszyklen auf den gleichen Strang von Vorbildern zurück. In der Tradition ganzfiguriger Darstellungen in der mittelalterlichen Grabmalskunst wird seit der Mitte des 16. Jahrhunderts an die Reformatoren auf Grab- und Gedächtnisplatten in der Form formelhafter Standesporträts mit frontalen, geschlossenen Figuren und mit der Bibel in den Händen erinnert. Dazu gehören die Grabplatten für Martin Luther von 1546 in der Michaelskirche in Jena (Abguss in der Schlosskirche zu Wittenberg) und der Gedenkstein für Nikolaus von Amsdorf von 1565 in der Georgenkirche von Eisenach. Für die Leipziger Superintendenten mag auch die Grabplatte von Nikolaus Selnecker in der Thomaskirche mit seiner formalen Darstellung maßgebend gewesen sein. Die Anlage von Bildnisfolgen selbst wird bereits durch die über Jahrhunderte fortgeführten Grablegen Geistlicher wie die Äbtissinnengrablege zu Quedlinburg oder die der Domherren zu Freising visuell vorweggenommen.

Maßgeblich erscheinen jedoch Darstellungen des Reformators Luther als Vorbild für die Superintendentenbildnisse, insbesondere dessen lebensgroße Porträts, die erst nach seinem Tode entstanden sind.[29] Im Zuge

[27] Über die Maler der Porträts scheint bis auf Lucas Cranach d. J., der Caspar Eberhard 1576 darstellte, wenig bekannt.

[28] Mit dem Beginn des 17. Jahrhunderts wurde unter spanischem Einfluss die Mühlsteinkrause zum festen Bestandteil der Amtstracht.

noch in einem steinernen Wanddenkmal gefasst, so sind heute von dem ganzfigurig gemalten Bildzyklus noch insgesamt elf gleichartige Standesporträts aus

der Konfessionsbildung und der Verhärtung der politischen Fronten um 1539 tritt Luther hier mit autoritativer Strenge, mit zum Teil wuchtiger und unnahbarer Erscheinung auf.[30] Hier wurde ein Bekenntnisbild der reformatorischen Kirche ausgebildet, das bei den ganzfigurigen Bildnissen durch die energische Haltung und die sichere, breitbeinige Beinstellung bestimmt ist und die als charakteristisches Merkmal bei den ersten Superintendentenbildern der Thomaskirche und Stadtkirche Wittenberg sichtbar sind.[31] Lucas Cranach d. J., der das erste Porträt des Wittenberger Superintendenten Eberhard malte, konnte hierbei auf seine eigenen Bildprägungen des Reformators, die ganzfigurigen Darstellungen in einer Rundbogennische, heute in Schwerin und Coburg, zurückgreifen.

In Halle lehnt sich dagegen die Porträtgalerie der Superintendenten und Oberpfarrer der Marktkirche noch an das humanistische halbfigurige Gelehrtenporträt mit seiner Entwicklung aus dem Sujet des Hieronymusgehäuses an, welches auch die frühen bzw. zeitgenössischen Lutherporträts kennzeichnet. Außer dem Porträt des ersten Superintendenten Justus Jonas sind die nachfolgenden Darstellungen vermutlich während der Amtszeit der Pfarrer entstanden.[32] Die ersten sechs Bildnisse weisen trotz ihrer qualitativen Unterschiede sowohl gleiches Format als auch ikonographische Einheitlichkeit auf und ahmen teilweise Pose und Haltung verschiedener später Lutherbildnisse und im besonderem das in der Marktkirche aufbewahrte Exemplar nach.[33] Die Wahl für dieses Bildformat ließe sich zum einen aus dem Bezug auf die dem Zyklus vorangestellten halbfigurigen Porträts Luthers und Melanchthons zurückführen bzw. sich aus dem Aufhängungsort erklären; allerdings stammt der Nachweis der Verortung der Gemälde in der Sakristei der Kirche erst aus dem Jahre 1647. Der kleinformatige Zyklus selbst wurde nicht nur bis ins 20. Jahrhundert weitergeführt, sondern 1667/68 im größeren Format kopiert und im Alten Rathaus von Halle angebracht, allerdings bereits 1681 in die Marienbibliothek überführt.[34] Doch zunächst stellen sich die Superintendenten in Halle mit der Anknüpfung an die humanistischen Porträts Luthers und Melanchthons in die Lehrtradition der beiden führenden Wittenberger Reformatoren, während in Leipzig und Wittenberg die Betonung auf der Autorität Luthers, auf dem Reformator, verbindlich in

seiner typisierten Darstellung liegt, wie es in den nachfolgenden Jahrhunderten besonders in der Druckgrafik in Verbindung mit dem lutherischen Schriftwerk weite Verbreitung fand.[35] Hier steht auch die enge ikonographische Beziehung von Apostel- und Heiligenfiguren auf Altartafeln und dem Lutherbildnis, wie sie sich in ganzfigurigen Porträts Martin Luthers und Melanchthons auf dem Seitenflügel eines Altars der Mönchskirche in Salzwedel von 1582 zeigt, im Hinter-

[29] Lucas Cranach d. J., Martin Luther, um 1546, Schwerin, Staatliches Museum / Schloss; Lucas Cranach d. J., Martin Luther, um 1575, Veste Coburg, Kunstsammlung, Kopie in Lutherhalle Wittenberg. Vgl. auch einen Riesenholzschnitt von Lucas Cranach d. J. (Werkstatt), um 1560, 11 Teile (1350 mm × 715 mm), Wittenberg: Hans Luft, Lutherhalle Wittenberg. Einen ähnlichen Holzschnitt von Cranach d. J. gibt es auch von Melanchthon im Schlossmuseum von Gotha.

[30] Vgl. Volkmar Joestel / Jutta Strehle, Luthers Bild und Lutherbilder. Ein Rundgang durch die Wirkungsgeschichte. Wittenberg 2002, S. 9.

[31] Zeller sieht in der massiven Frontalität bei der Grabplatte von Amsdorf (nach 1565, Georgenkirche, Eisenach) den Ausdruck konfessionellen Beharrungswillens, vgl. Reimar Zeller, Prediger des Evangeliums. Erben der Reformation im Spiegel der Kunst. Regensburg 1998, S. 19.

[32] Inschriftenkatalog: Die Inschriften der Stadt Halle an der Saale/ Marienkirche: DI 85, Kurztitel Halle/Saale, Katalognummer Nr. 510 (Franz Jäger), URN-Ausgabe in: www.inschriften.net, urn:nbn:de:0238-di085l004k0051004.

[33] Justus Jonas, Sebastian Boëtius, M. Lucas Majus (fehlt), Johannes Olearius, Andreas Merck, Arnold Mengering und Gottfried Olearius.

[34] Vgl. Gottfried Olearius, Halygraphia Topo-Chronologica, Das ist: Ort- und Zeit-Beschreibung der Stadt Halle in Sachsen: Aus Alten und Neuen Geschichtsschreibern/ gedruckten und geschriebenen Verzeichnissen/ sampt eigenen viel Jährigen Anmerckungen Ordentlich zusammen getragen/ abgefasset/ und nebst in Kupffer gebrachten Grund- und Seit-Riß/ auch nothwendigen Registern. Leipzig 1667, S. 29: „die Bildnisse [...] etlicher Prediger alhier". Das großformatige Bildnis des amtierenden Superintendenten G. Olearius entstand laut Inschrift erst 1668; siehe die Belege MBH, PfA Unser Lieben Frauen, Belegungen zur Kirchenrechnung von Cantate 1681 bis dahin 1682, W 13 und MBH Ms 245, Bd. 11, S. 44.

[35] Vgl. Susan R. Boettcher, Von der Trägheit der Memoria. Cranachs Lutheraltarbilder im Zusammenhang der evangelischen Luther-Memoria im späten 16. Jahrhundert. In: Protestantische Identität und Erinnerung. Von der Reformation bis zur Bürgerrechtsbewegung in der DDR. Hrsg. v. Joachim Eibach und Marcus Sandl. Göttingen 2003, S. 47–69, S. 57; Lucas Cranach d. J., Martin Luther, Holzschnitt, Magdeburg: Johann Daniel Müller, um 1600. Vgl. Martin Treu (Hrsg.), Die Lutherhalle Wittenberg. Bestandskatalog der Lutherhalle Wittenberg. Leipzig 1991, S. 90 ff.

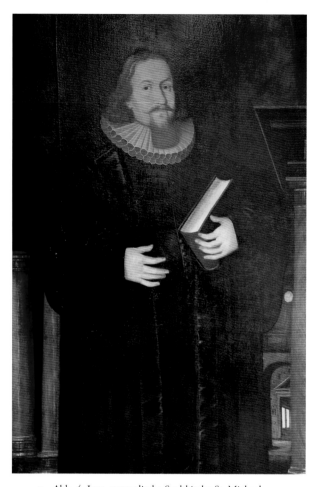

Abb. 4 Jena, evangelische Stadtkirche St. Michael.
Ausschnitt aus dem Bildnis des Christian Chemnitz aus dem
Bildniszyklus der Superintendenten ab ca. 1630 (?).

historische Identität nimmt nur noch in der formalen Umsetzung der Porträts auf den Reformator Bezug.

Ein nicht unwesentlicher Schlüssel zur Genese des Leipziger Zyklus stellt auch das Amtsverständnis der Superintendenten, die häufig gleichzeitig als Hochschullehrer tätig waren, dar. Im Bereich der Universität hatte sich eine vergleichbare bildprogrammatische Entwicklung abgezeichnet. In Leipzig wurde am Beginn des 17. Jahrhunderts, wie auch an anderen Universitäten,[37] mit einer Bildnisfolge von Professoren begonnen.[38]

Die Leipziger Universität, deren Studentenzahlen, insbesondere in der Konkurrenz zu Wittenberg, Anfang des 16. Jahrhunderts auf ein Minimum zusammengeschrumpft waren, hatte wieder an Ansehen gewonnen.[39] Das sich in den Bildnissen widerspiegelnde gestärkte Selbstbewusstsein der Professorenschaft, beeinflusste wohl ebenso die gesellschaftliche Stellung der Superintendenten in ihrer Funktion als Hochschullehrer. Diese Abhängigkeit zeigt sich außerdem in der Affinität der Darstellungen von Superintendenten und Professoren, insbesondere auch bei den Wittenberger Porträts mit ihrer akademischen Amtstracht.

Auch bei einem weiteren Pastorenzyklus[40] (*Abb. 4*), in der Jenaer Stadtkirche St. Michael kommt die Amtseinheit von Superintendent und Professor zum Tragen. Die ganzfigurigen Porträts, beginnend bei Johannes Gerhard, wurden allesamt von einer aufwendigen portikusartigen Architektur gerahmt. Die frühesten Porträts, entstanden möglicherweise erst ab den 1630er Jahren, sind in orthodoxer Strenge ausgeführt, die Personen frontal zum Betrachter stehend und mit Bibel in der Hand abgebildet. Im 18. Jahrhundert wird die stereotype Präsentation, wie auch bei anderen Zyk-

grund.[36] Kann in Wittenberg noch ein konkretes Anknüpfen des Superintendentenzyklus an die ganzfigurigen Reformatoren-Porträts Luthers und Melanchthons in der Schlosskirche vermutet werden, verzichtete man in Leipzig darauf, der Bildnisreihe das Porträt Luthers voranzustellen. Mit dem ersten Superintendenten Pfeffinger beginnt der Zyklus zugleich mit einem bedeutenden Reformator, der nicht nur durch sein Amt, sondern durch sein Wirken das Festhalten am Erbe der Reformation demonstrierte. Die damit visuell gestiftete eigene theologische und

36 Heute im Johann-Friedrich-Danneil-Museum, Salzwedel.
37 Vgl. Bildniszyklus der Marburger Universität, in: Carl Craepler, Imagines Professorum Academiae Marburgensis. Katalog von Hochschullehrern aus fünf Jahrhunderten. Marburg 1977, S. 34 ff.
38 Annegrete Janda-Bux, Die Entstehung der Bildsammlung der Universität Leipzig und ihre Bedeutung für die Geschichte des Gelehrtenporträts. In: Wiss. Zs. d. Karl-Marx-Univ. Leipzig 4 (1954/55) 1/2, S. 145 ff.
39 Ebd.
40 Die Informationen zu diesem Zyklus sind einem unveröffentlichten Text von Pfarrer Dr. Rüß entnommen, den er mir freundlicherweise für diesen Aufsatz zur Verfügung gestellt hat.

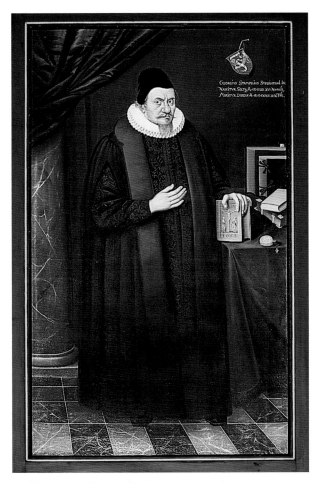

Abb. 5 Lübeck, St. Marien-Kirche.
Johannes Willinges, Bildnis des Georg Stampelius, 1622.

haltung von Luthers Erbe verschrieb und die ersten Professorenbildnisse von Theologen schon in der 2. Hälfte des 16. Jahrhunderts entstanden.[42] Eine Verzögerung der Etablierung des Zyklus könnte auch mit Jenas Beeinträchtigungen im 30jährigen Krieg zusammenhängen – erst 1650 zogen die letzten kaiserlichen Truppen ab. Bis 1870 hingen die Superintendenten im Altarraum, wobei vermutlich aus Platzmangel, um die Hängung von Christian Oemlers Bildnis um 1800 zu erlauben, Johann Gerhards Porträt an der Südseite der Kirche angebracht wurde.[43] Doch auch das Bildnis Johann Gottlob Marezolls hat offenbar noch 1841 an der Mittagsseite der Kirche gegenüber einem „antiken" Porträts Luther gehangen.[44] Dies macht zum einen deutlich, dass die Standorte für solche Bildnisse keinesfalls fixiert waren, aber zeigt auch die Bezugnahme des Zyklus auf den Reformator.

Gegenüber dem Bildnis Luthers wurden auch Pastorenbildnisse in der Marienkirche zu Lübeck, das bereits 1530 die Reformation bestätigte, aufgehängt. Offenbar in der Beichtkapelle befanden sich Porträts

len, durch Variationen in der Haltung und beigefügten Objekten durchbrochen. Der Jenaer Superintendenten-Zyklus hatte wenigstens zehn Bilder in einer Zeitspanne von 1630–1820 umfasst, wobei unklar bleibt, ob diese Anzahl eine bewusste Auswahl oder vielmehr den Verlust von Bildnissen repräsentiert.[41] Zugleich besteht eine Überzahl der Vertreter der lutherischen Orthodoxie. Die späte Entstehung des Zyklus, der die ersten Superintendenten wie Andreas Hügel nicht mit aufnimmt, überrascht, zumal die 1548 gegründete Universität sich in Konkurrenz zu Wittenberg und gegen den dortigen Einfluss von Melanchthon der Er-

[41] Von Alexander Färber stammt folgende Beschreibung von 1850: „An der Wand hinter dem Altare sind die lebensgroßen Porträts nachfolgender Superintendenten: Georg Zeising, darüber Michael Zülich, Johannes Major, darüber Christian Chemnitius, Georg Götze, darüber Theophilus Colerus, Christian Oemler, darüber Johann Weißenborn, Joh. Gottl. Marezoll." Alexander Färber / Carl Schreiber, Jena von seinem Ursprunge bis zur neuesten Zeit nach Adrian Beier, Wiedeburg, Spangenberg, Foselius, Zenker u. a. Jena 1850, Nachdruck 1996, S. 128. Begrüßungsgedicht zur Einführung von Superintendent Weißenborn nimmt auch Bezug auf die Porträts der Superintendenten um den Altar: Ernst Koch, St. Michael und seine Pfarrer im 17. und 18. Jahrhundert. In: Inmitten der Stadt. St. Michael in Jena. Hrsg. v. Volker Leppin und Matthias Werner. Petersberg 2004, S. 153–162, hier 161.

[42] Vera von der Osten-Sacken, Erzwungenes und selbstgewähltes Exil im Luthertum. In: Religion und Mobilität: Zum Verhältnis von raumbezogener Mobilität und religiöser Identitätsbildung im frühneuzeitlichen Europa. Hrsg. v. Henning P. Jürgens und Thomas Weller. Göttingen 2010, S. 41–58, hier S. 44. Z.B. Matthias Flacius Illyricus, Theologe, gest. 1575.

[43] Dazu ist mit einem Sternchen hinter dem Namen von Oemler in einer Fußnote geschrieben: „Dieses Bild hier anbringen zu können ist das Porträt des Sup. Johann Gerhard mit der Umschrift „natus 1582 denatus 1637" am Eingang auf der Emporkirche nach Mittag aufgestellt worden." Färber / Schreiber, Jena (wie Anm. 41), S. 128.

[44] Allgemeiner Anzeiger und Nationalzeitung der Deutschen, der öffentlichen Unterhaltung über gemeinnützige Gegenstände aller Art gewidmet, [...] 1841, S. 624.

von Superintendenten wie das von Johann Adolph Schinmeier gemeinsam mit anderen Pastoren.[45] Zwei ganzfigurige Bildnisse sind von den Superintendenten Georg Stampelius (1561–1622) (*Abb. 5*) und Nikolaus Hunnius (1585–1643), letzteres noch 1640 zu Lebzeiten gemalt, erhalten.[46] Es ist davon auszugehen, dass es wohl mehr Porträts dieser Art gab. Stampelius' Porträt tritt im Verhältnis zu den Leipziger und Wittenberger Superintendenten durch dessen reiche Ausschmückung und den beigeordneten Tisch mit Utensilien hervor, die den Gelehrten und den hohen sozialen Status herausstellen. Seit dem Ende des 17. Jahrhunderts ist die Reihe mit halbfigurigen Porträts der Superintendenten fortgesetzt worden, die heute, wie auch die anderen Bildnisse, in der Stadtbibliothek aufbewahrt werden.[47] Unter den dort erhaltenen Bildnissen befindet sich eines des Reformators Bugenhagen, der 1530 nach Lübeck geholt wurde, um eine neue Kirchenordnung zu erarbeiten. Denkbar ist so, dass die ersten Superintendentenbildnisse gemeinsam mit den Reformatoren Luther und Bugenhagen in der Stadtkirche, möglicherweise auch im Chor oder Kirchenschiff, hingen.

Neben den Porträts der Reformatoren spielten aber auch die Reformationsaltäre eine wichtige Rolle für Pastoren und Superintendenten, die Nachfolge im Amt zu veranschaulichen. In diesen Altären, zum Teil auch in Epitaphien, ersetzen Luther und andere Reformatoren die Apostel beim Abendmahl oder treten als Zeugen des Heilsgeschehens auf.[48] Auf einem Altar der Kirche von Schloss S c h m i e d e l f e l d (1594), bei Sulzbach-Laufen am Kocher gelegen, wird der Bezug durch die hinzugefügten Heiligenscheine offensichtlich. An die Stelle der kultischen Verehrung der Apostel und anderer Heiliger tritt das Gedächtnis an die Reformatoren als Zeugen und Verkünder des Evangeliums.[49] Darüber hinaus wird mit diesen Rollenporträts die Autorität der reformatorischen Kirche durch die Apostelnachfolge begründet – die Reformatoren haben Anteil am Hl. Werk der Apostel und aktualisieren es zugleich in der Gegenwart.[50] Bemerkenswert ist in diesem Zusammenhang, dass offenbar gleichzeitig zu dem Bildniszyklus in der Thomaskirche eine heute verlorene Altartafel von Johann von der Perre entstand, die die Superintendenten bei der Abendmahlseinsetzung zeigte.[51] Damit stellten sich die Superintendenten sowohl in eine Reihe mit den Aposteln als auch mit den Reformatoren. Damit wird auch noch einmal das Anknüpfen der Superintendenten an die Reformatoren und die in den ganzfigurigen Bildnissen zum Ausdruck kommende Amtsnachfolge untermauert. Die Superintendenten treten als Bewahrer der rechten Lehre, und somit auch als Verwalter des lutherischen Erbes, in ihrer Doppelfunktion als Prediger und Universitätslehrer, wie sie auch Luther innehatte, auf.

Ebenfalls um 1614 schuf von der Perre für die Thomaskirche vier Tafelgemälde mit den drei Evangelisten Matthäus, Markus, Lukas und dem Apostel Paulus, die später an die Lutherkirche in Plauen kamen.[52] Mit diesen Tafeln stellte die Thomaskirche zugleich die ungebrochene Kontinuität der kirchlichen Tradition seit den Anfängen des Christentums heraus. Die ganzfigurigen Evangelisten und der Apostel Paulus sollten möglicherweise auch mit Blick auf ihr Format dem Superintendentenzyklus vorangestellt werden.

45 Heinrich Christian Zietz, Ansichten der Freien Hansestadt Lübeck und ihrer Umgebungen. Lübeck 1822, S. 70.

46 Georg Stampelius, porträtiert von Johannes Willinges, 1622.

47 Samuel Pomarius (1624–1683); August Pfeiffer (1640–1698), Georg Heinrich Götze (1667–1728).

48 Lucas Cranach d. Ä /d. J. und Werkstatt; Wittenberger Reformations-Altar, 1547, Stadtkirche. Lucas Cranach d. J. und Werkstatt, Gedächtnistafel „Taufe Christi", für Johannes Bugenhagen, 1560, Stadtkirche Wittenberg; Lucas Cranach d. J., Reformationsaltar, 1555, Weimarer Stadtkirche. Vgl. auch hinsichtlich Luthers Anliegen, die reformatorische Botschaft in Bild und Text zu vergegenwärtigen: Siegfried Müller, Präsentation des Luthertums – Disziplinierung und konfessionelle Kultur in Bildern. In: Zeitschrift für historische Forschung 29 (1) (2002), S. 215–255.

49 Vgl. Reiner Sörries, Die Evangelischen und die Bilder. Erlangen 1983, S. 129; Hans Carl v. Haebler, Das Bild der evangelischen Kirche. Berlin 1957, S. 19; Hans Belting, Bild und Kult. Eine Geschichte des Bildes vor dem Zeitalter der Kunst. München 1990, S. 522; Peter Poscharsky, Das lutherische Bildprogramm. In: Festschrift für Fairy von Lilienfeld zum 65. Geburtstag. Hrsg. v. Adelheid Rexheuser und Karl Heinz Ruffmann. Erlangen 1982, S. 374–395, hier S. 380.

50 Vgl. Boettcher, Trägheit der Memoria (wie Anm. 35), S. 57, 62.

51 Hartmut Mai, Der Einfluß der Reformation auf Kirchenbau und christliche Kunst. In: Das Jahrhundert der Reformation. Hrsg. v. Helmar Junghans. Berlin 1989, S. 153–177, hier S. 249; Magirius / Trajkovits / Werner, Bau- und Kunstdenkmäler von Sachsen (wie Anm. 15), S. 204.

52 Frank Weiss, Malerei im Vogtland. Bildwerke und Maler aus neun Jahrhunderten. Leipzig 2002, S. 20.

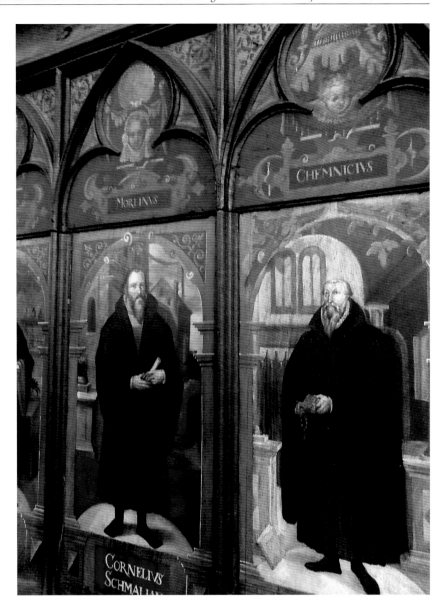

Abb. 6 Braunschweig, evangelische
St. Ulrici-Brüdern-Kirche.

Bildnisse der Superintendenten Joachim
Mörlin und Martin Chemnitz, 1597.

Gerade die gleiche Entstehungszeit könnte auf einen konzeptionellen Zusammenhang deuten.

Ein frühes Beispiel eines Bildzyklus von 1597, bei dem die Folge frühchristlicher und mittelalterlicher Kirchenväter und -lehrer durch die Porträts der Reformatoren und Superintendenten weitergeführt wurden, hat sich auf den Rückwänden des Chorgestühls der Ulricikirche in Braunschweig erhalten (*Abb. 6*).[53]

[53] Vgl. Dietrich Mack, Bildzyklen in der Brüdernkirche zu Braunschweig. Braunschweig 1983, S. 46. Die ganzfigurigen Porträts stammen von dem rheinländischen Maler Reinhard Rogen. Beginnend bei Ignatius von Antiochien, 6: Origines, 8: Laurentius, 12: Athanasius, 21: Augustinus, 25: Papst Leo I., 30: Gregor der Große, 31: Anselm von Canterbury, 32: Bernhard von Clairveaux, 36: Beda, 37: Jan Hus, 38: Hieronymus von Prag, 39: Martin Luther, 40: Philipp Melanchthon, 41: Johannes Bugenhagen, 42: Joachim Mörlin, 43: Martin Chemnitz, 44: Ägidius Hunnius, 45: Polykarp Leyser, 46: Georg Mylius.

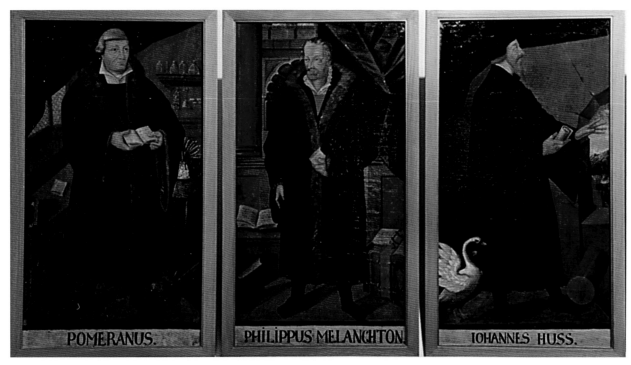

Abb. 7 Braunschweig, evangelisch-lutherische St. Magni-Kirche.
Bildnisse des Johannes Bugenhagen (Pomeranus), des Philipp Melanchthon und des Johannes Hus.

Die ganzfigurigen Porträts sind in Rundbogennischen eingestellt und bei den Reformatoren und Nachfolgern mit einer aufwendigen Architekturrahmung und Interieur versehen. Mit der langen Reihe frühchristlicher Märtyrer und Kirchenväter sowie mittelalterlicher Reformer wird die Einheit der christlichen Kirche demonstriert, die mit Luther, dem wahrer Verteidiger der christlichen Lehre, und mit der Nachfolge der Superintendenten Joachim Mörlin, Martin Chemnitz, Ägidius Hunnius, Polykarp Leyser und Georg Mylius in die Gegenwart überführt wird.[54] Durch die Anbringung am Chorgestühl nehmen sie visuell die Position der einstmaligen Chorherren ein.

Später folgte diesem Beispiel ein Bildniszyklus im Chor von St. Katharinen 1640, der 23 Tafeln umfasste, und so mit reduziertem Umfang Kirchenväter, Reformatoren und die Superintendenten, allerdings nicht lückenlos, bis Balthasar Walther präsentierte.[55] Wenig später entstand ebenfalls in Braunschweig in St. Magni 1646 ein Bildniszyklus mit ausschließlich Reformato-

ren und Superintendenten (*Abb. 7*), wobei „*Policarpus*" (Polycarp Leyser d. Ä.) der einzige reformatorische Theologe der zweiten Generation war.[56] Die ehemals an der Südseite des Chores angebrachten Bildnisse, von denen sich heute noch sechs erhalten haben, zeigen die ganzfigurig dargestellten Theologen mit Schriftstück oder einem Buch in der Hand vor dem Hintergrund eines Innenraums oder mit Ausblick in eine von Architektur gerahmte Landschaft.[57] Die Bildkompositionen orientieren sich bzw. kopieren großteils die Bildnista-

[54] Ähnlich Mack, Bildzyklen (wie Anm. 53), S. 25.

[55] DI 56, Kurztitel Stadt Braunschweig II, Katalognummer Nr. 900† Autorennamen (Sabine Wehking), URN-Ausgabe in: www.inschriften.net, urn:nbn:de:0238-di056g009k0090009.

[56] Johannes Hus, Martin Luther, Johannes Bugenhagen („Pomeranus"), Joachim Mörlin, Martin Chemnitz, Polycarp Leyser und Philipp Melanchthon. Deutsche Inschriften Online. DI 56, Kurztitel Stadt Braunschweig II, Katalognummer Nr. 955(†) Autorennamen (Sabine Wehking), URN-Ausgabe in: www.inschriften.net, urn:nbn:de:0238-di056g009k0095504.

feln aus der Brüdernkirche, sowohl in der Haltung der Figuren als auch in der Wiedergabe des Interieurs. Wie auch in St. Ulrici sind die Namen der Stifter auf den Bildtafeln verzeichnet, wodurch auch das reformatorische Bekenntnis der Gemeinde zum Ausdruck kommt.

Die Einrichtung der letzten beiden Zyklen 1640 in St. Katharinen und sieben Jahre später in St. Magni könnte durch das 100jährige Jubiläum der offiziellen Einführung der lutherischen Lehre in Braunschweig (1539/40), die 1547 zunächst rückgängig gemacht wurde, motiviert sein. Außerdem blieb die Stadt, die unter dem Schutz von Gustav II. Adolf von Schweden stand, während des 30jährigen Krieges vor Zerstörung und der Einlagerung von kaiserlichen Truppen verschont, wodurch dieses bildniszyklische Bekenntnis zur Reformation erst möglich wurde.[58]

In Leipzig lag die Einrichtung des Zyklus noch vor dem Beginn des 30jährigen Krieges, aber die Auseinandersetzungen zwischen protestantischer Union und katholischer Liga hatten bereits begonnen und könnten so den Wunsch nach einem identitätsbildenden Akt für die religiöse Gemeinschaft mit dem Gedenken an den Beginn der reformatorischen Bewegung geweckt haben.[59] Auffällig ist jedoch die Häufung von Kunstaufträgen für die Ausstattung der Thomaskirche um das Jahr 1614, angefangen vom Taufbecken, über den Reformationsaltar, die Evangelisten/Apostel-Tafeln, bis hin zu den Superintendentenbildnissen. Mit Taufe und Abendmahl, hier präsentiert im Altar, werden zudem die von Christus eingesetzten Sakramente, die nach Luther als die einzigen zwei Sakramente in der evangelischen Kirche anerkannt sind, veranschaulicht. Bemerkenswert ist in diesem Zusammenhang, dass erst zwanzig Jahren nach der Amtseinführung von Weinreich ein derart umfangreiches Bildprogramm entworfen wird. Unmittelbar vor seinem Amtsantritt wurde das Herzogtum Sachsen und so Leipzig nach langen theologischen Differenzen und einer Zeit des Calvinismus wieder zum Luthertum zurückgeführt, ein Neubeginn, der durchaus Anlass geboten hätte, an die lutherischen Reformatoren zu erinnern. Somit liegt der Gedanke nahe, dass bei der Einrichtung des Superintendentenzyklus innerhalb eines großangelegten Bildprogramms ein anderer Fokus eine Rolle spielte. Das bevorstehende 100jährige Reformationsjubiläum, dem bereits das Leipziger Universitätsjubiläum 1609

vorangegangen war, nahm Formen eines bedeutsamen Ereignisses an, welches eine derart reich entfaltete und zeitlich gebündelte Memorialkultur nachvollziehbar macht. Entscheidend ist hierbei nicht die genaue Übereinstimmung der Entstehung des Bildprogramms mit dem exakten Zeitpunkt der Jahrhundertfeier, sondern dass sich die Kirche im Hinblick auf das Großereignis mit einer umfangreichen Neugestaltung vorbereitete. Auch spätere Jubiläen zeigen wie in Dresden 1655 das Bedürfnis, den Reformationsgedanken mit der eigenen individuellen Biographie zu verknüpfen. So legte der Diakon der Kreuzkirche und spätere Superintendent Johann Andreas Lucius bei seiner Festpredigt dar, was seine Vorfahren seit der Einführung der Reformation im albertinischen Sachens 1539 bewirkt hatten.[60]

Bestätigt wird dies von einem weiteren Beispiel eines umfangreichen reformatorischen Bildprogramms unweit von Leipzig. Nur ein Jahr vor dem Reformationsjubiläum ließ Hans von Einsiedel die Dorfkirche Prießnitz bei Borna als Gedächtniskirche für seine verstorbene Frau umgestalten und veranlasste so deren Dekoration mit Bildnissen von Reformatoren und anderen lutherischen Theologen (Abb. 8).[61] Von den ursprünglich acht ganzfigurigen Porträts sind sechs Bildnisse erhalten,[62] die neben Martin Luther die Theologen Georg Mylius, Aegidius Hunnius, Martin Mirus, Matthias Hoë von Hoënegg und Polycarp Ley-

[57] Wie bereits in St. Ulrici ist der Figur des Johannes Hus zur besonderen Kennzeichnung eine Gans beigegeben.

[58] Ein späteres Beispiel einer Einbindung von Bildnissen der Reformatoren in die theologische und kirchliche Tradition findet sich in der Cyriakuskirche in Niederhofen bei Heilbronn, an deren Westempore im 18. und 19. Jahrhundert die Bilder alttestamentlicher Patriarchen und Apostel durch die von Reformatoren ergänzt wurden. Reinhard Lieske, Protestantische Frömmigkeit im Spiegel der kirchlichen Kunst des Herzogtums Württemberg. München und Berlin 1973, S. 100 ff. Abb. 41.

[59] Lieske, Protestantische Frömmigkeit (wie Anm. 58), S. 119; Johannes Burkhardt, Das Reformationsjahrhundert. Deutsche Geschichte zwischen Medienrevolution und Institutionenbildung 1517–1617. Stuttgart 2002, S. 195–199.

[60] Flügel, Konfession und Jubiläum (wie Anm. 3), S. 99.

[61] Heinrich Magirius / Hartmut Mai, Dorfkirchen in Sachsen. Berlin 1985, S. 39; Mai, Der Einfluß der Reformation (wie Anm. 51), S. 153–177, hier S. 166; Neue Sächsische Kirchengalerie. Die Ephorie Borna. Hrsg. v. Geistlichen der Ephorie. Bd. 37 / 38. Leipzig 1905, S. 946; Dietmann, Chursächsische Priesterschaft (wie Anm. 17), Bd. 1/2, S. 586.

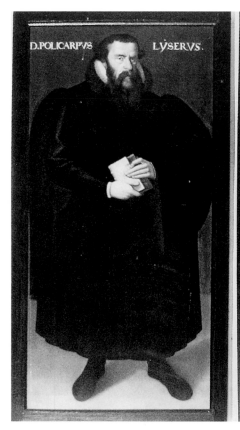 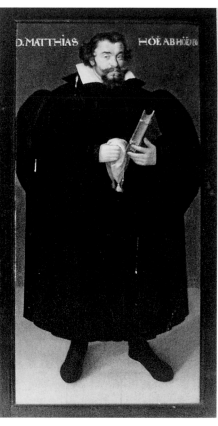

Abb. 8 Prießnitz, Kreis Leipziger Land, evangelische St. Annenkirche, Kirchenschiff.

Bildnisse des Polycarp Leyser und des Matthias Hoë von Hoënegg, um 1616.

ser, den späteren Superintendenten an der Thomaskirche (1628–1633), darstellen. Ergänzt wurde die Reihe durch die Bildfolge von 22 kleinformatigen Brustbildnissen, darunter das der Superintendenten Pfeffinger, Selnecker und Weinrich.[63] In beiden Bildreihen wird der ikonographische und reformationshistorische Zusammenhang zwischen dem ‚Lutherbildnis‘ und dem Porträt des evangelischen Geistlichen offenkundig. Der typisierten Darstellung Luthers, die ihn in den späten Bildnissen in seiner autoritativen Strenge zeigt, werden die übrigen großformatigen Predigerbilder ähnlich wie die der Superintendenten in der Thomaskirche angepasst. Die damit symbolisierte direkte Nachfolge Luthers wird durch die dem Land zugehörigen Persönlichkeiten wie Hoënegg und Leyser, die sich um den Erhalt der Autorität Luthers sowohl für das Reformationsfest in Sachsen eingesetzt haben, illustriert.[64] Gemeinsam mit den Brustbildnissen wird

[62] Archiv Prießnitz: Elisabeth Rummel, Die Kirche in Prießnitz – Gotteshaus und Gedächtniskirche. Dipl. masch. 1994, S. 31.

[63] Linke Seite, Reihe 1: Johann Bugenhagen, Justus Jonas, Johann Pfeffinger, Johann Förster, Johannes Mattesius, Paul Eber; Reihe 2: Jacobi Andreae, Nikolaus Selnecker, Lucas Pollio, Zacharias Schilter, Burchard Harbart, Georg Weinrich. Rechte Seite. Reihe 1: Salomon Gesner, Cornelius Becker, Leonhard Hutter, Zacharias Herman, David Rungius; Reihe 2: Baltasar Mentzer, Johannes Mulmann, Friedrich Balduin, Baltasar Meisner, Johannes Hus. Vgl. auch Johann Carl Heinrich Zobel, Kurze Nachrichten von dem Leben und Schicksalen der 27 Theologen, deren Bildnisse in der Kirche zu Prießnitz befindlich sind. Borna 1846, S. 25.

[64] Vgl. zu Hoënegg: Thomas Kaufmann, Dreißigjähriger Krieg und Westfälischer Friede. Kirchengeschichtliche Studien zur lutherischen Konfessionskultur. Tübingen 1998, S. 37; Kolb, Umgestaltung und theologische Bedeutung des Lutherbildes (wie Anm. 19), S. 213 f. Außerdem Helga Robinson-Hammerstein, Sächsische Jubelfreude. In: Die lutherische Konfessionalisierung in Deutschland (wie Anm. 19), S. 460–494, S. 467 ff.; Michael G. Müller, Zweite Reformation und städtische Anatomie im königlichen Preußen. Berlin 1997, S. 120–127.

das Bemühen deutlich, von den Anfängen der Reformation einen Bogen bis zu bedeutenden Theologen der eigenen Zeit, die nahezu alle in Sachsen gewirkt hatten und mit den Universitäten in Leipzig und Wittenberg in Verbindung standen, zu spannen. Den Anspruch eines reformatorischen Bildprogramms belegen zudem ein Porträt Cranachs, des reformatorischen Malers schlechthin, sowie der Altar der Kirche. Auf der Abendmahlstafel nimmt der damals amtierende Prießnitzer Pfarrer Thryllitzsch einen Platz unter den Jüngern ein, wie die Reformatoren auf Cranachs Reformationsaltären oder die Superintendenten auf der verlorenen Leipziger Altartafel von Perre.[65]

Die Grundlage zur Entstehung dieses Bildprogramms in Prießnitz ist sicherlich in der Begeisterung des Stifters für das reformatorische Gedankengut sowie dem Kontakt, den schon sein Vorfahre Heinrich von Einsiedel mit Luther pflegte, zu sehen.[66] Die Einrichtung des Zyklus gerade zwei Jahre nach Weinrichs Stiftung in der Thomaskirche sowie das gewählte Format lassen jedoch auf eine konkrete Anregung von der Leipziger Bildreihe schließen. Zumal auch alle Bildnisse von Johann von der Perre, der bereits die ersten Bildnisse des Superintendentenzyklus angefertigt hatte, ausgeführt wurden.[67] Doch vor allem die Brustbilder der Superintendenten aus Leipzig, darunter das von Weinrich, dem damaligen Amtsinhaber, belegen die Verbindung zu dem Zyklus der Thomaskirche. Dabei konnte die Bildnisfolge in Prießnitz kein einfaches Duplikat sein, sondern die von der Thomaskirche verschiedene Bildauswahl sollte auch die regionale Geschichte des Ortes berücksichtigen. Gerade der Umstand, dass die ganzfigurige Bildnisreihe mit Luther beginnt, markiert einen wesentlichen Unterschied zum Zyklus in St. Thomas.

Mit Blick auf die Entwicklung im 17. Jahrhundert lässt sich feststellen, dass die Anzahl an Pastorengalerien um die Mitte des Jahrhunderts anstieg; vermutlich da zu einem die Phase der Konfessionalisierung abgeschlossen war und zum anderen Bildgalerien für Professoren und andere bürgerliche Stände immer populärer wurden. Hier mögen das erste Reformationsjubiläum, aber auch die im 30jährigen Krieg verteidigte Konfession stimulierend gewirkt haben. Diesen Bildzyklen können auch als Epitaphien auftreten. In St. Stephani in Osterwieck im Nordharz, in einem

Abb. 9 Altenburg, evangelische Stadtkirche St. Bartolomäi.

Epitaph des Martin Caselius (1608–1656).

[65] Mai, Der Einfluß der Reformation (wie Anm. 51), S. 167; Sachsens Kirchengalerie, Bd. 6/7: Die Inspectionen Borna und Pegau. Dresden 1882, S. 24.

[66] Rummel, Die Kirche in Prießnitz (wie Anm. 61), S. 31; Neue Sächsische Kirchengalerie (wie Anm. 60), S. 985.

[67] Mai, Der Einfluß der Reformation (wie Anm. 51), S. 166; Neue Sächsische Kirchengalerie 1905, S. 950; Rummel, Die Kirche in Prießnitz (wie Anm. 61), S. 32.

frühen protestantischen Kirchenbau, haben sich zehn Pastorenbilder aus der Zeit der königlich-preußischen Superintendentur, die bis 1989 im Chorraum hingen, erhalten. Neben den ganzfigurigen Porträts von Jonas Nicolai sind alle anderen Superintendenten in Halbfigur bzw. Kniestück gezeigt.[68] Während die Posen der einzelnen Pastoren eher konventionell gehalten sind, treten umso mehr die reich ornamentierten Rahmungen, die entsprechend ihrer Ornamentik in die Zeit zwischen 1630 und 1730 zu datieren sind, hervor. Nahezu allen Gemälden ist eine Schrifttafel unterhalb des Porträts zugeordnet. Ähnlich gestaltet sind auch die erhaltenen Epitaphien in St. Bartolomäi in Altenburg (*Abb. 9*), Residenz der ernestinischen Kurfürsten und daher frühes Zentrum der Reformation. Die aus dem 17. Jahrhundert erhaltenen fünf ganzfigurigen Bildnisse der Oberpfarrer und Superintendenten, Nachfolger des ersten Superintendenten Spalatin, sind in aufwendig gestalteten Architekturrahmen mit separat gerahmten Inschriften gestellt. Wie auch in den anderen Zyklen ist die Präsentation von einer stereotypen, frontalen Haltung der Pastoren im dunklen Talar gekennzeichnet; Handhaltung mit Bibel und Barett steht den Darstellungen in Wittenberg am nächsten.

Während allerdings eine Vielzahl der Pastorenzyklen, die bereits im 16. und 17. Jahrhundert entstanden sind,[69] am Beginn des 18. Jahrhunderts abbrechen, ist die Bildnisreihe der Superintendenten der Thomaskirche bis in die Gegenwart fortgeführt worden. Außergewöhnlich sind dabei sowohl die Vollständigkeit des Zyklus als auch das Festhalten an der formalen Bildkonzeption und Größe der Bildtafeln sowie die verdichtete Präsentation im Chor, die die Kontinuität und Bedeutung der Bildfolge unterstreicht. Eine große Rolle spielte hier das nachhaltige Bekenntnis Leipzigs zum Luthertum. Nach dem 30jährigen Krieg behauptet sich die lutherische Orthodoxie gegen die Einflüsse der Reformierten aus Böhmen und Österreich sowie gegen den Pietismus.[70] Selbst in der Regierungszeit von Friedrich August I., der 1697 zur katholischen Religion zurückkehrte und daher auch alle Feierlichkeiten zum Gedenken der Reformation einschränkte, blieb Leipzig seiner Konfession treu.[71] Die kontinuierliche Lutherrezeption und Schriftenherausgabe in Leipzig macht zugleich deutlich, dass auch mit der Aufklä-

rung die Bedeutung des Luthertums nicht verringert wurde. Da gerade im 19. Jahrhundert die Bedeutung Luthers nach der napoleonischen Ära und den Befreiungskriegen sowie im Zusammenhang mit dem Nationalstaat anwuchs,[72] verwundert es nicht, dass neben der Entstehung der Lutherstiftung auch ein Reformationsdenkmal (Johannes Schilling, 1883) als sichtbares Merkmal konfessioneller Zugehörigkeit Aufstellung fand.[73] Diese Entwicklung zeigt sich auch in der neogotischen Umgestaltung der Thomaskirche unter dem Superintendenten Oskar Pank (1884–1912),[74] für die

68 Johannes Kirchhoff, August Dyen, Remigius Ehrlich, Johannes Hempel, August Wiegandt, Hermann Wetken, Bartholdus Wugandus, Andreas Lutherus, Gotthelf Laurentius. Vgl. Klaus Thiele, Die Frühprotestantische Kirche St. Stephani in Osterwieck. Zur Kulturgeschichte einer Kirche, einer Stadt und einer Landschaft im Reformationsjahrhundert. Badersleben 2016, S. 259.

69 Dieser Artikel beschränkt sich auf die Darlegung einiger prägnanter Beispiele. Tatsächlich gibt es in vielen Stadt- und Dorfkirchen eine Vielzahl von Pastorenzyklen, die wenig erforscht sind und leider auch oft nicht mehr in der Kirche selbst hängen. Zu denken ist hier beispielsweise an den Zyklus der Schwarzburgischen Generalsuperintendenten (Rudolstadt), die Pastorenbilder in der Oberkirche in Arnstadt, der Marienkirche in Grimmen und in St. Johannes, Grubenhagen/ Vollrathsruhe.

70 Blanckmeister, Sächsische Kirchengeschichte (wie Anm. 5), S. 190 ff.; Junghans, Lutherrezeption (wie Anm. 18), S. 55. Martin Petzoldt, Konfessionalisierung als Identitätssuche und als Prinzip theologischer Auseinandersetzung. Leipziger Theologen zwischen 1648 und 1750. In: Konfessionalisierung vom 16. – 19. Jahrhundert. Kirche und Traditionspflege, Referate des 5. Internationalen Kirchenarchivtages Budapest 1987. Neustadt an d. Aisch 1989, S. 67–85, hier S. 70 ff.; Hans Leube, Die Reformideen in der deutschen lutherischen Kirche zur Zeit der Orthodoxie. Leipzig 1924, S. 56 ff.; Albrecht, Sächsische evangelisch-lutherische Kirchen- und Predigergeschichte (wie Anm. 17), Bd. 1, S. 72; Dietmann, Chursächsische Priesterschaft (wie Anm. 17), Bd. 1/2, S. 145; Wolff, Thomaskirche (wie Anm. 11), S. 26; Müller, Zweite Reformation (wie Anm. 63), S. 153–165; Hans-Joachim Müller, Irenik als Kommunikationsform. Das Colloquium Charitativum in Thorn 1645. Göttingen 2004 (VMPIG, Nr. 208).

71 Stiehl, St. Thomas (wie Anm. 18), S. 67; Petzoldt, Konfessionalisierung (wie Anm. 69), S. 84; Bornkamm, Jahrhundert der Reformation (wie Anm. 8), S. 161; vgl. auch Jochen Vötsch, Kursachsen, das Reich und der mitteldeutsche Raum zu Beginn des 18. Jahrhunderts. Frankfurt a. M., Berlin u. a. 2003, S. 19–45.

72 Flügel, Konfession und Jubiläum (wie Anm. 3), S. 231.

73 Junghans, Lutherrezeption (wie Anm. 18), S. 60 f.

74 Hans Jürgen Sievers, Baumeister seiner Kirche. Superintendent Oskar Pank und sein Einsatz für die Gemeinde, Diakonie und Gustav-Adolf-Werk. Leipzig 1998.

1889 ein Lutherfenster angefertigt wurde.[75] Während damit St. Thomas nach vielen Jahrhunderten wieder ein Lutherbildnis im Kirchenraum integrierte, war die Zeit für andere Gemeinden reif, ihre theologischen Ursprünge und historische Kontinuität in Form von vollständigen Pastorenzyklen zu untermauern. So wurde beispielsweise zum 350-jährigen Jubiläum der Reformations-Einführung in Quakenbrück, 1893, der Pastorenzyklus in St. Sylvester mit dem Porträt des ersten Superintendenten Hermann Bonnus ergänzt. Die Bildreihe, auch mit der Darstellung von Vitus Büscher, dem ersten Superintendenten nach dem 30jährigen Krieg um 1660, wurde bis in 20. Jahrhundert fortgeführt und umfasst heute 17 Pastorenbildnisse.

Für Leipzig spielte neben dem nachhaltigen Bekenntnis zum Luthertum wohl außerdem der Erhalt der geachteten Stellung des Superintendenten in der Stadt[76] eine entscheidende Rolle für die Kontinuität der Bildfolge. Die im Absolutismus gesteigerte Rang- und Ständeordnung räumte den Superintendentenbildern um 1721 eine besondere Stellung im Altarraum ein. In Hinblick auf die katholische Landesherrschaft ist es bezeichnend, dass den Superintendenten damit ein Platz zugewiesen wurde, den ursprünglich die altgläubigen Chorherren eingenommen hatten. Mit der Präsentation des Zyklus im Chor von St. Thomas wird neben der Bedeutung des Amtes auch der durch sie vertretene Glaube einer bürgerlichen Gemeinde visualisiert. Die Bedeutung der Superintendentur für die Thomasgemeinde kommt auch mit den Worten des Kirchenvorstands bei der Einsetzung Oskar Panks 1884 zum Ausdruck: *„Die Verbindung zwischen Amt des Superintendenten und Thomasgemeinde hätte schon immer bestanden*[77] *[...] Bestehendes sollte pietätsvoll erhalten bleiben [...] die Reihe der Bildnisse am Altarplatz der Thomaskirche zeige, wie die Gemeinde die Verbindung zu schätzen weiß."*[78]

Tatsächlich waren bereits ursprünglich die ersten fünf Bildnisse Johanns von der Perre für die Ausgestaltung des Chores bestimmt. Genauer gesagt sollten diese um den Altar herum angebracht werden.[79] Dies entspricht genau der Art Zeugenschaft der Superintendenten, wie sie auch im verlorenen Altarbild von Perre versinnbildlicht wurde, nämlich die Präsenz der Amtsinhaber bei der Einsetzung des Abendmahls. Dieser Aspekt, den Superintendenten einen Ort nahe am Al-

tar zu geben, und somit deren Anteilschaft, aber auch deren Autorität hinsichtlich der rechten, lutherischen Auslegung des Abendmahls zu demonstrieren, könnte ein hinreichender Grund für die Anbringung im Chor vieler vergleichbarer Zyklen (wie in Wittenberg oder Jena) gewesen sein. Wie in Braunschweig mit der Neugestaltung des Chorgestühls in St. Ulrici deutlich wird, war sicherlich die Neuinterpretation von Geistlichkeit in der räumlichen Nachfolge der katholischen Chorherren nicht unwesentlich. Praktische Erwägungen, wie die Nutzung einer großen Wandfläche, die im Kirchenschiff in der Regel durch Pfeiler bzw. Fensterreihen durchbrochen ist, mögen hierbei auch ausschlaggebend gewesen sein. Wichtig für die Hängung war aber mit Sicherheit, die Präsenz der Amtsinhaber für die Gemeinde und damit deren geistige Stärkung zu gewährleisten, wodurch eine Hängung der Bildnisse in separaten Räumen wie der Sakristei, gerade bei der ganzfigurigen Darstellung, wohl eher nicht intendiert gewesen ist. Denn es galt die Amtssukzession und somit die ununterbrochene Weitergabe der lutherischen Lehre bzw. der konfessionellen Wahrheit der Gemeinde vor Augen zu führen.[80] Der Leipziger Superintendent Johannes Richter (bis 1998 im Amt) brachte den Zyklus mit dem Hebräerbrief 13, 7 in Verbindung: *„Gedenket an eure Lehrer, die euch das Wort Gottes gesagt haben; ihr Ende schauet an und folget ihrem Glauben nach"* und verwies damit wieder auf den Ursprung der Bildnisse als Ausdruck geistiger Nachfolge und kirchlicher Kontinuität.

Ganz in diesem Sinne gewinnen die Pastorenbilder in den Kirchen in den letzten Jahren wieder mehr an Bedeutung, werden restauriert und finden ihren Weg

[75] Wolff, Thomaskirche (wie Anm. 11), S. 27.

[76] Blanckmeister, Sächsische Kirchengeschichte (wie Anm. 5), S. 212f.

[77] Tatsächlich war das Amt des Superintendenten erst seit 1755 ohne Unterbrechung mit der Thomaskirche verbunden, während zuvor das Amt mit der Nikolaikirche geteilt wurde. Stiehl, St. Thomas (wie Anm. 18), S. 40, 56.

[78] Hans Jürgen Sievers, Superintendent Oskar Pank und die evangelisch-lutherische Kirche in Leipzig an der Wende vom 19. zum 20. Jahrhundert. Diss. Leipzig 1997, S. 139.

[79] Vgl. Magirius / Trajkovits / Werner, Bau- und Kunstdenkmäler von Sachsen (wie Anm. 15), S. 204.

[80] Koch, St. Michael (wie Anm. 41) S. 161; Kaufmann, Erlöste und Verdammte (wie Anm. 3), S. 383.

auch im Hinblick auf das 500jährige Reformationsjubiläum wieder an ihren ursprünglichen Anbringungsort im Kirchenraum.[81] Die steigende Wertschätzung dieser Bildniszyklen oder einzelner Pastorenporträts hat bereits zu einer stärkeren Präsenz dieser Zeugnisse protestantischer Bildkultur in Kirchen geführt, die sicherlich in den nächsten Jahren noch zunehmen wird. Einer gründlichen Erforschung dieser eröffnen sich hiermit auch neue Perspektiven, zu welchen dieser Artikel einen kleinen Beitrag leisten möchte.

Bildnachweis

Abb. 1: https://commons.wikimedia.org/wiki/File:Superintendenten_links_Thomaskirche_Leipzig.JPG; *Abb. 2:* https://de.wikipedia.org/wiki/Heinrich_Salmuth#/media/File:Heinrich_Salmuth.jpg; *Abb. 3:* http://mylius-schleiz.net/pages/bedeutende-persoenlichkeiten/1.-georg.php; *Abb. 4:* Dr. Karen Schaelow-Weber / Evangelische Kir-

chengemeinde St. Michael Jena; *Abb. 5:* https://de.wikipedia.org/wiki/Georg_Stampelius; *Abb. 6:* Privatarchiv; *Abb. 7:* Bildarchiv ADW Göttingen, Inschriftenkommission; *Abb. 8:* Repro aus: Daniela Roberts, Protestantische Kunst im Zeitalter der Konfessionalisierung. In: Susanne Wegmann und Gabriele Wimböck (Hg.), Konfessionen im Kirchenraum. Dimensionen des Sakralraums in der Frühen Neuzeit. Affalterbach 2005, Foto: Daniela Roberts; *Abb. 9:* http://www.evangelische-kirchgemeinde-altenburg.de/cms/front_content.php?idcat=65.

<hr>

[81] Hier beispielsweise die Ausstellung von sieben Superintendenten-Bildnissen des ursprünglichen Zyklus in Jena 2010. Restaurierung des Bildnis von Hermann Bonnus 2015 in Quakenbrück; Bildnis Joachim Mörlin, erster Superintendent in Arnstadt 2010; Bildnis Georg Mylius in der Stadtkirche St. Marien in Wittenberg 2007; Pastorenbilder der Kirche in Groß Varchow 2016; Pastorenbild Rösner, Kirche St. Georg Mansfeld 2013; Pastoren-Bildnisse in St. Laurentii-Kirche Föhren 2017.

Luthers Drachenkampf – die reformatorische Deutung der Georgslegende*[1]

VON THOMAS HÜBNER

In seiner *„volkstümlichen Festschrift"* zur 500jährigen Jubelfeier der St. Georgskirche zu Mansfeld im Jahre 1897 beschreibt der Mansfelder Diakon August Hermann Hugo Becker (Diakon 1892–1913), wie an einem Augustsonntag des Jahres 1497 nach dem Umbau der Kirche zwei neue Altäre und neue Glocken geweiht wurden und wie sich der junge Martin Luther von seiner Mutter ein letztes Mal die geliebte Geschichte vom heiligen Ritter Georg erzählen ließ, nachdem er das Bild des Drachentöters auf den Glocken gesehen hatte und sich nun anschickte, Mansfeld gen Magdeburg zu verlassen.[2] Die Erzählung Beckers verbindet dabei das vorliegende historische Material mit anschaulich-erbaulicher Fiktion. Unter der Kapitelüberschrift *„Wie aus dem kleinen Martin ein rechter Ritter Georg wurde"*[3] heißt es dann: *„Was der Knabe Martin von seiner Mutter Margarete gehört hatte, prägte sich unauslöschlich seinem Gedächtnis ein; und der spätere Reformator verkannte trotz seiner Verurteilung des Heiligenwesens den tieferen Sinn der Sagen und Heiligengeschichten nicht. […] Vor allem ist der Lindwurmtöter Ritter Georg höchst bedeutsam für unsre Lutherstadt, weil aus ihr der rechte Ritter hervorgegangen ist, welcher zuerst an sich, dann an der in schweren Irrtümern und kräftigen Mißbräuchen gefangenen Kirche seine Kraft mit bestem Erfolg erprobt hat."*[4]

In der Tat ist Martin Luthers Heimat Mansfeld *(Abb. 1)* in vielfältiger Weise mit dem Heiligen Georg verbunden. Georg ist der Schutzheilige der Grafschaft wie auch der Stadt Mansfeld, die Stadtkirche steht unter seinem Patronat, außerdem hat die Heiligenlegende vom Drachenkampf auch Eingang in die lokale Sagentradition gefunden. Zur intensiven Wiederbegegnung mit dem Heiligen kam es in Eisenach, wo Luther die letzten Jahre seiner Schulzeit an der Pfarrschule der St. Georgskirche verbrachte.[5] Insofern ist es kaum verwunderlich, dass er sich 1521/22 nach dem Wormser Edikt unter dem Pseudonym ‚Junker Jörg' als Ritter verkleidet auf der Wartburg aufhielt. Junker bedeutet dabei angehender Ritter, und Jörg ist die lokale volkssprachliche Variante des Namens Georg. Überliefert ist auch die Selbstbezeichnung als *novus eques*, was sowohl junger als auch neuer Ritter heißt. Die Kirchenhistorikerin Ute Mennecke folgert daraus in einer Anmerkung und ohne weitere Entfaltung dieses Gedankens: *„Luther könnte sich selbst das Pseudonym ‚Georg' gewählt haben, einerseits aufgrund dieser biographischer Reminiszenzen, andererseits aber auch, weil er sich, den Mansfelder ‚Ritter', der das Papsttum angegriffen hatte, als neuen ‚Drachentöter' verstehen konnte."*[6] Ausgehend von Menneckes These, will dieser Beitrag daher ausführli-

* Die Auflösung der Abkürzungen der biblischen Bücher im Beitrag und in den Anmerkungen sowie von Quellen dieses Beitrages finden Sie am Ende des Beitrages.

[1] Die Anregung zu diesem Aufsatz verdanke ich dem Mansfelder Pfarrer Dr. Matthias Paul. Dieser gleichnamige Beitrag ist eine geringfügig überarbeitete weitere Veröffentlichung aus: Mansfeld. „Sehet, hier ist die Wiege des großen Luthers!". Im Auftrag des ev. Kirchspiels Mansfeld-Lutherstadt hg. von Matthias Paul u. Udo von der Burg. Weimar 2016, S. 9‒32. Den Herausgebern wird für die freundliche Genehmigung des überarbeiteten Wiederabdrucks gedankt.

[2] Vgl. Hugo Becker, Stadt und Burg Mansfeld zur Zeit der Reformation. Eine volkstümliche Festschrift zur 500jährigen Jubelfeier der St. Georgenkirche. Mansfeld 1897, S. 4–6.

[3] Becker, Mansfeld (wie Anm. 2), S. 7.

[4] Ebd. S. 8 f.

[5] Möglicherweise setzte sich diese Verbindung auch während des Universitätsstudiums fort. Ob Luther in Erfurt in der Georgenburse lebte, ist jedoch ungewiss, vgl. Martin Brecht, Martin Luther. Bd. 1: Sein Weg zur Reformation, 1483–1521. Stuttgart ³1990, S. 40.

[6] Ute Mennecke, Luther als Junker Jörg. In: Luther-Jahrbuch (LuJ) 79 (2012), S. 63‒99, hier S. 65, Anm. 9. Mennecke widmet sich in ihrem Aufsatz jedoch vor allem der Interpretation dreier Porträts von Lucas Cranach d. Ä., die den Reformator als Junker Jörg zeigen. Für Luthers explizite Auseinandersetzung mit der Georgslegende liefert sie nur einen einzigen Beleg (Tischrede Nr. 1220, dazu s. u. Anm. 34). An diesen Aufsatz schließt sich weiterführend an Hilmar Schwarz, Der Junker Jörg auf der Wartburg und in Wittenberg. Cranachs Holzschnitt und der Tarnname für Martin Luther. In: Wartburg-Jahrbuch 21 (2012), S. 184‒216.

Abb. 1 Mansfeld, Stadtkirche St. Georg und das Zentrum.

Blick vom Schloss. Aufnahme Mai 2008.

cher der Frage nachgehen, welchen Einfluss die Präsenz des Heiligen Georg in der Stadt seiner Kindheit auf Luthers Selbstverständnis im Kampf gegen das Papsttum ausgeübt hat. Es gibt zwar keine Selbstzeugnisse, in denen sich der Reformator explizit als Drachenkämpfer darstellt, aber doch zahlreiche Indizien dafür, dass die Georgslegende Auswirkungen auf sein Denken hatte. Schon bald nach Luthers Tod finden sich hingegen eindeutige Belege für die Umdeutung des Drachenkampfes auf seine Auseinandersetzung mit dem Papsttum, die am Ende dieses Beitrags behandelt werden.

Die Mansfelder Version der Georgslegende dürfte Luther schon in seiner Kindheit bekannt geworden sein. Ein Jahrhundert nach Luthers Geburt berichtet Cyriacus Spangenberg (1528–1604) in seiner Mansfeldischen Chronik über den ersten namentlich bekannten (aus heutiger Sicht freilich in das Reich des Mythos zu verweisenden) Grafen von Mansfeld, Hoyer oder Heger den Roten, der am Hofe des Königs Artus verkehrt haben soll, es sei möglicherweise so gewesen, dass seine Untertanen ihm *„zum ewigen Gedenckzeichen ein solches Bildnus haben machen lassen, daß er als*

ein freidiger Held in vollem küris [Rüstung] *auf einem weidlichen weißen Hengst sitzend einen greulichen Wurm und Drachen zu Boden rennet, durchsticht und erwürgt"*, und während der Christianisierung des Landes, *„da die Münche und Lehrer, so diese Lande bekehret, des Grafen Hoyers Bildnus also befunden und umb des Landvolck willen nicht abschaffen dürfen, haben sie S. Georgen daraus gemacht."*[7] Mitte des 19. Jahrhunderts wurde

[7] Carl Rühlemann (Hg.), Fragmente verschiedener Bücher des dritten Teiles der Mansfeldischen Chronik des C. Spangenberg. In: Mansfelder Blätter 38 (1933), S. 5–102, hier S. 28 f. Nach Spangenberg sei die Identifikation von Hoyer bzw. Heger mit Georg auch dadurch erleichtert worden, dass das griechische Wort Georg „Ackermann" bedeutet und ein Ackermann seinen Acker fleißig hegt. Vgl. auch Cyriacus Spangenberg, Mansfeldische Chronica. Der vierte Teil [Buch 1]. Eisleben 1925 [= Mansfelder Blätter 30–32 (1916–1918) u. Ergänzungsband 30–32 (1924)], S. 298. Hier erwähnt Spangenberg im Zusammenhang mit der von ihm behaupteten christlichen Umwidmung eines heidnischen Isistempels in eine der Heiligen Margarete und dem Apostel Andreas geweihte Kirche in Eisleben und der damit verbundenen Identifikation von Isis und Margarete noch einmal die entsprechende Identifikation von Graf Heger dem Roten mit Georg.

Abb. 2 Matthäus
Merian, Manßfeld.
Kupferstich, um 1650.

Ausschnitt: Stadt mit
Stadtkirche St. Georg.

die alte mündliche Sagenüberlieferung aus Mansfeld folgendermaßen wiedergegeben: *„Eh es Grafen von Mansfeld gab, hauste ein Ritter Namens Georg auf dem mansfelder Schlosse. Einen Berg vor der Stadt aber (auf der Seite nach Eisleben zu), der noch heute der Lindberg heißt, hatte sich ein Lindwurm zur Wohnstatt gewählt, und diesem mußten die Bewohner von Mansfeld jeden Tag ein Mädchen als Zoll geben, damit er sie leben ließ. In dem kleinen Städtchen war bald keine Jungfrau mehr zu finden, und nun forderte der Wurm die Tochter des Ritters. Da zog der Ritter selbst am folgenden Morgen gegen den Drachen, erlegte ihn und befreite die Stadt; und er hieß seitdem nicht mehr Georg, sondern Sankt Georg, und zum Andenken wurde sein Bild, wie er den Drachen tödtet, über der Kirchthür zu Mansfeld in Stein gehauen und ist noch jetzt zu sehen.“*[8]

Schwieriger zu beantworten ist die Frage, welche bildlichen Darstellungen des Heiligen Georg der junge Luther in seiner Heimatstadt gesehen hat, bevor er 1505 Augustinermönch in Erfurt wurde. Beckers oben wiedergegebene volkstümliche Erzählung kann kaum zutreffen, da Luther im August 1497 wohl bereits in Magdeburg zur Schule ging.[9] Dennoch ist zu untersuchen, in welcher Gestalt die St. Georgskirche in Mansfeld auf den späteren Reformator wirken konnte (vgl. *Abb. 2*). Allerdings gibt es bisher keine überzeugende Darstellung der Baugeschichte der Mansfelder Stadt-

8 Emil Sommer, Sagen, Märchen und Gebräuche aus Sachsen und Thüringen. Erstes Heft. Halle/Saale 1846, S. 80 f. Der Lindberg ist auch auf Spangenbergs Lageplan der Stadt Mansfeld (Spangenberg, Chronica 4/1 wie Anm. 7, zwischen S. 68 u. 69) eingezeichnet (in südlicher Richtung jenseits des Gottesackers). Zum Heiligenbild über der Kirchentür s. u. Anm. 27. Vgl. auch Eusebius Christian Francke, Historie der Grafschafft Manßfeld. Leipzig 1723, S. 124, der bereits ein Jahrhundert vor Sommer von einer alten Tradition berichtet, wobei er allerdings fälschlich Lindberg und Schlossberg gleichsetzt: *„Die Fabel vom Ritter S. George ist in der Grafschafft Manßfeld so eingewurtzelt, daß bis dato noch viele der gemeinen Leute in den Gedancken stehen, als ob der Ritter S. George auf dem Schlosse Manßfeld gewohnet, und an dem Schloß-Berge, welcher Ort deshalb noch der Lind-Berg genennet würde, den Lindwurm erleget.“*

9 Nach Brecht, Luther (wie Anm. 5), S. 27 kam Luther „*im Frühjahr 1497, vielleicht auch schon 1496*“ nach Magdeburg. Das Schuljahr begann am Gregoriustag (12. März), vgl. Brecht, Luther, S. 24.

kirche im 15. und 16. Jahrhundert, die sowohl mit den Angaben in Spangenbergs Chronik als auch mit den urkundlichen Zeugnissen in Einklang steht. Deshalb soll hier zunächst der Versuch unternommen werden, entsprechende Widersprüche aufzuzeigen und aufzulösen. Bereits Hermann Größler und Adolf Brinkmann bezeichnen in ihrem 1893 erschienenen Kunst- und Architekturführer des Mansfelder Gebirgskreises die gotische Minuskelinschrift am Nordportal, die neben dem Datum „*Sonntag vor dem Laurentiustag im Jahre 1397* [mit Zeilenumbruch in der Jahreszahl: *mccc|lxxxxvii*]" keine weiteren Angaben enthält, als „*schon ziemlich stark verwittert*".[10] Da die Glocken jedoch die Jahreszahl 1497[11] tragen, vermuten sie, dass der Inschrift am Ende der ersten Zeile ein „*c*", also ein Jahrhundert, abhanden gekommen ist und ursprünglich das Jahr 1497 genannt war. Bemerkenswert ist freilich, dass die Mansfelder vier Jahre später, im Jahre 1897, offenbar

ganz selbstverständlich das 500jährige Jubiläum ihrer Kirche feierten, also nicht von einer korrupten Inschrift ausgingen.[12] Auch sonst scheint es im 19. Jahrhundert vor Größler und Brinkmann keinen Zweifel daran zu geben, dass die Inschrift das Jahr 1397 und damit das Baujahr der Kirche bezeichnet.[13] Dennoch dürften Größler und Brinkmann mit ihrer Vermutung Recht haben, die inzwischen so sehr Allgemeingut geworden ist, dass der augenscheinliche Befund gar nicht mehr zitiert wird.[14] Aus der nach der Jahreszahl der Glocken korrigierten Inschrift und der vorfindlichen äußeren Erscheinung des Baus schließen sie auf einen im Jahre 1497 erfolgten bedeutenden gotischen Umbau eines romanischen Vorgängerbaus.[15] Zwei entscheidende Argumente, die für diese Deutung sprechen, bleiben dabei jedoch unerwähnt. Erstens kann Cyriacus Spangenberg in seiner Zeit als Prediger in Mansfeld die Inschrift am Portal der Stadtkirche nicht entgangen sein. Wenn

[10] Hermann Größler u. Adolf Brinkmann, Beschreibende Darstellung der älteren Bau- und Kunstdenkmäler des Mansfelder Gebirgskreises. Halle/Saale 1893, S. 151.

[11] Vgl. Größler u. Brinkmann, Gebirgskreis (wie Anm. 10), S. 162 f.

[12] Vgl. den Titel der Jubiläumsschrift von Becker (wie Anm. 2).

[13] Vgl. [Carl] Krumhaar, Versuch einer Geschichte von Schloß und Stadt Mansfeld. Mansfeld 1869, S. 23: „*Die Kirche* [...] *ist nach der Steininschrift an dem Haupteingange 1397 erbaut.*"

[14] So heißt es bei Irene Roch-Lemmer, Evang.-Luth. Stadtkirche St. Georg Mansfeld. Regensburg 2005, S. 3: „*Der Grundstein für den Neubau wurde wohl im Jahre 1497 gelegt (Minuskelinschrift in der Vorhalle des nordseitigen Hauptportals).*" Sie geht also selbstverständlich von der Jahreszahl 1497 aus, an die sie dann eigene Implikationen anschließt (Grundsteinlegung).

[15] Vgl. Größler u. Brinkmann, Gebirgskreis (wie Anm. 10), S. 151.

[16] Vgl. Spangenberg, Chronica 4/1 (wie Anm. 7), S. 93 f. Der Begriff „*Kirchhof*" dürfte dabei als geweihter Ort, auf dem die Kirche steht, die neu gebaute Kirche mit einschließen. Der „*Gottesacker*" kann jedenfalls nicht gemeint sein, da er laut Spangenberg mit Ziffern und deren Erklärungen versehener Skizze von Mansfeld (Chronica 4/1, S. 68–71) im Süden vor der Stadt liegt (Nr. 47), während die Fleischbänke, die sich nach Chronica 4/1, S. 80 seit 1563 an der ehemaligen Stelle der Brotbänke auf dem „*Kirchhof*" befinden, gegenüber der Südseite der Kirche eingezeichnet sind (Nr. 16); vgl. auch den Chronica 4/1, S. 97 berichteten Absturz des kleinen Türmchens von der Kirche auf den „*Kirchhof*" im Jahre 1563. Es ist unwahrscheinlich, dass Spangenberg mit „*Kirchhof*" an einer Stelle den vor der Stadt liegenden Gottesacker und an anderer Stelle einen unmittelbar bei der Kirche liegenden Ort bezeichnet. Seine begriffliche Trennung zwischen „*Kirchhof*" und „*Gottesacker*" übersieht Katrin Bohley,

Mansfeld-Lutherstadt. Halle/Saale 2013, S. 22, wenn sie behauptet, dass der Begräbnisplatz beim Umbau der Stadtkirche vom Kirchplatz „*vor die Mauern der Stadt verlegt und als neuer Kirchhof 1497 geweiht worden*" sei. Vielmehr existierte bereits im Jahre 1497 ein von der Kirche räumlich getrennter Gottesacker mit eigener Kapelle, der offenbar entweiht worden war, denn auf Urkunde vom 08.08.1497 (s.u. Anm. 17) wurde dieser zwei Tage nach der Kirch(hof)weihe durch denselben Weihbischof Matthias wieder geweiht: „*anno domini MCDXCVII octava die mensis augusti reconciliavimus cimiterium capelle sancte trinitatis et elizabeth opidi mansfelth.*" Spangenberg spricht hingegen in Bezug auf den Kirchhof nicht von einer Wieder-Weihe.

[17] Urkunde vom 06.08.1497: „*anno domini MCDXCVII sexta die mensis augusti rite et canonice consecravimus duo altaria in ecclesia sancti georgii in opido mansfelth* [...] *primum scilicet summum altare in honore sanctorum georgii et omnium apostolorum iohannis baptiste erasmi decem milium militum margarethe barbare katherine dorothee ciriachi laurencii ewstachii martini et nicolai.*" In der Beilage „*Auszüge aus Urkunden der Stadt Mansfeld 1434–1528*" (erstmals abgedruckt in: [Carl] Krumhaar, Dr. Martin Luther's Vaterhaus in Mansfeld. Ein Beitrag zur Reformationsgeschichte. Eisleben ²1859, S. 70–75, hier S. 70 heißt es: „*Aus dem Schiffbruch der Mansfelder Archive sind 25 Urkunden aus den Jahren 1434–1528 gerettet.*" Krumhaar bringt Auszüge aus 19 dieser Urkunden, jedoch mit subjektiver Auswahl und ungenauer Wiedergabe. Erneut abgedruckt wurden diese Auszüge (außer Nr. 19) in Krumhaar, Versuch (wie Anm. 13), S. 23–29, diesmal auch mit Angabe des Fundortes Pfarrarchiv Großörner, vgl. Krumhaar, Versuch, S. 68 (Anm. zu S. 23). Außerdem beschreibt Krumhaar den „*Schiffbruch der Mansfelder Archive*" nun näher: Im 30jährigen Krieg hatten im Jahre 1630 kaiserliche Truppen im Mansfelder Rathaus die Archive aufgebrochen und geplündert, vgl. Krumhaar, Versuch, S. 62. Als Quelle gibt er

er aber selbst schon die Jahreszahl 1397 gelesen hätte, hätte er dies auch in seiner Mansfeldischen Chronik so vermerkt und die Ersterwähnung der Mansfelder Kirche bzw. Pfarre nicht in die Mitte des 15. Jahrhunderts gesetzt. Die Jahreszahl 1497 stimmt hingegen mit Spangenbergs Angabe zur Weihe des Kirchhofs durch den Halberstädter Weihbischof Matthias (Amtszeit 1492–1506) überein.[16] Zweitens fiel der Sonntag vor dem Laurentiustag im Jahre 1497 auf den 6. August. Dies ist aber genau das Datum einer Urkunde, die die Weihe zweier Altäre in der St. Georgskirche (darunter der Georg geweihte Hauptaltar) durch Weihbischof Matthias besiegelt und damit auch die Weihe des Um- bzw. Neubaus der Kirche beurkunden dürfte.[17] 1497 ist also nicht das Jahr der Grundsteinlegung für den gotischen Neubau, wie Irene Roch-Lemmer meint,[18] sondern viel wahrscheinlicher das Jahr seiner Einweihung,[19] wofür sowohl die Spangenbergsche Chronik

als auch die Weihe eines neuen Hauptaltars und die Jahresangabe auf den Glocken sprechen. Dennoch erfuhr die St. Georgskirche im Laufe der folgenden Jahrzehnte einige bedeutende Veränderungen. Besonders einschneidend war der Brand im Jahr nach der Einweihung: „1498 ist […] *ein Feuer im Glockenturm auskommen, davon die ganze Kirche und alles, was drinnen gewesen, verbrannt.*"[20] Weiter heißt es bei Spangenberg: „*Im* […] *1502. Jahr ist die abgebrannte Kirche* […] *wieder erbauet worden.*"[21] Die erneute Weihe sowohl der Kirche als auch des Hauptaltars und weiterer Altäre durch Weihbischof Matthias bezeugt eine Urkunde von 1503. In der Beschreibung des Hauptaltars folgt auf den Patron Georg die gleiche Aufzählung weiterer Heiliger wie bei der Altarweihe von 1497, d. h. entweder hat der Hauptaltar den Brand überstanden, oder es wurde ein gleichartiger Altar neu geschaffen.[22] Wie Spangenberg berichtet, wurde der Kirchenbau in der Folgezeit mehr-

eine „*Relation des Stadtschreiber Schrödter*" an, die Krumhaar, Versuch, S. 44 genauer bezeichnet wird als „*eine unter Genehmhaltung des Magistrats von dem Mansfelder Stadtschreiber, Notar Schrödter, 1724 aufgenommene Relation, die uns von dem jetzigen Herrn Bürgermeister Wagner in Abschrift gütigst mitgetheilt ist.*" Im Pfarrarchiv Mansfeld befindet sich heute eine 1930 angefertigte Abschrift einer Abschrift dieses Berichts; am Ende geht es darin um die Verwüstung der Archive im 30jährigen Krieg, vgl. Johann Christoph Schrödter, Geographische Beschreibung der Stadt Mansfeld im Jahre 1724 (12 S. masch.), S. 11 f. Die von Krumhaar beschriebenen Urkunden selbst galten lange Zeit als verschollen, wurden aber vor einigen Jahren wiederentdeckt und dem Landeskirchlichen Archiv in Magdeburg übergeben, vgl. Matthias Paul, Reformationsfeste und Luthermemoria im Mansfeld des 19. und 20. Jahrhunderts. In: Mansfeld (wie Anm. 1), S. 33–84, hier S. 41 mit Anm. 32. Die in Anm. 17, 21 u. 22 zitierten Urkunden entsprechen Krumhaar Nr. 9, 10 u. 12; die in Anm. 16 zitierte Urkunde ist bei Krumhaar nicht explizit erwähnt, gehört aber sicherlich zur Gesamtzahl der von ihm vorgefundenen 25 Urkunden.

[18] Vgl. Roch-Lemmer, Stadtkirche (wie Anm. 14), S. 3 f. Glockeninschrift und Altarweihe, die nicht zur Grundsteinlegung passen, werden von ihr nicht erwähnt. Entsprechend falsch ist auch die Annahme einer bis 1518/20 währenden Bauzeit, in die Roch-Lemmer die weiteren historischen Belege und den architektonischen Befund einzuordnen versucht.

[19] So auch Becker, Mansfeld (wie Anm. 2), S. 38, der allerdings für den Vorgängerbau am Baujahr 1397 festhält.

[20] Spangenberg, Chronica 4/1 (wie Anm. 7), S. 94. Das von Spangenberg als Alternative gebotene Brandjahr 1496 scheidet aus, da in diesem Falle der 1497 geweihte Hauptaltar für St. Georg kein Opfer der Flammen geworden und es daher auch nicht 1503 erneut

zur urkundlich bezeugten (s. u. Anm. 22) Weihe eines Hauptaltars gekommen wäre. Wohl aufgrund eines Versehens (Zahlendreher in einer Zuarbeit?) setzt Brecht, Luther (wie Anm. 5), S. 22 den Kirchenbrand in das Jahr 1489, folgt dann jedoch der Wiedergabe des urkundlichen Befundes bei Krumhaar, Versuch (wie Anm. 13), S. 26 f. (1497 Altarweihen, 1502 Stiftung zur Wiederherstellung der durch Feuer beschädigten Kirche, 1503 Altarweihen) und nimmt daher einen erneuten Brand zwischen 1497 und 1502 an. Krumhaar, Versuch, S. 27, dem offenbar Becker, Mansfeld (wie Anm. 2), S. 39 folgt (beide wissen noch nichts von der Existenz des vierten Teils der Spangenbergschen Chronik), schließt aus den Urkunden auf einen Brand „*um das Jahr 1502*" und die Restaurierung und Wiedereinweihung der Kirche im Jahr 1503.

[21] Spangenberg, Chronica 4/1 (wie Anm. 7), S. 94. Eine Urkunde vom 29.03.1502 (s.o. Anm. 17) berichtet von einer großzügigen Spende des Bergvogts Peter Reinicke (vor 1440–1518) zum Wiederaufbau der durch Brand beschädigten Kirche: „*vyerhundert gulden dye wir dan von ohm [Reinicke] entfangen und widderumme zcu ufbrengunge unser pfarrkirchen sancti georgii im thal mansfelt dye in vorgangner zceit merglige scheden feurs halbin an gebuwe auch gezcirde genhomme und vortorbin auch ane solche und ander frommer lute hulffe nitht hat mogen widder ufgebracht werden haben angelegt und an gemeltem gotteshuße vorbuwet.*" Die Brandschäden scheinen also zwar ernst, aber weniger umfassend als nach dem Spangenbergs Bericht gewesen zu sein. Anders wäre wohl auch der schnelle Wiederaufbau kaum zu erklären.

[22] Urkunde vom 09.07.1503 (s.o. Anm. 17): „*anno domini millesimo quingentesimo tercio in octavis visitacionis marie consecravimus ecclesiam sancti georgii cum duobus altaribus primum altare sc. summum in honore sanctorum georgii omnium apostolorum iohannis baptiste erasmi X milium militum siriacy laurencii eustachii martini nicolai margarethe barbare katherine et dorothee.*"

Abb. 3 Mansfeld, Stadtkirche St. Georg.

Holzrelief Ritter Georg, um 1500. Aufnahme 2015.

fach erweitert (1518 neuer Chor; 1548 Beginn von Arbeiten am Kirchturm; 1549 Schülerempore über dem Chor).[23] Der junge Martin Luther hat den Neubau der Mansfelder Kirche vielleicht noch vor dem Brand gesehen, als er sich 1498 nach seinem Magdeburger Jahr vor dem Schulbesuch in Eisenach gewissermaßen auf der Durchreise in seiner Heimatstadt aufhielt. Mit Sicherheit sah er die Kirche nach ihrem Wiederaufbau, so im Jahre 1505 bei seinem letzten Elternbesuch vor dem Gewittererlebnis bei Stotternheim und dem folgenden Eintritt ins Erfurter Augustinerkloster. Dabei dürfte ihm auch der dem Heiligen Georg geweihte Hauptaltar nicht entgangen sein.

Für die drei heute in der Kirche befindlichen spätgotischen Altäre kommt Irene Roch-Lemmer zu dem Schluss, dass sie zwar zu Beginn des 16. Jahrhunderts entstanden sind, aber nicht direkt mit den bei Spangenberg und in den Urkunden überlieferten Altarstiftungen und -weihen in Verbindung gebracht werden können.[24] Interessant ist aber in diesem Zusammenhang auch ein fast quadratisches, stark plastisches

[23] Spangenberg, Chronica 4/1 (wie Anm. 7), S. 94 f.

[24] Vgl. Irene Roch-Lemmer, Spätgotische Altäre in der Stadtkirche St. Georg zu Mansfeld. In: Luthers Lebenswelten. Hg. v. Harald Meller [u.a.]. Halle/Saale 2008 (Tagungen des Landesmuseums für Vorgeschichte Halle 1), S. 223–231, hier S. 230. Für den Altar mit der Marienkrönung hatte sie wenige Jahre zuvor noch damit gerechnet, dass es sich um eine von Spangenberg für das Jahr 1492 erwähnte Stiftung handeln könnte, vgl. Roch-Lemmer, Stadtkirche (wie Anm. 14), S. 9 f.

Abb. 4 Köln, Dom (Hohe Domkirche St. Petrus).

Georgsaltar mit Reliefs der Passion Christi, darüber Relief der Georgslegende, um 1520. Aufnahme 2015.

Lindenholzrelief von ca. 1,30 m Seitenlänge, das den Heiligen Georg im Kampf gegen den Drachen zeigt und bisher um 1520 datiert wird *(Abb. 3)*.[25] Der originale Rahmen ist nicht erhalten, und Vermutungen über die ursprüngliche Funktion des Reliefs wurden bisher nicht geäußert.[26] Bevor es um 1992 restauriert und in den Innenraum verlegt wurde, war es lange

[25] Vgl. Roch-Lemmer, Stadtkirche (wie Anm. 14), S. 6 (ohne Begründung für die Datierung). In einer früheren Publikation vermutet die Autorin, dass das Relief auf eine graphische Vorlage zurückgeht, vgl. Irene Roch, Schloß- und Stadtkirche zu Mansfeld. Berlin 1983 (Das christliche Denkmal [CDe] 117), S. 17.

[26] Vgl. Roch-Lemmer, Stadtkirche (wie Anm. 14), S. 6: *„Für welchen Platz dieses prachtvolle Relief ursprünglich bestimmt war, ist nicht bekannt.“*

Zeit über dem Nordportal angebracht.[27] Im Vordergrund holt der Heilige Georg zu Pferde zum Schwerthieb gegen einen vierfüßigen geflügelten Drachen aus, der sich aufbäumt, nachdem er zuvor im Lanzenkampf verwundet und zu Boden gestreckt worden ist.[28] Links im Mittelgrund ist die bedrohte Jungfrau auf einem Felsen dargestellt, und im Hintergrund blicken drei Zuschauer von den hohen Mauern der aus einer größeren Anzahl von Gebäuden bestehenden Burg bzw. Stadt.[29] Naheliegend ist, dass das Relief ursprünglich zu einem Georgsaltar gehörte; vergleichbar ist z. B. das obere Fach des in das beginnende 16. Jahrhundert datierten Georgsaltars im Kölner Dom *(Abb. 4)*. Da nichts gegen eine Datierung um 1500 spricht,[30] handelt es sich also sehr wahrscheinlich um ein Relikt des im Jahre 1503 geweihten Hauptaltars der Mansfelder St. Georgskirche, vielleicht konnte sogar ein Teil des Hauptaltars von 1497 aus dem Feuer von 1498 gerettet werden. Damit ist es ebenso wahrscheinlich, dass Martin Luther diese Georgsdarstellung gekannt hat und in seiner Vorstellungswelt von ihr beeinflusst wurde, wobei völlig unbenommen bleibt, dass er sicher auch

an anderen Orten (z. B. in der Pfarrschule St. Georg in Eisenach) ähnliche Bildkompositionen kennenlernen konnte. Diese ikonographische Prägung aus seiner Jugend steht also im Hintergrund, wenn Luther später in bildhafter Redeweise vom christlichen Ritter oder vom Drachen spricht.

An einigen Stellen erwähnt der Reformator sogar explizit den Heiligen Georg, oft zwar nur als prominentes Beispiel im Zusammenhang mit seiner häufig vorgetragenen Ablehnung des Heiligenkults,[31] aber manchmal auch mit einem deutlicheren persönlichen Bezug. In einer Predigt aus dem Jahr 1538 scheint er sich daran zu erinnern, welche Bedeutung die Georgsverehrung in seinen jungen Jahren für ihn hatte: *„Und ich bin auch so tieff in der finsterniss gewesen, das ich Christo gahr feind wahr und Mariam und S. Georg lieb gewonne."*[32] Eine mildere Beurteilung erfährt die Georgslegende in Luthers Hochzeitspredigt für seinen Freund Michael Stifel (1486/87–1567) 1528 in Lochau, und dies sicher nicht zufällig, sondern aufgrund des gemeinsamen Bezugs zur lokalen Georgstradition in Mansfeld, wo Stifel auf Luthers

27 Nach den Beschreibungen von 1893 (vgl. Größler u. Brinkmann, Gebirgskreis [wie Anm. 10], S. 151) und 1983 (vgl. Roch, Schloß- und Stadtkirche [wie Anm. 25], S. 17) befindet sich das Relief über dem Portal. Ob sich die Angaben von Schrödter, Beschreibung (wie Anm. 17), S. 4, Sommer, Sagen (wie Anm. 8), S. 81 und Krumhaar, Versuch (wie Anm. 13), S. 49, die in den Jahren 1724, 1846 und 1869 von einem Bildnis des Heiligen über der Kirchentür berichten, auch auf dieses hölzerne Relief beziehen, bleibt ungewiss. Schrödter und Krumhaar benennen das Material nicht, Sommer spricht von einem Bild aus Stein. Vielleicht hat sich Sommer geirrt, oder es gab einen steinernen Vorgänger, der nach seiner Verwitterung durch das ursprünglich sicher aus dem Innenraum stammende Holzrelief ersetzt wurde.

28 Die Waffe in der rechten Hand des Reiters ist nicht mehr vorhanden. Es dürfte sich aber um ein Schwert gehandelt haben, da die Lanze bereits zerbrochen ist (ein Teil durchbohrt den Hals des Drachen, zwei Teile befinden sich am Boden in seinen Klauen). Auch die Handhaltung des Heiligen spricht gegen eine Lanze. Vgl. allerdings Größler u. Brinkmann, Gebirgskreis (wie Anm. 10), S. 151 und Becker, Mansfeld (wie Anm. 2), S. 49, die meinen, dass die Speerspitze nicht gegen den Drachen, sondern waagerecht gerichtet sei. Ob sie dies nur aus der Handhaltung folgern oder tatsächlich noch eine Waffe in der Hand des Kämpfers gesehen haben, muss aus heutiger Sicht offen bleiben. Im Blick auf die gesamte Bildkomposition ist eine waagerecht über dem Kopf geführte Lanze jedoch unsinnig und auch sonst in den Darstellungen des Drachenkampfes unüblich. Vgl. Sigrid Braunfels-Esche, Sankt Georg.

Legende, Verehrung, Symbol. München 1976, S. 201, die außerdem darauf hinweist, dass seit der zweiten Hälfte des 14. Jahrhunderts in Anlehnung an die *Legenda aurea* die Darstellung des Drachenkampfes in zwei Phasen vorherrscht: *„die Verwundung des Drachen mit der zersplitterten Lanze und die spätere Tötung […] mit dem Schwert."*

29 Nach Braunfels-Esche, Georg (wie Anm. 28), S. 202 werden auch die Prinzessin (häufig auf einem Felsen) auf der einen und die Burg mit den Eltern und Zuschauern auf der anderen Bildseite im 14. und 15. Jahrhundert zu feststehenden Bildelementen der Drachenkampfdarstellung.

30 Prof. Angelica Dülberg vom Landesamt für Denkmalpflege Sachsen verdanke ich den Hinweis auf die um 1480 datierte Mitteltafel des Georgsaltars aus der Schlosskapelle Sachsenburg (heute im Stadt- und Bergbaumuseum Freiberg, vgl. Angelica Dülberg, Die gotischen Wandmalereien auf Schloss Sachsenburg. In: Schlossbau der Spätgotik in Mitteldeutschland. Hg. v. Staatliche Schlösser, Burgen und Gärten Sachsen. Dresden 2007, S. 114–119, hier S. 116). Dieses Gemälde ist dem Mansfelder Relief in seiner Komposition so ähnlich, dass man eine gemeinsame graphische Vorlage vermuten kann. Auch auf dem Gemälde bäumt sich der mit der Lanze verwundete Drache zwischen den Vorderhufen des Pferdes auf, während der Rest der zerbrochenen Lanze am Boden liegt und Georg zum Schwerthieb ausholt.

31 Vgl. z. B. die Vorrede zu Caspar Crucigers Sommerpostille (1544), WA 21, S. 201, 12–15: *„dagegen wir vorzeiten fast eitel Heiligen Legenden und derselben seer viel erlogen (als S. Georgen, Christoffel, Anna, Barbara, Margareth, Katharin, Ursula etc.), die andern fast alle gefelscht, hören musten."*

Vermittlung von 1523 bis 1524 als Hofprediger gewirkt hatte. In dieser Predigt heißt es: *„Also hat man uns Sanct Georgen mit dem Lindwurm auch fürgemahlet. Aber hernachmals, da Gottes wort hynweg genomen ward, ist aus solchen schonen gemelden und bildnissen ein missbrauch und abegötterey worden. Denn der Teuffel kans nicht lassen, er mus aus gutten dingen ein missbrauch machen.“*[33] Die Heiligenlegenden sind also nicht *per se* schlecht, sondern werden dadurch vom Guten zum Schlechten gewendet, dass sie nicht als *exempla* christlicher Lebensführung gebraucht, sondern zur Begründung des Heiligenkults missbraucht werden. In seiner Schrift *Wider die himmlischen Propheten, von den Bildern und Sakrament* von 1525 wendet sich Luther zwar gegen die allegorische Auslegung sowohl der Bibel als auch anderer antiker und mittelalterlicher Texte, zeigt aber mit den angeführten Beispielen, dass ihm solche Auslegungen durchaus geläufig sind: *„[...] wie der gethan hat, der Ovidii Methamorphosin gantz auff Christum zogen hat. Odder auff das meyne geyster nicht zürnen, das ich yhr ding so vergleyche den welltlichen fabeln, Wenn ich S. Georgen*

legende neme und spreche, S. Georgius were Christus, die Jungfraw so er derlöset, were die Christenheyt, Der trach ym meer were der teuffel, Das pferd were die menschheyt Christi, Der spehr were das Evangelion etc.“[34] Am deutlichsten erscheint Luthers Prägung durch die Auffassung Georgs als Typus des christlichen Ritters in der dritten Disputation gegen die Antinomer von 1538, wenn er das Verhältnis der Christen zum Gesetz in der Ich-Form expliziert und sich dabei über die unmittelbare Textebene hinaus selbst als ruhmreichen und tapferen Ritter Georg stilisiert, der im Dienste Christi einen großen Sieg gegen das Heer des Teufels errungen hat.[35]

Die Drachenkampflegende, für deren weitere Überlieferung die *Legenda aurea* des Jacobus de Voragine maßgeblich wurde, hat erst im Zeitalter der Kreuzzüge im 13. Jahrhundert Aufnahme in die Georgsvita gefunden, als die Kreuzfahrer den Heiligen Georg zu ihrem ritterlichen Vorbild machten und dabei im Orient die lokalen Traditionen der Georgsverehrung mit denen des heidnischen Perseusmythos kontaminiert wurden.[36] Im Idealbild des christlichen Ritters

[32] WA 47, S. 111, 2 f.

[33] WA 27, S. 386, 24–28. Vgl. auch S. 386, 13 f.: *„Ille quoque hats gut gemeint, qui S. Georgium dracone etc.“*

[34] WA 18, S. 178, 14–19. Das Zitat zeigt Luthers Kenntnis des *Ovidius moralizatus* (s.u. Anm. 36). Die Vorstellung vom Drachen als Meeresungeheuer entspringt entweder einer Kontamination der Georgslegende mit dem bei Ovid geschilderten Perseusmythos oder stellt eine Reminiszenz an das Tier aus dem Meer in der Johannesoffenbarung dar (in diesem Falle würde hier ein weiteres Indiz dafür vorliegen, dass die weiter unten besprochenen Illustrationen zur Apokalypse in der Deutschen Bibel von Luthers Vorstellung vom Heiligen Georg beeinflusst wurden). Vgl. jedoch auch eine Tischrede von 1532 (Nr. 2827, WA.TR 3, S. 9, 17–21, mit Dublette Nr. 1220, WA.TR 1, S. 607, 15–19), in der Luther die Georgslegende als eine sehr schöne Staatsallegorie bezeichnet (*„pulcherrima allegoria politica“*) und die Jungfrau als Staat, den Drachen als Satan und Georg als frommen Herrscher deutet. Zur politischen Deutung der Jungfrau in Tischrede Nr. 1220 vgl. Mennecke, Luther (wie Anm. 6), S. 65 Anm. 9: *„Unschwer könnte man dieses Verständnis auch auf die ecclesia beziehen.“* Die allegorische Deutung der Jungfrau in der Georgslegende als *ecclesia* basiert vermutlich auf einem Analogieschluss zur allegorischen Auslegung von Apk 12 (s. u. Anm. 89).

[35] Vgl. WA 39/1, S. 505, 13–16: *„alium habeo dominum, cuius in castris nunc miles sum: hic stabo, hic moriar. Hic est ille gloriosus miles et fortis Georgius, qui magnam stragem fecit in exercitu diaboli et gloriose vincit.“* Auch ohne direktes Zitat ist hier die Anspielung auf die geistliche Waffenrüstung Eph 6,11–17 unverkennbar. Zum Über

gang in die Ich-Form vgl. S. 504, 20–22: *„Hic igitur venio [...] ad christianum militantem [...], et venio ad me et ad meam personam.“*

[36] Vgl. Wolfgang Fritz Volbach, Der Hlg. Georg. Bildliche Darstellung in Süddeutschland mit Berücksichtigung der norddeutschen Typen bis zur Renaissance. Straßburg 1917, S. 7–15. Vgl. auch Monika Schwarz, Der heilige Georg – Miles Christi und Drachentöter. Wandlungen seines literarischen Bildes in Deutschland von den Anfängen bis zur Neuzeit. Köln 1972, S. 169: *„Mächtigen Aufschwung erhält die Georgsverehrung im Zeitalter der Kreuzzüge, als die Kreuzfahrer, die sich als die eigentlichen milites Christi begreifen, mit dem Schlachtenheiligen des Ostens bekannt werden und Georg zu ihrem ritterlichen Ideal erheben.“* Zur Geschichte des Drachentötermotivs und zur Bedeutung anderer Drachenkampferzählungen (neben dem Perseusmythos u.a. auch der Apk 12 geschilderte Kampf des Erzengels Michael gegen den Teufelsdrachen) für die Ausprägung der Georgslegende vgl. auch Braunfels-Esche, Georg (wie Anm. 28), S. 21–29. Die Rezeptionsgeschichte des Perseusmythos, insbesondere des heldenhaften Kampfes für die von einem Meeresungeheuer bedrohte Jungfrau Andromeda, ist vor allem durch Ovids Version am Ende des vierten Buches der *Metamorphosen* bestimmt (allerdings reitet Perseus hier noch nicht wie in späteren Darstellungen auf dem geflügelten Ross Pegasus, sondern trägt Flügelschuhe). Eine ,Christianisierung' des Perseusmythos erfolgte durch den spätmittelalterlichen *Ovidius moralizatus* (um 1340) des Petrus Berchorius, der bis ins 16. Jahrhundert weit verbreitet war, vgl. Anne-Lott Zech, Imago boni Principis. Der Perseus-Mythos zwischen Apotheose und Heilserwartung in der politischen Öffent

verschmilzt die (deutero-)paulinische Vorstellung der *militia Christi* mit dem weltlichen Rittergedanken.[37] Der seither die Georgslegende dominierende Drachenkampf drückt diese Verschmelzung in ganz besonderer Weise aus,[38] da sich in ihm ritterliche Unerschrockenheit im Kampf für die Schwachen ebenso zeigt wie (in allegorisch-spirtueller Auslegung) der geistliche Kampf jedes einzelnen Christen gegen den Teufel. Der im ausgehenden Mittelalter kaum unabhängig von der Georgslegende zu denkende und biblisch vor allem auf der Schilderung der geistlichen Waffenrüstung gegen den Teufel (Eph 6,11–17) basierende *miles-Christianus*-Gedanke begegnet auch bei Martin Luther, und das nicht nur in dem Pseudonym ‚Junker Jörg‘ während des Wartburgaufenthalts. In der Vorrede zu seiner *Auf das ubirchristlich, ubirgeystlich und ubirkunstlich Buch Bocks Emsers Antwort* von 1521 spottet Luther über die von seinem katholischen Gegner Hieronymus Emser (1478–1527) in den verbalen Kampf eingeführte Waffenmetaphorik, die eben gerade nicht der Rüstung eines christlichen Ritters nach Eph 6 entspreche. So trete Emser beinahe nackt dem

„*reysigen kürisser*“,[39] d. h. dem gerüsteten Ritter Martin Luther gegenüber, der anders als sein Gegner über die vollständige Eph 6 beschriebene Rüstung verfüge und ihm allein dadurch in der theologischen Auseinandersetzung überlegen sei. Die einzige zu dieser geistlichen Waffenrüstung gehörige Angriffswaffe ist jedoch das nach Eph 6,17 mit dem Wort Gottes gleichzusetzende Schwert des Geistes. Diese Metapher bezeichnet für Luther geradezu die Antithese zum Schwert im eigentlichen Wortsinn. Entsprechend reagierte der Reformator bereits zu Beginn des Jahres 1521 auf Ulrich von Huttens (1488–1523) Aufforderung zum bewaffneten Kampf gegen das Papsttum. In einem Brief an Georg Spalatin (1484–1545) bekundet er seine Ablehnung, mit Gewalt und Mord für das Evangelium zu streiten. Nur durch das Wort könne der Antichrist besiegt und die Kirche wiederhergestellt werden.[40] Der Grundsatz *solo verbo* spielt auch eine entscheidende Rolle in der Schrift *Eine treue Vermahnung zu allen Christen, sich zu hüten vor Aufruhr und Empörung*, die Luther während seines Wartburgaufenthalts verfasst hat, wohl kurz nach seinem heimlichen Besuch in Wittenberg im De-

lichkeit des 16. Jahrhunderts. Münster 2000, S. 8–11 u. S. 136. Auch Zech stellt in ihrer Untersuchung zur Rolle des Perseusmythos als Herrscherideal entsprechende Kontaminationen fest, vgl. Zech, Imago, S. 220–222 (Perseus und Georg) u. S. 140–142 (Perseus und Michael). Die Gemeinsamkeit besteht darin, dass Georg, Michael und Perseus als ‚ritterliche‘ Helden gegen einen Drachen (bzw. Meeresungeheuer) gekämpft haben, der eine Frau bedrohte, und dass dies allegorisch als Befreiung der Kirche vom Teufel gedeutet werden konnte (im Mittelalter wurden Georg und Michael allerdings auch sehr häufig mit der Jungfrau Maria verbunden). Auch in den Drachenkampfdarstellungen in der bildenden Kunst sind Georg, Michael und Perseus mitunter kaum zu unterscheiden. Für den Erzengel Michael, der im Mittelalter wie Georg als Ritterheiliger galt, obwohl sein Drachenkampf nach Apk 12,7 ursprünglich im Himmel und nicht auf der Erde zu verorten ist, besteht das einzige sichere Unterscheidungsmerkmal in den Flügeln (wenn vorhanden), vgl. Achim Krefting, St. Michael und St. Georg in ihren geistesgeschichtlichen Beziehungen. Jena 1937, S. 85. Auch Braunfels-Esche, Georg (wie Anm. 28), S. 121 beschreibt die äußeren Züge in der Darstellung von Georg und Michael als austauschbar. Perseus wiederum ist am geflügelten Pferd oder an den Flügelschuhen erkennbar (wenn vorhanden).

[37] Vgl. Schwarz, Georg (wie Anm. 36), S. 123. Zur Begriffsgeschichte des *miles Christi* bzw. *Christianus* und zum Übergang von der rein metaphorischen zur wörtlichen Auffassung der *militia Christi* im Rittertum zur Zeit der Kreuzzüge vgl. auch Josef Fleckenstein, Art. „Rittertum“. In: TRE 29 (1998), S. 244–253, hier

S. 248 und Hanns Christof Brennecke, Art. „Militia Christi“. In: Religion in Geschichte und Gegenwart (RGG⁴) 5 (2002), S. 1231–1233, hier S. 1233. Nicht zu unterschätzen ist freilich auch die neue Wendung des Begriffs vom Rittertum im eigentlichen Sinne zum Idealbild einer allgemeinen christlichen Ethik, die mit dem Erscheinen und der weiten Verbreitung der Schrift *Enchiridion militis Christiani* (1503) des Erasmus von Rotterdam (um 1467–1536) einherging.

[38] Vgl. Schwarz, Georg (wie Anm. 36), S. 96 f. So kam es auch zur metaphorischen Übertragung der Georgslegende auf zeitgenössische Personen, die dem Idealbild des christlichen Ritters entsprachen; z. B. wurde Anfang des 16. Jahrhunderts Kaiser Maximilian I. (1459–1519, Kaiser seit 1508) mehrfach als Heiliger Georg mit dem Drachen porträtiert, vgl. Braunfels-Esche, Georg (wie Anm. 28), S. 118 mit Anm. 62.

[39] WA 7, S. 622, 9. Vgl. auch die an die Militärsprache angelehnte Metapher vom „*an Kriege gewöhnten*“ Luther in dem Wortspiel „*Lutherus bellis assuetus bullis non terretur*“ (in der Schrift *Adversus execrabilem Antichristi bullam* von 1520, WA 6, S. 599, 18).

[40] WA.B 2, S. 249, 12–15: „*Quid Huttenus petat, vides. Nollem vi et caede pro Evangelio certari; ita scripsi ad hominem. Verbo victus est mundus, servata est Ecclesia, etiam verbo reparabitur. Sed et Antichristus, ut sine manu coepit, ita sine manu conteretur per verbum.*“

[41] WA 8, S. 683, 5–11. Vgl. auch die zahlreichen von Hans Preuß, Die Vorstellungen vom Antichrist im späteren Mittelalter, bei Luther und in der konfessionellen Polemik. Leipzig 1906, S. 165 angeführten Belegstellen, darunter vier Briefe aus den Jahren 1522

zember 1521. Darin heißt es: „*Mit gewallt werden wyr yhm* [dem Papst] *nichts abbrechenn, ia mehr yn stercken, wie es bißher vielen ergangen ist. Aber mitt dem liecht der warheyt, wenn man yhn gegen Christo unnd seyne lere gegen das Evangelium hellt, da, da fellet er unnd wirt tzu nicht on alle muhe und erbeyt. Sich meyn thun an. Hab ich nit dem Bapst, Bisschoffen, Pfaffen unnd munchen alleyn mitt dem mund, on allen schwerd schlag, mehr abbrochen, denn yhm bißher alle Keyßer unnd Konige unnd Fursten mit alle yhr gewalt haben abbrochen?*"[41] Zwar hat Luther „*sein Lebenswerk als den Kampf gegen das antichristische Papsttum bezeichnet*"[42] und sieht sich damit also im übertragenen Sinne durchaus als einen ritterlichen Kämpfer, aber seine einzige Waffe ist dabei das Wort Gottes, während er das Schwert explizit ablehnt.[43] Wie die folgenden Ausführungen deutlich machen werden, wird dieses Selbstverständnis Luthers auch durch ein Gemälde Lucas Cranachs d. Ä. (1472–1553) illustriert.

Ute Mennecke ist darin zuzustimmen, dass die Reformationskunst in besonderem Maße theologische Aussagen transportiert und in der Gattung des Porträts „*das Einstehen einer Person für ihre ‚Botschaft‘*" darstellt.[44] Es verwundert jedoch, dass sie bei der Interpretation der drei Cranachschen Porträtbilder, die Luther als Junker Jörg zeigen und die im Zusammenhang mit Luthers heimlichem Aufenthalt in Wittenberg im Dezember 1521 (wohl nach einer zunächst angefertigten Handzeichnung) entstanden sind,[45] eine entsprechende Botschaft zwar im Holz-

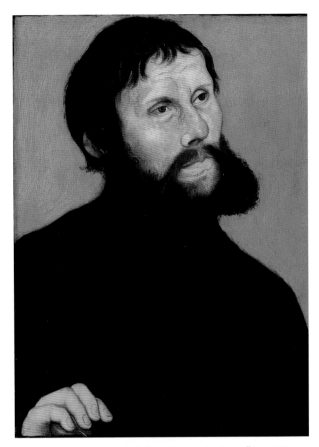

Abb. 5 Lucas Cranach d. Ä., Bildnis Junker Jörg, Ölgemälde 1521/22.

Leipzig, Museum der bildenden Künste Leipzig.

und 1523 (WA.B 2, S. 494, 4 f.; S. 506, 12–17; S. 567, 20 f. u. 3, S. 153, 131 f.), in denen sich Luther in unruhigen Zeiten gegen Waffengewalt ausspricht. Zur Begründung dienen immer wieder die schon traditionell auf den Antichrist bezogenen Testimonien Dan 8,25 und 2Thess 2,8, dass dieser sein Ende nicht durch Menschenhand (*„sine manu"*), sondern durch den Hauch des Mundes Christi (*„spiritu oris"*) finden werde, also letztlich allein durch das Wort Gottes (*„solo verbo"*).

[42] Preuß, Vorstellungen (wie Anm. 41), S. 146. Vgl. auch Gottfried Seebaß, Art. „Antichrist IV. Reformations- und Neuzeit". In: TRE 3 (1978), S. 28–43, hier S. 31, der ohne Literatur- oder Quellenangabe offenbar die Ergebnisse von Preuß in einem Satz zusammenfasst: *„Und als er sich in den Jahren 1527, 1537 und 1545* [sic!] *dem Tod nah fühlte, hat er als Aufgabe und Ertrag seines Lebens nicht zuletzt den Kampf gegen das antichristliche Papsttum bezeichnet."* Nach Preuß habe Luther sich vor allem in drei Situationen gefühlter Todesnähe so geäußert; die für 1527 und 1546 angeführten Belege sind allerdings sehr vage. Ein sicherer Beleg ist hingegen Luthers

sogenanntes erstes Testament, das er 1537 während einer lebensbedrohlichen Krankheit Johannes Bugenhagen (1485–1558) diktierte und mit den Worten eröffnete (WA.B 8, S. 55, 1 f.): *„Ich weiß, Gott sei gelobt, daß ich recht getan, daß ich das Papsttum gestormet habe mit Gotts Wort."*

[43] WA.B 3, S. 153, 128 f.: *„Vi gladii nihil geri neque tentari volo."* Zu Luthers grundsätzlicher Ablehnung von Waffengewalt in religiösen Streitigkeiten vgl. auch Hans Preuß, Martin Luther. Der Prophet. Gütersloh 1933, S. 175 f.

[44] Vgl. Mennecke, Luther (wie Anm. 6), S. 63.

[45] Neben dem Holzschnitt als Schulterstück im Halbprofil existieren zwei Porträtgemälde von Lucas Cranach, die Luther als Junker Jörg zeigen, ein Brustbild und eine Halbfigurdarstellung, beide ebenfalls im Halbprofil und dem Holzschnitt sehr ähnlich, nur mit umgekehrter Blickrichtung. Das erstgenannte befindet sich heute im Museum der bildenden Künste Leipzig, das zweite gehört der Klassik Stiftung Weimar, vgl. Max J. Friedländer u. Jakob Rosenberg, Die Gemälde von Lucas Cranach. Basel ²1979, Nr. 148 f.

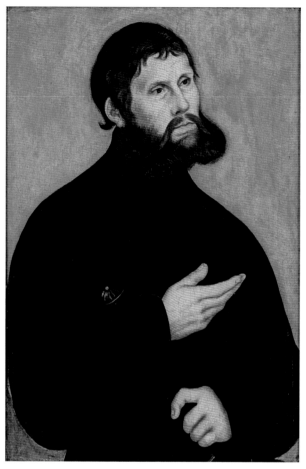

Abb. 6 Lucas Cranach d. Ä., Bildnis Junker Jörg, Ölgemälde
1521/22.

Weimar, Klassik Stiftung Weimar.

schnitt, aber nicht in den beiden Gemälden erkennt. Der Holzschnitt bringe durch die Konzentration auf Luthers Bart und volles Haupthaar, aber auch durch das Fehlen weiterer ritterlicher Accessoires und durch den Himmel im Hintergrund die durch Christus gewonnene Freiheit (vom Gesetz des Mönchsgelübdes) und den daraus resultierenden unmittelbaren Gottesbezug zum Ausdruck,[46] während *„die beiden Ölbilder die religionspolitisch brisante Aussage des Stiches deutlich zurücknehmen, indem sie Luther nun tatsächlich historisch auf die Wartburgepisode zurückblickend als ‚Junker Jörg‘ darstellen, bekleidet mit schwarzem Wams und ein Schwert haltend.“*[47] Die Interpretation des Holzschnittes als eine über den unmittelbaren historischen Kontext hinausreichende *„Verkörperung der ‚christlichen Freiheit‘“*[48] mag durchaus zutreffen, aber auch die Darstellung Luthers mit Schwert ist theologisch zu interpretieren. Auf dem Leipziger Bild ruht Luthers rechte Hand auf einem Schwertknauf *(Abb. 5)*. Auf dem Weimarer Bild umgreift er hingegen das Schwert mit der Linken, während der Knauf vom rechten Unterarm an der Brust gehalten wird und die rechte Hand zu einem Redegestus geöffnet ist *(Abb. 6)*. Bereits im ersten Fall dürfte das angedeutete Schwert nicht einfach nur ein zur ritterlichen Verkleidung passendes Accessoire sein, sondern das von Luther selbst für sich in Anspruch genommene Motiv des *miles Christianus*, des christlichen Ritters, aufgreifen; die geradezu unnatürliche Haltung auf dem zweiten Bild verlangt jedenfalls nach einer theologischen Auslegung. Mag der Holzschnitt gewissermaßen auch als eine biographisch konkretisierte Illustration zu Luthers 1520 entstandener Schrift *Von*

[46] Vgl. Mennecke, Luther (wie Anm. 6), S. 9; Thomas Kaufmann, Der Anfang der Reformation. Studien zur Kontextualität der Theologie, Publizistik und Inszenierung Luthers und der reformatorischen Bewegung. Tübingen 2012 (Spätmittelalter, Humanismus, Reformation [SMHR] 67), S. 293 f. sieht in diesem Holzschnitt jedoch die Stilisierung des Reformators zum ritterlichen Helden: *„Der offene Himmel gibt dem machtvollen Haupt eines kämpferischen, ritterlich gestalteten Luther Raum.“*

[47] Mennecke, Luther (wie Anm. 6), S. 97 f. Der von Mennecke, Luther, S. 98 f. zwischen den beiden Gemälden konstatierte Unterschied in der Darstellung des Oberlippenbartes, der auf eine weitere Zurücknahme des theologischen Aussagegehalts schließen lasse, ist bei genauer Betrachtung der beiden Bilder nicht haltbar.

[48] Ebd., S. 99.

[49] Vgl. Seebaß, Antichrist (wie Anm. 42), S. 29.

[50] Vgl. WA 6, S. 603, 12: *„Satanas ipse cum suo Antichristo“*; WA 7, S. 126, 15 f.: *„Papam esse Antichristum […] Satana imperante“*; WA 7, S. 138, 20: *„Papam Antichristum et Romanam curiam sedem Satanae“*. Die römische Kurie ist für Luther also der *„Thron Satans“* aus Apk 2,13 u. 13,2, auf dem nun der Papst-Antichrist sitzt. Nach Hans-Martin Barth, Der Teufel und Jesus Christus in der Theologie Martin Luthers. Göttingen 1967 (Forschungen zur Kirchen- und Dogmengeschichte [FKDG] 19), S. 108 f. sei daraus allerdings nicht die Identität von Antichrist und Teufel abzuleiten: *„Der Teufel hat einen größeren Wirkungskreis als der Antichrist in Rom und die von ihm erreichte Welt.“*

[51] WA 6, S. 603, 16 f.: *„Potes nunc, Christiane lector, dubitare, infernalem draconem sonare per bullam istam?“*

[52] WA 7, S. 119, 25: *„draconem infernalem tantae impudentiae esse in ecclesia Dei“*.

der Freiheit eines Christenmenschen angesehen werden können, bei dem Gemälde handelt es sich ganz klar um die Verbildlichung von Luthers ablehnender Reaktion auf Ulrich von Huttens Ansinnen, den Kampf gegen das Papsttum mit Waffengewalt zu führen. Luthers einzige Waffe gegen das Papsttum, sein Schwert, ist und bleibt das Wort, symbolisiert durch den Gestus der rechten Hand, die eben gerade nicht zum Schwert greift, sondern an diesem vorbei zur Rede ansetzt. Es ist sehr wahrscheinlich, dass Luther seine 1521/22 schriftlich geäußerten Gedanken zum bewaffneten Kampf auch seinem Vertrauten Cranach bei seinem Wittenberger Besuch als Junker Jörg mitgeteilt hat, die dann in das Porträt eingeflossen sind.

Seitdem Luther ab 1520 das Papsttum mit dem Antichrist identifiziert,[49] der mit dem Teufel in Verbindung steht,[50] fällt auch häufiger die Bezeichnung „Drache". So heißt es in seiner Schrift gegen die päpstliche Bannandrohungsbulle *Adversus execrabilem Antichristi bullam*: „Kannst Du nun zweifeln, christlicher Leser, dass der höllische Drache durch diese Bulle zischt?"[51] Kurz darauf schreibt Luther in der *Assertio*, d. h. in der Bekräftigung seiner als häretisch verdammten Lehren, dass er nicht habe glauben können, *„dass es in der Kirche Gottes einen höllischen Drachen von solcher Unverschämtheit gibt"*.[52] Die Worte der Bulle sind für ihn Worte des *„gotteslästerlichen Drachen aus der römischen Kurie"*[53] bzw. des *„alten Drachen"*.[54] Diese Bezeich-

nung ist eine deutliche Anspielung auf die Johannesoffenbarung und ihre Identifikation des Drachen, der „alten Schlange", mit dem Teufel bzw. Satan.[55] Eine klare Unterscheidung zwischen dem Drachen und seinem gleichgestalteten irdischen Abbild, dem als gotteslästerlich beschriebenen Tier,[56] scheint Luther dabei allerdings nicht anzustreben,[57] auch wenn er sich der allgemein verbreiteten antichristologischen Deutung[58] der teuflischen Antitrinität[59] aus Drache, erstem und zweitem Tier in der Johannesoffenbarung[60] anschließt und entsprechend seit 1521 die Tiervisionen von Apk 13 auf das antichristliche Papsttum bezieht.[61] Auch hier grenzt er die Deutungen der beiden Tiere offenbar nicht streng voneinander ab, wie später auch seine Vorrede auf die Johannesoffenbarung in der Bibelausgabe von 1530 zeigt, in der er die Tiere als päpstliches Kaisertum und kaiserliches Papsttum beschreibt und so deren untrennbare Verbindung betont.[62] Im Folgenden soll anhand der Illustrationen zum Neuen Testament gezeigt werden, dass Luthers Bild von der Drachenhaftigkeit des Papst-Antichrists durch die ihm vertraute Ikonographie der Georgslegende geprägt ist, auch wenn er sich selbst dabei nie explizit als Georg bezeichnet (abgesehen von dem Pseudonym ‚Junker Jörg', das aber wiederum nicht zusammen mit dem Begriff „Drache" vorkommt).

Im September 1522 erschien in Wittenberg die erste Auflage von Luthers Übersetzung des Neuen

53 WA 7, S. 126, 25: *„draco blasphemus de curia Romana"*. Vgl. auch den Abschluss des Briefes, den Luther im April 1521 auf der Rückreise von Worms an Lucas Cranach schrieb (WA.B 2, S. 305, 26–28): *„Hiemit allesampt Gott befohlen, der behüt euer aller Verstand und Glauben in Christo fur den Römischen Wölfen und Drachen mit ihrem Anhang, Amen."*

54 WA 7, S. 121, 19 f. u. S. 127, 5: *„draco antiquus"*. Vgl. auch die deutsche Parallelfassung *Grund und Ursach aller Artikel D. Martin Luthers, so durch römische Bulle unrechtlich verdammt sind* (WA 7, S. 405, 19 f.): *„Der alte trache auß abgrund der hellen redt ynn dießer Bullen."*

55 Vgl. Apk 12,9 u. 20,2.

56 Vgl. Apk 13,1.6 u. 17,3.

57 Vgl. auch Hans-Ulrich Hofmann, Luther und die Johannes-Apokalypse. Dargestellt im Rahmen der Auslegungsgeschichte des letzten Buches der Bibel und im Zusammenhang der theologischen Entwicklung des Reformators. Tübingen 1982 (Beiträge zur Geschichte der biblischen Exegese [BGBE] 24), S. 219 Anm. 83: *„Das Verhältnis von Satan und Antichrist wird von Luther nicht klar beschrieben."* Eine eindeutige Beschreibung dieses Verhältnisses fin-

det sich allerdings in einer späteren Tischrede (Nr. 4487 von 1539, WA.TR 4, S. 339, 9–11): *„Ego credo papam esse Diabolum larvatum et incarnatum, quia est Antichristus. Nam sicut Christus est Deus incarnatus, ita Antichristus est Diabolus incarnatus."* Der Papst-Antichrist ist also ebenso die Inkarnation des Teufels, wie Christus die Inkarnation Gottes ist.

58 Vgl. Gustav Adolf Benrath, Art. „Antichrist III. Alte Kirche und Mittelalter". In: TRE 3 (1978), S. 24–28, hier S. 25.

59 Vgl. Otto Böcher, Art. „Antichrist II. Neues Testament". In: TRE 3 (1978), S. 21–24, hier S. 23.

60 Vgl. neben der ausführlichen Darstellung der Beziehungen zwischen dem Drachen und den beiden Tieren in Apk 13 auch die deren Zusammengehörigkeit hervorhebenden Formulierungen in Apk 16,13 u. 20,10.

61 Vgl. Hofmann, Luther (wie Anm. 57), S. 340.

62 Vgl. WA.DB 7, S. 412, 34 f. u. S. 416, 8 sowie die Randglossen von 1530 zu Apk 11,7 [Tier aus dem Abgrund] *„Der weltliche Bapst"* (WA.DB 7, S. 447), zu Apk 11,15 *„Hie kompt der weltlich Bapst"* (WA.DB 7, S. 449) und zu Apk 13,1 [Tier aus dem Meer] *„der Bepstliche grewel im weltlichen wesen"* (WA.DB 7, S. 451).

Abb. 7 Lucas Cranach d. Ä., Holzschnitt zu Apokalypse Kapitel 11, 1522. Das Tier aus dem Abgrund erhebt sich gegen die beiden Zeugen Gottes.

Wittenberg, Stiftung Luthergedenkstätten Sachsen-Anhalt.

Abb. 8 Lucas Cranach d. Ä., Holzschnitt zu Apokalypse Kapitel 16, 1522. Engel gießen die sieben Schalen des Zornes Gottes aus, u. a. auf den Thron des Tieres.

Wittenberg, Stiftung Luthergedenkstätten Sachsen-Anhalt.

Testaments. Mit Holzschnitten bebildert wurde dabei, abgesehen von einigen Bildinitialen, ausschließlich die Offenbarung des Johannes. Dies mag zunächst überraschen, da Luther andere neutestamentliche Bücher weitaus höher geschätzt hat. Nach Philipp Schmidt habe er jedoch dem Drängen seines Verlegers und Freundes Lucas Cranach nachgegeben, für den eine nicht bebilderte Offenbarung verlegerisch unmöglich gewesen sei, zumal auch frühere Bibeldrucke innerhalb des Neuen Testaments ausschließlich die Offenbarung illustriert hatten. Die Bildkonzeption mit ihren oft über den unmittelbaren Bibeltext hinausgehenden Interpretationen stamme daher von Cranach selbst, in dessen Werkstatt die Holzschnitte entstanden sind.[63]

Ganz anderer Ansicht ist Peter Martin: „*Vielmehr hat Martin Luther selbst – auf Anregung von und im Einvernehmen mit Philipp Melanchthon – den Entschluß zur Illustrierung gefaßt.* […] *Der hauptsächliche Beweggrund war die Schwerverständlichkeit des Textes selbst, der nur durch eine getreue Umsetzung ins Bild auch dem ungebildeten Leser zugänglich gemacht werden konnte.*"[64] In seiner detaillierten Interpretation der einzelnen Holzschnitte weist Martin nach, dass gerade auch die nicht textgetreuen Bildelemente aus diesem Bemühen um Anschaulichkeit resultieren und in einem solchen Maße theologisch bzw. auch polemisch-antirömisch motiviert sind, dass Luther und Melanchthon (1497–1560) inhaltliche Anweisungen zu den Bildern gege-

Abb. 9 Lucas Cranach d. Ä., Holzschnitt zu Apokalypse Kapitel 17,
1522. Die Hure Babylon reitet auf dem siebenköpfigen Tier.

Wittenberg, Stiftung Luthergedenkstätten Sachsen-Anhalt.

ben haben müssen.[65] Besonders aufschlussreich ist der Vergleich mit dem 1498 erschienenen Holzschnittzyklus zur Apokalypse von Albrecht Dürer (1471–1528), der Cranach als einzige künstlerische Vorlage für seine Bilderfolge gedient hat. Trotz grundsätzlicher Übernahme der Dürerschen Kompositionen werden dabei allerdings auch einzelne Bilder ausgelassen, umgeformt oder in mehrere zerlegt sowie einige Fehlstellen in Dürers Zyklus durch eigenständige Schöpfungen ergänzt.[66] Es soll nun gezeigt werden, dass die identische und in der Apokalypse-Illustration vorbildlose Gestalt der beiden Tiere auf den von Cranach hinzugefügten und bei Dürer fehlenden Bildern zu Apk 11 und Apk 16 kaum auf Cranachs eigene Idee, sehr wohl aber auf Luthers Vorstellung vom Papst-Antichrist als Drachen zurückgeführt werden kann.

Neben weiteren aktualisierenden Bezügen, die die Holzschnitte zur Offenbarung im sogenannten Septembertestament ohne Anhalt am jeweiligen Bibeltext bieten, wie z. B. eine Mönchskutte, die das Tier aus der Erde (Apk 13,11) trägt, stellen die drei Papstkronen auf den Illustrationen zu Apk 11 *(Abb. 7)*, 16 *(Abb. 8)* und 17 *(Abb. 9)* den bekanntesten interpretierenden Zusatz dar. Die aus drei übereinander liegenden Kronreifen bestehende Tiara identifiziert ihre Träger, auf dem ersten und zweiten Blatt ein drachenartiges Tier, auf dem dritten die der Dürerschen Vorlage weitgehend entsprechende Hure Babylon,[67] unmissverständlich mit dem Papsttum. In der im Dezember 1522 erschie-

63 Vgl. Philipp Schmidt, Die Illustration der Lutherbibel 1522–1700. Ein Stück abendländische Kultur- und Kirchengeschichte. Basel 1962, S. 93 f. Hofmann, Luther (wie Anm. 57), S. 314–323 kommt nach ausführlicher Diskussion der Argumente Schmidts zu dem differenzierteren Urteil, dass zumindest die antirömische Spitze der Bilder direkt oder indirekt auf Luther zurückgehe.

64 Peter Martin, Martin Luther und die Bilder zur Apokalypse. Die Ikonographie der Illustrationen zur Offenbarung des Johannes in der Lutherbibel 1522 bis 1546. Hamburg 1983 (Vestigia bibliae [VB] 5), S. 114.

65 Auch nach Hartmann Grisar u. Franz Heege, Luthers Kampfbilder. Bd. 2: Der Bilderkampf in der deutschen Bibel (1522 ff.). Freiburg/Brsg. 1922, S. 3 stammt die scharfe Bildpolemik gegen das Papsttum von Luther selbst. Sie sei sogar einer der entscheidenden Gründe für die Illustration der Apokalypse gewesen. Allerdings dient das gesamte vierbändige Werk von Grisar und Heege ausschließlich dem Nachweis der polemischen Absichten Luthers aus katholischer Sicht.

66 Vgl. Martin, Luther (wie Anm. 64), S. 28 f. u. [Vergleich der Bilder im Einzelnen] S. 30–88.

67 Rom wird in Apk 17 als Hure Babylon charakterisiert. Dass die Hure Babylon für Luther auch als Metapher für das in Rom ansässige Papsttum dient und daher auf dem Holzschnitt zu Apk 17 die Tiara trägt, bedarf keines weiteren Kommentars, vgl. auch den Ausdruck *„babylonische Gefangenschaft der Kirche"* im Titel der Schrift *De captivitate Babylonica ecclesiae praeludium* von 1520; zur Verwendung des Begriffs „Babylon" bei Luther vgl. außerdem Hofmann, Luther (wie Anm. 57), S. 210–214. Das siebenköpfige Tier, auf dem die Hure sitzt, ist sehr wahrscheinlich identisch mit dem Apk 13,1 eingeführten Tier (vgl. Akira Satake, Die Offenbarung des Johannes. Göttingen 2008 (Kritisch-exegetischer Kommentar über das Neue Testament [KEK] 16), S. 349) und würde daher auch als Kandidat für die polemische Bekrönung mit der Tiara in Frage kommen. Die Bekrönung der Reiterin ist jedoch künstlerisch viel eindrucksvoller und die Verteilung einer Krone auf sieben Köpfe technisch unmöglich.

nen zweiten Auflage sind die drei Kronen zu einfachen Kronen zurückgeschnitten, vermutlich auf Befehl des sächsischen Kurfürsten, der der Polemik die Spitze nehmen wollte, ansonsten blieben die Druckstöcke jedoch unverändert.[68] Die vorgenommene Auswahl der Tiara-Träger für den Transport der antipäpstlichen Polemik erscheint nicht zufällig, sondern sowohl künstlerisch als auch theologisch wohlbegründet. Grundsätzlich kommt für die Darstellung des Papst-Antichrists die gesamte antichristliche Trinität der Johannesoffenbarung in Betracht, die aus dem auch Satan genannten und in Apk 12 als Drachen beschriebenen Teufel[69] und den beiden in Apk 13 aus dem Meer bzw. aus der Erde heraufsteigenden Tieren besteht.[70] Allerdings verbietet sich im Rahmen der Antichristologie eine unmittelbare bildliche Identifikation mit dem Teufel. Der Antichrist ist zwar mit dem Teufel verbunden, aber er ist nicht der Teufel selbst, d. h. an den Stellen, an denen der Verfasser der Apokalypse explizit vom Teufel spricht, wäre eine Illustration theologisch nicht haltbar, die denselben mit Tiara darstellt. Dies gilt unabhängig von der oben festgestellten Unschärfe im sprachlichen Ausdruck, mit der Luther das Papsttum als Drachen bezeichnet, während die Apokalypse diese Bezeichnung nur für den Teufel selbst gebraucht und nicht für die ihm zugehörigen und teilweise gleichgestalteten Tiere. Das erste der beiden in Apk 13 auftauchenden Tiere ist mit seinen sieben mit Hörnern und Diademen versehenen Häuptern eine irdische Kopie des Teufelsdrachen,[71] der ihm seine Macht und seinen Thron übergeben hat (Apk 13,1 f.). Das zweite Tier sieht zwar mit seinen Lammshörnern nicht wie der Drache aus, ist

aber dennoch dem Bereich des Teufels zuzuordnen, da es wie ein Drache redet und in der Macht und im Interesse des ersten Tieres handelt (Apk 13,11f.). Außerhalb von Apk 13 wird das zweite Tier in der Johannesoffenbarung nur noch dreimal erwähnt, wobei es innerhalb der Antitrinität nun den Namen *„der Falschprophet"* trägt, während das erste Tier schlicht als *„das Tier"* bezeichnet wird (Apk 16,13; 19,20 und 20,10). Dieses Tier wird allerdings nicht überall als siebenköpfig beschrieben: Das Tier, das Apk 11,7 *„aus dem Abgrund"* heraufsteigt und die beiden Zeugen tötet, wird an dieser Stelle überhaupt nicht näher charakterisiert; seine Identität mit dem Tier, das Apk 13,1 *„aus dem Meer"* heraufsteigt, steht jedoch außer Zweifel.[72] Bereits im ältesten erhaltenen Kommentar zur Apokalypse, der um 260 von Victorinus von Pettau († 304) verfasst wurde, werden diese beiden Tiere offenbar ohne jeglichen Begründungsbedarf mit dem Antichrist und entsprechend auch miteinander identifiziert.[73] Mit ebensolcher Selbstverständlichkeit ist in der aus dem 10. Jahrhundert stammenden Antichristvita des Adso Dervensis († 992) *De ortu et tempore Antichristi*, die in verschiedenen Rezensionen verbreitet war und die Vorstellungen vom Antichrist über das Mittelalter bis hin zu Luthers Zeiten wesentlich geprägt hat,[74] das Tier von Apk 11,7 der Antichrist.[75] Daher ist es aus theologischer Perspektive nicht verwunderlich, wenn gerade dieses Tier in der gegen das antichristliche Papsttum gerichteten Bildpolemik des Septembertestaments eine Tiara trägt. Aus künstlerischer Perspektive verwundert es andererseits ebenfalls nicht, dass auf dem Holzschnitt zu Apk 13 keines der beiden Tiere

[68] Vgl. Schmidt, Illustration (wie Anm. 63), S. 95 und Martin, Luther (wie Anm. 64), S. 62.

[69] Der Teufel ist auf den Holzschnitten des Septembertestaments zweimal dargestellt, jeweils in enger Anlehnung an die Dürersche Vorlage: einmal als siebenköpfiger Drache (Apk 12) und einmal, bei seiner 1000jährigen Fesselung im Abgrund, als groteskes Mischwesen mit nur einem Kopf (Apk 20,1–3; vgl. dazu Martin, Luther (wie Anm. 64), S. 85–87 und Schmidt, Illustration (wie. Anm. 63), S. 461, wo von einer Abbildung des Teufels *„in spätmittelalterlicher Form als kombiniertes Tierungeheuer"* spricht).

[70] Einen *„Überblick über die gegengöttlichen Mächte in der Off[en] b[arung]"* bietet Satake, Offenbarung (wie Anm. 67), S. 293–295.

[71] Vgl. Jürgen Roloff, Die Offenbarung des Johannes. Zürich 1984 (Zürcher Bibelkommentare. Neues Testament [ZBK.NT] 18), S. 136: *„Das Tier, das aus der Tiefe emporsteigt, ist gewissermaßen die*

Verleiblichung seines Spiegelbildes." Dass der ganzen Szene Apk 13,1–10 die Tradition vom Antichrist als Gegen-Messias zugrunde liegt, zeigt ihr parodistischer Charakter als Gegenbild zur Inthronisation des Lammes in Apk 5, vgl. Roloff, Offenbarung, S. 134 f.

[72] Der Krieg des Tieres gegen die Heiligen und sein Sieg über sie (Apk 13,7) zitiert wörtlich den Sieg über die beiden Zeugen (Apk 11,7). Zur biblischen Gleichsetzung von Abgrund und Meer(estiefe) vgl. Otto Böcher, Art. „ἄβυσσος". In: Exegetisches Wörterbuch zum Neuen Testament (EWNT) 1 (1980), S. 8 f. Zur Identität der beiden Tiere vgl. auch Donatus Haugg, Die zwei Zeugen. Eine exegetische Studie über Apk 11,1–13. Münster 1936 (Neutestamentliche Abhandlungen [NTA] 17.1), S. 21 f. u. 62 f. Nach Roloff, Offenbarung [wie Anm. 71], S. 116 ist die auf Apk 13 und 17 vorausweisende Einführung des Tieres (der Artikel in Apk 11,7 zeigt an, dass das Tier als bekannte Größe vorausgesetzt

die Tiara trägt. Das Tier aus dem Meer ist zwar mit dem Tier aus dem Abgrund identisch, wird aber in Apk 13 explizit als siebenköpfig geschildert, wovon die bildliche Veranschaulichung nicht abweichen durfte. Der Grund für das Fehlen der Tiara dürfte hier allein darin bestehen, dass es einerseits technisch unmöglich ist, eine einzige Tiara auf sieben Köpfen zu platzieren, andererseits aber die Auswahl eines Kopfes unweigerlich zu dem Missverständnis geführt hätte, dass nur dieser eine Kopf und nicht das ganze Tier das Papsttum symbolisiere. Künstlerisch und theologisch denkbar wäre freilich die entsprechende Bekrönung des Tieres aus der Erde gewesen, das jedoch bereits durch das polemisch hinzugefügte Attribut der Mönchskutte anders besetzt ist. Im Dienste des Kampfes gegen das Papsttum kommt also künstlerische Freiheit in der Darstellung des Antichrists genau dort zum Einsatz, wo der Bibeltext dies nicht durch konkretere Vorgaben verwehrt. Nicht zu unterschätzen ist allerdings auch der (fehlende) Einfluss Dürers: Während der Meister aus der Cranach-Werkstatt Dürers Komposition zu Apk 13 im Wesentlichen übernimmt, besteht in der Illustration von Apk 11 im Septembertestament auch deshalb größere Freiheit, weil Dürer diese Szene ausgelassen hat.

Beides gilt in gleicher Weise auch für den Holzschnitt zu Apk 16: Es gibt weder ein Dürersches Vorbild, noch wird die Freiheit durch eine konkrete Beschreibung des Tieres im Bibeltext beschränkt, wenn es heißt, dass die fünfte Zornesschale auf den *„Thron des Tieres"* ausgegossen wird (Apk 16,10). Sachlich handelt es sich wieder um das in Apk 13 als siebenköpfig beschriebene Tier aus dem Meer, dem der Teufelsdrache seinen Thron gegeben hat (Apk 13,2) und das zusammen mit dem Drachen und dem Falschpropheten eine Antitrinität bildet, aus deren Mündern unreine Froschgeister hervorgehen (Apk 16,13). Mit der entsprechenden Freiheit setzt Cranach auch hier ein Tier auf den Thron, das nicht siebenköpfig ist, sondern in seiner Gestalt das Tier auf dem Holzschnitt zu Apk 11 kopiert, und bekrönt es wiederum mit der Tiara. Auffällig ist außerdem die Reduktion der Antitrinität auf dieses eine Tier, aus dessen Maul nun allein die Froschgeister hervorgehen; Drache und Falschprophet fehlen hingegen,[76] sie würden das Bild freilich auch überfrachten, da auch die Ausgießungen der anderen Zornesschalen dargestellt sind. Während Philipp Schmidt in dieser Reduktion einen Fehler Cranachs mit großer Wirkungsgeschichte sieht,[77] führt Peter Martin die starke Abweichung vom Bibeltext auf Luthers Einflussnahme zurück.[78] In seiner Vorrede auf die Offenbarung in der Ausgabe des Neuen Testaments von 1530 schreibt Luther zu Apk 16: *„Und wird des thiers stuel des Bapsts gewalt finster, unselig und veracht, Aber sie werden alle zörnig und weren sich getrost, denn es gehen drey frosche, drey unsaubere geister aus des thieres maul."*[79] Es ist kaum anzunehmen, dass Luther mit diesen Worten die nicht textgetreue Reduktion der Antitrinität und die damit verbundene Konzentration auf die Verkörperung des Papsttums in einem einzigen Tier, die er auf dem Holzschnitt von 1522 vorgefunden hat, gewissermaßen nachträglich legitimieren

wird, obwohl es in Apk 13,1 noch keinen Artikel hat, also erstmals vorgestellt wird) *„ein geschickter literarischer Kunstgriff, mit dem der Verfasser die Thematik des mit 12,1 beginnenden zweiten Visionenteils vorweg ankündigt und mit dem Bisherigen verbindet."*

73 Vgl. Victorinus Episcopus Petavionensis, Opera. Rec. J. Haußleiter. Wien, Leipzig 1916 (CSEL 49), S. 100 [der Antichrist tötet die beiden Zeugen, zu Apk 11,7]; S. 116 [das Tier aus dem Meer bezeichnet die Herrschaft des Antichrists, zu Apk 13,1]; S. 122 [ein intratextueller Rückverweis zu Apk 11,7 zeigt implizit die Identität der beiden Tiere an] u. S. 128 [ein Bild des Antichrists wird aufgestellt, zu Apk 13,14].

74 Vgl. Benrath, Antichrist (wie Anm. 58), S. 25 f. und Seebaß, Antichrist (wie Anm. 42), S. 28.

75 Vgl. Adso Dervensis, De ortu et tempore Antichristi. Necnon et tractatus, qui ab eo dependunt. Ed. D. Verhelst. Turnhout 1976 (Corpus Christianorum – Continuatio mediaevalis [CCCM] 45), S. 28.

76 Auch beim Sturz in den feurigen Pfuhl (Apk 19,20) ist das Tier ohne den Falschpropheten dargestellt, diesmal jedoch wieder siebenköpfig. Der Grund dafür könnte wiederum die Orientierung an Dürer sein, der Apk 17–19 allerdings in einem Bild zusammenfasst, während das Septembertestament die Szenen auf drei Bilder verteilt. Dürer stellt zwar den Sturz des Tieres nicht explizit dar, setzt aber den in Apk 19 dem Sturz unmittelbar vorausgehenden Kampf im Himmel in einen räumlichen Bezug zum siebenköpfigen Reittier der Hure Babylon, so dass die Dürersche Vorlage zu Apk 17–19 wohl auch in dem neuen Blatt zu Apk 19 weiterwirkt.

77 Vgl. Schmidt, Illustration (wie Anm. 63), S. 108: *„[…] und bei dieser falschen Vorstellung blieb es 200 Jahre lang."*

78 Vgl. Martin, Luther (wie Anm. 64), S. 111.

79 WA.DB 7, S. 416, 1–3. Die Frösche werden im Folgenden mit Luthers Gegnern identifiziert, die das Papsttum verteidigen.

will. Vielmehr ist es wahrscheinlich, dass die Idee zu dieser Reduktion nicht vom Künstler, sondern von Luther selbst stammt.[80] Allerdings geht Martins Interpretation der Vorrede davon aus, dass Luther in der Deutung der beiden Tiere von Apk 13 eine klare Unterscheidung vorgenommen habe, nach der allein das Tier aus der Erde das Papsttum darstelle, das Tier aus dem Meer hingegen das Kaisertum symbolisiere (unter dieser Voraussetzung wäre freilich nur das Tier aus der Erde mit dem Papst-Antichrist zu identifizieren).[81] Der Wortlaut der Vorrede legt jedoch nahe, dass es Luther nicht in erster Linie um die Unterscheidung der beiden Tiere geht, sondern vielmehr um die Verschmelzung von geistlicher und weltlicher Macht im Papsttum, die durch die Szene mit den beiden Tieren insgesamt ausgedrückt wird: „[…] *das der Bapst beide geistlich und weltlich schwerd inn seiner macht habe, Hie sind nu die zwey thier, Eins, ist das keiserthum, das ander mit den zweyen hornern, das Bapstum, welchs nu auch ein weltlich reich worden ist, doch mit dem schein des namens Christi, Denn der Bapst hat das gefallen Römisch Reich, widder auffgericht […].*"[82] Zugespitzt lässt sich also sagen, dass Luther in der gesamten Szene eine

Beschreibung des antichristlichen Papsttums sieht und nicht nur in einem der beiden Tiere. Die hier wie auch schon vorher in dem Doppelbegriff *„das Bepstissche keiserthum und keiserliche Bapstum"*[83] anklingende Verschmelzung der widergöttlichen Mächte ist konsequent weitergedacht, wenn Luther in Bezug auf Apk 16 nur noch von einem Tier spricht, dessen Thron er mit *„des Bapsts gewalt"*[84] identifiziert und aus dessen Maul allein nun die Froschgeister ausgehen, während Teufelsdrache und Falschprophet unerwähnt bleiben.

Folgt man dieser These, liegt die Annahme nahe, dass auch die gerade nicht siebenköpfige Gestalt des Tieres auf den Holzschnitten zu Apk 11 und 16 auf Luthers Vorstellungswelt zurückgeht. Das dargestellte Tier ist mit seinem schuppigen geflügelten Körper, den echsenartigen Krallenfüßen und dem langen geringelten Schwanz (der auf dem ersten Holzschnitt wegen der angeschnittenen Darstellung nicht erkennbar ist) ein typischer Drache, wie er auf unzähligen Bildern (z. B. zur Georgslegende, so auch auf dem Mansfelder Relief) und auch bei Cranach[85] selbst immer wieder begegnet.[86] Weder die eher anthropomorphe Antichrist-Ikonographie[87] noch die Illustrationen

[80] Schon Ludwig Heinrich Heydenreich, Der Apokalypsen-Zyklus im Athosgebiet und seine Beziehungen zur deutschen Bibelillustration der Reformation. In: Zeitschrift für Kunstgeschichte (ZfKG) 8 (1939), S. 1–40, hier S. 31 f. schloss aus der genauen Entsprechung der Holzschnitte von 1522 und der Vorrede von 1530 [deren expliziten Nachweis er allerdings bei unkommentierter Wiedergabe der Bilder und des Textes schuldig bleibt], „daß der thematische Gehalt der Illustrationen von 1522 voll und ganz von Luther bestimmt wurde." Direkte Belege für Luthers Einflussnahme auf die Illustrationen gibt es immerhin für spätere Bibelausgaben; vgl. WA.DB 6, S. LXXXVI f., was Schmidt, Illustration (wie Anm. 63), S. 93 u. 179 und Martin, Luther (wie Anm. 64), S. 176 f. auf die erste Vollbibel von 1534 beziehen. Außerdem hat Martin Luther auch mit Lucas Cranach d. Ä. zusammengearbeitet bei der polemischen Flugschrift *Passional Christi und Antichristi* von 1521 (vgl. Ute Gause, Art. „Passional Christi und Antichristi". In: Das Luther-Lexikon. Hg. v. Volker Leppin u. Gury Schneider-Ludorff. Regensburg 2014, S. 534 f.; nach Martin, Luther, S. 113 handele es sich hingegen um eine Zusammenarbeit Cranachs mit Philipp Melanchthon) und bei den Papstspottbildern von 1545 (vgl. Ruth Kastner, Geistlicher Rauffhandel. Form und Funktion der illustrierten Flugblätter zum Reformationsjubiläum 1617 in ihrem historischen und publizistischen Kontext. Frankfurt/Main, Bern 1982, S. 289); vgl. auch Seebaß, Antichrist (wie Anm. 42), S. 31.

[81] Vgl. Martin, Luther (wie Anm. 64), S. 161–164. Bei der Unterscheidung der Tiere unterläuft Martin ein doppeltes Missverständ-

nis. Erstens schließt er aus, dass das Tier aus dem Meer auch auf das Papsttum bezogen werden kann (da es ja das Kaisertum bzw. das Römische Reich symbolisiert, vgl. Martin, Luther, S. 111), und zweitens hält er in Unkenntnis der exegetischen Tradition das Tier aus dem Abgrund für ein anderes Tier als das Tier aus dem Meer (vgl. Martin, Luther, S. 77 u. 111). Nach Martin, Luther, S. 168 seien in Luthers Textauslegung die drei Gestalten des Papst-Antichrists, der Drache (= Teufel), das Tier aus der Erde (= Falschprophet) und das Tier aus dem Abgrund, Bezeichnungen für eine und dieselbe Erscheinung, das Tier aus dem Meer gehöre hingegen nicht dazu.

[82] WA.DB 7, S. 414, 2–6.

[83] WA.DB 7, S. 412, 34 f.

[84] WA.DB 7, S. 416, 1 f.

[85] Martin, Luther (wie Anm. 64), S. 62 verweist auf einen Holzschnitt von Cranach im Wittenberger Heiligtumsbuch von 1509, der das Margaretenreliquiar aus der Reliquiensammlung des Kurfürsten Friedrich des Weisen von Sachsen (1463–1525, Kurfürst seit 1486) zeigt. In der Tat weist der Drache des Reliquiars große Ähnlichkeit mit der Darstellung im Septembertestament auf. Allerdings ist es missverständlich, wenn Martin dabei vom *„Cranachschen Drachentypus"* spricht, da Cranachs Holzschnitte im Heiligtumsbuch keine eigenständigen Bildschöpfungen darstellen, sondern lediglich die Stücke der Sammlung abbilden. Es handelt sich vielmehr um einen allgemeinen Drachentypus, der u. a. auch auf einigen vor 1522 datierten Gemälden aus der Cranach-Werkstatt vorkommt, die den Heiligen Georg zeigen.

der vorlutherischen deutschen Bibelausgaben, die zu Apk 11 ein aufrecht stehendes Tier ohne Flügel und keine geflügelte Echse mit langem Schwanz zeigen,[88] waren Vorbild für diese Drachengestalt des Tieres. Andererseits kann man vermuten, dass Luther, wenn er das Papsttum als Drachen bezeichnete, nicht den siebenköpfigen Teufelsdrachen aus Apk 12 als Bild vor Augen hatte, sondern eher den ‚irdischen‘ Drachen, gegen den der Ritter Georg kämpfte, um die von ihm bedrohte Jungfrau zu befreien. Ob Luther den Vergleich mit dem Heiligen Georg in letzter Konsequenz für sich beanspruchen wollte, sei dahingestellt. Die Parallele zu sehen, dürfte jedoch ebenso für ihn wie für seinen Freund Lucas Cranach in unmittelbarer zeitlicher Nähe zu seinem Wartburgaufenthalt geradezu unvermeidlich gewesen sein, da die einzelnen Elemente auf der Hand lagen: das Pseudonym ‚Junker Jörg‘, die Bezeichnung des von ihm bekämpften Papsttums als Drachen und die aus der Metapher ihrer ‚babylonischen Gefangenschaft‘ entsprechend abzuleitende Deutung der *ecclesia*[89] als Jungfrau in der Gewalt des Drachen. Wenn Cranach also bei der Darstellung des Tieres, das als Papst-Antichrist entlarvt werden

soll, Luthers Vorstellung vom Papsttum als Drachen folgt, liefert er damit implizit auch eine allegorische Deutung der Georgslegende, ohne den Protagonisten eigens vorzustellen. Den Cranachschen Illustrationen zur Apokalypse war in den folgenden beiden Jahrhunderten eine außerordentlich breite Wirkungsgeschichte beschieden, während der Dürersche Zyklus nach dem Erscheinen der Wittenberger Bibel als Vorbild nur noch eine geringe Rolle spielte.[90] Sogar unter der Voraussetzung, dass die mit der Tiara bekrönten Drachen im Septembertestament nicht bewusst auf die Georgslegende anspielen sollten, dürfte die sich in zahlreichen Bibelausgaben in den Bildern zu Apk 11 und 16 wiederholende Darstellung eines vierbeinigen, echsenartigen, geflügelten und langschwänzigen Drachen, der aus der Ikonographie des Heiligen Georg geläufig, nun aber mit der Tiara versehen ist *(Abb. 10, 11)*,[91] wesentlich zur Ausprägung der Metapher eines an der Heiligenlegende orientierten Drachenkampfes Luthers gegen das Papsttum beigetragen haben.

Besonders deutlich zeigt sich diese Verbindung bei Cyriacus Spangenberg, der in Mansfeld in den Jahren 1562 bis 1573 insgesamt 21 Predigten über Martin

[86] Vgl. Liselotte Stauch, Art. „Drache“. In: Reallexikon zur deutschen Kunstgeschichte (RDK) 4 (1958), S. 342–366, hier S. 342. Vgl. auch Elisabeth Lucchesi Palli, Art. „Drache“. In: Lexikon der christlichen Ikonographie (LCI) 1 (1968), S. 516–524, hier S. 516 u. 523.

[87] Vgl. Rudolf Chadraba, Art. „Antichrist“. In: LCI 1 (1968), S. 119–122.

[88] Illustrationen zu Apk 16 finden sich in diesen Bibeln nicht. Apk 11 ist illustriert in der Kölner Bibel von Heinrich Quentell (um 1479, vgl. Albert Schramm, Der Bilderschmuck der Frühdrucke. Bd. 8. Leipzig 1924, Tafel 124 Nr. 470) und in der Straßburger Bibel von Johann Grüninger (1485, vgl. Schramm, Bilderschmuck. Bd. 20. Leipzig 1937, Tafel 19 Nr. 110).

[89] In Luthers Schrift *De captivitate Babylonica ecclesiae praeludium* von 1520 heißt es (WA 6, S. 537, 24 f.): *„esseque papatum aliud revera nihil quam regnum Babylonis et veri Antichristi.“* Wenn also das Papsttum die Herrschaft Babylons bzw. des Antichrists ist, dann bezeichnet der Titel der Schrift die Kirche als dessen Gefangene. Übrigens interpretiert Luther in einer handschriftlichen Randbemerkung in seinem Handexemplar des Neuen Testaments von 1530 zu Apk 12,14 auch die vor dem Teufelsdrachen in die Wüste geflohene Frau als die unter dem Druck des Papsttums verborgene *ecclesia* (WA.DB 4, S. 501, 33: *„Ecclesia latet sub Papatu.“*); eine Identifikation, die bereits in der Alten Kirche begegnet, vgl. Victorinus Petavionensis, Opera (wie Anm. 73), S. 110 f. [Kommentar zu Apk 12,13 f.].

[90] Vgl. Hofmann, Luther (wie Anm. 57), S. 323–329 und Martin, Luther (wie Anm. 64), S. 197.

[91] Vgl. z. B. die Holzschnitte von Hans Holbein d. J. (1497/98–1543), Hans Brosamer (1495–1554), Virgil Solis (1514–1562) und Jost Amman (1539–1591), die abgebildet sind bei Schmidt, Illustration (wie Anm. 63), S. 124 Abb. 68 (Holbein), S. 231 Abb. 162, S. 233 Abb. 164 (Brosamer), S. 244 Abb. 171 (Solis) und S. 262 Abb. 186 (Amman). Die Tiere bei Solis und Amman haben allerdings keinen Echsenleib, sondern sind eher Mischwesen aus Drache und Löwe. Möglicherweise zeigt sich darin nicht nur eine Anspielung auf 1Petr 5,8 (*„der Teufel geht umher wie ein brüllender Löwe und sucht, wen er verschlingen kann“*), sondern auch eine Konkretion der Deutung des Papst-Antichrists auf Papst Leo X. (1475–1521, Papst seit 1513), der den Bann über Luther verhängt hat. Bemerkenswert ist auch ein weiteres Detail: In der ersten Vollbibel von 1534, für deren Holzschnitte, die von dem wohl zur Werkstatt Lucas Cranachs gehörenden Monogrammisten MS stammen, Luthers konzeptionelle Mitarbeit allgemein angenommen wird (s. o. Anm. 80), werden die beiden Zeugen aus Apk 11 in der von Luther etablierten Tracht protestantischer Geistlicher abgebildet (vgl. Martin, Luther (wie Anm. 64), S. 188. Das entspricht einerseits Luthers eigener Deutung der Zeugen (Randglosse von 1530 zu Apk 11,4, WA.DB 7, S. 447: *„Das sind alle rechte frume Prediger die das wort rein erhalten* [also auch Martin Luther selbst!]“), andererseits evoziert die dargestellte Konfrontation dieser Zeugen mit dem Papstdrachen wiederum die Georgslegende als lutherischen Drachenkampf.

Abb. 10 Monogrammist MS, kolorierter Holzschnitt zu Apokalypse Kapitel 11, 1534.

Die beiden Zeugen sind als protestantische Geistliche gekleidet. Weimar, Klassik Stiftung Weimar.

Luther hielt, gewöhnlich am Tauftag und am Sterbetag des Reformators.[92] Die zweite Predigt vom 18. Februar 1563 trägt den Titel „*Von der Geistlichen Ritterschafft der trewen Diener Jesu Christi/ Und wie sich hierinnen der freudige Kempffer/ und Bestendige Diener Gottes/ Doctor Martinus Luther/ seliger Gedechtnis/ verhalten/ Allen rechtschaffenen Christen zur Lere und trost*". In dieser Predigt entfaltet Spangenberg anhand von Eph 6 und am Beispiel Martin Luthers die geistliche Ritterschaft als Grundlage christlichen Lebens. In Bezug auf das geistliche Schwert (Eph 6,17) heißt es dabei: „*Es hat Doctor Martinus keiner Weltlichen Rüstung noch Waffen gebrauchet/ Und dennoch hat er die gröste Gewalt auff Erden/ Nemlich/ Das Bapstumb zu Boden gestürtzet. Wo mit: Mit Gottes Wort.*"[93] An die zusammenfassende Feststellung „*So haben wir nun den lieben Luther in allen Stücken/ als einen trewen Kempffer und Ritter Jesu Christi befunden.*"[94] Und die Etymologie des vom Kriegsgott Mars abgeleiteten und so auf Luthers geistliche Ritterschaft vorausweisenden Taufnamen Martinus[95] schließt Spangenberg folgende allegorische Deutung der Mansfelder Georgstradition an: „*Die Graffen zu Mansfeld/ schlagen auff ire Müntz*

den Ritter S. Georgen/ wie er den grewlichen Drachen erwürget. Wie wenn solches auch eine heimliche Prophecey hette sein müssen/ Das in dieser Herrschafft/ Gott zu seiner Zeit/ den rechten Ritter wolt lassen geboren werden/ der die arme Jungfraw/ die betrübte und verfürete Kirche/ von dem grewlichen dreykrönichten Drachen und bösem Wurm/ dem Römischen Antichrist erlösen solte/ und demselben ungehewrem Thiere/ den grösten Stoss thun/ Wie denn auch geschehen."[96] Wenn Spangenberg vom Papst-Antichrist als „*dreykrönichtem Drachen*" spricht,

[92] Die 21 Predigten wurden 1589 gesammelt veröffentlicht (Cyriacus Spangenberg, Theander Lutherus. Von des werthen Gottes Manne Doctor Martin Luthers Geistlicher Haushaltung und Ritterschafft, Auch seinem Propheten, Apostel, und Evangelisten Ampt. Wie Er der Dritte Helias, Andere Paulus, und rechter Johannes, Der fürtrefflichste Theologus, Der Engel Apocal. 14, Ein bestendiger Zeuge, Weisslicher Pilgram, Und trewer Priester, Auch ein nützlicher Arbeiter/ auff unsers Herrn Gottes Geistlichem Berge gewesen. Alles in Ein und Zwantzig Predigten verfasset. Ursel 1589). Wie schon der Titel zeigt, greift Spangenberg auf eine Fülle von Prädikationen zurück, die Luther schon zu Lebzeiten zuteil wurden und die er teilweise auch als Selbstbezeichnungen verwendet hat (zu diesen Prädikaten vgl. die Monographie Preuß, Luther (wie Anm. 43), die allerdings keinen Hinweis auf die Georgslegende und

APOCALYPSIS XI.

Corrupti Vates metitur limina Templi, Beſtia quos laniat, laniatos excitat ipſe
Et Dominus teſtes proferet inde duos. Omnipotens, cœli & ſcandere ſumma iubet,

Durch zwen Zeugen gibt Gott vil gnad/ Dieſelben leſſt Gott wider leben/
Welch das Römiſch Thier getödtet hat, Sein ewig Reich thut jnen geben,

Abb. 11 Jost Amman, Holzschnitt zu Apokalypse Kapitel 11, 1564.

Das mit der Tiara bekrönte Tier ist als Mischwesen aus Drache und Löwe dargestellt. Weimar, Klassik Stiftung Weimar.

fasst er damit die Illustrationen zu Apk 11 und 16 in Worte und nimmt dabei eine ikonographische Identifikation des apokalyptischen Tieres mit dem Drachen der Georgslegende vor, aus der sich dann geradezu zwangsläufig die allegorische Deutung der beiden anderen Personen der Legende auf Martin Luther und die Kirche ergibt. Ganz gleich, ob Luther bereits selbst diese Deutung intendiert hat, ist sie sicher durch seine Darstellung als Junker Jörg und durch die Illustrationen zur Apokalypse des Johannes gefördert worden.

Spangenbergs explizite, über den Begriff des *miles Christianus* und über die Mansfeldische Sagentradition vermittelte Auslegung der Heiligenlegende als Luther-Prophetie begründete eine langanhaltende Tradition. So veröffentlichte der Eisleber Diakon und Schöpfer des Kirchenliedes *Nun danket alle Gott* Martin Rinckart (1586–1649) im Jahre 1613 ein Luther-Drama mit dem Titel *Der Eislebische Christliche Ritter*. Der Holzschnitt auf dem Titelblatt zeigt den Ritter Georg im Kampf mit dem Drachen, die folgende Seite ebenfalls Georg im Wappen der Mansfelder Grafen. In seiner Vorrede an die Grafen geht Rinckart auf dieses Wappen ein und vergleicht Luther mit den heiligen Rit-

tern Martin und Georg. Dabei heißt es: „*So ist vornemlich hieher gehörig, merck- und denckwürdig, daß die hohe Majestat Gottes nunmehr bald vor 100 Jahren, aus EE. GG. Erb- unnd Hauptstadt Eißleben […] einen Geistlichen Manßfeldischen thewren unnd werthen Ritter Martinum Lutherum erwecket, welcher als ein rechter Martinus, das ist ein streitbarer Held,*[97] *[…] nicht nur einzehle Personen oder Geschlechte […] zum Christlichen Glauben bekehret, sondern die gantze Welt voll Teufel […], die uns und ihn, ja die gantze heilige*

den Drachenkampf bietet). Die ersten beiden Predigten erschienen erstmals bereits 1563 in Eisleben unter dem Titel *Von der Geistlichen Haußhaltung und Ritterschafft D. Martin Luthers. Zum Exempel allen rechtschaffenen Evangelischen Lerern. Zwo Predigten.*

[93] Spangenberg, Theander (wie Anm. 92), S. 30v.

[94] Ebd. S. 36r.

[95] Ebd. S. 37r.

[96] Ebd. S. 37v. Vgl. auch die beinahe identische Formulierung in Spangenbergs Mansfeldischer Chronik (Rühlemann, Fragmente (wie Anm. 7), S. 29).

[97] Rinckart greift hier auf dieselbe etymologische Ableitung des Namens vom römischen Kriegsgott Mars zurück wie zuvor schon Spangenberg. Überdies stellen beide auch die Verbindung zum Heiligen Martin her, der wie Georg auch oft als Ritter dargestellt wurde.

Christliche Kirche, als die schöne Königs-Tochter unnd verlobte Braut des Sohns Gottes gantz und gar verschlingen unnd umbbringen wollen […] unnd entweder den hellischen Babylonischen Siebenköpffigten Drachen mit seinen 7 Sacramenten, den Antichrist (so auch gleicher massen, als R. Georgen vornehmster Feind Diocletianus deren Zeiten) zu Rom gesessen […] oder aber das gifftige Ottergezüchte der Sacramentschänder, und Zwinglio-Calvinianer […], die hat er der streitbare, Manßfeldische Held Lutherus allesampt, als einen enzelen Mann in der Krafft des Herrn dermassen erleget […], im Gegentheil aber, die gleubige Himmelß Braut unnd ihre Gespielen, so fern sie bleiben und sind Jungfrawen, und dem Lamb nachfolgen, auch sich, so wol als R. Georgen Jungkfraw thun muste, ins künfftige vor solcher und dergleichen Gefahr je und allezeit hüten und vorsehen, hat er aus dem Rachen der grewlichen Bestien heraußgerissen, und auff freyen Fuß gestellet."[98] Rinckarts Beschreibung des römischen Antichrists als höllischen, babylonischen und siebenköpfigen Drachen stellt die exegetische Verbindung zwischen den Bibelillustrationen zu Apk 11 und 16 einerseits und Apk 12, 13 und 17 andererseits her. Seine Zeitangabe *„bald vor 100 Jahren"* zeigt das Bewusstsein des bevorstehenden Reformationsjubiläums, in dessen Kontext das Drama zu verorten ist.

Im Gegensatz zu dieser bis ins 20. Jahrhundert reichenden schriftlichen und mündlichen Tradition[99] sind in der Kunstgeschichte keine expliziten Darstellungen Martin Luthers als Heiliger Georg bzw. als Drachentöter bekannt, während die entsprechende Allegorie in Herrscherporträts[100] häufiger begegnet, auch bei protestantischen[101] Herrschern. Der Grund dafür, dass man nicht wagte, Luther als bewaffneten Helden[102] bzw. Heiligen zu porträtieren, dürfte in seiner Ablehnung sowohl der Heiligenverehrung als auch des bewaffneten Kampfes gegen das Papsttum zu finden sein.

Das Flugblatt *Helleuchtendes Evangelisches Liecht*[103], das im Jahre 1617 zum 100jährigen Jubiläum des Wit-

[98] Martin Rinck[h]art, Der Eislebische Christliche Ritter. Ein Reformationsspiel. Halle/Saale 1884 (Neudrucke deutscher Literaturwerke [NDL] 53/54), S. 6–8. Vgl. dazu auch Andreas Wang, Der ‚Miles Christianus' im 16. und 17. Jahrhundert und seine mittelalterliche Tradition. Ein Beitrag zum Verhältnis von sprachlicher und graphischer Bildlichkeit. Bern, Frankfurt/Main 1975, S. 178.

[99] Vgl. dazu Paul, Reformationsfeste (wie Anm. 17), S. 36 f. mit Anm. 15.

[100] Dazu s. o. Anm. 38.

[101] Zech, Imago (wie Anm. 36), S. 221 f. stellt ein Emblem vor, das dem schlesischen Herzog Georg II. von Liegnitz und Brieg (1523–1586) gewidmet ist (Nicolaus Reusner, Emblemata partim ethica et physica, partim vero historica et hieroglyphica, sed ad virtutis morumque doctrinam omnia ingeniose traducta et in quatuor libros digesta. Cum symbolis et inscriptionibus illustrium et clarorum virorum. Quibus Agalmatum sive Emblematum sacrorum liber unus superadditus. Frankfurt/Main 1581, S. 254 f.). Die *inscriptio* lautet *„Principis boni imago"*, der Holzschnitt zeigt in seitenverkehrter Kopie des entsprechenden Holzschnittes aus Bernard Salomon, La Métamorphose d' Ovide figurée. Lyon 1557, Perseus im Kampf für Andromeda (Zech, Imago, S. 10 Abb. 2 ist allerdings nicht wie angegeben der Holzschnitt von Salomon, sondern wie S. 221 Abb. 16 der Holzschnitt aus den Reusnerschen Emblemata). Die gewissermaßen zweistufige allegorische Deutung des *„Abbilds eines guten Fürsten"* durch die epigrammatische *subscriptio* verweist auf das im Namen des Herzogs liegende *„omen"* und identifiziert mit entsprechenden Fragen und Antworten den dargestellten Reiter [Perseus] mit dem in Tugend und wahrer Gottesverehrung berühmten Helden Georg (*„virtute Georgius heros | inclytus et vera religione Dei"*), also mit dem christlichen Ritterheiligen, das [Meeres-]

Ungeheuer mit dem Drachen und die dem Ungeheuer ausgesetzte Jungfrau [Andromeda] mit der für ihren Glauben leidenden und von Georg befreiten *„ecclesia sancta"*. Der Perseusmythos, dessen Personal nicht explizit beim Namen genannt wird, ist damit Allegorie für die Georgslegende und diese wiederum Allegorie für den Kampf des protestantischen Herzogs. Ein weiteres Beispiel ist das um 1615 entstandene Flugblatt *Abconterfeytung und Erklerung des Clevischen Ritters S. Jörgens* (vgl. Wolfgang Harms [Hg.], Deutsche illustrierte Flugblätter des 16. und 17. Jahrhunderts. Bd. 2. München 1980, S. 186 f.), das Moritz von Oranien (1567–1625) im Jülich-Klevischen Erbfolgestreit als Ritter Georg darstellt. Sein katholischer Gegner Ambrosio Spinola (1569–1630) sitzt auf einem siebenköpfigen Drachen, dessen Häupter unterschiedliche Kopfbedeckungen tragen, u.a. eine Tiara und eine Bischofsmütze. Anklänge an die Illustrationen der Lutherbibel (Apk 11, 16 u. 17) sind dabei unverkennbar. Zur allegorischen Deutung der Georgslegende in der protestantischen Dichtung des 16. Jahrhunderts auf den Kampf des Fürsten für die wahre Religion gegen Heidentum und Antichrist vgl. Diane Deufert, Matthias Bergius (1536–1592). Antike Dichtungstradition im konfessionellen Zeitalter. Göttingen 2011 (Hypomnemata 186), S. 47–52.

[102] Mit dem auf 1522 datierten *Hercules Germanicus* von Hans Holbein d. J. ist zwar ein Holzschnitt aus den Anfangsjahren der Reformation überliefert, der Luthers Auseinandersetzung mit dem Papsttum als bewaffneten Kampf darstellt. Als keulenschwingender Herkules in Mönchstracht triumphiert Luther über das Papsttum und die scholastische Theologie. Allerdings handelt es sich dabei nach Kaufmann, Anfang (wie Anm. 46), S. 301–312, hier S. 309 um *„keine affirmative Heroisierung Luthers"*, sondern um die satirische Distanzierung von dessen verbaler Grobheit.

tenberger Thesenanschlags gedruckt wurde, lässt dennoch die Bezüge zur Drachenkampflegende bzw. zur Illustration von Apk 11 in den deutschen Bibelausgaben erkennen *(Abb. 12)*. Das Papsttum erscheint als mit der Tiara bekrönter Drache,[104] dem Luther jedoch nicht als Ritter Georg, sondern als Mönch, und nicht mit Schwert oder Lanze, sondern mit der Heiligen Schrift und einer Fackel entgegentritt. In dieser Darstellung verbinden sich protestantische Lichtmetaphorik[105] und die Vorstellung von Luther als dem Verkünder des wahren Evangeliums.[106] Der ‚Kampf‘ zwischen Luther und dem Drachen wird in den beigefügten, die Graphik beschreibenden Versen folgendermaßen wiedergegeben: *„Der Drach speyt Wasser aus dem Rachn | Und wil dem Liecht das gar auß machen | Und (doch vergeblich) mit sein Tatzn | Das ‚forscht die Schrifft‘ aus dem Buch kratzn."*[107] Die Angriffe des Drachen sind vergeblich, Luther gewinnt den Kampf durch das Licht des Evangeliums und seine am Evangelium aus-

Abb. 12 „Helleuchtendes Evangelisches Liecht …" Flugblatt. Leipzig 1617.

Wittenberg, Stiftung Luthergedenkstätten Sachsen-Anhalt.

[103] Vgl. Harms, Flugblätter (wie Anm. 101), S. 224 f. Der lateinische Titel lautet *In lucis evangelicae auspiciis divi Martini Lutheri*, der vollständige deutsche Titel *Helleuchtendes Evangelisches Liecht von Herrn Martino Luthern im 1517. Jahr in der Finsternüs des Bapsthums aus Gottes Wort angezündet und in einer Figur im ersten Jubel Jahr vorgebildet.*

[104] In ihrer Interpretation des Flugblatts weist Kastner, Rauffhandel (wie Anm. 80), S. 307–309 darauf hin, dass das Papsttum als Mischwesen aus Drache und Löwe (mit Anspielung auf 1Petr 5,8) dargestellt ist. Dabei handele es sich um ein *„ikonographisches Zitat"* der Bibelillustrationen zu Apk 11 von Virgil Solis und Jost Amman (s. o. Anm. 91).

[105] Der Antithese von Licht und Finsternis liegt Mt 4,16 (= Jes 9,1) zugrunde, wie auch Harms, Flugblätter (wie Anm. 101), S. 224 feststellt. Die Lichtmetaphorik findet sich z. B. schon bei Cyriacus Spangenberg, Mansfeldische Chronica. Der vierte Teil [Buch 3]. Eisleben 1913 [= Mansfelder Blätter 27/28 (1913/14)], S. 289: „*O, Gotte sey ewig Dank, der uns aus Bapstischer antichristischer Finsternis zum Licht und Erkenntnis der Wahrheit gebracht hat.*" Vgl. auch Gerhard Ebeling, Luther und der Anbruch der Neuzeit. In: Zeitschrift für Theologie und Kirche (ZThK) 69 (1972), S. 185–213, hier S. 185: „*Daß nach einer Zeit ägyptischer Finsternis durch Luthers Wort und Wirken das Licht des Evangeliums wieder aufgegangen sei, stellt im Zeitalter der Reformation und der Orthodoxie einen ständig wiederkehrenden Topos protestantischen Verständnisses des Reformationsgeschehens dar.*"

[106] Michael Stifel prägte bereits im Jahre 1522 die Vorstellung, dass Luther der Evangeliumsengel nach Apk 14,6 sei, vgl. Michael Stifel, Von der christförmigen Lehre Luthers ein überaus schön künstlich Lied samt seiner Nebenauslegung (1522). In: Flugschriften

aus den ersten Jahren der Reformation. Hg. v. Otto Clemen. Bd. 3. Leipzig 1909, S. 261–352, hier S. 283 [gleich in der ersten Strophe].

[107] Der Wasserstrom als Waffe des Drachen (vgl. Apk 12,15) bekommt hier einen neuen Sinn als ‚Löschwasser‘ gegen das Licht des Evangeliums. Das (hier imperativisch aufgefasste) lateinische Bibelzitat auf der aufgeschlagenen Bibel in Luthers Hand *„Scrutamini scripturas"* (*„Erforscht die* [Heiligen] *Schriften!"*, vgl. Joh 5,39) verweist auf das *sola-scriptura*-Prinzip der reformatorischen Theologie. Die Bedeutung von Joh 5,39 für Luther zeigt z. B. auch die Verwendung als Belegzitat gegen die Geringschätzung des Alten Testaments am Anfang der Vorrede zum Alten Testament von 1523 (vgl. WA.DB 8, S. 10, 6 f.).

Abb. 13 Mansfeld, Lutherstraße 8.
Rektorat, sogenannte „Lutherschule", Relief „Ritter Georg" über dem
Portal. Aufnahme 2017.

Abb. 14 Mansfeld, Siegel der Kirchgemeinde St. Georg, erstmals um
1600.

Mansfeld, Pfarrarchiv.

gerichtete Theologie. Das Motiv der Heiligen Schrift bzw. des Wortes als Waffe findet sich z. B. auch schon auf dem Flugblatt *Lutherus triumphans*, das mit dem 50jährigen Jubiläum des Thesenanschlags in Verbindung gebracht wird.[108] Ohne körperliche Berührung bringt Luther mit der erhobenen Bibel[109] den Thron des Papstes ins Wanken, dessen eigenes traditionelles Bücherfundament wegbricht.

Abschließend sollen noch zwei Mansfelder Georgsdarstellungen aus dem ausgehenden 16. bzw. frühen 17. Jahrhundert besprochen werden, die einen unmittelbaren Bezug zur Person des Reformators aufweisen.

Es handelt sich um das Portalrelief *(Abb. 13)* der sogenannten ‚Lutherschule' und um das Siegel der Mansfelder Kirchgemeinde. Das um 1610[110] entstandene Relief am Portal des ehemaligen Rektoratsgebäudes, das bis ins 20. Jahrhundert (vor der Entdeckung der entsprechenden Teile der Spangenbergschen Chronik) nicht nur als Institution, sondern auch als Gebäude und Standort für die von Martin Luther besuchte Lateinschule gehalten wurde, zeigt Georg als Ritter zu Pferde, wie er zum Schwerthieb gegen den Drachen ausholt. Die zugehörige, zwei Distichen umfassende Inschrift[111] vergleicht die Schule, die gelehrte Män-

108 Vgl. Harms, Flugblätter (wie Anm. 101), S. 36 f.

109 Die aufgeschlagenen Buchseiten zitieren Gal 3,7.11 und betonen damit die Glaubensgerechtigkeit.

110 Vgl. Roch, Schloß- und Stadtkirche (wie Anm. 25), S. 5. Das stark verwitterte Original wurde 1908 (vgl. Karl Nothing, Mein Mansfeld. Ein Heimatbuch für das Mansfelder Land. Eisleben ²1936, S. 237) durch eine Kopie ersetzt und befindet sich jetzt außen an der Schlosskirche. Die Inschrift fehlt dort inzwischen ganz. Die Mansfelder Lateinschule war vermutlich im Jahre 1610 in das neue Schulgebäude umgezogen. Die Jahreszahl 1610 steht gleich zweimal am Portalbogen. Da dies nicht das Baujahr des nach ihrer Annahme von Luther besuchten Schulgebäudes sein konnte, hielten Größler u. Brinkmann, Gebirgskreis (wie Anm. 10), S. 150 die Ziffern für

Buchstaben („*IDIO*"), die sie nicht deuten konnten. Es ist anzunehmen, dass das Portalrelief aus der Zeit des Schulneubaus stammt.

111 „*Ceu Troianus equus pugnacem ventre cohortem | Edidit, edoctos sic schola docta viros. | Tu nobis plures, Mannorum eques, ede Lutheros, | Et surgent Christo plura trophaea duci.*" Vgl. auch die deutsche Nachdichtung bei Größler u. Brinkmann, Gebirgskreis (wie Anm. 10), S. 149: „*Wie das trojanische Ross gebar kampflustige Scharen, | So die Schule des Orts manche Gelehrte von Ruf. | Du gieb uns der Luther noch mehr, o Ritter von Mansfeld; | Mehr dann der Siege erringt Christi begeisterte Schar.*"

112 Der Stammbaum der Grafen von Mansfeld-Hinterort aus dem ausgehenden 16. Jahrhundert in Form eines Obelisken in der St. Annenkirche zu Eisleben hatte nach Hermann Größler u.

Abb. 15 Mansfeld, Lutherstraße 8.

Rektorat, sogenannte „Lutherschule".
Aufnahme 2015.

ner hervorgebracht hat, mit dem Trojanischen Pferd und den Kriegern in seinem Bauch und richtet metaphorisch an den Heiligen als Schutzpatron von Grafschaft, Stadt und Kirche und damit auch der Schule, die Bitte, aus dieser Schule künftig noch mehr Luther für den siegreichen Kampf im Heere Christi hervorzubringen. Auch hier wird also mit Bezug auf Luther und seine Lateinschule im übertragenen Sinn das Wort bzw. die Gelehrsamkeit als Waffe und der Gelehrte als Kämpfer aufgefasst. Es hat den Anschein, dass die Anrede „*Mannorum eques*" („*Ritter der Manner*", d. h. Ritter der Mansfelder[112]) dabei den Namen des Hei-

ligen bewusst vermeidet, einerseits weil die Anrufung eines Heiligen nicht zu der höchst protestantischen Bitte passt, andererseits aber auch, weil die Umschreibung das von Spangenberg geprägte Bild evoziert, dass Martin Luther der eigentliche ‚Mansfelder Ritter' sei. Noch etwas älter als dieses Georgsrelief ist das Siegel der Mansfelder Kirchgemeinde (Umschrift „Sigillum Ecclesiae Vallis Mansfeldensis"), das Georg beim Lanzenstich gegen den Drachen zeigt *(Abb. 14)*.[113] Wie auf den Illustrationen zur Johannesoffenbarung trägt der Drache auch hier die Tiara und verkörpert das Papsttum. Damit wird jedoch auch die allegorische Deu-

Adolf B r i n k m a n n, Beschreibende Darstellung der älteren Bau- und Kunstdenkmäler des Mansfelder Seekreises. Halle/Saale 1895, S. 161 am Fuß eine [heute verloren gegangene] Inschrift: „*En sic adsurgit sata stirps de sanguine Manni.* | *Ut vireat praestet secula longa Deus.*" Mannus ist hier also der mythische Stammvater des Mansfelder Grafengeschlechts. Nach Spangenberg, Chronica 4/1 (wie Anm. 7), S. 18 sind Ascenas und sein Sohn Mannus die Stammväter der Deutschen, die man daher im Vorharz auch „*Mannen und Mansfelder genannt*" habe. Vgl. auch Cyriacus Spangenberg, Mansfeldische Chronica. Der Erste Theil. Eisleben 1572, S. 9r: „*Dieser Mannus/ ist König Tuyscons oder Ascenas des Recken und Giganten Son gewesen/ und hat seinem Vater im Regiment gefolget/ auch hat von ihm diese alte Graveschafft Mansfelt/ den Namen bekom-*

men." Diesem Abstammungsmythos liegt Ta c i t u s, De origine et situ Germanorum 2, zugrunde.

[113] Zur Datierung vgl. Paul, Reformationsfeste (wie Anm. 17), S. 38. Das Siegel war bis zum Beginn des 21. Jahrhunderts in Gebrauch. Prof. Angelica Dülberg vom Landesamt für Denkmalpflege Sachsen verdanke ich den Hinweis, dass die dargestellte Aufhängung der beiden Wappenschilde links neben dem Heiligen (vermutlich die Wappen Mansfelds und Luthers) an einem Nagel einer um diese Zeit in der Gattung des Privatporträts verbreiteten Tradition entspricht; vgl. z. B. die abgebildeten Rückseiten von Porträtbildern bei Angelica Dülberg, Privatporträts. Geschichte und Ikonologie einer Gattung im 15. und 16. Jahrhundert. Berlin 1990, Tafeln 109, 170, 172 und 240.

Abb. 16 Mansfeld,
Stadtkirche St. Georg mit
Nordportal.

Aufnahme 2017.

Abb. 17 Mansfeld, Stadtkirche St. Georg.
Über dem Nordportal: Marc Fromm, Installation „Luther als Treckejunge", 2015. Aufnahme 2016.
Im Jahre 1497 schloss sich der Knabe vermutlich einem „Zug" (einem sogenannten „Treck") an, um nach Magdeburg zu gelangen.

tung des Heiligen zwingend: Martin Luther ist der Drachenkämpfer, der aus der Mansfelder Gemeinde hervorgegangen ist.

Zusammenfassend bleibt festzuhalten, dass Martin Luther mit seiner Selbstdeutung als christlicher Ritter, dessen Schwert das Wort Gottes ist, und mit der Darstellung des Papsttums als Drache den Boden für die reformatorische Deutung der Georgslegende auf die Befreiung der Kirche durch den Reformator bereitet hat. Aufgrund seines durch die Mansfelder Herkunft bedingten starken persönlichen Bezugs zur Figur des Heiligen Georg, der seinen Ausdruck auch in der Wahl des Pseudonyms auf der Wartburg und in verschiedenen schriftlichen Äußerungen findet, kann darüber hinaus angenommen werden, dass diese Deutungsmöglichkeit bereits Luther selbst bewusst war und so z. B. in den Illustrationen zur Deutschen Bibel wirkmächtig wurde. In seiner Heimatstadt Mansfeld ist die enge Beziehung zwischen Luther und Georg bis heute augenfällig, nicht nur an der sogenannten ‚Lutherschule' *(Abb. 15)*, sondern auch am Lutherbrunnen[114] und an der Stadtkirche *(Abb. 16)*[115], über deren Nordportal im Jahre 2015 der

Bildhauer Marc Fromm die moderne Skulptur *Martin Luther als Treckejunge* installiert hat *(Abb. 17),* die ein Motiv aus einer Lutherpredigt Spangenbergs aufgreift und mit dem aus dem Förderwagen ragenden Drachenschwanz die Verbindung zur Georgslegende herstellt.

[114] Der Lutherbrunnen mit seinen drei seitlichen Reliefszenen aus der Biographie des Reformators wird bekrönt von einer Kleinplastik des Heiligen Georg als Drachentöter, vgl. Ulrich Hübner, Ein Brunnen für den Reformator – Das Lutherdenkmal in Mansfeld. In diesem Band, S. 61–82. Eine direkte Identifikation Luthers mit dem Heiligen erfolgt dabei freilich nicht. Weitaus subtiler ist allerdings das Identifikationsangebot des Lutherdenkmals in Eisleben (Vgl. U. Hübner in diesem Band, S. 67, Abb. 6): Die allegorische Reliefplatte vorn am Postament zeigt einen Engel, der mit Luthers Wappenschild über den besiegt am Boden liegenden Satan triumphiert. Die Engelsdarstellung spielt entweder auf den Evangeliumsengel (Apk 14,6; s. o. Anm. 106) an oder, was näher liegt, auf den Sieg des Erzengels Michael über den Teufel (Apk 12), dessen anthropomorphe Gestalt übrigens auch aus vergleichbaren Michaelsdarstellungen bekannt ist. Luthers Wappenschild evoziert den *„Schild des Glaubens"* aus der geistlichen Waffenrüstung (Eph 6,16). Luther hat also den Glauben wieder aufgerichtet und damit wie Michael den Teufel besiegt.

[115] Zum Bildprogramm der Kanzel und der großen Glocke, vgl. Paul, Reformationsfeste (wie Anm. 17), S. 38 f.

Abkürzungen

Apk Offenbarung des Johannes oder die Apokalypse (letztes Buch des Neuen Testaments). Vgl. Die Bibel nach der Übersetzung Martin Luthers. Stuttgart 2016.

Dan Buch des Propheten Daniel (Altes Testament, Geschichtsbücher). Vgl. Die Bibel nach der Übersetzung Martin Luthers. Stuttgart 2016.

Eph Brief des Apostels Paulus an die Epheser (Buch der Briefe des Neuen Testaments). Vgl. Die Bibel nach der Übersetzung Martin Luthers. Stuttgart 2016.

Gal Brief des Apostels Paulus an die Galater (Buch der Briefe des Neuen Testaments). Vgl. Die Bibel nach der Übersetzung Martin Luthers. Stuttgart 2016.

Jes Buch des Propheten Jesaja (Altes Testament, Geschichtsbücher). Vgl. Die Bibel nach der Übersetzung Martin Luthers. Stuttgart 2016.

Joh Evangelium nach Johannes (Neues Testament, Geschichtsbücher). Vgl. Die Bibel nach der Übersetzung Martin Luthers. Stuttgart 2016.

Mt Evangelium nach Matthäus (Neues Testament, Geschichtsbücher). Vgl. Die Bibel nach der Übersetzung Martin Luthers. Stuttgart 2016.

1Petr Erster Brief des Apostels Petrus (Buch der Briefe des Neuen Testaments). Vgl. Die Bibel nach der Übersetzung Martin Luthers. Stuttgart 2016.

2Thess Zweiter Brief des Apostels Paulus an die Thessalonicher (Buch der Briefe des Neuen Testaments). Vgl. Die Bibel nach der Übersetzung Martin Luthers. Stuttgart 2016.

TRE Theologische Realenzyklopädie. Berlin 1977–2004.

WA D. Martin Luthers Werke, Kritische Gesamtausgabe (Weimarer Ausgabe), Abteilung Schriften/Werke. Weimar 1883–1983 (Nachdruck 2003–2007).

WA.B D. Martin Luthers Werke, Kritische Gesamtausgabe (Weimarer Ausgabe), Abteilung Briefwechsel. Weimar 1930–1980 (Nachdruck 2002).

WA.DB D. Martin Luthers Werke, Kritische Gesamtausgabe (Weimarer Ausgabe), Abteilung Die Deutsche Bibel. Weimar 1906–1961 (Nachdruck 2001).

WA.TR D. Martin Luthers Werke, Kritische Gesamtausgabe (Weimarer Ausgabe), Abteilung Tischreden. Weimar 1912–1921 (Nachdruck 2000).

Bildnachweis

Ein Brunnen für den Reformator – Das Lutherdenkmal in Mansfeld

VON ULRICH HÜBNER

Das historistische Denkmal für Martin Luther als Reformator auf dem Dresdner Neumarkt und die barocke Frauenkirche als Gegenpol zur benachbarten katholischen Hofkirche scheinen geradezu miteinander konzipiert worden zu sein. So eng sehen wir heute zumindest sowohl die geistige Zusammengehörigkeit als auch die zeitgeschichtliche Verbindung der beiden Monumente. Das bekannte Bild des vom Sockel gefallenen Luther vor der Kirchenruine nach dem Zweiten Weltkrieg bedeutete eine schmerzliche Unterbrechung des Erscheinungsbildes dieser künstlerischen Skulptur vor dem kraftvollen Zentralbau. Jedoch erschloss sich daraus eine weitere Ebene, die auf die Dresdner Erinnerungskultur nachhaltigen Einfluss genommen hat. Der wiederaufgestellte Luther wurde zum Zentrum des Gedenkens am 13. Februar und stand quasi als Bewacher der imposanten Frauenkirchruine. Er diente daher auch durchweg als Hoffnungsträger für die in der DDR lebenden Christen, die den Wiederaufbau der Frauenkirche ersehnt haben.

Die Entstehungsgeschichte des Lutherdenkmals ist hinreichend erforscht und bereits häufig Gegenstand der Betrachtungen gewesen. Weniger tief erörtert wurde hingegen der Ursprung der Lutherdenkmale, der wiederum in Mansfeld zu suchen ist. Daher soll im folgenden Beitrag die Intention, die Umsetzung und das einzigartige und völlig singuläre Resultat zum Denkmal – dem Mansfelder Lutherbrunnen *(Abb. 1)* – näher betrachtet werden.

Eine erste Idee für ein Denkmal für den Reformator Martin Luther, der seine Kindheit in der Stadt Mansfeld verbracht hatte, hegte die Vaterländisch-Literarische Gesellschaft der Grafschaft Mansfeld bereits 1803. Zum 300-jährigen Reformationsjubiläum 1817 sollte zu dessen Andenken außerhalb der Stadt ein Denkmal als kolossaler Obelisk errichtet werden. *„Daß die deutsche Nation, daß alle protestantische Völker Luthern ehren, ihn nach Christus, als ihren größten Wohlthäter ehren, darf wol nicht in Zweifel gezogen werden, und wenn sie es bis hieher nicht wagten, ihre höchste Achtung, ihre innigste Dankbarkeit gegen ihn, durch öffentliche Denkmäler an den Tag zu legen, so geschahe es gewiß nicht aus Mangel jener Empfindungen, sondern vielmehr aus zu hohem Gefühl und darum, weil sie, im Anstaunen dieses großen Mannes und seiner Verdienste verloren, ihn dem göttlichen Stifter der Religion selbst gleichstellten und ein Denkmal von Stein unter der Würde des Göttlichen hielten.“*[1]

Der Direktor der Gesellschaft, Gotthilf Heinrich Schnee (1761–1830)[2], beschrieb seine Vision zum Denkmal folgendermaßen: *„Der Obelisk übertreffe an Höhe alle übrigen, selbst den höchsten zu Rom, er erhebe sich wo möglich hundert Fuß über das Postament. Von Eisen sey er gegossen und man suche diesem Metall einen Firniß zu geben, der es gegen den Rost und die Zerstöhrbarkeit sichert. Einen solchen eisernen Obelisk würde die, von dem Chef des Königl. Preuß. Bergwerks und Hüttendepartementes, Etats-Minister und Oberberghauptmann Grafen von Reeden auf englischen Fuß eingerichtete große Eisenhütte in Schlesien, im Ganzen liefern. Die Haube desselben oder seine oberste Bedachung muß weggeschoben und statt deren eine Schale eingesetzt werden können, welche man dann an festlichen Tagen, z. B. Martins- oder Reformationstage mit griechischem Feuer etc. erleuchtet. Zu diesem Endzweck wird der Obelisk innerlich so eingerichtet, daß ein Mensch ohne Gefahr darinne bis zur äußersten Spitze hinaufsteigen kann. Die eine Seite enthalte*

1 D. Martin Luthers Denkmal oder Beiträge zur richtigen Beurtheilung des Unternehmens diesem großen Manne ein würdiges Denkmal zu errichten. Hg. v. der Vaterländisch-Literarischen Gesellschaft der Grafschaft Mansfeld. Halle o. J. [1804], S. 3 f.

2 Vgl. Matthias Paul, Zum Gedenken an Gotthilf Heinrich Schnee (1761–1830). Initiator des ersten Denkmalprojektes zum Andenken Martin Luthers. In: Sachsen-Anhalt. Journal für Natur- und Heimatfreunde. Jg. 2011, Heft 3, S. 29–31.

Abb. 1 Mansfeld, Lutherplatz, Lutherbrunnen.

Aufnahme um 1930.

eine Nische von 20 Fuß Höhe, in dieser werde Luthers Statue in kolossalischer Größe in priesterlichem Ornat, die Bibel in der Hand aufgestellt."[3]

Die Vaterländisch-Literarische Gesellschaft rief zu einer Spendensammlung[4] und zu einem Ideenwettbewerb für das Denkmal auf. Der Kunsthistoriker Martin Steffens schildert sehr detailliert und eindrucksvoll die Geschichte um die Entstehung des Denkmals mit besonderem Augenmerk auf den Wettbewerb und die politische Entscheidung des preußischen Königs Friedrich Wilhelm III., das von den Mansfeldern initiierte Denkmal schließlich in Wittenberg aufstellen zu lassen.[5] Wie wichtig, zeitgeschichtlich bedeutend und kunsthistorisch wertvoll dieser Wettbewerb gewesen ist, zeigt sich auch darin, dass die Entwürfe 1917 – mehr als 100 Jahre später – im Zentralblatt der Bauverwaltung, einer der verbreitetsten Bauzeitschriften des Deutschen Reiches, publiziert und bewertet worden sind.[6] An dem offenen Wettbewerb beteiligten sich viele renommierte Künstler, deren Entwürfe[7] jedoch zumeist nichts mehr mit der ursprünglichen Idee eines

Abb. 2 Johann August Heine (1769–1831), Entwurf für ein Lutherdenkmal in Mansfeld. Zeichnung 1805.

[3] D. Martin Luthers Denkmal (wie Anm. 1), S. 54 f.

[4] Eine genaue Auflistung und Abrechnung der Spendengelder findet sich bei Gotthilf Heinrich Schnee, Doktor Martin Luther oder Rechenschaft der Mansfeldisch-literarischen Gesellschaft über das von ihr begonnene Unternehmen, ihrem großen Landsmann ein Denkmal der Dankbarkeit zu errichten, und über die Verwaltung und Verwendung der von derselben dazu gesammelten Beiträge. Halle 1823.

[5] Martin Steffens, *„Dem wahrhaft großen Dr. Martin Luther ein Ehrendenkmal zu errichten"* – Zwei Denkmalprojekte im Mansfelder Land (1801–1821 und 1869–1883). In: Preußische Lutherverehrung im Mansfelder Land. Hg. v. Rosemarie Knape u. Martin Treu. Leipzig 2002 (Stiftung Luthergedenkstätten in Sachsen-Anhalt. Katalog 8), S. 113–184. Steffens beschreibt die Geschichte der Lutherdenkmäler in Wittenberg und Eisleben. Dabei trifft er grundlegende Aussage über die zeitgenössische Lutherrezeption. Steffens sorgte auch für den Nachdruck der in Anm. 1 und 7 aufgeführten Quellenschriften zum Mansfelder Wettbewerb (Dr. Martin Luthers Denkmal. Vier Schriften zum Wettbewerb der Vaterländisch-literarischen Gesellschaft der Grafschaft Mansfeld um ein Luther-Denkmal aus den Jahren 1804/05. Hg. v. Martin Steffens. Esens 2002). Ausführliche Darstellungen des ersten Mansfelder Denkmalprojekts finden sich u.a. auch in folgenden Publikationen: Hermann Größler, Der erste verunglückte Versuch Dr. Martin Luther in der Grafschaft Mansfeld ein Denkmal zu errichten. In: Mansfelder Blätter 19 (1905), S. 130–175 [mit umfangreichen Auszügen aus den Quellen und wertenden Urteilen über die einzelnen Entwürfe]; Joachim Kruse, Luther-Illustrationen im frühen 19. Jahrhundert. In:

Luther in der Neuzeit. Wissenschaftliches Symposion des Vereins für Reformationsgeschichte. Hg. v. Bernd Moeller. Gütersloh 1983, S. 194–226) (Schriften des Vereins für Reformationsgeschichte 192); Christian Tümpel, Zur Geschichte der Luther-Denkmäler. In: Luther in der Neuzeit ebd., S. 227–247.

[6] Georg Kutzke, Entwürfe zu einem für das Jahr 1817 im Mansfeldischen geplanten Luther-Denkmal. In: Zentralblatt der Bauverwaltung Nr. 87–90 (1917), S. 529–532 und 537–542. Kutzke kannte neben den gedruckten Quellen zum Mansfelder Wettbewerb auch noch 19 Blätter im Besitz der Hochschule für die bildenden Künste in Berlin, die mit dem Wettbewerb in Verbindung stehen, aber in den gedruckten Quellen nur teilweise und mit geringerer Kunstfertigkeit wiedergegeben sind, vgl. Kutzke, Entwürfe, S. 539.

[7] Insgesamt wurden 21 Entwürfe publiziert. Die ersten sieben bei der Vaterländisch-literarischen Gesellschaft eingegangenen Vorschläge sind ohne Abbildung abgedruckt in: D. Martin Luthers Denkmal (wie Anm. 1), S. 60–81. Im folgenden Jahr wurden in einer weiteren Schrift 15 Entwürfe vorgestellt, zumeist mit Kupferstichen illustriert (Dr. Martin Luthers Denkmal oder Entwürfe, Ideen und Vorschläge zu demselben. Hg. v. der Königl. Preuß. vaterländisch-literarischen Gesellschaft der Grafschaft Mansfeld. Eisleben 1805). Einer dieser Entwürfe (Heine) ist nur eine Modifikation einer bereits in der ersten Publikation beschriebenen Idee. Zwei Architekten, deren Entwürfe in der zweiten Publikation nur kurz beschrieben werden, hatten ihre Entwürfe zuvor in eigenen Monographien dargestellt (Leopold Klenze, Entwurf zu einem Denkmale für Dr. Martin Luther. Braunschweig 1805; Carl Schäffer, Idee zu Luthers Denkmal. Dresden 1805).

Obelisken gemein hatten. Drei der Entwürfe sollen an dieser Stelle exemplarisch vorstellt werden, die sowohl für ihre Zeit bedeutend als auch für die Gattung des bürgerlichen Personendenkmals bahnbrechend waren. Erst vor diesem Hintergrund wird auch die Bedeutung des heutigen Lutherbrunnens in Mansfeld deutlich.

Einen sehr bemerkenswerten Entwurf erstellte der Dresdner Architekt Johann August Heine (1769–1831) *(Abb. 2)*. Seine Idee war es, ganz im Sinne der Revolutionsarchitektur einen dreigestuften monumentalen Tempel dorischer Ordnung zu schaffen und Luther vor allem durch allegorische Darstellungen zu ehren. Der Tempel sollte viereckig sein und nach den vier Himmelsgegenden gerichtet werden, weil Luthers Lehre sich auch nach allen vier Weltgegenden verbreitet habe.[8] Im Architrav bzw. (nach dem abgeänderten Entwurf) im vorderen Giebelfeld sollte ein Sternenkranz als Sinnbild der Ewigkeit auf Luthers Werk hinweisen.[9] Über den Eingang setzt Heine *„die schwebende Figur des Fanatismus, mit Fackel, Dolch und Ketten bewaffnet, welcher den Eingang in den Tempel zu verwehren sucht […]. Hier ist der Aberglaube noch in voller Kraft, oben aber in der Gruppe, entwaffnet und zu Boden gedrückt.“*[10] Zu dieser Marmorgruppe sollte in der Mitte des Tempels innerhalb eines großen viereckigen Pfeilers als Symbol der Kraft und Stärke eine Wendeltreppe emporführen, sie *„stellt die Religion vor, das Kreuz, mit einem Ölzweige umwunden, in ihrer rechten Hand haltend, wie sie den hierarchischen Despotismus zu Boden stürzt, ihn in Fesseln schlägt und den Aberglauben von der Erde verscheucht. In ihrer linken Hand hält sie einen Palmzweig und der Genius der Aufklärung schwingt sich muthig empor, um Wahrheit und Licht über die Menschheit zu verbreiten.“*[11]

Der berühmte Berliner Bildhauer Johann Gottfried Schadow (1764–1850), dessen Naturalismus der künstlerischen Darstellung aus dem strengen Klassizismus hervorsticht und der 1793 die Quadriga für das Brandenburger Tor in Berlin geschaffen hatte, lieferte mit seinem Entwurf des Lutherdenkmals für Mansfeld einen entscheidenden Impuls für die Denkmalarchitektur des 19. Jahrhunderts *(Abb. 3)*. Der auf einem hohen Sockel stehende Luther ist im langen Doktorenmantel mit natürlichen Gesichtszügen dargestellt. Sein aufgewühltes Haar zeugt sowohl von seiner Aufgebrachtheit gegen den Klerus als auch von seinem in-

Abb. 3 Johann Gottfried Schadow (1764–1850), Entwurf für ein Lutherdenkmal in Mansfeld. Zeichnung 1804.

neren Disput, den er sicher zeitlebens mit sich führte. Das menschliche Erscheinungsbild Luthers mit der für ihn quasi zum Attribut gewordenen Bibel steht für Schadow im Vordergrund. Der Künstler selbst stellte in seinen Lebenserinnerungen als Ergebnis seiner Suche nach einer angemessenen Lutherdarstellung fest: *„Nachdem er* [Schadow] *aber auf den desfallsigen Reisen in Sachsen und im Hessenlande sowohl in Skulptur wie in der Malerei gesehen hatte, daß man unsern großen Refor-*

8 Vgl. D. Martin Luthers Denkmal (wie Anm. 1), S. 62.
9 Vgl. D. Martin Luthers Denkmal (wie Anm. 1), S. 63 und Dr. Martin Luthers Denkmal (wie Anm. 7), S. 7.
10 Dr. Martin Luthers Denkmal (wie Anm. 7), S. 7.
11 D. Martin Luthers Denkmal (wie Anm. 1), S. 63.

Abb. 4 Karl Friedrich Schinkel (1781–1841), Entwurf für ein Lutherdenkmal in Mansfeld. Zeichnung 1804.

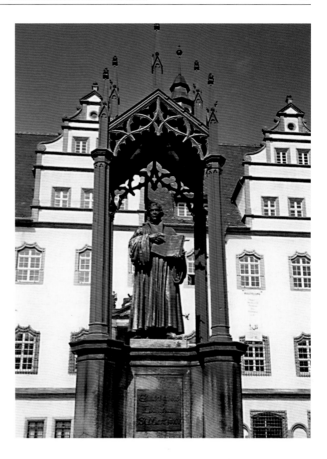

Abb. 5 J. G. Schadow und K. F. Schinkel, Marktplatz in Wittenberg, Lutherdenkmal, errichtet 1821. Aufnahme 2004.

mator immer mit der Bibel in der Hand dargestellt hatte, so bewog es ihn, dies als eine Autorität anzusehen, von der man nicht abweichen dürfe."[12] Schadows Lutherstatue darf für sich beanspruchen, in Deutschland das erste zu Ehren einer bürgerlichen Person entworfene öffentliche Standbild[13] zu sein, und gilt daher als Archetyp für die moderne Kunstgeschichte. Zwar war bereits zu Lebzeiten Luthers und auch nach seinem Tod 1546 eine Vielzahl von Darstellungen seiner Person in den verschiedensten Medien (z. B. Gemälde, Graphik und Medaille) entstanden; die Form des Denkmals in der Öffentlichkeit und die damit verbundene Ehrung und Erinnerung blieb dagegen bis zum ausgehenden 18. Jahrhundert Herrschern und Feldherren vorbehalten. Mit dem aufklärerischen Gedankengut um Ver-

dienst und Tugenden und dem damit verbundenen Geniekult war nun auch in Deutschland der Weg für die Huldigung bürgerlicher Personen geebnet.[14]

[12] Johann Gottfried Schadow, Erläuterungen der Abbildungen von den Bildhauer-Arbeiten des Johann Gottfried Schadow, seines Sohnes Ridolfo Schadow und der Transparent-Gemälde des Professors Kolbe nach Gedichten des Wolfgang von Goethe. Berlin 1849, Blatt XXIII. Es handelt sich hierbei um den separat veröffentlichten Abbildungsband zu Johann Gottfried Schadow, Kunstwerke und Kunstansichten. Berlin 1849. Schadow hat seine Memoiren in der dritten Person verfasst.

[13] Zur Vorgeschichte bürgerlicher Personendenkmäler vgl. Tümpel, Geschichte (wie Anm. 5), S. 230 f.

[14] Vgl. Grit Koltermann, Das Lutherdenkmal auf dem Dresdner Neumarkt und sein kunstgeschichtlicher Hintergrund. In: Die Dresdner Frauenkirche. Jahrbuch 14 (2010), S. 113–130, hier 121.

Ein weiterer Entwurf für das Mansfelder Denkmal zu Beginn des 19. Jahrhunderts stammt von dem bekannten Berliner Architekten Karl Friedrich Schinkel (1781–1841), der vor allem durch die großartige Architektur eines Baldachins hervortritt. Eine auf drei Seiten offene, innen kuppelförmig geschlossene, außen flach gedeckte und oben mit einer Balustrade versehene Apsis beherbergt in ihrer Mitte das Standbild Luthers *(Abb. 4)*. Sehr bewegt, man möchte sagen mit einem Hüftschwung, kontrastiert die Figur zur statisch wirkenden Architektur. *„Auf einem achteckigen Postamente erblicken wir hier den barhäuptigen, zu dringlicher Frage vorwärts sich neigenden, wunderlicher Weise in ein antikes Gewand gehüllten Luther, die aufgeschlagene h. Schrift gleich dem Schadowschen Luther in der Linken haltend, auf welche seine Rechte hinweist, während sein Gesichtsausdruck zu sagen scheint: ‚Seht, hier steht es geschrieben! Wer könnte wohl gegen das Wort der h. Schrift etwas einwenden?'"*[15]

Für die Mansfelder Gesellschaft fand die Bestrebung, ein Denkmal für Martin Luther in Mansfeld zu errichten, jedoch ein sehr unbefriedigendes Ende. Nachdem das Projekt in napoleonischer Zeit lange geruht hatte, wurde im Jahr 1817 durch König Friedrich Wilhelm III. verfügt, dass die in Mansfeld gesammelten Gelder für ein Denkmal nicht in Mansfeld, sondern in Wittenberg verwendet werden. Das Wittenberger Lutherdenkmal wurde 1821 fertiggestellt, als Gemeinschaftsprojekt von Schadow, der die Plastik schuf, und Schinkel, der den gußeisernen Baldachin in neugotischen Formen errichtete *(Abb. 5)*.

In der Folgezeit entstanden, gefördert durch die Bedeutung des Reformators als nationale Identifikationsfigur, auch an zahlreichen anderen Orten Lutherdenkmäler.[16] Einen Höhepunkt erreichte diese Entwicklung mit dem Reformationsdenkmal in Worms, an dem Ort, an dem Martin Luther 1521 auf dem Reichstag vor Kaiser Karl V. seine Schriften verteidigte. 1858 begann der Dresdner Bildhauer Ernst Rietschel (1804–1861), einer der bedeutendsten deutschen Bildhauer des Spätklassizismus, mit der Arbeit an einer geradezu einzigartigen Denkmalgruppierung zu Ehren des Reformators, die nach Rietschels Tod von seinen Schülern vollendet und 1868 eingeweiht wurde.[17] In der Mitte steht auf einem hohen Sockel Martin Luther, die Heilige Schrift in der Linken, wobei Kopf

und Blick überzeugt nach rechts oben gerichtet sind. Das umfangreiche Figurenprogramm zeigt außerdem Luthers Mitstreiter Philipp Melanchthon und Johannes Reuchlin, seine Protektoren Kurfürst Friedrich den Weisen von Sachsen und Philipp den Großmütigen von Hessen, die Vorreformatoren Petrus Valdes, John Wyclif, Jan Hus und Girolamo Savonarola sowie Allegorien auf die mit der Reformation und ihren Nachwirkungen in Verbindung stehenden Städte Augsburg, Speyer und Magdeburg. Die Reliefszenen am Hauptpostament stellen neben dem Wormser Reichstag und dem Wittenberger Thesenanschlag Luther als Bibelübersetzer und Prediger sowie beim Abendmahl und bei seiner Eheschließung dar. Vor allem die Lutherskulptur fand eine verblüffend große Verbreitung. Sie wurde vielfach abgegossen und ist heute noch in zahlreichen deutschen Städten zu finden, z. B. in Dresden vor der Frauenkirche.

Auch das Eisleber Lutherdenkmal[18] *(Abb. 6)*, das 1883 (Luthers 400. Geburtstag) von dem Bildhauer Rudolf Siemering (1835–1905) auf dem zentralen Marktplatz erschaffen wurde, ist wie der Archetyp in Wittenberg exemplarisch für die bürgerlichen Personendenkmäler, die im 19. Jahrhundert in großer Vielzahl errichtet wurden. Auf einem Sockel steht die zu ehrende Person. Der Sockel ist auch hier durch Reliefs mit Szenen aus dem Leben Luthers geschmückt. Neben der Leipziger Disputation, der Bibelübersetzung und einer allegorischen Darstellung des Triumphes über den Satan findet sich auch ein Relief, das Luther musizierend im Familienkreis zeigt und so seine Nähe zum Bürgertum unterstreicht. Wie Anfang des 19. Jahrhunderts in Mansfeld begannen übrigens auch die Denkmalprojekte in Worms und Eisleben mit Vereinsgründungen zur Planung und Spendensammlung.

[15] Größler, Versuch (wie Anm. 5), S. 158.

[16] Einen vollständigen Katalog mit ausführlichen Beschreibungen bietet Otto Kammer, Reformationsdenkmäler des 19. und 20. Jahrhunderts. Eine Bestandsaufnahme. Leipzig 2004 (Stiftung Luthergedenkstätten in Sachsen-Anhalt. Katalog 9).

[17] Zu dieser Denkmalgruppe vgl. Busso Diekamp, Das Lutherdenkmal in Worms von Ernst Rietschel. In: Die Dresdner Frauenkirche. Jahrbuch 17 (2013), S. 163–200.

[18] Zum Eisleber Denkmalprojekt vgl. auch Steffens, Ehrendenkmal (wie Anm. 5), S. 148–167.

Während der Eisleber Chronist Hermann Größler das Denkmal in Eisleben als späte Erfüllung der zunächst missglückten Bemühungen um ein Lutherdenkmal in der Grafschaft Mansfeld ansah,[19] gab es in der Stadt Mansfeld weiterhin Pläne für ein eigenes Denkmal. So heißt es 1897 anlässlich des 500-jährigen Jubiläums der Stadtkirche mit Blick auf das Lutherjahr 1883: *„Das Luther-Jubiläum hat […] auch das Bild des mutigen Vorkämpfers unsers evangelischen Bekenntnisses dem Volke durch Errichtung von Luther-Standbildern wieder lebensvoll nahe gebracht. […] Möchte auch für Mansfeld die Zeit nicht mehr ferne sein, wo Luther in Erz geformt leibhaftig in seiner Heimatstadt steht. War doch schon aus Anlaß des diesjährigen Kirchenjubiläums der Plan gefaßt worden, ein Luther-Denkmal zu errichten, dessen Ausführung bloß wieder aufgeschoben wurde, weil die Kirche eine notwendige Erneuerung erforderte.“*[20] Anderthalb Jahrzehnte später forderte die Gesellschaft die Bildhauer Paul Werner aus Berlin und Paul Juckoff (1874–1936) aus Schkopau zu Entwürfen auf.

Paul Werner beschrieb seinen Entwurf in einem Brief an das Auswahlkomitee vom 3. April 1913 in historischer Tradition. Eine 2,50 m hohe Bronzefigur sollte auf einem entsprechenden Granitpostament ruhen. Der Sockel wäre durch zwei seitliche Bronzereliefs ergänzt und von einem eisernen Schmuckgitter eingefasst worden.[21] Die drei vorhandenen Bäume auf dem Lutherplatz hätten einen ansprechenden Rahmen für das Denkmal geboten. Formalästhetisch stand Werner damit völlig in der Tradition der sich über das Land verbreitenden Lutherstatuen, die mehrfach nach dem Wormser oder dem Wittenberger Modell abgegossen wurden.

Von Paul Juckoff haben sich glücklicherweise Fotografien seiner Entwürfe erhalten, aus denen die Vielfalt seiner Ideen ersichtlich ist. Einerseits entwarf auch er zwei Modelle eines Personenstandbildes, die sich ausschließlich in der Form des Sockelsteines unterscheiden; der eine wirkt felsartig und romantisch *(Abb. 7)*, der andere ist klar geformt, stufenartig und mit kleinen seitlichen Reliefplatten versehen *(Abb. 8)*. Andererseits gestaltete Juckoff ein Modell als Brunnen, das weitgehend der ausgeführten und bis heute erhaltenen Brunnenskulptur entspricht *(Abb. 9)*. Das Tonmodell wurde auch schon im Detailreichtum der in Bronze vorgesehenen Reliefplatten ausformuliert. Man kann auf der

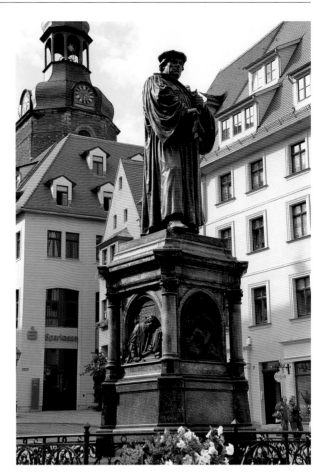

Abb. 6 Rudolf Siemering (1835–1905), Marktplatz in Eisleben, Lutherdenkmal, errichtet 1883. Aufnahme 2013.

Darstellung Luthers als Knabe im Hintergrund bereits die Silhouette Mansfelds erkennen, die im Flachrelief angedeutet ist. Dass Juckoff selbst die Brunnenvariante bevorzugt hat, zeigt sein Dankesbrief an den Re-

[19] Größler, Versuch (wie Anm. 5), S. 130: *„Erst im Jahre 1883 ist dann der abermals aufgenommene Versuch von schönster Erfüllung gekrönt worden, nachdem viele Kräfte zu diesem Zwecke sich vereinigt hatten.“*

[20] Hugo Becker, Stadt und Burg Mansfeld zur Zeit der Reformation. Eine volkstümliche Festschrift zur 500 jährigen Jubelfeier der St. Georgenkirche zu Mansfeld. Mansfeld 1897, S. 20 f.

[21] Acta, betr. den Bau eines Luther-Denkmals 4404. 1912/13, o. S. Alle Akten zum zweiten Mansfelder Denkmalprojekt sind im Stadtarchiv Mansfeld unpaginiert unter der Nr. 4404 abgelegt.

Abb. 7–9 Paul Juckoff, Entwürfe für ein Lutherdenkmal in Mansfeld. Aufnahmen 1913.

Abb. 10 Mansfeld, Luther-
platz, Einweihungsfeier
des Lutherbrunnens am
2. November 1913.

gierungspräsidenten a.D. Eberhard Freiherrn von der Recke, in dem es heißt: *„Ich hielt es für notwendig das Denkmal für Mansfeld so zu gestalten, dass nicht Luther in einem Lebensmoment dargestellt wird, sondern in mehreren [...] Ich bin überzeugt, der Brunnen mit seinen 3 überlebensgrossen Relieffiguren fordert mehr zum Nachdenken über Luther und Luthers Werk heraus als eine Lutherfigur, die in einer bestimmten Pose auf ein Postament gestellt wird."*[22] Paul Juckoff war offenbar bereit, mit verschiedenen Entwürfen unterschiedliche Bedürfnisse zu bedienen. Er modellierte sowohl das typische, dem 19. Jahrhundert verpflichtete Einpersonendenkmal, aber auch in gleicher Präzision einen Brunnen mit mittlerer aufragender Dreiseitenstele. Diese Art des Lutherdenkmals ist in Deutschland einzigartig und wurde so auch nicht wiederholt. An der Entscheidung für den Brunnen zeigt sich, wie fortschrittlich und seiner Zeit voraus das Mansfelder Komitee zur Errichtung des Lutherdenkmals gewesen ist. Die Entstehungsgeschichte beschreibt damit exemplarisch die Entwicklung des Personendenkmals in Deutschland.

Mit der Vertragsunterzeichnung am 7. Mai 1913 wurde der Bildhauer Paul Juckoff mit der Ausführung des Denkmals beauftragt. Für 10.000 Mark sollte er neben den Zeichnungen Modelle im Maßstab 1:5 liefern und schließlich den Lutherbrunnen aus *„wetterbeständigem blauen Kirchheimer Kalkstein"*, dem sogenannten Kirchheimer Marmor, sowie die großen Bronzereliefs ausführen. Eine seltene Klausel im Vertrag ist die Verpflichtung des Lutherdenkmalkomitees als Auftraggeber, dass dem Bildhauer weiteres Honorar überwiesen werde, wenn über den vereinbarten Betrag hinaus in den drei Folgejahren weiteres Geld gesammelt werden könne. Aus dieser Klausel entwickelte sich später ein lang andauernder Streit zwischen Juckoff und der Stadt Mansfeld, der jedoch hier nicht weiter beleuchtet werden soll. Für das Denkmalkomitee unterzeichneten Bürgermeister Schlimbach, Freiherr Ado von der Recke, Herr Rentier Fach und Superintendent Gerloff.[23]

Am 9. Juli 1913 tagte das Lutherdenkmalkomitee und fasste einen Beschluss zu den Sinnsprüchen über den drei Reliefs. Dabei wurde festgelegt, dass über der Knabenfigur „Hinaus in die Welt", über dem Thesen anschlagenden Luther „Hinein in den Kampf" und über der Studierstubenszene „Hindurch zum Sieg" ste-

Abb. 11 Paul Juckhoff, Selbstporträt-Büste. Aufnahme um 1910.

hen solle. Bereits Juckoff hatte in seinem Brief vom 23. April 1913 die Idee geäußert, den Bildern bestimmte Überschriften zuzuordnen.[24] Seine Vorschläge

[22] Acta 4404 (wie Anm. 21). Paul Juckoff bedankt sich in einem Brief vom 23.04.1913 bei Eberhard Freiherrn von der Recke (1847–1920), der von 1898 bis 1909 Regierungspräsident in Merseburg war und als solcher offenbar Juckoffs Werke kennen und schätzen gelernt hatte, für die *„gütige Erfüllung meiner Bitte betreffs Empfehlung zur Ausführung des Lutherdenkmals in Mansfeld"*. Unter den Werken Juckoffs findet sich auch ein „Porträt des Präsidenten v. d. Recke", vgl. das Werkverzeichnis bei Allmuth Schuttwolf, Hallesche Plastik im 20. Jahrhundert. Diss. phil. [masch.] Halle 1981, Bd. 2 [Anhang], S. 85. Eberhard von der Recke hatte also den ihm bekannten Bildhauer dem Denkmalkomitee empfohlen, das unter dem Vorsitz seines Bruders Adolf Karl Ferdinand [genannt Ado] Freiherrn von der Recke (1845–1927) stand, der Schlossherr in Mansfeld und von 1885 bis 1905 Landrat des Mansfelder Gebirgskreises war. Juckoff schildert in diesem Brief ausführlich den Ideengang für seinen Entwurf.

[23] Acta 4404 (wie Anm. 21).

[24] Acta 4404 (wie Anm. 21). Zu Juckoffs Brief an Eberhard Freiherrn von der Recke vgl. auch Anm. 18. Neben Juckoffs Ideen für die Bildüberschriften sind handschriftlich (vermutlich vom Briefempfänger oder seinem Bruder, dem Vorsitzenden des Denkmalkomitees) die neuen Vorschläge hinzugefügt, für die sich das Komitee tatsächlich entschieden hat.

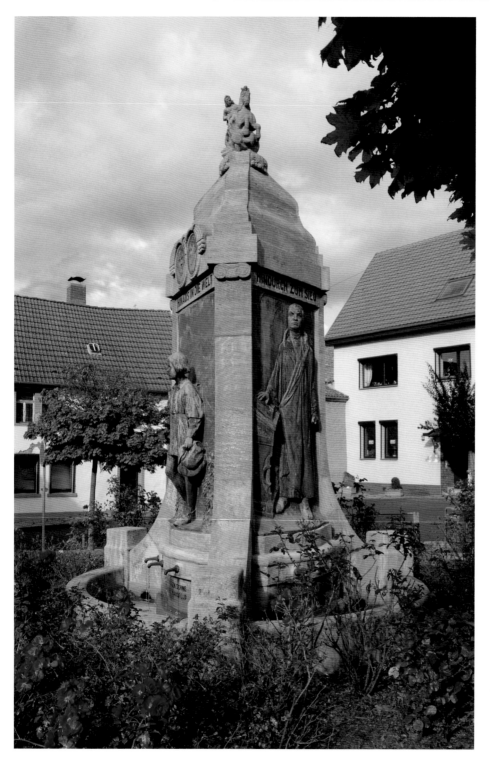

Abb. 12 Mansfeld, Lutherplatz, Lutherbrunnnen.

Zustand nach Abschluss der 2016 durchgeführten Restaurierungsarbeiten. Aufnahme 2017.

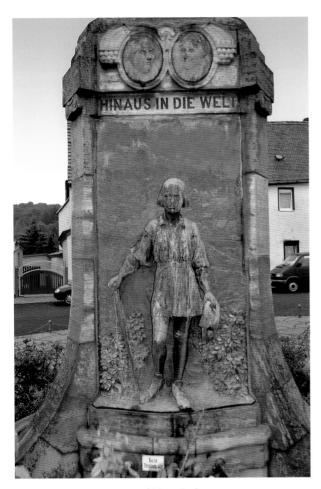

Abb. 13 Mansfeld, Lutherbrunnnen.

Martin Luther im Knabenalter. Aufnahme 2013.

Abb. 14 Mansfeld, Lutherbrunnnen.

Martin Luther im Knabenalter, Detail. Aufnahme 2013.

waren u. a. „*Fürchte dich nicht (ich bin mit dir)!*"[25] oder „*Aus Mansfelds Tor – Wohin?*" über dem Knaben, über dem Thesenanschlag „*Kämpfe den guten Kampf!*"[26] und über Luther in der Studierstube „*Unser Glaube ist der Sieg.*"[27] Während das Komitee für das zweite und dritte Bild Juckoffs Stichworte Kampf und Sieg gern aufgriff, wurde mit der ersten Überschrift schließlich mehr der Stolz der Heimatstadt ausgedrückt, aus der der große Reformator in die Welt hinausgezogen ist. In dem kraftvollen und monumentalen Dreiklang Hinaus – Hinein – Hindurch zeigt sich exemplarisch das zeitgenössische, deutsch-nationale Denken kurz vor Beginn des Ersten Weltkriegs.

Die Einweihung des Brunnens fand anlässlich des Reformationsgedenkens im Anschluss an den Festgottesdienst am 2. November 1913 statt. Eine zeitgenössische Aufnahme gibt die festliche Stimmung wieder *(Abb. 10)*. Das Komitee hatte in der Vorbereitung festgelegt, dass alle Spender für das Denkmal und die Mansfelder Bürger eingeladen werden sollten. Die

[25] Vgl. Gen 26,24 [Gottes Wort an Isaak]: „*Fürchte dich nicht, denn ich bin mit dir.*"
[26] Vgl. 1 Tim 6,12: „*Kämpfe den guten Kampf des Glaubens!*"
[27] Vgl. 1 Joh 5,4: „*Unser Glaube ist der Sieg, der die Welt überwunden hat.*"

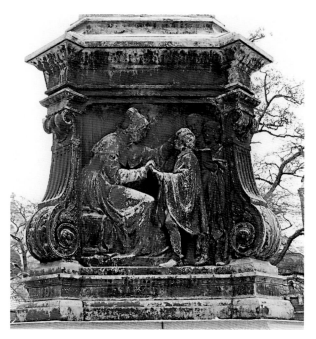

Abb. 15 Eisenach, Karlsplatz, Lutherdenkmal von Adolf von Donn-
dorf (1835–1916), eingeweiht 1896.

Relief mit Martin Luther als Kurrendesänger. Aufnahme um 2010.

Identifikation der Geldgeber mit dem Denkmal ver-
deutlicht beispielsweise der Brief eines Spenders, der
an den Bürgermeister schrieb: *„Es ist ja eine Ehren-
pflicht für uns alte Mansfelder Kinder, unserm Heimat-
städtchen, der eigentlichen Lutherstadt, auch zu einem
Lutherdenkmal zu verhelfen."*[28]

Vor der genauen Analyse des Denkmals sollen zu-
nächst noch einige Daten aus der Biographie des
Künstlers benannt werden *(Abb. 11)*.[29] Paul Juckoff
wurde 1874 in Merseburg als Sohn eines Zimmer-
meisters geboren. Nach der Lehre zum Holzbildhauer
erlernte er anschließend, diese Technik in Stein und
Bronze anzuwenden. Seine Wanderungen führten
ihn dabei nach Süddeutschland, Frankreich, Belgien
und in die Niederlande. 1896–1901 studierte er an
der Kunstakademie in Leipzig u.a bei Adolf Lehnert
und Karl Weichardt. Seit 1902 war er als freischaf-
fender Bildhauer in Schkopau tätig. Zu seinen Früh-
werken zählen die Lutherstatuen in der Marienkirche
in Weißenfels (1903) und in der Johanneskirche in
Saalfeld (1905), die jedoch formal den Standfiguren

des 19. Jahrhunderts noch weitgehend entsprechen.[30]
Juckoff schuf auch mehrere Brunnen, z. B. den Markt-
brunnen in Schönebeck, den er 1908 vollendete.
Schon an diesem Objekt wird ein pyramidenförmiger
Aufbau mit drei ortstypische Gewerke vertretenden
männlichen Figuren auf dem Brunnenrand und einer
dominierenden mittleren, auf einem Sockel stehenden
weiblichen Gestalt deutlich. Letztere gießt, die Elbe
symbolisierend, das Wasser aus einer Muschel und
hält das Wappen der Stadt Schönebeck in der anderen
Hand. Im Ersten Weltkrieg war Paul Juckoff Kunst-
sachverständiger bei der deutschen Verwaltung in
Warschau und erstellte einen architektonischen Atlas
von Polen. Nach dem Krieg entwarf er zahlreiche Krie-
gerdenkmäler. 1936 starb Juckoff in Schkopau. Seine
ganz frühen Werke sind formalästhetisch sehr klassi-
zistisch geprägt, während er sich nach seinem Studium
mehr und mehr zur zeitgenössischen Monumental-
plastik und heroischen Skulptur hingezogen fühlte.

Beispielhaft ist dafür auch der Mansfelder Brun-
nen, dessen Hauptgestaltungsmittel augenscheinlich
die großformatigen Reliefplatten sind, die Luther in
entscheidenden Lebensphasen darstellen *(Abb. 12)*.
Das erste Relief, das seine Mansfelder Zeit als Schul-
knabe widerspiegelt, zeigt einen aufgeweckten Jun-
gen, der als Vollskulptur mit sicherem und bewuss-
tem Gesichtsausdruck aus dem Reliefbild heraustritt.
Seine Attribute sind die Schultasche auf dem Rücken,
Proviant in der einen Hand und der Wanderstock in
der anderen Hand. Er geht *„hinaus in die Welt"* (zu-
nächst auf weitere Schulen 1497 nach Magdeburg und
1498 nach Eisenach und schließlich 1501 zum Stu-
dium nach Erfurt) und verlässt das im Hintergrund
liegende heimatliche Mansfeld mit Stadtkirche und
Schloss *(Abb. 13)*. Die Überleitung der Vollskulptur
über das Pflanzenwerk im unteren Bereich bis hin zur
fast nur noch als *rilievo schiacciato*, als Schattenrelief,
wahrnehmbaren Stadtsilhouette ist eine bemerkens-

[28] Acta 4404 (wie Anm. 21).

[29] Tabellarischer Lebenslauf, Werkverzeichnis und Literaturangaben zu
Paul Juckoff sind ausführlich zu lesen bei Schuttwolf, Hallesche
Plastik (wie Anm. 22), Bd. 2 [Anhang], S. 83–87.

[30] In nationalsozialistischer Zeit kehrte Juckoff mit seiner 1934
geschaffenen Lutherstatue über dem Portal der Martinskirche in
Schlieben noch einmal zu dieser Form zurück.

Abb. 16 Mansfeld, Lutherplatz, Lutherbrunnen, Medaillonbildnisse der Eltern Martin Luthers.

Aufnahme 2013.

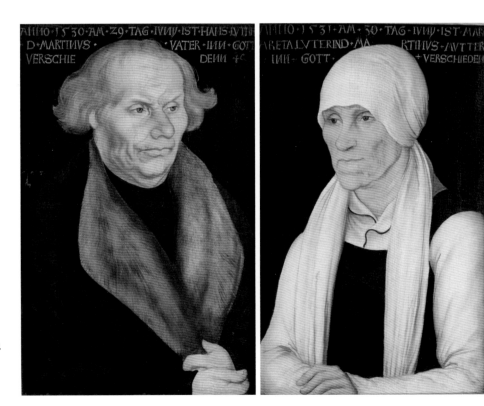

Abb. 17, 18 Lucas Cranach d. Ä., Martin Luthers Eltern. Hans und Margarethe Luther. Gemälde, Öl auf Rotbuchenholz, 1527.

Eisenach, Wartburg-Stiftung.

Abb. 19 Mansfeld, Lutherbrunnen.

Martin Luther beim Thesenanschlag. Aufnahme 2013.

werte bildhauerische Leistung. Die Beinstellung des Knaben mit Stand- und Spielbein und der bewegte Faltenwurf des Kleides geben der Figur eine einzigartige Belebtheit. Die entschlossenen Gesichtszüge mit dem modischen Pagenhaarschnitt zeigen geradezu einen schönen und liebenswürdigen Jungen, der von gesellschaftlichen Problemen noch völlig ungezeichnet scheint *(Abb. 14)*. Das Motiv selbst ist unter den Lutherdenkmälern einzigartig. Für die Darstellung des Reformators als Kind ist ansonsten überhaupt nur ein weiteres Beispiel bekannt, und zwar als Kurrendesänger. Dabei handelt es sich um einen vermutlich nicht erhaltenen Entwurf, den Gustav von Dornis (1812–1881) um 1870 für ein Denkmal in Coburg schuf, das jedoch nicht ausgeführt wurde. Im Vergleich ist zu sehen, dass der reichlich vierzig Jahre früher entstandene Knabe viel gedrungener und unfreier in seiner Haltung wirkt als die Figur in Mansfeld, die sich in ihrer feinen Ausformulierung und ihrer natürlichen und ruhigen, ja fast lieblichen Gestaltung formalästhetisch an die klassizistischen Skulpturen anlehnt, wie sie beispielsweise von Bertel Thorvaldsen (1770–1844) zu Beginn des 19. Jahrhunderts geschaffen wurden. Eine weitere Kurrendesängerdarstellung ist am Sockelrelief des Lutherdenkmals in Eisenach von 1895 zu finden. Der Bildhauer Adolf von Donndorf (1835–1916), ein Schüler Ernst Rietschels, inszenierte hier jedoch den

Abb. 20 Mansfeld, Lutherbrunnen.

Detail Kopf Martin Luthers beim Thesenanschlag. Aufnahme 2013.

Abb. 21 Rudolstadt, Lutherkirche.

Relief im Tympanon von Otto Horlbeck (1905–1980) über dem Hauptportal. Aufnahme 2015.

Abb. 22 Möhra (Wartburgkreis), Lutherplatz, Lutherdenkmal von Ferdinand Müller (1809–1881), eingeweiht 1861. Relief mit der Darstellung des Thesenanschlags. Aufnahme 2009.

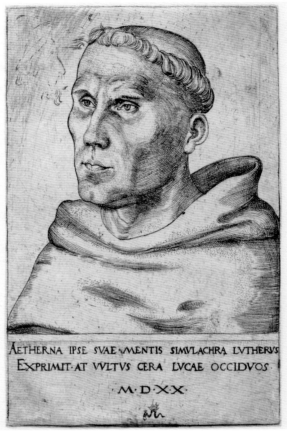

AETHERNA IPSE SVAE MENTIS SIMVLACHRA LVTHERVS
EXPRIMIT AT VVLTVS CERA LVCAE OCCIDVOS
M·D·XX·

Abb. 23 Lucas Cranach d. Ä., Martin Luther als Augustinermönch. Kupferstich 1520. Nachdruck vermutlich um 1570. Frankfurt am Main, Städel Museum, Graphische Sammlung.

zwar kleinen Luther mit Gesichtszügen und Körperhaltung eines Erwachsenen *(Abb. 15)*.

Über der ersten Bronzetafel am Mansfelder Denkmal sind zwei kleine Medaillons angebracht, die die Eltern Martin Luthers im Porträt darstellen *(Abb. 16)*, rechts die Mutter, links den Vater. Die Kontur der Gesichtszüge ist bei beiden Reliefs scharf gezogen und gibt den Gesichtern ihre natürlichen Antlitze. Die Mutter hat das Haar mit einem Kopftuch gebunden, der Vater trägt sein Haar frei und ungeordnet. Diese Reliefs gehen auf ein Doppelgemälde von Lucas Cranach d. Ä. (um 1475–1553) zurück *(Abb. 17, 18)*. Während die Mutter eher freudlos und vom Leben gezeichnet erscheint, wirkt der Vater streng und selbstsicher. Cranach, der ein Freund Luthers war, hat Margarete und Hans Luther 1527 vermutlich während ihres Aufenthalts in Wittenberg gemalt.

Das zweite Relief, das Luther während des Thesenanschlags an der Schlosskirche zu Wittenberg zeigt, greift hingegen ein sehr häufig verwendetes Motiv auf *(Abb. 19)*. Überschrieben ist die Bronzeplatte mit den Worten „Hinein in den Kampf", womit geradezu regieartig die nächste Weichenstellung in Luthers Leben in Szene gesetzt wird. In Mönchskutte und mit Mönchstonsur schlägt der junge Mann gezielt und entschlossen das Papier mit seinen Thesen an die Tür der Schlosskirche. Auch hier ist das Relief in seiner Genauigkeit weit ausformuliert. Die Hand, die kraftvoll den Hammer

Abb. 24 Mansfeld, Lutherbrunnen.
Martin Luther im Doktormantel. Aufnahme 2013.

Abb. 25 Mansfeld, Lutherbrunnen.
Martin Luther im Doktormantel, Detail. Aufnahme 2013.

packt, die stilisierten Thesen, die Flugkopfnägel, die das Papier halten, bis hin zu den massiven Schließen der Kirchentür sind alle Details gut zu sehen. Der Faltenwurf des Gewandes und das auf der unteren Stufe aufgestellte linke Bein Luthers erzielen eine große Bewegtheit und Lebendigkeit in dem Bild. Der Kopf hingegen wirkt eher statisch und zeigt einen überlegenden Luther, dem sehr wohl bewusst ist, dass seine Thesen grundlegende Änderungen in der christlichen Gesellschaft verlangen *(Abb. 20)*. Ebenso weiß er um die Folgen für seine Person. Das Relief entspricht der naturalistischen Darstellungsweise seiner Zeit und den zeitgleich entstandenen Monumentalplastiken, in denen der Realismus mit einer stoisch wirkenden Entrücktheit gepaart ist. Ein ganz ähnliches Relief mit dem Thesenanschlag wurde 1906 von Otto Horlbeck im Tympanon über dem Portal der Lutherkirche in Rudolstadt geschaffen *(Abb. 21)*. Die Architektur ist genauer herausgearbeitet, die Person wirkt älter, und der Faltenwurf ist in seiner Form statischer. Dennoch ist die Haltung Luthers der auf dem Mansfelder Relief verblüffend ähnlich. Ebenso wurde der Thesenanschlag im Sockelrelief des Lutherdenkmals in Möhra dargestellt, das 1861 von Ferdinand Müller (1815–1881) errichtet wurde *(Abb. 22)*. Auch hier wirkt Luther entschlossen und zielsicher. Vorbildhaft für das Relief in Mansfeld sind aber auch die zahlreichen grafischen Vorlagen von Lucas Cranach d. Ä. Exemplarisch verdeutlicht das ein Kupferstich von 1520 mit seiner zielgerichteten und strengen Zeichnung des jüngeren Luther *(Abb. 23)*, dessen Antlitz durch die hervortretenden Wangenknochen und die schmale Kinnpartie bestimmt wird. Hierin zeigt sich ein Typus für eine Vielzahl von Lutherdarstellungen.

Die dritte Bronzeplatte präsentiert den Reformator in der Studierstube *(Abb. 24)*. Mit großer Genauigkeit hat der Bildhauer Juckoff neben der Figur den Hintergrund mit einer Bogenarchitektur im Flachrelief vervollständigt. Die Überschrift lautet hier „Hindurch zum Sieg". Luther steht mit überzeugtem Gesichtsausdruck *(Abb. 25)* sicher und fest vor dem Schreibpult und hat seine Hand auf die Heilige Schrift gelegt, die die alleinige Grundlage seines reformatorischen Handelns darstellt, geradezu als würde er die Worte sagen, die ihm die Legende anlässlich der Verweigerung des Widerrufs seiner Schriften vor dem Reichstag in Worms in den Mund gelegt hat: *„Hier stehe ich und kann nicht anders."*

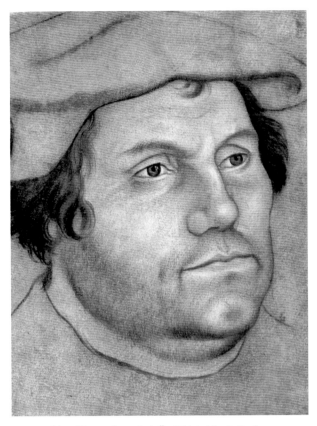

Abb. 26 Lucas Cranach d. Ä., Bildnis Martin Luthers.
Kolorierte Zeichnung, 1532. Thornhill/UK, Drumlanrig Castle.

Abb. 27 Lucas Cranach d. Ä., Bildnis Martin Luthers.
Holzschnitt 1551. Gotha, Schlossmuseum.

Das leicht gelockte Haar, der geringe Faltenwurf seines Mantels und die Darstellung des Schreibpults beleben das ansonsten ruhige Relief. Juckoff selbst schreibt dazu an Eberhard Freiherrn von der Recke: *„Auf dem dritten Bilde wollte ich Luther nicht als eifernden Fanatiker darstellen, wie es immer so beliebt wird, sondern ganz ruhig als überzeugten Glaubenshelden, der seiner Sache vollständig gewiss ist. Der Glaube ist der Sieg.“*[31] Die Vorbilder liegen auch hier vor allem in den grafischen Werken der Cranachs. Während eine Zeichnung den wohlgenährten und gesetzt wirkenden Luther mit Ohrenklappenbarett darstellt *(Abb. 26)*, hat der Sohn Lucas Cranachs d. Ä., Lucas Cranach d. J. (1515–1586), einen Holzschnitt angefertigt, der Luther zwar in schroffen Zügen, aber selbstsicher und gesetzt zeigt *(Abb. 27)*. Wie auf dem Mansfelder Bronzerelief liegt Luthers

Haar lockig, und sein Kopf ist leicht zurückgesetzt, so dass nun die jugendliche Kinnpartie der Physiognomie eines älteren Herrn vollständig gewichen ist.[32]

[31] Acta 4404 (wie Anm. 21). Zu Juckoffs Brief an Eberhard Freiherrn von der Recke vgl. auch Anm. 22.

[32] Weiterführend Joachim Kruse, Luther-Illustrationen im frühen 19. Jahrhundert. In: Bernd Moeller (Hg.): Luther in der Neuzeit. Wissenschaftliches Symposion des Vereins für Reformationsgeschichte Gütersloh 1983, S. 194–226 (Schriften des Vereins für Reformationsgeschichte 192). Kruse beschreibt die Lutherillustrationen und die immer wiederkehrenden Bildthemen, die sich mit Luther beschäftigen und die sich durch die gesamte Kunstgeschichte seit der frühen Neuzeit ziehen. Er geht dabei auch auf die erwähnten Denkmäler sowie auf das Denkmalprojekt in Mansfeld in der ersten Hälfte des 19. Jahrhunderts ein. Der Juckoffsche Lutherbrunnen findet bei ihm jedoch keine Erwähnung.

Abb. 28 Mansfeld, Lutherplatz, Lutherbrunnen.
Bekrönende Skulptur des Drachentöters Georg. Aufnahme 2013.

Abb. 29, Unbekannter Künstler, St. Georg und der Drache.
Farblich gefasste barocke Holzskulptur aus dem Grödnertal in Südtirol. Lindenfels, Das Deutsche Drachenmuseum.

Bekrönt wird die massive Brunnenstele, nach Juckoffs eigener Auskunft im erwähnten Brief an Eberhard Freiherrn von der Recke, vom Mansfelder Stadtwappen.[33] Dabei handelt es sich um eine Kleinskulptur des Heiligen Georg als Drachentöter *(Abb. 28)*. Hoch zu Pferd und theatralisch ist die Szene des Kampfes gezeigt, in der Georg mit seiner Lanze dem Drachen den Todesstoß versetzt. Die krönende Plastik erscheint zwar auf der ansonsten eher gedrungen und monolithisch abgeschlossen wirkenden Stele etwas unvermittelt, verdeutlicht aber gleich in zweifacher Hinsicht die Beziehung zwischen Mansfelds größtem Sohn und der ihn mit dem Denkmal ehrenden Stadt. Einerseits ist der in den mittelalterlichen Legenden zum Ritter gewordene Heilige Georg Schutzpatron der Grafschaft

Mansfeld, der Stadt Mansfeld und ihrer Stadtkirche und prägt so auch das Stadtwappen. Andererseits kann die Darstellung des Drachentöters auch als Allegorie auf Martin Luthers Kampf gegen das Papsttum gedeutet werden, was vielleicht nicht dem Bildhauer, sicher aber doch dem Denkmalkomitee und den Mansfelder Bürgern bewusst war. So zeigte das Siegel der Stadtkirche St. Georg den von Georg bekämpften Dra-

[33] Acta 4404 (wie Anm. 21). Zu Juckoffs Brief an Eberhard Freiherrn von der Recke vgl. auch Anm. 22. Den Bezug auf das jeweilige Stadtwappen hatte Juckoff auch schon bei zwei anderen Brunnenplastiken hergestellt, 1908 beim Marktbrunnen in Schönebeck und 1909 beim Marktbrunnen in Zeitz mit der Wappenfigur des Erzengels Michael.

Abb. 30 Radebeul, Bismarckturm von Wilhelm Kreis (1873–1955), am 2. September 1907 eingeweiht. Aufnahme 1996.

Abb. 31 Halle/Saale (Ortsteil Kröllwitz), Bergschenkenfelsen, Bismarck-Denkmal von Paul Juckoff, eingeweiht 1907, abgebaut vor 1933. Zeitgenössische Aufnahme.

chen mit der Papstkrone Tiara, so dass die allegorische Deutung der Georgsfigur auf Martin Luther geradezu unvermeidlich ist.[34] Gestalterisch ist die Skulptur vergleichbar mit einer Vielzahl an Georgsdarstellungen, die in der Renaissance sowohl im grafischen Werk als auch in der Skulptur sehr häufig Gegenstand der Kunst waren. Als Vergleichsbeispiel für die krönende Plastik des Brunnens soll hier eine Kleinskulptur des 16. Jahrhunderts aus der Tiroler Gegend angeführt werden *(Abb. 29)*. Kraftvoll und geradezu beschwingt wirken beide Georgsfiguren, die mit sicherer Hand die Lanze führen und den Drachen schlussendlich erlegen. Das sich aufbäumende Pferd unterstreicht dabei wiederum die Ernsthaftigkeit der Szene und übersteigert die Bewegung theatralisch.

Formalästhetisch entspricht die Gestaltung des Lutherbrunnens zweifelsohne der deutschen Reformbaukunst zwischen 1900 und 1918. Die Reformbewegungen, die in dieser Zeit im deutschen Raum ablesbar sind und die in den Großstädten Wien, München, Dresden und Berlin Zentren fanden, müssen als eine grundlegende Gegenreaktion auf den ausklingenden Historismus und dessen Ideenwelt sowie auf den

[34] Vgl. auch: Thomas Hübner, Luthers Drachenkopf – die reformatorische Deutung der Georgslegende. In: Mansfeld *„Sehet, hier ist die Wiege des großen Luther* (Beiträge zum Reformationsjubiläum 2017. Hrsg. i. A. d. ev. Kirchspiels Mansfeld-Lutherstadt von Matthias Paul u. Udo von der Burg). Weimar 2016, S. 9–32. Vgl. in diesem Band, S. 33–60.

Abb. 32 Ravenna, Theo-
derich-Park, Mausoleum des
Ostgotenkönigs Theoderich,
um 530 errichtet, Westseite.
Aufnahme 2016.

blitzartig entstandenen Jugendstil gesehen werden. Historische Elemente an sich wurden nicht verurteilt, aber ihre zeittypische Verwendung als altmodisch und überholt betrachtet. Aufgrund politischer und sozialer Veränderungen kristallisierte sich in der Baukunst eine heimatverbundene, lokalbezogene Architektur heraus.[35] Auch in der Denkmalarchitektur hat dieser Wandel stattgefunden, exemplarisch wird das bereits an den Entwürfen für Mansfeld von Paul Juckoff deutlich.

Das Lutherdenkmal trägt neben der Jahreszahl seiner Errichtung die Inschrift: *„Ihrem großen Sohne – Die Stadt Mansfeld.“* Einerseits verdeutlicht sich darin der Stolz der Stadt auf ihre Verbindung mit dem Reformator, andererseits sind diese identitätsstiftenden Inschriften für die Denkmäler der deutschen Reformbaukunst des beginnenden 20. Jahrhunderts symp-

tomatisch. Wie zum Beispiel die Inschriften am Prähistorischen Museum Halle 1911 von Wilhelm Kreis (1873–1955) *„Unserer Vorzeit“* und am 1906 erbauten Bismarckturm in Radebeul *(Abb. 30) „Wir Deutsche fürchten Gott, sonst nichts in der Welt“* sind sowohl die Bildüberschriften als auch die Widmung am Mansfelder Denkmal zu verstehen. In der Zeit kurz vor dem Ersten Weltkrieg finden sich oft derartige die Lokalität ehrende und den Menschen moralisch kräftigende Sinnsprüche. Das Nationaldenkmal des ausgehenden 19. und beginnenden 20. Jahrhunderts beschrieb der bekannte Historiker Thomas Nipperdey bereits 1968 sehr treffend: *„Die heroische Stimmung der Denkmäler*

[35] Vgl. Ulrich Hübner u. a.: Symbol und Wahrhaftigkeit. Reformbaukunst in Dresden. Dresden 2005, S. 5.

Abb. 33 Leipzig, Völker-
schlachtdenkmal von Bruno
Schmitz (1858–1916),
eingeweiht am 18. Oktober
1913. Aufnahme 2014.

*dieses Typus aber zeugt von einem Gefühl der inneren
und äußeren Bedrohtheit der Nation. [...] Auch und ge-
rade an diesem Typus der ‚geglückten‘ Nationaldenkmäler
wird darum die Problematik von Nationalidee und Na-
tionalbewußtsein in Deutschland deutlich.*"[36]
Nach 1900 wurden kaum noch Personendenkmä-
ler zu Ehren des Reformators errichtet. „*So überstrahlte
am Ende des 19. Jahrhunderts das Ereignis der Reichs-
einheit das der Reformation. Die Bismarckdenkmäler
lösten die Lutherbilder ab, übertrafen sie in kurzer Zeit
an Zahl und in der Dichte und Weite der Verbreitung.
An die Stelle des großen, trutzigen, tatkräftigen Martin
Luther, der nicht nur durch seine Schriften, sondern vor
allem durch sein heroisches Leben wirkte (‚Hier stehe ich,
ich kann nicht anders. Gott helfe mir. Amen‘), trat das
ebenso pathetische ‚Wir Deutschen fürchten niemand au-
ßer Gott‘.*"[37]

Anhand des heute nicht mehr bestehenden Bis-
marckdenkmals, das Paul Juckoff 1907 für Halle auf
dem Bergschenkenfelsen schuf, kann man diese Aus-
führungen noch viel besser verstehen *(Abb. 31)*. Der
Bildhauer entwarf ein überdimensionales, heroisches
Personenstandbild mit großen Formen, Schwert und
Schild. Bezeichnet ist das Standbild mit dem Schrift-
zug „Bismarck", dessen Gestaltung vergleichbar ist mit
den plakativen Überschriften am Lutherdenkmal. Die
weithin sichtbare Statue in Halle stand ganz in der
zeitgenössischen Tradition der Bismarcktürme. Nach

[36] Thomas Nipperdey, Nationalidee und Nationaldenkmal in
Deutschland im 19. Jahrhundert. In: Historische Zeitschrift 206
(1968), Heft 3, S. 529–585, hier 585.
[37] Tümpel, Geschichte (wie Anm. 5), S. 246. Das Mansfelder Denk-
mal von Juckoff wird bei Tümpel nicht erwähnt.

dem Tod Bismarcks 1898 fertigte Wilhelm Kreis zahlreiche Entwürfe für Türme an, die auf den Höhen des gesamten Landes wie ein riesiges Netz errichtet werden sollten. An Festtagen sollte auf den Spitzen der Türme ein weithin sichtbares Feuer in einer Kupferschale brennen, um die innige Verbindung des ganzen Reiches, das Bismarck fest zusammengefügt hatte, zu demonstrieren. Ab 1900 wurden überall in Deutschland diese Türme nach den Vorgaben von Kreis gebaut. Durch die architektonische Gestaltung setzte Kreis die Türme in die Tradition von Grabmälern wie dem der Cecilia Metella bei Rom oder des Hadrian bei Tivoli sowie dem Grab des Theoderich in Ravenna *(Abb. 32)*. Letzteres spielt ideologisch auch eine besonders große Rolle, denn es soll die deutschen Wurzeln in der Spätantike zeigen. Die Reduktion auf die tektonische Wirkung wird durch geometrische Grundformen und sparsame Dekoration deutlich gemacht, die die Monumentalität der blockhaft und urwüchsig aus dem Boden wachsenden Denkmäler steigert. Der Kunsthistoriker Winfried Nerdinger hat das sehr treffend zusammengefasst: *„Der geistige Hintergrund ist jene Mischung aus Nietzsche, Wagner und Langbehn, aus Bismarck, Übermensch und Rembrandtdeutschem, aus Germanentum, Kraftprotzerei und Kulturbeflissenheit, die das wilhelminische Bildungsbürgertum um die Jahrhundertwende bewegte und der insbesondere Kreis [...] Gestalt gab.“*[38] Mit diesen Grab- und Denkmalbauten brach Kreis mit dem herkömmlichen Denkmalbegriff und arrangierte sich mit dem reformerischen Architekturgeschehen.

Das Völkerschlachtdenkmal in Leipzig, das Bruno Schmitz (1858–1916) bis 1913 errichtet hat, steht am Ende dieser Entwicklung und kann als Krönung der Denkmalarchitektur der deutschen Reformbaukunst angesehen werden *(Abb. 33)*. Nicht nur die heroische Ausgestaltung, sondern auch die gewaltigen emporsteigenden Formen und die monumental-weihevoll wirkende Wasserfläche erinnern an ein grundlegendes Ereignis in der Geschichte. Hier wurde ein Gedenkort geschaffen, der stellvertretend sowohl für zahlreiche gefallene Soldaten als auch für den Sieg über Napoleon weithin über das Land sichtbar ist. Über dem übermächtigen Erzengel Michael, der den Eingang in die Heroenhalle manifestiert, steht in großen Lettern geschrieben *„Gott mit uns“*. Der Lutherbrunnen

in Mansfeld wurde übrigens im selben Jahr wie dieses überregional bekannte Denkmal geschaffen.

Im Vergleich mit den Lutherdenkmälern in Wittenberg, Worms und Eisleben wird deutlich, dass auch der Lutherbrunnen in Mansfeld zweifelsohne ein herausragendes Beispiel unter den Lutherdenkmälern ist. Seine künstlerische Qualität ist solide, der formalästhetische Gehalt entspricht der zeitgenössischen Intention. Nachdem die große Euphorie des 19. Jahrhunderts, Lutherdenkmäler zu erschaffen, längst abgeklungen war, hatte die Stadt Mansfeld im Jahr 1913, mit einem Jahrhundert Verspätung, endlich ihr eigenes Denkmal erhalten. Der Lutherbrunnen grenzt sich dabei völlig ab vom Personendenkmal des ‚denkmalsüchtigen‘[39] 19. Jahrhunderts und stellt vielmehr die narrative Komponente in den Vordergrund. In der Typologie des Lutherdenkmals ist er daher als vollkommen eigenständig anzusehen.

[38] Winfried Nerdinger, Wilhelm Kreis – Repräsentant der deutschen Architektur im 20. Jahrhundert. In: Wilhelm Kreis. Architekt zwischen Kaiserreich und Demokratie. 1873–1955. Hg. v. W. Nerdinger und Ekkehard Mai. München, Berlin 1994, S. 8–27, hier 14.

[39] Vgl. Kammer, (wie Anm. 16, S.13); Koltermann, (wie Anm. 14), S. 130; Vgl. auch Nipperdey, S. 559: *„Inzwischen hatte auch die Inflation der Individualdenkmäler Platz gegriffen, 1800 gab es 18, 1883 etwa 800 öffentliche Standbilder in Deutschland; damit wurde der symbolische Wert eines jeden solchen Denkmals für eine überlokale Gemeinschaft illusorisch.“*

Der Lutherweg in Sachsen

VON CHRISTOPH MÜNCHOW

Im Blick auf das Reformationsjubiläum 2017 entstand der Lutherweg in Sachsen. Er ist neben den häufig gemeinsamen Aktivitäten von Institutionen, Kirchgemeinden, Kommunen und Museen eine Besonderheit, die über dieses Jubiläumsjahr hinaus nachhaltig Bestand haben wird.

Warum ein Lutherweg in Sachsen? Auf dem Gebiet des Freistaates Sachsens liegen bekanntlich nicht die hauptsächlichen Lebensorte Martin Luthers wie Eisleben, Mansfeld, Eisenach, Magdeburg, Erfurt und Wittenberg. Aber der Lutherweg in Sachsen als Teil des Mitteldeutschen Lutherweges verbindet markante Wirkungsorte des Reformators sowie der anderen Reformatoren und Reformatorinnen. Er macht den Beginn, den Fortgang und die Auswirkungen der Reformation in diesem Territorium als „Mutterland der Reformation" erlebbar *(Abb. 1)*. Dazu kommt, dass beispielsweise am sächsischen Lutherweg bzw. in dessen Nähe die Hauptorte der Frau Luthers, Katharina von Bora, liegen: Ihr Geburtsort, wohl in Lippendorf oder auch in Hirschfeld vermutet, Kloster Nimbschen bei Grimma *(Abb. 2)*, ihr Sterbeort Torgau oder vormals in der Nähe von Neukieritzsch ihr Gut Zöllsdorf, das sie zur Aufbesserung des großen Haushalts bewirtschaftete.[1] Die Auswirkungen der Reformation auf den Bau und die Ausgestaltung der nunmehr evangelischen Kirchen sind zu entdecken, besonders eindrucksvolle Zeugnisse der lebendigen Frömmigkeit vor der Reformation einschließlich der früheren Klöster am Lutherweg, aber auch die Abwege und Missstände, die mit der Reformation abgeschafft werden sollten. Freistehende Lutherdenkmale sind in Wurzen, Döbeln, Grimma, Neukieritzsch *(Abb. 3)* und Borna (seit 2011) zu finden. Am Lutherweg sind in Sornzig, Leipzig, Glauchau, Crimmitschau, Waldenburg, Zwickau und auch in Limbach-Oberfrohna Kirchen nach Martin Luther benannt.

Der Lutherweg umfasst eine östliche und westliche Trasse von Torgau im Norden (mit Anschluss zum Lu-

therweg in Sachsen-Anhalt in Bad Düben) bis nach Zwickau im Süden (mit Anschluss nach Thüringen in Altenburg) (vgl. Abb. 1). Der Rundweg durch landschaftlich faszinierende und geologisch interessante Regionen bietet reizvolle Ausblicke. Er führt den Reichtum von Fauna und Flora vor Augen, bis hin zu Naturdenkmalen wie Luthereichen oder Gedenkbäumen, die zu einem der Jubiläen der Augsburgischen Konfession 1530 oder des Augsburger Religionsfriedens 1555 gepflanzt wurden. Der Lutherweg nutzt in Anlehnung an frühere Verbindungswege bereits vorhandene Wanderwege durch fast unberührte Natur und durch eine Kulturlandschaft, die den Wandel und die Lebensenergie der hier Beheimateten in den „Stationsorten" und den „Orten am Wege" zeigen.

Der Lutherweg führt durch die beiden seit 1485 ineinander verschränkten ernestinischen und albertinischen Landesteile des wettinischen Sachsens. Luther konnte sich im Territorium Friedrichs des Weisen ungehindert bewegen, da der Kurfürst ihn schützte und die Reichsacht des Kaisers und den päpstlichen Bann gegen ihn und seine Anhänger nicht durchsetzte, sondern zuließ, dass sehr früh die Reformation Fuß fassen konnte, so in Eilenburg und Zwickau *(Abb. 4)*, wo Luther 1522 predigte und zuvor Müntzer in der Stadtkirche wirkte. Hier entstand eine kraftvolle „Bewegung von unten" wie auch in Leisnig *(Abb. 5)*, wo 1523 nach der Beratung mit Luther die beispielhafte „Leisniger Kastenordnung" beschlossen wurde, eines der frühes-

[1] „Wir sind frei in allen Dingen …", Frauen am Lutherweg Sachsen. Hrsg. Kerstin Schimmel, Kathrin Wallrabe u. a. Radebeul 2016; Bernd Görne, Andreas Schmidt, Der Lutherweg in Sachsen: Entdeckungen im Mutterland der Reformation. Leipzig 2017; Karlheinz Blaschke, Luthers Wege und Aufenthaltsorte im Gebiet des heutigen Freistaates Sachsen. In: Mitteilungen des Landesvereins Sächsischer Heimatschutz e. V., 1991, S. 51 –56; Christoph Münchow, Region mit Weltgeltung. Sachsen und sein Reformationsgedenken. Leipzig 2011.

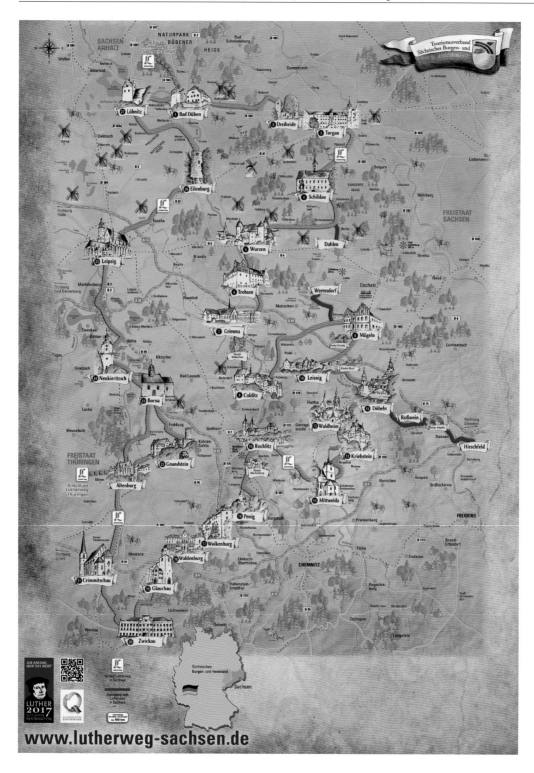

Abb. 1 Touristische
Bild-Karte. Verlauf
des Lutherweges in
Sachsen.

Abb. 2 Grimma, Ortsteil Nimbschen, Zisterzienserinnen-Abtei Marienthron. Ruine des Konventbaus nach Norden. Aufnahme 22. April 2011.

ten Sozialdokumente der Reformationszeit.[2] Es regelt die Verpflichtung zur Fürsorge für die Bedürftigen und derer, die nicht arbeiten können, sowie deren Anrecht auf Unterstützung, damit sie nicht mehr auf Bettelei oder Almosen angewiesen sind, die für die Spender zugleich als Teil der persönlichen „Jenseitsvorsorge", ihrem Seelenheil, und ihrer Reputation dienen sollten.

Im Territorium Georgs des Bärtigen flammten reformatorische Bestrebungen auf. Aber auch in vielen Orten am Lutherweg unterdrückte der Herzog rigoros die Reformation. Nach der von ihm 1519 unterstützten Leipziger Disputation, bei der Andreas Karlstadt und Martin Luther den Ablass und den Anspruch des Papstes und der römischen Hierarchie, gemäß göttlichen Rechts zu handeln, verwarfen, verfolgte der Herzog die reformatorischen Bestrebungen mit den kaiserlichen und eigenen Dekreten, so dass Luther wegen der Gefahr für Leib und Leben dessen Territorium bis zum Tode Georgs nicht betreten konnte.

In Döbeln begann 1521 der verheiratete Pfarrer Seidler im Rathaus evangelisch zu predigen, da die Kirche ihm verschlossen blieb. Die Ratsherren wurden deshalb inhaftiert, und Seidler musste Döbeln verlassen. Das Lutherzitat *„Die Wahrheit kann wohl ange-fochten, aber nicht unterdrückt werden"* ist in Döbeln auf der Informationstafel zum Lutherweg zu lesen.[3] Nach dem Tod des Herzogs konnte die Reformation hier eingeführt werden.

In Rochlitz sangen die Schüler auf den Gassen die neuen Lieder der Reformation. Als auch Gottesdienste und Taufen in deutscher Sprache gehalten wurden, wurde der Schulmeister hart vermahnt. Der Pfarrer musste 1535 Rochlitz verlassen, da er beim Herzog wegen seines „lutterischen Treibens" verklagt wurde. In Mittweida übertraten viele Bürger das 1532 erlassene Verbot des Herzogs, in anderen, also evangelisch gewordenen ernestinischen Orten das Abendmahl getreu der Einsetzung Jesu unter beiderlei Gestalt mit Kelch zu empfangen. Daher wurden 30 Mittweidaer Familien ihres evangelischen Glaubens wegen im Sommer 1535 außer Landes gewiesen, wie auch in Leipzig und Oschatz. Doch schon zwei Jahre später führte im

[2] Im Bereich des Hauptportals der Matthäikirche wird eine Kopie der Leisniger Kastenordnung gezeigt.
[3] Martin Luther, Vorlesung zu den sieben Bußpsalmen, 1517. In: D. Martin Luthers Werke, Kritische Gesamtausgabe. Weimar 1883 (Abk. WA), Bd. 40 II, S. 227, Z. 27.

Abb. 3 Neukieritzsch, Marktplatz.

Denkmal mit den Bildnissen von Katharina und Martin Luther
(Bildhauer Adolf Donndorf) nach Nordwesten (1884 im nahegele-
genen Zöllsdorf errichtet und nach dessen Devastierung infolge des
Bergbaus umgesetzt). Aufnahme 24. November 2012.

Dezember 1537 die verwitwete Elisabeth von Hessen
gegen den Willen ihres Schwiegervaters in ihrem Ter-
ritorium um Rochlitz, das ihr als Wittum zugewiesen
war, die Reformation ein, auch in Mittweida. Sie tat
das mit Augenmaß. Sie wollte, dass jedermann nach
seinem Gewissen frei und ungezwungen stehen könne,
und mochte niemanden ihrer Untertanen zum Glau-
ben oder davon weg ins Gewissen dringen.

Nach dem Tod des Herzogs 1539 wurde schließlich
auch im albertinischen Teil Sachsens die Reformation
eingeführt, zunächst mit Festgottesdiensten zu Pfings-
ten in Leipzig, bei denen Luther predigte. In den
reichsunmittelbaren Schönburgischen Herrschaften
um Glauchau unterstützte der Leipziger Superinten-
dent Johann Pfeffinger die Einführung der Reforma-

tion im Oktober 1542.

Der Lutherweg lässt deutlich werden, wie sich Bau-
ern und Bürger sowie adlige Familien für die Refor-
mation entschieden. Bei Colditz führt der Weg an
Dörfern vorbei, in denen sehr früh die evangelische
Gesinnung Fuß fasste. Die Familie von Minckwitz in
Trebsen berief bereits 1521 einen evangelischen Pfar-
rer. Die Herren auf Burg Gnandstein ließen sich von
den Drohungen des Herzogs nicht einschüchtern, der
Reformation Raum zu geben. Hier hatte Heinrich
Hildebrand von Einsiedel aufgrund der biblischen
Überlieferung Gewissenskonflikte hinsichtlich der
Rechtmäßigkeit von Frondiensten, die er durch Lohn-
arbeit ersetzen wollte. Das gelang nicht, da Luther und
die Wittenberger heftig widersprachen.

Für den Fortgang und die Festigung der Reforma-
tion wurden Beratungen zwischen Theologen und den
kurfürstlichen bzw. herzoglichen Räten in Torgau und
Grimma entscheidend, teils im Beisein Luthers und
Melanchthons oder des Kurfürsten Johann und dessen
Nachfolger in Torgau, aber auch mit den Herzögen
Heinrich und seinen Söhnen Moritz (ab 1547 Kur-
fürst) und August (Kurfürst ab 1553), wie unmittelbar
nach der Wurzener Fehde von 1542 in Wurzen. Damals
mahnte Luther vehement zum Frieden und forderte,
wenn das Recht gebrochen wird, zum Desertieren auf,
um einen kriegslüsternen Fürsten allein kämpfen zu
lassen *„mit denen, die mit ihm zum Teufel fahren wol-
len"*.[4] Das Wurzener Gebiet, das Luther nicht betreten
konnte, ist dennoch eine Station des Lutherweges. Hier
und in Stolpen regierten zur Reformationszeit die an-
tireformatorisch wirkenden Meißner Bischöfe, deren
letzter, Johann von Haugwitz, sich zum evangelischen
Glauben bekannte, sein Bischofsamt 1581 ablegte und
bis 1595 in Mügeln seinen Alterssitz hatte.

Der Lutherweg lässt die ausgeprägte Bildungsland-
schaft in Sachsen anschaulich werden. Er führt nach
Grimma, seit 1550 Standort einer der drei Fürstenschu-
len *(Abb. 6)* in Sachsen, nach Leipzig mit der Thomas-
schule und Thomaskirche, aber auch nach Zwickau mit
der berühmten Ratsschule mit neuen humanistischen
und reformatorisch geprägten Bildungskonzepten wie

[4] Martin Luther, Brief vom 7. 4. 1542, WA Briefe Bd. 10,
 S. 32–36.

Abb. 4 Zwickau, rekonstruiertes Schloss Osterstein nach Nordwesten.

Aufnahme 28. August 2010.

Abb. 5 Leisnig, Stadt und Evangelisch-Lutherische Stadtkirche St. Matthäi nach Südosten.

Aufnahme 23. Mai 2010.

Abb. 6 Grimma, ehemalige Klosterkirche St. Augustin als Teil des Augustinerklosters und das sich an dessen Stelle befindliche Gymnasium St. Augustin (ehemalige Fürstenschule) nach Nordwesten. Aufnahme 2. Juli 2013.

auch im benachbarten Crimmitschau. In vielen Orten wurden im Zuge der Reformation Knabenschulen und eigens „Mägdleinschulen" eingerichtet.

Die Wanderroute führt auch auf Spuren der Kirchenmusik und Schulmusik als ein Markenzeichen der Reformation, die sich mit Liedern in die Herzen der Menschen sang. In Torgau wirkte Johann Walter, der „Urkantor" der Reformation. In Mügeln, Waldheim und Colditz wurden bis ins 19. Jahrhundert aktive Kantoreigesellschaften gegründet, die jetzt hier wie in den Orten am Lutherweg als Kirchenchöre, Instrumentalgruppen und Kurrenden das geistliche und kulturelle Leben in Städten und in der Fläche auf den Dörfern prägen.

Die Auswirkungen des evangelischen Glaubens auf den Kirchenbau sind beispielsweis an dem prachtvollen Altar in Penig mit seinem reformatorischen Bildprogramm zu bewundern, oder in der Dorfkirche zu Löbnitz mit der einzigartigen Kassettendecke mit 250 Bildfeldern von 1691 mit Darstellungen zum Alten und Neuen Testament, mit Bildnissen der Apostel, Kirchenväter sowie Luthers und Melanchthons. Mit der Torgauer Schlosskapelle begegnen wir dem ersten Neubau eines protestantischen Gottesdienstraumes nach der Reformation und zudem dem einzigen, der

durch Martin Luther persönlich seiner Bestimmung übergeben worden ist (*Abb.* 7).

Aber nicht nur die Reformationszeit wird lebendig. An den Flussläufen vom Erzgebirge gen Norden, an denen der Lutherweg entlangführt, sind Zeugnisse der frühen Industrialisierung zu sehen. Das frühere Kloster in Waldheim (*Abb.* 8) wurde kurfürstliches Jagdschloss, dann ab 1716 Zucht-, Waisen- und Armenhaus und später Haftanstalt mit seiner schrecklichen Geschichte nach 1848 und dem Zweiten Weltkrieg. In Mittweida, Rochlitz und Wolkenburg befanden sich Außenlager des KZ Flossenbürg. Torgau ruft die Begegnung amerikanischer und sowjetischer Soldaten am Ende des Zweiten Weltkrieges ins Gedächtnis. An die Friedliche Revolution mit den Friedensgebeten und dem Ruf *„Keine Gewalt!"* wird in Leipzig und in vielen Orten am Lutherweg erinnert. Es ist ferner zu sehen, welche enormen denkmalpflegerischen Leistungen nach der politischen Wende durch kommunales, kirchliches und persönliches Engagement sowie dank staatlicher Förderungen zur Erhaltung von Kirchen,

Abb. 7 Torgau, Schloss Hartenfels.
Evangelische Schlosskirche, Innenansicht mit Kanzel, Altar und Orgel, nach Westen. Aufnahme 24. Mai 2017.

Abb. 8 Wolkenburg, Informationstafel zum Lutherweg.
Aufnahme 2016.

Schlössern, Herrensitzen, städtischen Arealen und privaten Anwesen ermöglicht wurden.

Die Planung, Einrichtung wie auch die weitere Unterhaltung des Lutherweges ist ein Gemeinschaftswerk. Die ersten Pläne entstanden, nachdem 2006 die Evangelische Kirche in Deutschland und die Bundesregierung übereinkamen, das Reformationsjubiläum als nationales und welthistorisches Ereignis auszugestalten. Unter Federführung des Staatsministeriums für Kultur und Wissenschaft wurden im Freistaat Sachsen nach den ersten Beratungen mit Vertretern der Wissenschaft, der Kunst und der Museen, des Tourismus, des Städte- und Gemeindetages und der Kommunen, der Ev.-Luth. Landeskirche Sachsens, einzelner Kirchgemeinden und der Kirchen spezielle Arbeitsgruppen gebildet, insbesondere zu den Themenjahren der Lutherdekade 2007 bis 2017. Das Landesamt für Denkmalpflege Sachsen war hinsichtlich der Bauwerke und Kunstdenkmale von internationaler und nationaler Bedeutung einbezogen.

In der Arbeitsgruppe für Touristik wurde angeregt, ähnlich wie in Sachsen-Anhalt und Thüringen einen Lutherweg zu gestalten. Vom Landeskirchenamt wurde 2008 ein erster Entwurf für die Wegführung des künftigen Lutherweges vorgelegt, zum Teil basierend auf Veröffentlichungen des Nestors der sächsischen Landes- und Kirchengeschichte, Karlheinz Blaschke.

Ein Glücksfall war, dass für die Realisierung in Zusammenarbeit mit dem Freistaat und der Landeskirche der Tourismusverband „Sächsisches Burgen- und Heideland" e. V. mit Sitz in Waldheim gewonnen werden konnte, der auf seinen bisherigen Arbeitskontakten zu den Kommunen in dieser Region aufbauen konnte. In Zusammenarbeit mit den Kommunen, viele aktiv vorwärtsdrängend und einige zunächst zurückhaltend, wurde das Wegekonzept unter Verwendung bestehender Wanderwege präzisiert und leicht verändert. Dabei waren auch die Kirchgemeinden am Wege einbezogen. Mit großer Sachkenntnis wurde die Wegführung im Detail erkundet und festgelegt (*Abb.* 9). Rechtsfragen zur Wegenutzung waren zu klären. Wegemarken, klassische Pfeilwegweiser sowie Informationstafeln waren zu planen, zu entwerfen und zu installieren.

Als eine Besonderheit des sächsischen Lutherweges verzeichnet jede Informationstafel ein kurzes, allgemein verständliches und inspirierendes Zitat von Reformatoren im Bezug zum Standort der Tafel bzw. der Reformationsgeschichte des jeweiligen Ortes. Es ist gedacht als ein „geistiger Proviant", sozusagen „Seelennahrung" für den Wanderrucksack auf dem Lutherweg als Anregung zum Nachdenken oder für eigene Überlegungen zur gegenwärtigen Situation, unabhängig von der kirchlichen, religiösen oder weltanschaulichen Prägung.

Ministerpräsident Stanislaw Tillich eröffnete den ersten Abschnitt des Lutherweges im September 2011. Am 27. Mai 2015 konnte schließlich der gesamte Lutherweg durch seinen Schirmherrn, Landtagspräsident Dr. Matthias Rößler, übergeben werden.

Inzwischen hat sich die Einrichtung des Lutherweges in Sachsen mit einer Länge von etwa 550 km als ein Erfolgskonzept erwiesen. Spezielle Karten und Informationen sind als Downloads abrufbar (www. lutherweg.de), auch zu den „Kirchen am Wege", die in den Printprodukten nur knapp erwähnt werden können. Es gibt für die Nutzer des Lutherweges und

Abb. 9 Lutherweg in Sachsen, schematische Wegskizze
mit Ortsbezeichnungen. 2016.

zur Werbung auch Karten für Biker, Informationen
zum Wegverlauf, Bilder zu den Stationen, Adressen
der örtlichen Tourismuszentralen und der Kirchen,
Downloads der Geodaten, einen Pilgerpass zum Ab-
stempeln an den Hauptorten sowie ein Wanderheft,
herausgegeben von der Leipzig Tourismus und Mar-
keting GmbH, dazu gedruckte Hinweise auf Unter-
künfte und Beherbergungsstätten und auf Veranstal-
tungen am Lutherweg. Schließlich bietet das Wegenetz
des Lutherweges eine Grundlage zur lokalen und über-
regionalen Planung und Vernetzung von kirchlichen,
kulturellen und kommunalen Veranstaltungen am Lu-
therweg, die auf diese Weise einen größeren Personen-
kreis erreichen.

Aber es gab und gibt auch kritische Stimmen: Ein
Lutherweg in Anlehnung an frühere Pilgerwege? Pas-
sen Reformationsgedenken und Lutherweg zusam-
men, da Luther und die Reformatoren sich heftig
gegen das Pilgern und Wallfahrten wendeten? Promi-
nente Kritik gab es schon in den ersten christlichen
Jahrhunderten. Luther sagte zwar, es könne seinet-
wegen laufen, wer nicht bleiben kann. Aber er kriti-
sierte die Verbindung des Pilgerns mit dem Einlösen

von Gelübden – beispielsweise bei Krankheiten und
großen Gefahren – sowie mit dem Ablass zur Kom-
pensation für begangenes Unrecht und Sünde, anstatt
auf das Wort der Vergebung zu trauen und einen Neu-
anfang mit frischen Kräften zu wagen. In der Kritik
stand, dass die Pilger für lange Zeit das Zuhause, die
Gemeinde, Gottes Wort, Frau und Kinder verlassen.
Christenmenschen sollen sich an ihrem Ort, im Be-
ruf, in der Familie und im Gemeinwesen engagieren
und bewähren und dem nicht entfliehen. Von Gott sei
nicht das Pilgern geboten, sondern *„seinem Nächsten
zu dienen und zu helfen“*.[5]

Jedoch die Zeiten haben sich gewandelt, auch
die Begründung und Notwendigkeit des Pilgerns.
Alte und neue Pilgerwege haben in den letzten Jah-
ren eine nicht vermutete Attraktivität gewonnen. In
Nordeuropa ist seit 1997 ein Routennetzwerk von ca.
5000 km Pilgerwegen entstanden, davon 2000 km in
Norwegen bis zum Nidaros-Dom in Trondheim, ob-

5 Martin Luther, An den christlichen Adel deutscher Nation
(1520), WA 6, S. 437, Z.21 f.

Abb. 10 Lutherweg von Bad Düben nach Löbnitz, Kennzeichnung mit Signet am Wanderweg. Aufnahme 2017.

wohl im Zuge der Reformation 1537 in diesem Land das Pilgern bei Todesstrafe verboten worden war.

Pilgern in unserer Zeit ermöglicht einen Perspektivwechsel und eine „Entschleunigung", endlich dem Getriebensein wie in einem Hamsterrad zu entkommen. Auf ausgeschilderten Wegen kann Gelassenheit entstehen, um zur inneren und seelischen Ertüchtigung über Lebensausrichtung und Lebensziele nachzudenken.

Das Wandern soll gefördert werden, um „bewandert" zu werden, aber auch um innezuhalten, den eigenen Lebensalltag, die zielführenden oder problematischen Wege und eigenen Orientierungen zu überdenken. Und das – mit anderen oder allein – mit beiden Beinen auf dem tragenden Erdboden vorankommend und zugleich mit Kopf und Sinn aufrecht und gen Himmel gerichtet.

Und so muss es nicht nur bei der notwendigen Selbstbesinnung, seelischen Inventur und Selbstbeschäftigung bleiben. Es mag auch gelingen, den Blick wieder frei zu bekommen für die Dinge um uns, die leicht übersehen werden. Aus der Selbstbezogenheit des Menschen, der, wie Luther sagte, *„in sich gekrümmt ist"*, kann der Blick frei werden für andere Menschen in der Nähe und in der Ferne, für neue Eindrücke in der Natur *(Abb. 10)* und für das Wahrnehmen der Energie, Hoffnung und Gestaltungskraft der Menschen

durch die Jahrhunderte, die hier in den Siedlungen, Dörfern und Städten beheimatet sind, und schließlich für Worte, die wir uns selbst nicht sagen können.

Das Unterwegs-Sein macht empfänglich für neue Gedanken, Inspirationen, vielleicht auch für Geistesblitze und neue Einsichten – aber auch das Innehalten in der Natur, auf einem Marktplatz oder im Innenhof eines Schlosses oder eines früheren Klosters oder in einer Kirche. Hier lassen sich die unfertigen Gedanken in einem Gebet sammeln, denn es ist zu entdecken, wie Glaube, Liebe und Hoffnung in früheren Zeiten lebensprägend und lebensleitend wurden und auch heute sind. *„Gott predigt nicht allein durch seine Wunderwerke, sondern er klopft auch an unsere Augen, rührt an unsere Sinne und leuchtet uns gleich ins Herz"*,[6] dieser Gedanke Martin Luthers ist bewusst auf der Informationstafel zum Beginn des Lutherweges in Torgau verzeichnet. Vielleicht sind auch solche Zitate von Reformatoren auf den Informationstafeln eine Art Wegzehrung zum Bedenken für unterwegs oder ein wertvolles Mitbringsel oder Erinnerungsstücke für zu Hause.

Was vor allem zu entdecken ist: die Gastfreundschaft der Menschen überall dort, wo der Lutherweg langführt. Es ist nicht zufällig, dass das Wort „gastfrei" durch Luther in der deutschen Sprache heimisch wurde. Willkommen zu sein ist eine verlockende Einladung, ein längeres oder kürzeres Stück auf den Spuren Martin Luthers und auf den Wegen der Reformation zu gehen. Es lohnt, sich auf den Weg zu machen.

6 Martin Luther, Predigt am 3. Mai 1544. In: D. Martin Luthers Werke (Weimarer Ausgabe). Weimar 1883–1983 (Nachdruck 2003–2007) WA 49, S. 434, Z. 16–19.

Der Wiederaufbau der Frauenkirche und die Frage nach zeitgenössischer bildender Kunst

Der Altar von Anish Kapoor in der Unterkirche

VON FRANK SCHMIDT

Nachdem auch allgemein anerkannt war, dass der Wiederaufbau der Frauenkirche das Ziel haben würde, erneut einen Gottesdienstraum zu schaffen,[1] war bald weithin akzeptiert, dass die architektonische Gestalt getreulich wiederhergestellt würde. Dies bedeutete zunächst eine detaillierte Wiedergewinnung des Äußeren, während im Inneren lediglich eine konstruktive Wiederherstellung ausgereicht hätte. Somit wäre die Frauenkirche wiederaufgebaut worden, wie zahlreiche andere im Zweiten Weltkrieg ausgebrannte oder teilzerstörte Gebäude, nämlich der Wiederherstellung der Architektur mit zeitgenössischer Neuausstattung unter Einbeziehung möglicherweise noch vorhandener Reste der alten Ausstattung.[2]

Schließlich fiel aber die Entscheidung, auch den Kirchraum als *„barockes Raumkunstwerk"*[3] vollständig wiederzugewinnen zu wollen (ausgenommen die Kanzel). Damit aber ist die Möglichkeit einer gegenwartsbezogenen Beschäftigung mit dem Auftrag an die neue Frauenkirche, *„für die Versöhnung und Verständigung unter den Völkern"*[4] zu wirken, außerhalb von Gottesdiensten und anderen Veranstaltungen entfallen. Die vielen Besucher der Kirche würden staunend im Bewusstsein des ehemaligen Trümmerberges den Raum vor allem als einen touristischen Ort wahrnehmen. In diesem Zusammenhang fiel daher schon früh der Blick auf die später sogenannte Unterkirche im Zustande der Enttrümmerung *(Abb. 1)*. Eigentlich handelt es sich lediglich um den tonnengewölbten Substruktionsraum auf Grundriss des griechischen Kreuzes mit vier Gruftgewölben in den Zwickeln. Hier nun sollte erstmals in der Geschichte der Frauenkirche ein Gottesdienstraum entstehen, damit bis zur Vollendung des Wiederauf-

baues bereits am authentischen Ort die neue konzeptionelle Arbeit der Frauenkirche beginnen könne. Innerhalb der Baustelle würde sich damit schon ein geistlich und musisch bestimmtes Leben entfalten können.

Für die Stiftung Frauenkirche hatte Oberlandeskirchenrat Dr. Christoph Münchow die theologische Konzeption ausgearbeitet.[5] Um diese zu ergänzen, wurde der Mainzer Theologieprofessor Dr. Dr. Rainer

[1] Wenn auch im Appell „Ruf aus Dresden – 13. Februar 1990" von der Bürgerinitiative Wiederaufbau Frauenkirche Dresden als Aufgabe formuliert worden war, die Frauenkirche als Kirche, also als Gotteshaus, wieder aufzubauen (vgl. hierzu: Claus Fischer und Hans-Joachim Jäger, Bürgersinn und Bürgerengagement als Grundpfeiler des Wiederaufbaus der Frauenkirche. In: Ludwig Güttler (Hg.), Der Wiederaufbau der Dresdner Frauenkirche. Botschaft und Ausstrahlung einer weltweiten Bürgerinitiative. Regensburg 2006, S. 20, 26 und 54), so waren immer wieder widersetzliche Auffassungen in die öffentliche Diskussion eingebracht worden (hier z. B. vgl. Helmut Trauzettel, Was aus Dresden werden könnte [Am Ort der Frauenkirche entsteht ein transparenter Saal]. In: Frankfurter Allgemeine Zeitung, 20.07.1990 und Kurt Domsch, Wider dem Wiederaufbau. In: Die Union, 15.03.1991.)

[2] Hans Nadler, Sorgen um die Ruine der Frauenkirche. In: Die Dresdner Frauenkirche. Jahrbuch 5 (1999), S. 167: In einem Schreiben vom 26. Mai 1953 äußert sich Hans Nadler genau in diesem Sinne zur Dresdner Frauenkirche. Hierzu vgl. Hartwig Beseler und Niels Gutschow, Kriegsschicksale Deutscher Architektur. Verluste, Schäden, Wiederaufbau. Bde. 1 u. 2. Neumünster 1988.

[3] Kulturstiftung der Länder. Helfen Sie uns beim Wiederaufbau der Frauenkirche Dresden. Berlin 1995, S. 35.

[4] Ludwig Güttler, Zum Geleit. In: Die Dresdner Frauenkirche – Geschichte – Zerstörung – Rekonstruktion. In: Dresdner Hefte 32, 1992, S. 3.

[5] Vgl. Christoph Münchow, Zur theologischen Aussage und zur liturgischen Nutzung der Frauenkirche in der Zukunft. In: Die Dresdner Frauenkirche. Jahrbuch 1 (1995), S. 157–165.

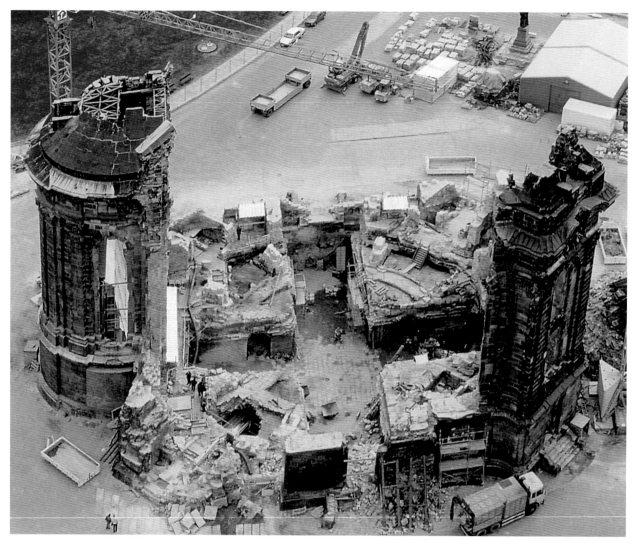

Abb. 1 Dresden. Baustelle Wiederaufbau Frauenkirche.

Enttrümmerte Ruine mit freigelegtem, kreuzförmig gestaltetem Untergeschoß und teilzerstörten, diagonal angeordneten Grabkammern, nach Süden. Luftaufnahme September 1994.

Volp (1931–1998) als hoch angesehener Vermittler von Kunst und Kirche von der evangelisch-lutherischen Landeskirche als Berater herangezogen.[6] Seine Arbeiten in Lehre und Wissenschaft sowie als praktischer Theologe führten ihn zu Einsichten, die er in der für die Unterkirche der Frauenkirche notwendigen Konzeptfindung einbrachte.[7] In der Unterkirche mit ihrer beeindruckenden Wirkung unverputzten Sandstein-

[6] Univ.-Prof. Dr. theol. habil. Rainer Volp (1931–1998) lehrte und forschte zwei Jahrzehnte als Praktischer Theologe an der Johannes-Gutenberg-Universität Mainz. Mit seiner Person und seinen Arbeiten sind Themenfelder Religion und Kunst sowie des Kirchenbaus in besonderer Weise verbunden. 1964 Promotion in Marburg über „Hermeneutik in der Bildenden Kunst", 1970 Habilitation. 1971–1975 Dozent und Professor in Marburg, 1975–1979 o. Professur in Berlin und ab 1979 in Mainz. 1972–1975 Direktor des Instituts für Kirchenbau und kirchliche Kunst der Gegenwart, eine seit 1961 bestehende Forschungseinrichtung der Evangelischen Kirche in

mauerwerks war nunmehr der Ort gefunden, ohne in Konflikte mit einer überlieferten Raumausstattung zu geraten, mit Gegenwartskunst eine Raumgestaltung im Sinne der Ziele der inhaltlichen Stiftungsarbeit zu schaffen. Professor Volp legte am 5. Januar 1996 dem Unterausschuss des Stiftungsrates seine ausführlich begründete Konzeption *„Die Ausgestaltung der Unterkirche/Krypta, Bemerkungen zu ästhetischen und theologischen Entscheidungen"* vor.[8]

Ausgangspunkte sind die in der Satzung der Stiftung Frauenkirche festgehaltenen Ziele, deren praktische Umsetzung und der Umstand, dass die Unterkirche als Grablege konzipiert war. Dabei spielen die unterschiedlichen Räume der Unterkirche eine wichtige Rolle. Während der große kreuzförmige Zentralraum dem Gottesdienst und anderen Veranstaltungen dient, sind die vier durch Umgänge hinter den Pfeilerwänden erreichbaren, aber abgeschirmten Gruftgewölbe Orte der Kontemplation für den einzelnen Besucher. Denn gerade nach der Fertigstellung des Wiederaufbaues kommt der Unterkirche die Funktion eines Raumes der Stille auch für Touristen zu, die hier einen ganz anderen Ort vorfinden als die von murmelnden Menschengruppen, Führungen und ordnend eingreifendem Personal erfüllte Oberkirche.[9] Für die konkrete künstlerische Ausstattung leiten sich daraus die festlichen Gottesdienste in der Unterkirche, der Ort der Stille und die Memorialkultur als Leitbilder ab. Für jede einzelne der fünf geplanten künstlerischen Arbeiten und damit gleichzeitig für alle zusammen gelten gleichsam als Überschriften die Aussagen über den Raum der Unterkirche, zugleich Mahnung und Versöhnung Raum zu geben und dem öffentlichen wie

dem privaten Gebet zu dienen. Letzteres wird nach Volps Gedanken zum Tourismus durch individuell verschiedene Handschriften mehrerer Künstler für die individuelle Kontemplation unterstrichen. Deshalb waren fünf Künstler bewusst aus verschiedenen Staaten und mit unterschiedlichem religiösem Hintergrund vorgesehen, wobei die beabsichtigte Beziehung zu Dresdner Partnerstädten bei den Herkunftsländern Indien bzw. Großbritannien, Russland, Tschechien, Jugoslawien bzw. Niederlande und Israel nicht ganz stimmig ist. Wesentlich für das Konzept von Professor Volp ist, dass dieses in einem zentralen Altar seine Vollendung findet. Die vier Gruftgewölbe der Unterkirche sollten mit ihrer neuen künstlerischen Ausstattung Bezug nehmen zu vier Gemälden der Kuppel der Oberkirche, nämlich Glaube, Liebe, Hoffnung und Barmherzigkeit. Diese persönlichen Zeugnisse künstlerischer Auseinandersetzung sollten dann *„das verbindende Zeichen des Altars mit dem Credo zu Gott dem Schöpfer, Erlöser und Geistspender"*[10] erhalten.

Dieses in den tiefschürfenden Gedankengängen beeindruckende und künstlerisch ambitionierte Konzept ist lediglich als Fragment mit dem zentralen abschließenden der insgesamt fünf geplant gewesenen Werke umgesetzt worden. Nicht berücksichtigt waren die tatsächlichen Verhältnisse in den vier Grufträumen mit den in unterschiedlichen Ausmaßen darin noch vorhandenen Bestattungen und den verschiedenen baulichen Fragmenten.[11] Dazu kommt die Kritik an den dafür bestimmten, inhaltlich fest umrissenen und in unterschiedlichen Entwurfsstadien bereits vorliegenden Arbeiten oder auch Rauminstallationen. Daher wird im Folgenden nur das tatsächlich ausgeführte

Deutschland (EKD) mit Sitz an der Philipps-Universität Marburg. War mehrere Jahre verantwortlich für den evangelischen Kirchbautag wirksam. Vgl. hierzu: R a i n e r V o l p, 30 Jahre Evangelischer Kirchenbautag. In: Rainer Bürgel (Hg.), Bauen mit Geschichte. (Dokumentation über den 17. Evangelischen Kirchenbautag Lübeck 1979). Gütersloh 1980, S. 27–35.

7 Vgl. z. B. R a i n e r V o l p, Liturgik. Die Kunst, Gott zu feiern. Bd. 1, Einführung und Geschichte. Gütersloh 1992; ders., Bd. 2 Theorien und Gestaltung. Gütersloh 1994; außerdem: R a i n e r V o l p, Kunst als Gestaltungskompetenz. In: Rainer Beck. Rainer Volp u. Gisela Schmirber (Hg.), Die Kunst und die Kirchen. Der Streit um die Bilder heute. Pantheon Colleg (u.a. gleichzeitig Dokumentation des 18. Evangelischen Kirchbautages Nürnberg 1983). München 1984, S. 259–273.

8 Konzept von Rainer Volp vom 30. 12. 1995 im Archiv der Gesellschaft zur Förderung der Dresdner Frauenkirche.

9 Vgl. auch R a i n e r V o l p, Religion zwischen Tourismus und Totengedenken. Eine Ortsbestimmung am Beispiel der Dresdner Frauenkirche. In: Kunst und Kirche 3 (1995), S. 250–253, hier S. 250.

10 Konzept vom 30. 12. 1995.

11 R a i n e r V o l p, Ästhetik und Liturgik. Vom Umgang mit Konflikten über Raumnutzung. In: Thomas Sternberg und Georg Wendel (Hg.), Wieviel Denkmalpflege brauchen Kirchen? Beiträge. Künstlertreffen Münster 1992. Münster 1993, S. 29–46, hier S. 30. Für Rainer Volp besteht ein grundsätzliches ästhetisches Vorrecht der Liturgie gegenüber musealen und denkmalpflegerischen Gesichtspunkten.

Abb. 2 Dresden, Baustelle Wiederaufbau Frauenkirche, Nordseite.
Anheben des rohen Altarsteins vom Zwischenlager.
Frühsommer 1996.

Abb. 3 Dresden, Baustelle Wiederaufbau Frauenkirche.
Hebevorgang mit dem Mobildrehkran durch das Wetterschutzdach.
Frühsommer 1996.

Werk von Anish Kapoor Gegenstand der Besprechung sein.

Aus den Gruftgewölben sollten vier *„Kapellen"*[12] werden mit den Titeln *„Die Pfingstkapelle"*, *„Die Buß-/ Versöhnungskapelle"*, *„Die Epiphaniaskapelle"* und *„Die Anastasis(Oster)kapelle"*. Für das geplante Werk von Anish Kapoor lautete der Titulusvorschlag *„Christusaltar"*. Jedenfalls handelte es sich bei diesem fünften der Kunstwerke ausdrücklich um ein *„Altarprojekt"*. Dass der Theologe und Pfarrer Volp dies auch ernst gemeint hat, geht aus seinen Aussagen zum Gebetsort und der Projektbeschreibung hervor: *„gemeinsam am neuen Altar der Krypta etwa beim mittäglichen Friedens- und sonntäglichen Mahlgebet"* sowie *„also die Würde des Glaubens und der Umgang mit dem Abendmahl im Vordergrund stehen."*

Der Künstler Anish Kapoor wurde ausgewählt, da dessen bekannte Bildhauerarbeiten elementar belassener und durch Höhlungen verletzter Steine der *„Erhabenheit"* Ausdruck verleihen würden. Bereits im November 1995 hatte der Künstler zugesagt, dass er *„einen Altar machen könnte"* aus Sandstein oder schwarzem Kalkstein.

Die künstlerische Konzeption traf sich mit dem ausdrücklichen Wunsch von Landeskirche und Landesbischof, dass von Anbeginn der Nutzung der Unterkirche ein Altar vorhanden sein solle. Bei der Vorstellung der schriftlich vorliegenden Konzeption am 5. Januar 1996 gab Professor Volp mündlich bekannt, dass der

[12] Alle folgenden Zitate aus dem Konzept vom 30. 12. 1995.

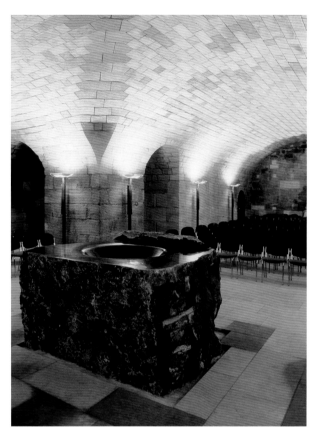

Abb. 4 Dresden, Baustelle Wiederaufbau Frauenkirche.
Einheben des Altarsteins durch die Öffnung im Untergeschoss-
gewölbe für das Treppenauge. Frühsommer 1996.

Abb. 5 Dresden, Frauenkirche, Unterkirche.
Altarstein vor dem Herstellen der Anschlüsse mit Fußbodenplatten
aus Sandstein. August 1996.

Künstler beabsichtige, einen monolithischen Block zu schaffen mit einer *„oberseitigen schlundartigen Öffnung"*[13]. Die praktischen Folgen einer solchen Gestaltungsabsicht scheinen für den Pfarrer Volp nicht relevant gewesen zu sein, während der Dresdner Künstler und Hochschullehrer Helmut Heinze in einem Brief an Professor Volp vom 28. Januar 1996 genau darauf hinwies: *„Der Altar ist ja nicht nur eine künstlerische Skulptur."*[14] Die Dresdner Kunsthistoriker Jürgen Paul, Hans-Joachim Neidhardt und Heinrich Magirius übten Ende Januar und Mitte Februar 1996 Kritik an der Gestaltungsabsicht des Künstlers für einen christlichen Altar, indem sie gemessen am Zweck für diese freie Skulptur einen Ausdruck mystifizierender Unverbindlichkeit befürchteten.[15] Die drei Kunsthistoriker

und der Künstler Heinze gehörten zur Arbeitsgruppe Archäologie, Kunstgeschichte, Architektur, Denkmalpflege der Gesellschaft zur Förderung des Wiederaufbaus der Dresdner Frauenkirche. Die Arbeitsgruppe war aufgrund eines gemeinsamen Beschlusses vom 23. Dezember 1991 als Beirat für die Stiftung Frau-

[13] Handakte Heinrich Magirius „Frauenkirche Dresden / Arbeitsgruppe Archäologie – Kunstgeschichte – Denkmalpflege / 1992–1999".

[14] Archiv der Gesellschaft zur Förderung der Dresdner Frauenkirche.

[15] Handakte Heinrich Magirius „Frauenkirche Dresden / Arbeitsgruppe Archäologie – Kunstgeschichte – Denkmalpflege / 1992–1999".

[16] Handakte Heinrich Magirius „Frauenkirche Dresden / Arbeitsgruppe Archäologie – Kunstgeschichte – Denkmalpflege / 1992–1999".

Abb. 6 Dresden, Frauenkirche, Unterkirche.

Zentralraum mit seinem kreuzförmigen Grundriss, mittig der Altarstein von Anish Kapoor, nach Nordwesten.
August 1996.

enkirche Dresden e. V. tätig.[16] Da die beabsichtigte Weihe der Unterkirche für Hochsommer 1996 vorgesehen war, gerieten alle Beteiligten und nicht zuletzt der Künstler unter Zeitdruck. Erst im März stand fest, dass es sich beim Altar um einen Monolithen aus kristallinem Kalkstein von 11 t Masse handeln solle.[17] Dieser musste aufgrund der vorgesehenen Maße vor dem Schließen der Gewölbe an seinen Standort gebracht werden. Das bedurfte erheblicher bautechnologischer und technischer Vorkehrungen und Anstrengungen von allen daran Beteiligten, um den Rohblock mit der bereits eingebrachten Vertiefung an Ort und Stelle von der Baustellenebene in das in den Gewölben schließende Untergeschoss zu bringen (Abb. 2–4). Allein ein für den Zugang in die spätere Unterkirche notwendiges Treppenauge stand dafür noch zur Verfügung. Die Schal- und Betonarbeiten hatten für die Treppe noch nicht begonnen. Die Oberseite des Monoliths bearbeitete der Künstler am Einbauort unter der Vierung des wieder hergestellten Sandsteingewölbes.

Der Künstler Anish Kapoor wurde 1954 in Bombay als Sohn eines indischen Vaters und einer jüdischen Mutter geboren und lebt seit 1982 in London, wo er mit einer deutschen Kunsthistorikerin verheiratet ist. Er gehört selbst keiner Religionsgemeinschaft

an, ist aber in der Bibel alten und neuen Testamentes bewandert und hat sich intensiv mit christlicher Mystik, insbesondere Meister Eckhart, beschäftigt sowie mit dem religiösen Gehalt der Gemälde von Caspar David Friedrich. Der viereckige Monolith aus dunklem irischem Kalkstein hebt sich von dem umgebenden Mauerwerk aus gelblichem Sandstein bewusst ab. Seine roh bearbeiteten Außenflächen verdeutlichen die elementare Herkunft aus der geschaffenen Natur. Dem steht mit hartem Schnitt die exakt horizontale und hochglänzend polierte Oberfläche entgegen, die aber an einer Seite an den höher geführten Rand der rauen Seitenwand stößt. Die tiefe Aushöhlung mit einem exakt gearbeiteten Randprofil ist einheitlich mit der Oberfläche poliert (Abb. 5). Der Monolith im geometrischen Zentrum der Unterkirche, aber durch den hochstehenden Rand nicht symmetrisch, antwortet quasi auf die Kuppelwölbung der Oberkirche darüber. Mit Nachdruck vermittelt die Skulptur den Gedanken einer Mitte für den ganzen Kirchenbau. Während also der Felsen aus dem Boden wächst, d. h. den Plattenbelag des Fußbodens der Unterkirche durchstößt, strahlt

[17] Steffen Heitmann, Die Unterkirche der Dresdner Frauenkirche. In: Die Dresdner Frauenkirche. Jahrbuch 11 (2005), S. 93.

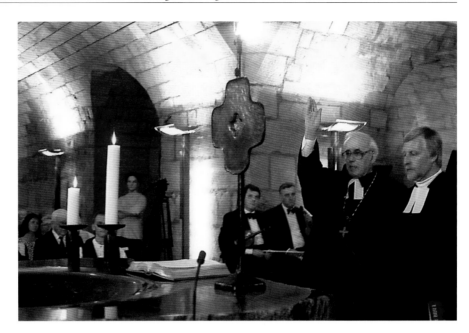

Abb. 7 Dresden, Frauenkirche, Unterkirche.

Weihe durch Landesbischof Volker Kreß und Pfarrer Michael Winkel. Auf dem Altarstein Leuchter und Kreuz, Leihgabe des Kunstdienstes der Ev.-Luth. Landeskirche Sachsens. 21. August 1996.

die Form der Höhlung nach oben hinaus, umfasst den ganzen Kirchenbau und ist zur Aufnahme allen Gotteslobes bereit. Einer Rückbindung, bei der es aber nicht um Ausfüllen geht, sondern um den Verweis auf einen Beginn, der alles trägt.

Für das Schaffen von Anish Kapoor sind die Titel seiner Werke sehr wichtig. Er sieht darin den Anstoß zum Bedeutungsgehalt bei der Rezeption seiner Kunst. Bei aller autonomen Ästhetik vertritt damit der Künstler einen Ansatz von rhetorischer Kunsttheorie, die heute kaum noch bekannt ist. In diesem Sinne ist die Frauenkirche selbst Obertitel für den „Christusaltar" und leitet gewissermaßen die Betrachtung der Skulptur und der ihr inne wohnenden Kunstschönheit an, für die sich der Besucher Zeit nehmen sollte in dem Raum, der dafür gedacht ist, inne zu halten *(Abb. 6)*.

Aus eigenem Erleben zum Zeitpunkt als die letzten Fußbodenplatten um den Altar verlegt wurden, kennt der Verfasser die hektischen Bemühungen darum, wie man nun beim geplanten Weihegottesdienst das Kunstwerk liturgisch nutzen und kennzeichnen werde können. Bei der Weihe der Substruktionen der Frauenkirche zur Unterkirche durch Landesbischof Kreß am 21. August 1996 befand sich eine zufällig zur Verfügung stehende Garnitur aus Altarkreuz und

Altarleuchterpaar auf dem „Christusaltar", die, obwohl selbst hervorragend gestaltet, nicht wirklich zum Kunstwerk von Anish Kapoor passte *(Abb. 7)*.

Die Predigt von Landesbischof Volker Kreß im Weihegottesdienst über den 130. Psalm *Aus tiefer Not*[18] stellte sichtlich eine Beziehung zur Intention des Künstlers für den Altar her. Die Höhlung schafft im gestalteten liturgischen Mittelpunkt der Kirche einen Raum, der auf Ursprünglichkeit verweist, aber auch leer ist. Das aufsteigende Gebet *Aus der Tiefe rufe ich, Herr, zu dir. Herr, höre meine Stimme* ist eine Art Urschrei aus dem Beginn menschlichen Seins. Diese Not kann gefüllt werden, wenn sich die Leere mit dem Gnadengeschenk des heiligen Abendmahles füllt.

Es wurde dennoch deutlich, dass zwischen der theoretischen und künstlerischen Konzeption sowie der Ingebrauchnahme für die gottesdienstliche Feier eine nicht bedachte Lücke besteht. Dabei sind Kreuz und Leuchter für den Ort des heiligen Abendmahles gar nicht notwendig, aber mindestens Kelch und Brotträger müssen für den Ablauf geeignet aufgestellt werden können, und zwar zwingend auf einem Leinentuch. Si-

[18] Psalm 130, aus: Die Bibel. Nach der deutschen Übersetzung D. Martin Luthers.

Abb. 8 Dresden, Frauenkirche, Unterkirche.
Anish Kapoor, Skulptur des „Christusaltars" innerhalb des Zentralraumes nach Westen.
Aufnahme nach dem Weihegottesdienst am 21. August 1996.

cherlich wird die letztgenannte Mindestausstattung nur für die Zeit des Gottesdienstes benötigt, aber gerade dafür ist die Mitwirkung bildender Kunst wie die ganze Ausstattung eines Kirchraumes gedacht, und nicht alleine für die Zeit individueller Betrachtung *(Abb. 8).*

Auch nach der Weihe bezeichnete Rainer Volp die Skulptur von Anish Kapoor immer als Altar. Unter der Überschrift *„Ein Altar des Gedenkens und der Versöhnung"* stellte er in der von ihm mitherausgegebenen ökumenischen Zeitschrift *„Kunst und Kirche"* den *„Christusalta*r" vor,[19] ohne dabei auf diesen Titel aus

[19] Rainer Volp, Ein Altar des Gedenkens und der Versöhnung. In: Kunst und Kirche 4 (1996), S. 220–221.

Abb. 9 Dresden, Frauenkirche, Unterkirche.

Gottesdienst mit Pfarrer Joachim Zirkler. Frühjahr 2005.

seiner eigenen Konzeption zurückzugreifen. Er spricht von dem Altar, der *„zugleich Altar und Grundstein"* ist, auch als *„Monument"* und *„Erinnerungszeichen"* und wiederholt die eigentliche Zweckbestimmung für das Abendmahl. Es ist vielleicht eher so, dass der Künstler in ernsthafter religionsphilosophischer Auseinandersetzung ein Kunstwerk zum Thema *„Altar"*, d. h. einem Ort der Opferdarbringung, einem Ort der Hingabe genau für diesen durch das Sandsteinmauerwerk archaisch wirkenden Raum der Unterkirche geschaffen hat und schaffen wollte und weniger einen Ort des liturgischen Vollzugs.

Der Altar wurde als solcher nicht empfunden, und zuletzt konnte man in Medienberichten über die Trau-

erfeier für die Opfer des Busunglücks auf der Auto-
bahn in Oberfranken lesen und hören, dass Kerzen um
den „*Taufstein*" im Zentrum des Raumes aufgestellt
worden seien. Im Herbst 1996 wurde die Weiterver-
folgung der Konzeption für die Gestaltung der Kapel-
len aufgegeben.[20] Bei der nach anderem Konzept 2003
vollendeten Innenausstattung der Unterkirche wurde
ein vierseitig ausgebildetes Hängekreuz aus Anröchter
Dolomit am Gewölbe über dem Altar angebracht, wo-

mit die Zeit der provisorisch verwendeten Altargarni-
tur zu Ende war *(Abb. 9)*. Es ist erkennbar eine eigen-
ständige andere Gestaltung, die ihre Zeichenfunktion
erfüllt, durch die Distanz aber die Wirkung des ande-
ren Kunstwerkes für sich belässt.[21]

Bildnachweis

Abb. 1–6, 8, 9: Prof. Jörg Schöner, Dresden; *Abb. 7:* picture alliance.

[20] Handakte Heinrich Magirus „Frauenkirche Dresden / Arbeits-
gruppe Archäologie – Kunstgeschichte – Denkmalpflege / 1992–
1999". Rainer Volp ging noch im Laufe des Jahres 1997 davon aus,
dass seine Konzeption weiterverfolgt würde und hat sich dafür ein-

gesetzt. Erst nach seinem Tod wurde begonnen, eine neue Gesamt-
konzeption zu entwickeln.
[21] Herrn Dr.-Ing. Hans-Joachim Jäger danke ich für unverzichtbare
Zuarbeiten zu den Biographien von Anish Kapoor und Rainer Volp.

Zu meiner Arbeit in der Unterkirche der Dresdner Frauenkirche

VON MICHAEL SCHOENHOLTZ

Einleitend sei mir gestattet, den informativen Aufsatz von Steffen Heitmann in diesem Jahrbuch, Band 11 (2005), in Erinnerung zu rufen,[1] der nicht nur die Unterkirche der Frauenkirche in ihrem damals fast fertigen Zustand beschreibt, sondern auch das Ringen um die Gestaltungskonzeption ihrer Räume darstellt, die nicht allein den Anteil des Bildhauers umfasste, vielmehr auch das notwendige liturgische Gerät, Gestühl, Türen, Gitter, Beleuchtung und das Treppengeländer in die Gestaltung einbezog. Im Ergebnis eines beschränkten Wettbewerbes wurde diese Aufgabe, ein

[1] Steffen Heitmann, Die Unterkirche der Dresdner Frauenkirche. In: Die Dresdner Frauenkirche. Jahrbuch 11 (2005), S. 91–97.

Abb. 1 Dresden, Frauenkirche, Unterkirche.
Zentraler „Raum der Stille" nach Osten (In der Mitte: Anish Kapoor, Altar; Michael Schoenholtz, Raumkreuz über dem Altar, weiter Leuchter, Gestühl und Lesepult). Oktober 2005.

Gesamtkunstwerk zu schaffen, mir übertragen.

Zunächst einmal: Ein Kirchenraum ist kein musealer oder Galerieraum, in dem zeitlich begrenzte Ausstellungen veranstaltet und nach einer bestimmten Zeit wieder abgebaut werden. Alle Räume der Unterkirche – der zentrale Raum und die um diesen gruppierten fünf Kapellen – schienen mir nie „leere" Räume zu sein, sie besitzen – auch die rekonstruierten – doch bereits vor aller Gestaltung eine eigene Aura. Dieser nachzuspüren hielt ich für die einzige angemessene Möglichkeit, zu einer Aussage zu kommen: Vorhandenes zu erkennen, zu verdeutlichen, dazu die Erfahrungen unserer Vergangenheit dem Vorhandenen gegenüber zu stellen.

So unterschiedlich die einzelnen Räume sind, so sollten sie doch durch ein gestalterisches, leicht ablesbares Grundmuster verbunden sein. Dieses Grundmus-

Abb. 2 Dresden, Frauenkirche, Unterkirche.

Michael Schoenholtz, Türgitter beim Durchgang vom „Raum der Grabsteine" zum zentralen Raum. Oktober 2005.

Abb. 3 Dresden, Frauenkirche, Unterkirche.

Raum mit erhaltenen Grablegen (Grabkammer), nach Südwesten. Oktober 2005.

ter finde ich im Grundriss der Kirche: Im griechischen Kreuz, das nun sämtliche neu geschaffenen Objekte formal bestimmen wird *(Abb. 1),* angefangen im zentralen, hängenden dreidimensionalen Kreuz (vgl. Abb. 1) bis hin zu den (brunierten) Eisengittern *(Abb. 2),* Geländern und den sakralen Objekten.

Um jede Art von großem „Auftritt" zu vermeiden, also keine persönliche „Ausstellung" zu etablieren, wählte ich – meinem Metier als Steinbildhauer naheliegend – für die jeweiligen „Eingriffe" (oder auch „Reparaturen") einen Stein, der sich farblich nur leicht vom vorhandenen Elbsandstein unterscheidet: den Soester Grünstein (auch Anröchter Dolomit genannt). Immerhin soll die zeitgenössische Zutat sich – vorsichtig – vom bereits Vorhandenen absetzen und damit erkennbar sein.

Die südwestliche Kapelle (C) mit ihren unzerstört gebliebenen Grablegen bleibt von jeder Gestaltung „verschont", lediglich die Belichtung dieser Kapelle wird neu eingerichtet: Als fungierende Grablege soll sie für den Besucher nicht betretbar, nur sichtbar sein *(Abb. 3).* Die beiden relativ kleinen, an Pflanzliches

Abb. 4 Dresden, Frauenkirche, Unterkirche.

Michael Schoenholtz, Skulpturen in der „Nische der Hoffnung" über den Gewölberippen der erhaltenen Grabkammer, nach Nordosten. Oktober 2005.

Abb. 5 Dresden, Frauenkirche, Unterkirche.

„Raum der Grabsteine" mit Resten geborgener Grabmäler aus dem alten Frauenkirchhof (im Vordergrund Sitzquader aus sogenanntem „Grünstein"), Nordwestseite. Oktober 2005.

Abb. 6 Dresden, Frauenkirche, Unterkirche.

„Raum der Grabsteine", nach Nordosten (mit Durchgang zum Aufzug, darüber drei Fragmente eines alten steinernen Kruzifixes, wohl von einer auf einem Kupferstich der alten Frauenkirche gezeigten Skulptur, Mitte 16. Jh.). Oktober 2005.

erinnernden Skulpturen, die aus dem Gewölbe dieser Kapelle ragen, deuten auf neues Leben, das über oder nach dem Tod entsteht *(Abb. 4).*

Ein weiterer Bezug zum Vergangenen soll durch die „Versammlung" etlicher aus der Vorgängerkirche stammenden Epitaphe im nordöstlichen „Raum der Grabsteine" (G) hergestellt werden – in einem Raum, der für Liftbenutzer quasi als Entree fungiert und damit beim Betreten der Unterkirche auf ihren ursprünglichen Zweck verweist. Kubische Steinquader laden auch hier den Betrachter zum Verweilen und Meditieren ein *(Abb. 5 und 6).*

Krass und fast brutal soll an die Zerstörung – nicht nur die des Zweiten Weltkriegs – erinnert werden: Die nicht restaurierte nordwestliche Kapelle (E) zeigt zwar den Versuch zu heilen, das ausgesparte, herausgestoßene Kreuz bleibt im Boden versenkt – das Kreuz, das im zentralen Raum wieder als verbindendes Symbol erscheint *(Abb. 7).*

Von Zerstörung und Wiederherstellen handelt dann auch die sog. Große Chorkapelle. Zwei Skulpturen, beide aus den genau gleichen Teilen bestehend, stehen sich gegenüber: Ein sinnvoll gefügtes Gebilde einem ungefügten, noch im Aufbau begriffenen

Abb. 7 Dresden, Frauenkirche, Unterkirche.

Michael Schoenholtz, Kreuze in der Wand und im Boden im „Raum der Zerstörung", nach Nordwesten.
Oktober 2005.

Abb. 8 Dresden, Frauenkirche, Unterkirche. Chorkapelle („Raum der Entscheidung").

Michael Schoenholtz, Skulptur zum Thema „Wiederaufbau", nach Süden. Oktober 2005.

Abb. 9 Dresden, Frauenkirche, Unterkirche. Chorkapelle („Raum der Entscheidung").

Michael Schoenholtz, Skulptur zum Thema „Zerstörung", nach Norden. Oktober 2005.

(Abb. 8), noch oder schon wieder zerstörtem *(Abb. 9).* Die Abfolge „Aufbau – Zerstörung" kann auch in entgegengesetzter Richtung gelesen werden. Vor dieser Entscheidung stehen wir immer wieder.

Ein Raum, der ausschließlich der Stille und Meditation vorbehalten sein soll, ist die südöstliche Kapelle (A). Zwischen den an den Wänden aufgestellten Sitzbänken befindet sich eine hoch aufragende „Skulptur", bestehend aus zehn römisch nummerierten Blöcken, die – überkonfessionell – die „*Quintessenz des Menschenanstandes*" in kürzeste Form gebracht – symbolisieren, damit eben das „*A und O des Menschenbenehmens*" (Th. Mann)[2] *(Abb. 10).*

Alle entstandenen ästhetisch-bildhauerischen Objekte sollen eins gemeinsam haben: Sie dürfen nicht in erster Linie auftrumpfend auf sich selbst oder deren

Schöpfer verweisen, sondern sollten dazu beitragen, Räume der Besinnung, der Stille, des Nachdenkens entstehen zu lassen. Das Ganze: Eine vorsichtige, beinahe anonyme Intervention, statt großer persönlicher Geste – kann man so an eine schon vor Jahrhunderten entstandene Tradition anknüpfen?

Bildnachweis

Abb. 1–10: Jörg Schöner, Dresden.

[2] Thomas Mann, Das Gesetz (1944). In: Ders., Erzählungen. Berlin (-Ost) 1955, S.864–933. Auf S. 932 führt Th. Mann das „*A und O des Menschenbenehmens*" aus. Vgl. auch: Peter Mennicken, Für ein ABC des Menschenbenehmens. Menschenbild und Universalethos bei Thomas Mann. Mainz 2002 (Theologie und Literatur 15).

Abb.10 Dresden, Frauenkirche, Unterkirche.

„Raum der zehn Gebote" als Andachts- und Meditationsraum, nach Südosten.
Michael Schoenholtz, Skulptur der „Zehn Gebote". Oktober 2005.

Biographie Michael Schoenholtz

1937	in Duisburg geboren
1956	Studium der Germanistik und Kunstgeschichte an der Universität Köln, ab 1957 an der Hochschule der Künste in Berlin, wo er Meisterschüler von Ludwig Gabriel Schrieber (1907–1975) war; betätigt sich überwiegend als Steinbildhauer
1963–2006	zahlreiche Preise und Auszeichnungen
1968–2010	zahlreiche Einzelausstellungen
1971	Professor an der Hochschule (seit 2001: Universität) der Künste, wo er 1975 die Nachfolge von Schrieber antrat
1976	Mitglied der Akademie der Künste zu Berlin
1997–2003	Direktor der Sektion Bildende Kunst daselbst
1999–2005	Gestaltung der Unterkirche der Frauenkirche Dresden
2005	Emeritierung
2009	Michael Schoenholtz Werkverzeichnis in zwei Bänden (Hrsg. Ralf Wedewer)

Zur Geschichte und zum Wiederaufbau des Coselpalais –
Ein Nachbargebäude der Frauenkirche

Zur Wiedergewinnung eines historischen Ortes[1]

VON GERHARD GLASER

Erinnern wir uns. Zwischen Wettiner Platz und Fetscherplatz, zwischen Hauptbahnhof und Elbe war nichts mehr. Vor dem Hauptbahnhof weideten Schafe ebenso wie zwischen der Ruine der Frauenkirche und den Ruinen der Torhäuser des Coselpalais. Straßenbahnen fuhren zwischen Goldrutenfeldern. Heute vor 66 Jahren, fast auf den Tag genau, am 7. April 1951, fragt die Staatliche Bauaufsicht beim Dezernat Aufbau der Stadtverwaltung an, *„ob die Ruine* (des Coselpalais, d.Verf.) *aus Gründen des Denkmalschutzes in ihrem derzeitigen Zustand belassen werden solle"* oder ob die Trümmer samt Ruine beräumt werden können. Am 29. April hält Dr. Löffler als Mitarbeiter des Landesamtes für Denkmalpflege nach einer Besichtigung mit Dr. Max Zimmermann, bis 1945 Leiter des Landbauamtes II im Coselpalais und jetzt tätig in der „Zwingerbauhütte", in einer Niederschrift fest: *Die Besichtigung ergab, dass der Ehrenhof mit den beiden Flügeln erhalten werden kann. Die rückseitige Mauer* (als Teil des Hauptgebäudes, d.Verf.) *ist auf gleiche Höhe zu bringen. [...] Zur Erhaltung der Gebäudeteile sind Sicherungsmaßnahmen notwendig. Die übrigen Teile können beräumt werden"* (Abb. 1).

Dem Landesamt für Denkmalpflege ging es darum, einzelne Ruinen, die wie Festpunkte in der 15 Quadratkilometer großen Brache standen, gleichsam als Pflöcke eingerammt, als „Leitbauten" in Geometrie und Qualität für künftige Planungen zu erhalten und damit den seit 1945 allgegenwärtigen Tendenzen, eine völlig neue Stadt auf zerstörtem Grund zu errichten, gegenzusteuern. Die Städtebautheorien Le Corbusiers mit dem Traum von der sozialistischen Stadt verbindend, wollte man vom alten Dresden nur einige Ruinen der großen Monumente in einem Park entlang der Elbe, in einem „Forum Dresdensis", einem Forum Romanum gleich, erhalten. So war es nicht verwunderlich, dass die Stadtverwaltung am 23. Januar 1952 dem Landesamt für Denkmalpflege mitteilte, für die Sicherung der Torhäuser sei kein Geld vorhanden. Nachdem mehrere Jahre nichts geschah und ein Abbruch dadurch wieder wahrscheinlicher wurde, kam Hilfe aus anderer Richtung, aus den Staatlichen Kunstsammlungen, von deren Direktorin Dr. Gertrud Rudloff-Hille. Sie unterbreitete angesichts der aus der Sowjetunion zurückkommenden Sammlungen 1956 Dr. Nadler den Vorschlag, ein wiederaufzubauendes Coselpalais für die Zwecke des Kupferstich-Kabinetts oder der Kunstbibliothek zu nutzen. Allein der Vorschlag bedeutete eine gewisse Sicherheit für die Ruine *(Abb. 2)*. Die 1961 getroffene Entscheidung, die Ruinen des Schlosses für eine zentrale Unterbringung der Sammlungen vorzuhalten, war sicher die richtigere, bedeutete aber für das Coselpalais neue Gefahr. Am 25. Mai 1962 schrieb der Stellvertreter des Oberbürgermeisters, Fred Larondelle, verantwortlich für die Kulturpolitik der Stadt, in einem Brief an Dr. Nadler, dass die weitere Bewahrung der Ruinen der Torhäuser und ein Wiederaufbau des Palais die „Reservefläche" für künftige Bauten stark einschränken würde. Das veranlasste Hans Nadler zu einer ganz neuen Strategie, und am 20. November 1964 teilte er der Bauabteilung für kulturhistorische Bauten Dresden, der „Zwingerbauhütte", mit, die neben dem Wiederaufbau des Zwingers auch für die Erhaltung bzw. Sicherung weiterer Baudenkmale in staatlichem oder städtischem

1 Vorrede zum Vortrag von Prof. Dr. Raimund Herz „Auf Canalettos Spuren im Coselpalais" am 6. April 2017 im Festsaal des Palais. Die im Vortrag angeführten Quellenzitate beruhen auf Akten des Landesamtes für Denkmalpflege Sachsen.

Abb. 1 Dresden, An der Frauenkirche 12.
Ruinen der Torhäuser des Coselpalais mit erhaltener Ehrenhofeinfassung, nach Ostsüdosten. Im Hintergrund die Ruinen der Gebäude an der Salzgasse und der Rampischen Straße. Aufnahme 1945.

Besitz zuständig war, dass das Institut für Denkmalpflege 20 Tausend Mark für Sicherungsarbeiten an den Torhäusern des Coselpalais im Jahre 1965 eingeplant habe. Die Bauvorbereitung lief unverzüglich an, und 1967 waren die Arbeiten am nördlichen Torhaus unter Leitung von Gottfried Lippmann in vollem Gange *(Abb. 3)*. Sie erhielten auch dadurch Aufwind, dass der im Bau befindliche und zum 20. Jahrestag der DDR zu eröffnende Kulturpalast aus Kostengründen in seinen Flächen reduziert worden war. Bereits am 3. März 1966 hatte Dr. Nadler in einer Niederschrift über eine Besprechung in der Abteilung Volksbildung beim Rat der Stadt zur Nutzung der Torhäuser als Betriebskin-

dergarten festgehalten: *„Es wurde vorgeschlagen, noch in diesem Jahr die Substanz zu sichern und dann möglichst bald den Bauabschnitt I* (nördliches Torhaus, d. Verf.) *durchzuführen. Das Stadtbauamt wird gebeten, diesem Vorschlag zuzustimmen und seine Durchführung zu unterstützen. "*

Doch Anfang des Jahres 1968 wurde klar, dass vom Institut für Denkmalpflege keine weiteren Gelder mehr zu erwarten seien. Der Autor, damals in der Bauabteilung des Instituts für die Planung zuständig, meldete sich sofort zu Wort und schrieb in einer Hausmitteilung an Prof. Nadler, dass ein Baustopp unmöglich sei, da vertragliche Verpflichtungen über noch min-

Abb. 2 Dresden, Münzgasse und Neumarkt.
Ruine der Frauenkirche und Trümmerberäumung, gegen die Torhäuser vom zerstörten Coselpalais gesehen, im Hintergrund das Polizeipräsidium
(Mi) und die Ruine des Landhauses (re). Aufnahme um 1955.

destens 19 Tausend Mark bestünden. Da springt der Rat des Bezirkes Dresden, Abteilung Kultur, via Kulturpalast ein, und der Bau geht erst einmal weiter. Die Nutzung als Kindergarten wurde weiter verfolgt, und am 31. März 1969 dankte Prof. Nadler dem bereits im Amt befindlichen Direktor des Kulturpalastes, Werner Matschke, ausdrücklich für die Übernahme der Kosten. Aber bald verlor der Kulturpalast das Interesse an der Nutzung dieser Flächen, und am 12. März 1971 stellte Prof. Nadler in einem erneuten Schreiben an Werner Matschke fest, dass die Gelder für 1971 und 72 nun doch nicht fließen und die Wiederherstellung der Torhäuser *(Abb. 4)* nun zum dritten Male drohe

unterbrochen zu werden. Doch die Sterne standen günstig, und Hilfe kam aus der Landwirtschaft. Der Direktor der ZBE Agrobau Dresden, Dr. Rolf Kuß-mann, schrieb am 20. September 1972 an Prof. Nadler und meldete das Interesse seines Betriebes an der Übernahme der gesamten Liegenschaft an. ZBE Agrobau war eine zwischengenossenschaftliche Einrichtung der Landwirtschaftlichen Produktionsgenossenschaften für Bauplanung und Bauleitung in der Landwirtschaft. Der Dresdner Betrieb, zuständig für den Raum Dresden, lag mit seinem Sitz auf dem Augustusweg am nordwestlichen Rande der Stadt sowohl für die Mitarbeiter als auch für die Partner in der Landwirtschaft

Abb. 3 Dresden, An der Frauen-
kirche 12.

Ruinensicherung des nördlichen
Torhauses des Coselpalais. Auf-
nahme April 1967.

Abb. 4 Dresden, An der Frauen-
kirche 12.

Nördliches Torhaus des Coselpa-
lais im Wiederaufbau, südliches
Torhaus beim Beginn der Wie-
deraufbauarbeiten, nach Westen
mit der Ruine der Frauenkirche.
Zustand August 1972.

Abb. 5 Dresden, An der Frauenkirche 12.
Wiederaufgebaute Torhäuser des Coselpalais, anstelle des Hauptge-
bäudes vorerst eingeschossiges Bürogebäude in Raumzellenbauweise,
nach Südwesten. Zustand 1981.

Abb. 6 Dresden, An der Frauenkirche 12.
Wiederaufgebaute Torhäuser des Coselpalais mit der Einfassung des
Ehrenhofes nach Südosten. Im Hintergrund der neu errichtete Anbau
am Polizeipräsidium. Zustand 1981.

äußerst ungünstig und suchte einen neuen, möglichst
zentralen Standort. Bereits am 26. Oktober 1972 fasste
der Rat der Stadt einen Beschluss zur Übertragung des
lästigen Objektes an die ZBE Agrobau. Da die Torhäu-
ser, für die 1974 ein etwas verspätetes Richtfest gefeiert
wurde, nicht ausreichten, behalf man sich zunächst
mit einer Art Containerbau hinter der in Teilen ver-
bliebenen Hofwand des Hauptgebäudes, zielte aber
gleichzeitig auf dessen Wiederaufbau *(Abb. 5 und 6)*.
In einer Grundsatzberatung dazu bereits im September
1973 im Büro des Stadtarchitekten plädierte Professor
Helmut Trauzettel als Vertreter der Architekturabtei-
lung der Technischen Universität Dresden für eine
zeitgenössische Gestaltung, die Landwirtschaftsbauer
traten dagegen für eine Rekonstruktion des Äußeren
ein. Sie ließen zunächst die Hofwand des Hauptge-
bäudes im Erdgeschoss einschließlich Wandbrunnen
und Balkonanlage des 1. Obergeschosses darüber er-
gänzend wiederherstellen. Vom 19. Mai 1980 datiert
der Auftrag zur Abdichtung des Brunnens, der an-
schließend in Funktion ging.

Im Zuge der großen Veränderungen nach der fried-
lichen Revolution löste sich die ZBE Agrobau auf.
Die wiedererstandenen Teile des Coselpalais wurden
herrenlos und standen leer. Das Institut für Denkmal-

pflege, Arbeitsstelle Dresden, sich bereits wieder als
Landesamt für Denkmalpflege Sachsen verstehend,
obwohl der Freistaat noch gar nicht restituiert war,
meldete sich am 27. März 1990 bei Oberbürgermeister
Berghofer als eventueller künftiger Nutzer an, da mit
seinem Verbleiben im ehemaligen Landtagsgebäude ja
nicht zu rechnen war. Zunächst aber blieb alles offen.
Am 16. September 1991 meldete sich das Sächsische
Staatsministerium der Finanzen als neuer alter Eigen-
tümer, war der Bau doch bis 1945 in staatlichem Besitz
gewesen, zuletzt als Landbauamt II genutzt, bis etwa
1900 als Polizeidirektion. Das Landesamt für Denk-
malpflege reagierte sofort und übergab acht Tage spä-
ter eine denkmalpflegerische Zielstellung an Ministe-
rialdirigent Dr. Michael Muster, den im Ministerium
zuständigen Abteilungsleiter für die staatlichen Immo-
bilien. Bevor es zur bundesweiten Ausschreibung zum
Verkauf des Coselpalais seitens des Finanzministeri-
ums im Juli 1993 kam, erweiterte das Landesamt am
6. Januar 1993 nochmals die Zielstellung, besonders
im Blick auf zu erwartende Reste des Pulverturmes im
Bodenbereich des Hauptgebäudes und die Wieder-
herstellung des barocken Haupttreppenhauses. Diese
anschaulich zu erhalten bzw. neu herzustellen – des-
sen waren wir uns bewusst –, dürfte ohne staatliches

Abb. 7 Dresden, Baustelle Wiederaufbau Coselpalais.
Konstruktive Sicherung des originalen Natursteinmauerwerks im Kellergeschoss durch Minibohranker und Mörtelverpressung. Schläuche und
Ankerköpfe sind erkennbar, ebenso die Reste des Grundmauerwerks des ehem. runden Pulverturms (Bildmitte), im Hintergrund die Torhäuser
(ohne Ostwände) und die Baustelle Wiederaufbau Frauenkirche. Aufnahme 1999.

Entgegenkommen mit einem der üblichen Investoren
nicht zu machen sein. Wir überlegten deshalb, die zum
Palais gehörende östliche Freifläche, auf der bis um
1900 nachrangige Bauten z. T. gewerblicher Nutzung
gestanden hatten, für eine Neubebauung in Erwägung
zu ziehen, um damit einen gewissen Flächen- und
Finanzausgleich für die anspruchsvollen denkmal-
pflegerischen Forderungen zu schaffen. Im Stadtpla-
nungsamt und auch bei Baubürgermeister Gunter
Just fanden wir damit aber gar keine Gegenliebe. Über
fast vier Jahre entwickelte sich dazu ein Schriftverkehr

zwischen Landeshauptstadt und Landesamt für Denk-
malpflege, in dem sich Stadtkonservator Dr. Hermann
Krüger am 28.2.1996 in einem Schreiben an Stadtpla-
nungsamtsleiter Jörn Walther schließlich doch für eine
solche Ausgleichslösung ausspricht und am 17. April
1996 Oberbürgermeister Dr. Wagner eine Zustim-
mung signalisiert.

Am 10. April 1997 erteilt das Regierungspräsidium
Dresden dem Finanzministerium als noch immer Ei-
gentümer die denkmalpflegerische Zustimmung im
Sinne der erweiterten Zielstellung des Landesamtes für

Abb. 8 Dresden, An der Frauenkirche 12–14.
Wiederaufgebautes Coselpalais als Leitbau, wiedererrichtetes Haus „Zum Schwan" und „Haus zur Glocke" nach Nord-Osten,
links Chorapsis der Frauenkirche. Aufnahme 24. April 2008.

Denkmalpflege einschließlich der Option für eine ergänzende Bebauung. Inzwischen hatten sich zahlreiche Investoren für die lukrative innerstädtische Liegenschaft interessiert, deren Teilbebauung nach sechs Jahren Leerstand schon wieder Spuren erneuten Verfalls zeigte. Eigentümer wurde schließlich die Sachsenbau GmbH Chemnitz, deren Geschäftsführer Dr. Dieter Füßlein sich den denkmalpflegerischen Anforderungen aufgeschlossen zeigte. Die wider Erwarten in großem Umfang erhaltenen Teile des Pulverturmes wurden sämtlich bewahrt, das Kellermauerwerk des Palais

wurde nicht ersetzt, sondern durch Minibohrpfähle konstruktiv ertüchtigt *(Abb. 7)*. Die Fassaden wurden insgesamt denkmalgerecht wiederhergestellt. Bezüglich des barocken Haupttreppenhauses aber wollte Dr. Füßlein nicht mehr folgen, und nur mit Hilfe des Bauaufsichtsamtes, das dieses ja mit genehmigt hatte, konnte das Landesamt für Denkmalpflege dessen Wiederherstellung wenigstens bis zum 1. Obergeschoss durchsetzen, war es doch ein wesentliches Glied im Erlebnis des Palais aus dem städtischen Raum über den Ehrenhof in sein Inneres. Als am 14. Februar 2000

die Übergabe zur Nutzung stattfand, 26 Jahre nach Fertigstellung der Torhäuser und 49 Jahre nach der Festlegung zur Sicherung der Ruinen, zeigte sich der Bau im Äußeren als Leitbau in dem seit Jahrzehnten verfolgten Sinne, im Innern eher als provisorisch ausgebaute Rohbaustruktur mit eindrucksvollem Hinweis auf das ursprüngliche Haupttreppenhaus und einer Erinnerung an den Festsaal in seinen ursprünglichen Abmessungen *(Abb. 8)*.

Die Nutzungen in einem derartigen geschichtsträchtigen Gebäude haben immer mehrfach gewechselt und werden auch in Zukunft wechseln, so dass auch die nächste Generation hier der ursprünglichen Gesamtgestalt noch näher kommen kann. Anfangen ist alles, und langer Atem führt zum Ziel.

Bildnachweis

Abb. 1: LfD Sachsen, Bildsammlung, Aufnahme: Lohmann und Ludwig; *Abb. 2:* SLUB, Abt. Deutsche Fotothek, Foto Erika Hiller; *Abb. 3:* LfD Sachsen, Bildsammlung, Foto: Lippmann; *Abb. 4:* LfD Sachsen, Bildsammlung, Foto: IDD, Gerhard Glaser; *Abb. 5, 7:* LfD Sachsen, Bildsammlung, Foto: Waltraud Rabich; *Abb. 6:* SLUB, Abt. Deutsche Fotothek, bika 125_0000246; *Abb. 8:* File:20080424035DR Dresden Coselpalais An der Frauenkirche.jpg, Foto: Dr. Jörg Blobelt.

Auf Bellottos Spuren im Coselpalais Dresden

VON RAIMUND HERZ

Nur wenigen Eingeweihten dürfte bekannt sein, dass der Venezianer Bernardo Bellotto detto Canaletto (1722–1780) während seiner Jahre in Dresden im sogenannten Caesarschen Haus in der Salzgasse hinter der Frauenkirche wohnte.[1] Denn lange Zeit war vermutet worden, er habe in der Pirnaischen Vorstadt gewohnt. Von seinem tatsächlichen Domizil hinter der Frauenkirche hat er auf seiner berühmtesten Dresdner Vedute, dem sogenannten Canaletto-Blick, die Dachlandschaft festgehalten (*Abb. 1*).[2] Das Gebäude war im Jahr vor seiner Ankunft in Dresden fertig geworden. Im östlichen Teil dieses Gebäudes an der Salzgasse befanden sich Bellottos Wohnung und Atelier.

Im Folgenden wird versucht, die unmittelbare Lebensumwelt des Dresdner Hofmalers Bernardo Bellotto im Caesarschen Haus an der Salzgasse aufzuspüren. Diese Spurensuche wird dadurch erschwert, dass wesentliche bauliche Dokumente aus jener Zeit um

[1] Thomas Liebsch, Anmerkungen zu Bernardo Bellottos „Der Neumarkt zu Dresden vom Jüdenhof aus" und ein neuer Hinweis auf die Wohnadresse des Malers. In: Dresdner Kunstblätter 50 (2006), S. 163–168.

[2] Bellottos Dresdner Veduten und ihre Malstandorte finden sich in Raimund Herz, Bernardo Bellotto als Chronist des Dresdner Baugeschehens Mitte des 18. Jahrhunderts. In: Jahrbuch des George-Bähr-Forums (2015), S. 26–45.

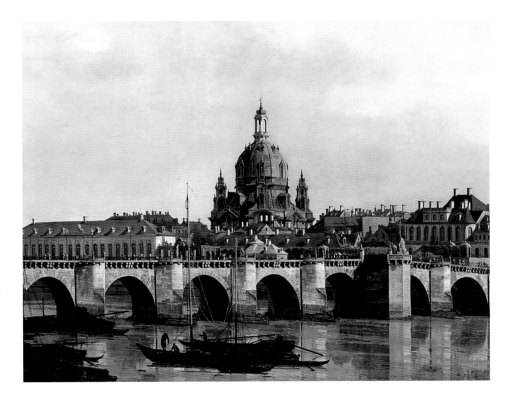

Abb. 1 Bernardo Bellotto, gen. Canaletto (1722–1780), Dresden vom rechten Elbufer unterhalb der Augustusbrücke.

Gemälde, Öl auf Leinwand. 1748 (Ausschnitt). Staatliche Kunstsammlungen Dresden, Gemäldegalerie Alte Meister.

Abb. 2 Dresden, Coselpalais.

Ansicht von Nordwesten im Licht des frühen Abends. Aufnahme Mai 2017.

die Mitte des 18. Jahrhunderts bei den Bombardierungen Dresdens im Siebenjährigen Krieg und am Ende des Zweiten Weltkriegs vernichtet worden sind.[3] Doch unlängst wurde von der polnischen Kunstwissenschaftlerin Ewa Manikowska in einem Archiv in Vilnius ein Autograph Bellottos entdeckt,[4] das wichtige Hinweise auf die Räumlichkeiten im Caesarschen Haus enthält, das später bekanntlich in das Coselpalais integriert wurde *(Abb. 2, 3)*. Dazu gibt es zwar einige bauhistorische Dokumente, doch Grundrisse dieses Palais sind erst gegen Ende des 19. Jahrhunderts überliefert.

Wo und wie wohnte Bellotto in Dresden?

Mit einiger Sicherheit können wir davon ausgehen, dass Bellottos Wohn- und Atelierräume im dritten Obergeschoss des sogenannten Caesarschen Hauses in der Salzgasse lagen.[5] Dieses Haus war ein stattliches fünfgeschossiges Gebäude, das Oberlandbaumeister Johann Christoph Knöffel (1686–1752) zusammen mit seinem eigenen, dem sog. Knöffelschen Haus, auf dem Grundstück des ehemaligen Pulverturms[6] *(Abb. 4)* in den Jahren 1744 bis 1746 errichtet hatte.

[3] Zur Quellenlage siehe Stefan Hertzig, Das Dresdner Bürgerhaus des Spätbarock. Dresden 2007, S.11f.

[4] Ewa Manikowska, The rediscovery of Bernardo Bellotto's inventory. In: The Burlington Magazine (2012), S. 32–36; dies., Bernardo Bellotto i jego drezdeński apartament. O tożsamości społecznej i artystycznej eneckiego wedutysty. Warszawa 2014; dies., Tra Venezia e Dresda. Il gabinetto di quadri di Bernardo Bellotto nella Salzgasse. In: Heinrich Graf von Brühl. Ein sächsischer Mäzen in Europa. Hrsg. v. Ute C. Koch und Cristina Ruggero. Dresden 2017, S. 212–220.

[5] Dies ist bisher zwar durch kein Dokument belegt, doch spricht eine Reihe von Gründen für diese Annahme. Zum einen sind hier

die Lichtverhältnisse für ein Maler-Atelier besonders günstig. Zum anderen blieben die unteren Stockwerke des Caesarschen Hauses beim preußischen Bombardement im Juli 1760 unbeschädigt. Dort hätte Bellotto nicht die Schäden erlitten, die er 1762 auf 50.000 Taler bezifferte (Manikowska, The rediscovery, wie Anm. 4, S. 304).

[6] Dargestellt in Abb. 4 links auf einem Ausschnitt aus dem Kupferstich von Gabriel Tzschimmer (1678): „Durchlauchtigste Zusammenkunft".

[7] Henning Prinz, Das Coselpalais, das Palais Hoym und andere herrschaftliche Wohnbauten des Neumarktgebietes. In: Dresdner Hefte 44 (1995), Der Dresdner Neumarkt, S. 22. Schenkung vom 12.12.1743.

Knöffel hatte das Grundstück von August III. als Schenkung für seine langjährigen Verdienste erhalten.[7] Den östlichen Teil dieses Grundstücks, zum Zeughaus hin gelegen, verkaufte er an den damaligen Oberzeugschreiber Johann Karl Caesar (1710–1780),[8] dessen Karriere am sächsischen Hof als Sekretär bei Graf Brühl begonnen hatte und im Siebenjährigen Krieg mit dem Titel Oberkriegskommissar seinen Höhepunkt erreichen sollte. Es ist davon auszugehen, dass Graf Brühl bei Caesar in dessen soeben fertiggestelltem Mietshaus das dritte Obergeschoss für den angehenden Hofmaler Bellotto reservieren ließ.[9]

Das Bauwerk von Knöffel bestand aus zwei eigentumsrechtlich eigenständigen, baulich durch eine Brandmauer voneinander getrennten Bürgerhäusern mit jeweils einem Erdgeschoss, drei Obergeschossen, einem Mezzanin sowie einem Mansard-Geschoss.[10] Beide Häuser besaßen einen Innenhof und waren über die Salzgasse erschlossen. Der Zugang zum Caesarschen Haus erfolgte von der Salzgasse durch ein drei Achsen breites Vestibül in den Innenhof, an dessen Nordseite ein Röhrtrog-Brunnen stand. Östlich des Bauwerks bildete ein älteres Nebengebäude einen nach Norden offenen Hof, mit einer Zufahrt von der Salzgasse.[11] Der Innenhof war über eine Durchfahrt mit diesem Vorhof verbunden.

An der Westseite des Innenhofs befand sich ein großzügiges Treppenhaus mit dreiläufiger Treppe. Im dritten Obergeschoss des Caesarschen Hauses hatte man freie Sicht nach Norden über die Elbe zur Neustadt und nach Osten über das Gebäude der Ober-Zeugschreiberei, das sogenannte Salzhaus, einige niedrige Nebengebäude des Zeughauses, das Kurländer Palais und das Palais Fürstenhoff auf der Contrescarpe

Abb. 3 Dresden, Salzgasse.
Coselpalais-Rückseite, Wohngebäude und Frauenkirche von Osten.
Ansichtskarte von 1910.

8 Prinz, Das Coselpalais (wie Anm. 7), S. 22: am 3.5.1745 für 825 Taler.
9 Aus der Tatsache, dass die Jahresmiete in Höhe von 100 Talern in Bellottos Vertrag separat ausgewiesen war, kann gefolgert werden, dass ihm eine adäquate Unterbringung bereits bei den Anwerbungsverhandlungen in Venedig zugesagt wurde und wohl auch Caesar mit dieser Mietzinsregelung einverstanden war.
10 Knöffels Baupläne sind nicht überliefert (Prinz, Das Coselpalais (wie Anm. 7), S. 23), doch die Keller unter den Flügelbauten und dem Ehrenhof des Coselpalais gehörten offensichtlich zu diesem Vorgängerbau von Knöffel. Er hatte die Brandmauer zwischen den beiden Gebäudeteilen mittig über dem kreisrunden Kellergeschoss des abgerissenen

Pulverturms errichtet (vgl. Abb. 15). Lt. Bericht von Heinrich Magirius, Dresden, Pulverturm, in: Denkmale in Sachsen. Weimar 1978, S. 391, hatten die Turmfundamente im Keller einen Durchmesser von ca. 15 m und Mauern aus Sandstein mit einer Wandstärke von 1,2 m. Archäologische Grabungen, die 1997 im Kellerbereich des Coselpalais durchgeführt wurden, bestätigten diese Angaben (Landesamt für Archäologie Sachsen, Dokumentation der Aktivität DD-177, 1997).
11 Prinz, Das Coselpalais (wie Anm. 7), S.23: Das Nebengebäude wurde Bestandteil des Caesarschen Hauses. Es grenzte baulich unmittelbar an das sogenannte Salzhaus, die Zeugschreiberei, deren Chef damals Johann Karl Caesar war. An der Salzgasse bildete das Nebengebäude eine einheitliche Fassade mit dem Salzhaus.

Abb. 4 Gabriel Tzschimmer, Kupferstich aus „Die Durchlauchtigste Zusammenkunft" (Februar 1678).

Ausschnitt mit Frauenkirche, Materni-Hospital und Pulverturm. 1680.

zur Pirnaischen Vorstadt. Auf der gegenüberliegenden Südseite der Salzgasse stand ein weiterer fünfgeschossiger Neubau,[12] an den sich in Richtung Zeughaus hin niedrigere Häuser anschlossen (vgl. Abb. 7). Wie sich Bellotto auf seiner Etage eingerichtet hat, lässt sich der detaillierten Beschreibung der Wohnungseinrichtung entnehmen, die er 1762 verfasste, um seine durch das preußische Bombardement der Altstadt Dresdens im Juli 1760 erlittenen persönlichen Verluste zu dokumentieren. Mit dieser Aufzeichnung hatte er – vergeblich – versucht, vom Dresdner Hof eine Entschädigung zu erhalten. Das Original ist verschollen, lediglich die von Bellotto reklamierte Schadenshöhe (50.000 Taler) wird von verschiedenen Autoren kolportiert.[13] Doch das Autograph Bellottos, das im Archiv der Akademie der Wissenschaften in Vilnius aus dem Nachlass von Bellottos Schwiegersohn Hermann Karl von Perthées (1744–1804) von Ewa Manikowska entdeckt und transkribiert wurde, erwies sich als eine persönliche Abschrift des verschollenen Dokuments.[14]

Aus der detaillierten Beschreibung der Einrichtung seiner Wohn- und Arbeitsetage, Zimmer für Zimmer, lassen sich auch Aufschlüsse über die Raumaufteilung und -nutzung gewinnen, zumal die Angaben Bellottos auf verblüffende Weise zu einem Grundriss des Co-

[12] An der Frauenkirche 13 „Zum Schwan" (Hertzig, wie Anm. 3, S. 115 ff.). Das Eckhaus hatte zunächst nur sechs Achsen in der Salzgasse, es folgten schmale Häuser, deren Dächer nicht bis zu Bellottos Etage reichten.

[13] Moritz Stübel, Canaletto. Dresden 1923, S. 6; Hellmuth Allwill Fritzsche, Bernardo Bellotto genannt Canaletto. Burg bei Magdeburg 1936, S. 211; Stefan Kozakiewicz, Bernardo Bellotto genannt Canaletto. Bd. 1: Leben und Werk des Malers, S. 131, Bd. 2: Bebilderter Katalog der sicheren und der zugeschriebenen Werke. Recklinghausen 1972; Fritz Löffler, Bernardo Bellotto genannt Canaletto. Dresden im 18. Jahrhundert. 3. Aufl. Leipzig 1990, S. 15; Angelo Walther, Bernardo Bellotto genannt Canaletto. Ein Venezianer malte Dresden, Pirna und den Königstein. Dresden 1995, S. 15.

[14] Manikowska, The rediscovery (wie Anm. 4), S. 8 f., 10 f.; Transkription S. 304–352.

Abb. 5 Dresden, Caesarsches Haus.

Grundriss-Skizze von Bellottos
Etage im 3. Obergeschoss
(Rekonstruktion, 2016).
Dresden, Landesamt für Denkmal-
pflege Sachsen, Plansammlung.

selpalais passen, der für Bellottos Etage 140 Jahre spä-
ter angefertigt und im Landesamt für Denkmalpflege
Sachsen aufbewahrt wird. Dieser haustechnische Ab-
nahmeplan aus dem Jahr 1904 ist die Ausgangsbasis
für die Ex-Post-Rekonstruktion von Bellottos Etage.[15]
Die bauhistorische Entwicklung des Bauwerks von
Knöffel über das Coselpalais bis in unsere Tage ist Ge-
genstand des zweiten Teils dieser Abhandlung.

Die von stud. arch. Josephine Galiläer angefertigte
Grundriss-Skizze (*Abb. 5*) enthält innerhalb der Ab-
messungen des Abnahmeplans von 1904 einige inzwi-
schen zurück gebaute barocke Einbauten, wie Schorn-
steinzüge und Abortanlage, die höchstwahrscheinlich

[15] LfDS, Plansammlung: „Richtiger Abnahmeplan Januar 1904",
M76.060. Vgl. Abb. 11 in diesem Beitrag.

Tab. 1: Funktion und Größe der Räume

Bezeichnung der Räume im Catalogo	Funktion (Zuschreibung)	Fläche
„Stanza no.1: Gabinetto di quadri"	Bilderkabinett[16]	41 [m²]
„Bibliotheca"	Bibliothek[17]	19 [m²]
„Stanza no.2"	Ess- und Musikzimmer[18]	26 [m²]
„Sala no.3"	Salon[19]	22 [m²]
„Stanza no.4"	Elternschlafzimmer[20]	15 [m²]
„Stanza no.5: per li ragazzi"	Kinderzimmer	15 [m²]
„Cucina no.6"	Küche	9 [m²]
„Anticamera per li servitori no.7"	Nebenraum der Küche[21]	9 [m²]
„Camera da servitori no.8"	Zimmer für einen Bediensteten[22]	6 [m²]
„Camera delle serve no.9"	Zimmer für weibliche Bedienstete[23]	24 [m²]
Zimmer mit 3 Nordfenstern	Atelier[24]	27 [m²]
„Camera per la stamperia no.10"	Druckwerkstatt[25] (incl. Vorraum[26])	49 [m²]
	Diele	48 [m²]
	Σ	310 [m²]

Tab. 2: Ausstattung der Räume lt. Bellottos „Catalogo de danni"[27]

Raumbezeichnung	Einrichtungsgegenstände lt. Schadenskatalog
Bilderkabinett[28]	36 Gemälde und Zeichnungen italienischer Maler (Pittoni, Diziani, Tiepolo, Amigoni, Cimaroli, Pellegrini, Piazzetta, Zuccarelli, M. u. S. Ricci, Pasquetti, Nazari, Nogari, Bassano, Cabonzin, Fontebasso, Solimena, Veronese), 1 Rubens, 22 eigene Gemälde: 4 Capricci unterschiedlicher Größe, 18 Veduten in Kabinett-Format: 2 Capricci, 4× Königstein, 2× Dresden, 10× Pirna, alle in gleichen Goldrahmen. 24 Bronce-Statuetten, 36 Malutensilien (angebracht über den 3 Türen), 1 niedriger Schrank mit 4 geschnitzten Füßen unter einem Spiegel zwischen den 2 Fenstern, 1 Sofa mit Kissen und grünem Bezug, 12 dazugehörige Stühle, 1 beigestellter Spieltisch, 2 Vorhänge aus grünem Damast, 4 weiße Gardinen.
Bibliothek	1078 Bücher gebunden, einige in Pergament, die übrigen in marmoriertem Kalbsleder, mit Standort-Nr. und B.B.C.-Zeichen in eigens entworfenen Glasschränken mit gerahmten Stirnseiten, Leitern, Fußpodesten und herausziehbaren Schreibflächen, ein Himmels-Globus, ein Erd-Globus, ein Kompass und ein Fernrohr.
Ess- und Musikzimmer	6 Radierungen von Dresdner Veduten, 2 Capricci, 6 Pirna-Veduten im Kabinett-Format, 8 Radierungen von Capricci, 1 Sofa mit grünem Bezug, 8 dazugehörige Stühle, 2 Sessel, 3 grüne Vorhänge, 6 weiße Gardinen aus Leinen, 1 Esstisch, 2 Spiegel mit Goldrahmen zwischen den Fenstern, darüber 2 Gemälde (August III., Josepha) in Goldrahmen, darüber Spiegel-Wandleuchter, darunter 2 kleine Tische, 1 kleiner Buffet-Tisch, 1 kleiner Beistelltisch zum Sofa, 2 runde Beistelltische, 1 Cembalo mit doppelter Tastatur.
Salon	Grün tapeziert mit naturnahen Blumen und vergoldeten Ornamenten, vergoldete Stuck-Ornamente, in drei Mittelfeldern, 3 Familienporträts (von Torelli und Pasqueti), 1 hohe Glasvitrine mit vollständigem Meißener-Porzellan-Tafelgedeck und Kaffeegedeck für 12 Personen (Geschenk von Graf Brühl), 2 kleine Tische zwischen den Fenstern mit vergoldeten Schnitzereien, 2 große venezianische Spiegel in Goldrahmen, 3 Vorhänge aus Taft an den Fenstern, 6 Gardinen aus Leinen, 1 Sofa mit Kissen aus grünem Damast, 12 Stühle, 2 beigestellte Spieltische.
Elternschlafzimmer	Tapeziert in gelbem Leinen mit Vögeln und naturnahen Figuren aus der Pförtener Fabrik und vergoldeten Stuckleisten, Ehebett mit Baldachin und Vorhängen abgestimmt auf die Wandverkleidung mit 2 Matratzen aus italienischer Wolle, 4 weiße Vorhänge an den beiden Fenstern, 1 Frisiertisch zwischen den Fenstern, 1 großer venezianischer Spiegel mit vergoldetem Rahmen, 4 Gemälde Bellottos in vergoldeten Rahmen, 2 Nachtschränkchen mit 3 Schubladen, 8 Korbstühle, 2 Sessel neben dem Bett.

Raumbezeichnung	Einrichtungsgegenstände lt. Schadenskatalog
Kinderzimmer	Schwarzgerahmte Drucke hinter Glas, 7 Bilder in Goldrahmen, 4 weiße Vorhänge an den zwei Fenstern, 2 Betten mit Rosshaarmatratzen und Federbettdecken, 1 kleines Schrankbett mit Matratze und Federbett, 1 großer Kleiderschrank, 1 kleiner Tisch, 8 Stühle, 4 Pistolen, 1 Flinte an der Wand, 1 Beistelltisch mit Waschschüssel.
Küche	8 Dutzend Zinntöpfe, Suppenterrinen, und all das, was für eine Familie benötigt wird.
Nebenraum der Küche	1 Schrank, 1 Anrichte mit großem kupfernem Spülbecken, 6 kleinere Bilder, 6 Stühle.
Bedienstetenzimmer 1	1 Bett mit Matratze und Federbett, 4 Stühle, 1 kleiner Holztisch, 1 Garderobenständer („hölzerner Diener"), verschiedene gerahmte Drucke.
Bedienstetenzimmer 2	2 Betten, 5 Lederstühle, 1 kleiner Tisch, 1 Garderobenständer, 10 gerahmte Drucke.
Atelier	*keine Angaben*
Druckwerkstatt	An der Decke eine große Stange mit Befestigungen zum Trocknen der Drucke, 1 großer Tisch zum Anfeuchten des Papiers, mit Schubladen und Arbeitsvorrichtungen, 5 Tische zum Anfeuchten des Papiers, Gestelle zum Trocknen der Drucke, 2 Walzen zum Drucken, 2 Kassetten: – Große Kassette Nr. 1 mit 2040 Drucken der Dresdner Veduten plus 80 Exemplaren der Werke von Abbate Pasquini, die Bellottos Bruder Michiel aus Arezzo zum Verkauf geschickt hatte, 30 Exemplare auf großformatigem, 50 Exemplare auf kleinem Papier, – Kassette Nr. 2 (mittlerer Größe) mit 3 Ries großes Papier, 5 Ries kleines Papier, 1 Fass mit zwei Zentnern Druckfarbe, Flaschen mit harten und weichen Farben, Werkzeuge zum Schneiden und Drucken.

[16] Zimmer mit 3 Türen und 2 Fenstern (vgl. Tab. 2).

[17] Bellottos Katalog beginnt mit der Auflistung des umfangreichen Buchbestands (1079 Titel auf 26 Seiten!) seiner Bibliothek. Er bezieht den Raum seiner Bibliothek nicht in die fortlaufende Nummerierung ein, die standesgemäß mit dem Bilderkabinett (auf der Vorderseite von Blatt 16) beginnt. Die Lage der Bibliothek ergibt sich aus dem Zusammenhang mit den übrigen Repräsentationsräumen an der Salzgasse.

[18] Raum mit drei Fenstern, Lage zwischen Bibliothek und Salon, Hinweise aus Möblierung (vgl. Tab. 2).

[19] Raum neben Nr. 2, Eckraum mit drei Fenstern, Hinweise aus Möblierung (vgl. Tab. 2).

[20] Raum neben Nr. 3, zwei Fenster, Hinweise aus Möblierung (vgl. Tab. 2).

[21] Raum neben der Küche, Abflussrohr für Abwasser aus der Küche, Hinweise aus Möblierung (vgl. Tab. 2).

[22] Raum am Ende der Diele zum Atelier und zur Druckwerkstatt, Hinweise aus Möblierung (vgl. Tab. 2).

[23] Hauswirtschaftspersonal (Köchin, Hausmädchen, Kinderfrau), Hinweise aus der Möblierung (vgl. Tab. 2).

[24] Das Atelier wird in Bellottos Schadenskatalog nicht erwähnt, da Bellotto seine Malutensilien auf die Reise nach Wien und München mitgenommen hatte und demzufolge nicht als Verlust geltend machen konnte. Zum Malen am besten geeignet ist zweifellos der größte Raum an der Nordseite mit seinen drei Fenstern.

[25] In dem Raum neben dem Atelier könnte Bellotto in einer zeitweise abgedunkelten „Camera obscura" mit Hilfe optischer Instrumente auch Vorarbeiten für seine Repliken und Radierungen durchgeführt haben (Raimund Herz und Claus Lieberwirth, Die optischen

Instrumente Canalettos in Dresden. Unveröffentlichtes Manuskript).

[26] Im Vorraum lag am Treppenhaus der Abort. (Seine Fläche ist in der Vorraumfläche enthalten.)

[27] Die Transkription von Manikowska, The rediscovery (wie Anm. 4), wurde 2014 von Josephine Klingebeil-Schiekel im Institut für Romanistik der Technischen Universität Dresden ins Deutsche übersetzt.

[28] Bellottos Bilderkabinett scheint sich an den Sammlungen seiner Mäzene August III. und Graf Brühl zu orientieren (vgl. Martin Schuster, Das Dresdner Galeriewerk. Die Publikation zur neuen Bildergalerie im umgebauten Stallgebäude. In: Dresdner Kunstblätter (2009), S. 65–78; Tristan Weddigen, Die Sammlung als sichtbare Kunstgeschichte. Die Dresdner Gemäldegalerie im 18. und 19. Jahrhundert. Habilitationsschrift 2008, Universität Bern; Ute Christina Koch, Maecenas in Sachsen. Höfische Repräsentationsmechanismus von Favoriten am Beispiel von Heinrich Graf von Brühl. Dissertation an der Technischen Universität Dresden und der 'Ecole Pratique des Hautes 'Etudes, Paris, 2010. Digital in SLUB). Die reiche Kollektion zeitgenössischer venezianischer Maler lässt vermuten, Bellotto könne sich auch als Kunst-Agent betätigt haben. Die räumlichen Maße des Bilderkabinetts (11 m lang, 3 m tief, 3,3 m hoch), das drei Türen und zwei hohe Fenster zum Innenhof sowie ein kleineres Fenster zum Treppenhaus aufwies, erlaubten es allerdings nicht, die angegebenen 58 Gemälde, Ölskizzen und Zeichnungen gleichzeitig zu hängen. Es ist vielmehr davon auszugehen, dass Bellotto in die Liste der Kriegsverluste auch die Stücke aufnahm, die er in seinem Atelier im Depot gelagert hatte und je nach Interesse des Kunden auf Staffeleien präsentierte oder gegen andere Gemälde an der Wand austauschte.

aus Zeiten vor der Nutzung des Palais als Polizeigebäude stammen (vgl. Abb. 10). Dargestellt ist der Bereich östlich der Brandmauer zum Knöffelschen Haus.

Die Räume entsprechen in ihrer Nummerierung und Funktion dem „Catalogo di danni", in dem Bellotto im Jahr 1762 seine Kriegsschäden aufgelistet hatte. Die Raumfolge kann als Begehung der gesamten Etage gelesen werden, gegen den Uhrzeigersinn, vom Eingang in den Schauraum des Bilderkabinetts bis zum Ausgang durch den Vorraum der Druckwerkstatt. Gäste gelangten zuerst in Bellottos Bilderkabinett, von dort in das große Speise- und Musikzimmer, das zwischen Bibliothek und Salon lag. Die Privaträume der Bellottos lagen an der Ostseite: Elternschlafzimmer, Kinderzimmer, Küche und Nebenraum sowie zwei Zimmer für die Bediensteten. Das Atelier des Malers war nach Norden orientiert. Der Kreis schließt sich mit der Druckwerkstatt, die auch einen Teil des Vestibüls zwischen dem Innenhof und dem Treppenhaus einnahm.

In Tabelle 1 (siehe S. 124) sind Bellottos Originalbezeichnungen der Räume kursiv und deren Übersetzung bzw. nähere Funktionsbezeichnung sowie die Nutzfläche der Räume zusammengestellt.

In der nachfolgenden Tabelle 2 (siehe S. 124/125) sind in komprimierter Form die Wertgegenstände angegeben, die sich laut Bellottos Aufzeichnungen in den einzelnen Räumen befanden. Sie lassen den hohen Lebensstandard erkennen, den er vor Ausbruch des Siebenjährigen Krieges erreicht hatte.

Ewa Manikowska hat Bellottos Schadenskatalog in ihrer bis dato nur in polnischer Sprache vorliegenden Publikation eingehend analysiert, kunst- und kulturhistorische Zusammenhänge aufgezeigt und Rückschlüsse gezogen auf Bellottos Lebensstil, seine gesellschaftlichen Ambitionen in Dresden und seine Persönlichkeit.

Bellotto in Dresden

Zum besseren Verständnis der Nutzung der Räumlichkeiten im Caesarschen Haus durch die Familie Bellottos seien noch einige biographische Informationen über die Jahre in Dresden gegeben.

Bellotto hat die Wohnung in der Salzgasse im Juni 1747 mit seiner Frau und dem noch nicht 5-jährigen

Sohn Lorenzo bezogen. In den folgenden Jahren wurden in rascher Folge vier Töchter geboren, von denen zwei im frühen Kindesalter starben, und Ende 1757 noch eine weitere Tochter. Im Sommer 1754 war Bellottos Vater aus Venedig einige Monate hier zu Besuch.[29]

Über die Bediensteten im Haushalt Bellottos ist wenig bekannt. Sie waren in den beiden Zimmern neben Küche und Anrichte untergebracht, in dem kleinen Zimmer neben der Anrichte vermutlich Bellottos venezianischer Diener Checco[30], im größeren Eckzimmer zwei weibliche Bedienstete. Die Bellottos dürften eine einheimische Köchin[31] und sicher auch ein Hausmädchen gehabt haben, möglicherweise auch eine Kinderfrau, die aus Venedig nachgekommen sein könnte.[32]

Bereits im ersten Winter nach Ausbruch des Siebenjährigen Krieges wurden preußische Soldaten einquartiert. Bellotto wird die Bilder in seinem Kabinett und die Bücher seiner Bibliothek in Kisten verpackt und im Atelierbereich gelagert haben. Da das gesellschaftliche Leben mit dem Abzug des Hofes nach Warschau zum Erliegen gekommen war, konnten die Repräsentationsräume der Bellottos für die Einquartierung am ehesten freigeräumt werden. Bellottos Gehalt als Hofmaler traf nun weder regelmäßig noch in voller Höhe ein. In dieser Situation sah er sich schließlich gezwungen, Dresden zu verlassen und seine Dienste an anderen Höfen anzubieten. Ende 1758 reiste Bellotto mit seinem inzwischen 16-jährigen Sohn Lorenzo nach Wien und ließ seine Frau mit den drei kleinen Töchtern in der Obhut seines Dieners Checco in Dresden zurück.

Während seines ersten Jahres in Wien wurde die preußische Besatzung von Truppen der Reichsarmee

[29] Dies ist durch ein Schreiben belegt, in dem sich Bellottos Vater im November 1754 bei Graf Brühl über das ungebührliche Verhalten seines Sohnes beschwert („Vermischte Briefe an den Premierminister Graf Brühl, größtenteils aus und nach Italien", HStA Loc. 656).

[30] Checco ist die venezianische Kurzform von Francesco. Dieser hatte Bellotto schon 1744 auf seinen Reisen in die Lombardie begleitet (siehe Koziakiewicz, Bernardo Bellotto (wie Anm. 13), Bd. 2, Werkverzeichnis Nr. 88 u. 89) und dürfte auch den Transport des Umzugsgutes von Venedig nach Dresden begleitet haben.

[31] In dem historischen Roman von Ralf Nürnberger, Canaletto. Seine Jahre in Dresden. Dresden 2015, heißt sie Hilde, Checco heißt Karl.

[32] Die Bellottos hatten in Venedig nach ihrem Sohn Lorenzo (geb. im November 1742) noch drei weitere Kinder, zwei Mädchen und einen Jungen, die in frühem Kindesalter starben, die letzten beiden 1747, unmittelbar vor Bellottos Abreise nach Dresden.

unter österreichischer Führung zum Abzug gezwungen. Anstelle der Preußen wurden Österreicher in Dresden einquartiert. Doch im Juli 1760 versuchte Friedrich II., Dresden mit einem Bombardement der Altstadt zurück zu erobern. Dabei wurden auch die oberen Etagen des Caesarschen Hauses stark beschädigt.[33]

Ende 1761 war das Caesarsche Haus wieder soweit hergerichtet, dass auch die oberen Etagen wieder bewohnbar waren.[34] Doch von der Wohnungseinrichtung und den dort gelagerten Wertgegenständen scheint nicht viel übrig geblieben zu sein. Bellottos wirtschaftliche Situation war also nach wie vor schwierig.

Es ist davon auszugehen, dass Bellotto bei seiner Rückkehr aus München im Februar 1762 wieder mit seiner Familie in das Caesarsche Haus einzog. Der Siebenjährige Krieg war noch nicht zu Ende, und Bellotto musste sich mühsam eine neue Existenz aufbauen. Im darauf folgenden Jahr starben seine beiden Hauptmäzene August III. und Graf Brühl.[35]

Ende 1766 verließ Bellotto Dresden, um einer Einladung Katharinas der Großen nach St. Petersburg zu folgen, die inzwischen einen Großteil der Brühlschen Gemäldesammlung aufgekauft hatte, darunter zahlreiche Repliken Bellottos für Graf Brühl. Doch in Warschau erhielt er vom polnischen König Stanislaus II. August Poniatowski ein so günstiges Angebot, dass er 1767 seine Familie dorthin nachkommen ließ. Im darauf folgenden Jahr wurde er zum Hofmaler ernannt und wirkte dann bis zu seinem Lebensende im Jahr 1780 als hoch angesehener Maler am polnischen Hof *(Abb. 6)*.[36]

Abb. 6 Bernardo Bellotto, Idealvedute mit Selbstbildnis als venezianischer Edelmann.

Gemälde, Öl auf Leinwand, 1765 (Ausschnitt).
Warschau, Nationalmuseum.

[33] Prinz, Das Coselpalais (wie Anm. 7), S. 23: Der Schaden wurde mit 20 000 Taler angegeben, halb so viel wie beim Knöffelschen Haus.

[34] Walter May, Städtisches und landesherrliches Bauen. In: Geschichte der Stadt Dresden. Bd. 2. Hrsg. v. Reiner Gross und Uwe John. Stuttgart 2006, S. 190.

[35] Für den mächtigen Direktor der neuen Dresdner Kunstakademie und der kurfürstlichen Kunstsammlungen in Dresden, Christian Ludwig von Hagedorn (1713–1780), war er eine „persona non grata" geworden. An der Kunstakademie durfte er nur als zeitlich befristeter Dozent Perspektivzeichnen unterrichten.

[36] Mit dieser 1765 wohl noch in Dresden entstandenen Selbstdarstellung als venezianischer Prokurator brachte sich Bellotto in einer Idealvedute vor einem Barockgebäude stehend *(Abb. 6)* bei dem neuen polnischen König ein, dem Nachfolger Augusts III. (1696–1763). Hinter Bellotto schreitet neben seinem Diener Checco ein evangelischer Geistlicher, der einen buchähnlichen Gegenstand (vermut-

lich eine Bibel oder eine Skizzenmappe) trägt. Auf dem Cortellino an der Säule am rechten Bildrand hat er eine programmatische Inschrift gemalt, ein Zitat aus Ars Poetica von Horaz: „*Pictoribus atque poetis / Quidlibet audendi / semper fuit aequa potestas*" (dt.: Malern und Dichtern war es stets erlaubt zu wagen, was immer beliebt), und bringt damit zum Ausdruck, dass er diese Freiheiten auch für seine Malkunst reklamierte. Es ist gesichert überliefert, dass König Stanislaus II. August Poniatowski (1732–1798), ein hochrangiger Förderer der Künste, das Gemälde noch 1765 empfing. Vgl. z. B.: Wilfried Seipel (Hg.), Bernardo Bellotto genannt Canaletto, Europäische Veduten. Wien 2005, S. 154 (Kunsthistorisches Museum); weiter vgl. Sebastian Oesinghaus, Bellottos Veduten. „Fecit Dresda" zum Ruhm des sächsischen Hofes. In: Bernardo Bellotto. Der Canaletto-Blick. Hg. von Andreas Henning u. a. für die Staatlichen Kunstsammlungen Dresden, Galerie Alte Meister. Dresden 2011, S. 23.

Zur baugeschichtlichen Entwicklung des
Coselpalais Dresden

Im zweiten Teil des Beitrags wird versucht, aus bauhistorischen Berichten und Grundrissen des Coselpalais, die erst aus dem letzten Jahrzehnt des 19. Jahrhunderts vorliegen, als das Palais bereits als Polizeigebäude genutzt und teilweise umgebaut worden war, sowie nachfolgenden haustechnischen Abnahmeplänen für die Sanierung des Palais in den Jahren 1901 bis 1904 Aufschlüsse zu gewinnen über die Vorgängerbauten des Coselpalais, bis zurück zu Bellottos Etage im Caesarschen Haus.

Errichtung des Coselpalais

Nach Ende des Siebenjährigen Krieges beschloss Friedrich August Reichsgraf von Cosel, an der Frauenkirche ein Stadtpalais zu errichten. Bereits 1763 erwarb er von Caesar dessen Haus und zwei Jahre später von den Erben Knöffels die Brandstelle des ehemals Knöffelschen Hauses.[37] Ab 1766 ließ er – vermutlich durch einen Baumeister des kurfürstlich-sächsischen Landbauamtes – ein Palais entwerfen und von Ober-Bauamtskondukteur Christoph Gotthard Schwarze sowie von Kammerkondukteur und Maurermeister Christian Gottfried Hahmann an der Brandmauer des vormals Caesarschen Hauses einen Palais-Vorbau errichten, dessen reich geschmückte Rokoko-Fassade sich zur Frauenkirche hin orientiert.[38] Diese Fassade steht auf den Fundamenten der Westwand des Innenhofs des vormals Knöffelschen Hauses. Zwei zweigeschossige Flügelbauten mit jeweils fünf Achsen bilden einen Ehrenhof mit einem zentralen Wandbrunnen und je zwei

symmetrisch angeordneten Eingängen (am Brunnen[39]) bzw. Einfahrten in die Vorhalle.[40]

Die Geschosshöhen des bürgerlichen Caesarschen Hauses wurden für den Gesamtkomplex des Coselpalais übernommen.[41] Im rückwärtigen Teil blieben wohl auch die Raum-Grundrisse zunächst weitgehend unverändert. Doch das Treppenhaus des Caesarschen Hauses erwies sich als nicht ausreichend für die vertikale Erschließung des gesamten Palais. Daher wurde eine zweite Treppe in Form eines Treppen-Turms an den Ostflügel angebaut (vgl. Abb. 7, rechts im Bild), über den die Etagen in der Verlängerung ihrer nördlichen Dielengänge betreten werden können. Die dritte Fensterachse im Ostflügel des ehemals Caesarschen Hauses wurde zur Türachse.[42]

Graf Cosel konnte sich nur kurze Zeit an seinem Stadtpalais erfreuen. Er starb bereits im Oktober 1770. Das Palais blieb bis 1842 im Eigentum seiner Erben und diente zunächst als Sitz und Wohnung von Diplomaten, die am sächsischen Hof akkreditiert waren, dann als Hotel Garni, bis es schließlich 1853 in den Besitz des Königreichs Sachsen gelangte.[43]

Bauliche Situation hinter dem Coselpalais um 1830

Auf einer kolorierten Federzeichnung, die ein unbekannter Künstler wohl um das Jahr 1830 aus dem Zeughof heraus anfertigte, ist die veränderte bauliche Situation der Zeugschreiberei mit dem Coselpalais im Hintergrund dargestellt (Abb. 7).[44]

Die Gebäude der Zeugschreiberei sind zwischenzeitlich offenbar beträchtlich erweitert worden. Der dreigeschossige Neubau im Vordergrund reicht bis an

[37] Prinz, Das Coselpalais (wie Anm. 7), S. 23: Der Kaufpreis für das Caesarsche Haus betrug 38.200 Taler, für die Brandstelle des Knöffelschen Hauses dagegen nur 5.500 Taler.

[38] Der Name des entwerfenden Architekten ist bis dato archivalisch nicht nachgewiesen (Stefan Hertzig, Das barocke Dresden. Architektur einer Metropole des 18. Jahrhunderts. Petersberg 2013, S. 289). Ausgeführt wurde der Entwurf durch die genannten Kondukteure (Bauleiter) (Walter May, Städtebauliche Entwicklung. In: Geschichte der Stadt Dresden. Bd. 2, wie Anm. 34, S. 399). Der Baukostenanschlag trägt das Datum vom 31.1.1766 und ist von Johann Gottfried Creutz unterzeichnet (Sächsisches Hauptstaatsarchiv Dresden (HStA), Loc. 11269 Hauptzeughaus Nr. 661).

[39] Der Hofbrunnen stammt von Johann Gottfried Knöffler (1715– 1779).

[40] Unter den Flügelbauten und dem Ehrenhof liegen noch die alten Kellergewölbe, während die Vorhalle im Parterre, über dem Innenhof des ehemaligen Knöffelschen Hauses, beim Bau des Coselpalais nicht unterkellert wurde (siehe Abb. 13). Friedrich Gottlob Schlitterlau (1730–1782) hat auf einem Kupferstich um 1770 wohl als erster den Neubau mit Blick auf seine Schauseite dargestellt (SKD Kupferstich-Kabinett, Sammlung Theodor Bienert, Inv. Nr. A 1995–4012). Vgl. auch Cornelius Gurlitt, Beschreibende Darstellung der älteren Bau- und Kunstdenkmäler des Königreichs Sachsen. H. 21–23. Dresden [Stadt]. Dresden 1903, S. 546–549.

Abb. 7 Unbekannter Zeichner, Hinterhäuser am Coselpalais, Ansicht vom Zeughof.

Kolorierte Tuschzeichnung, um 1830. Dresden, Städtische Galerie – Kunstsammlung.

den Treppen-Turm heran, der den Vorhof des Palais zum Zeughof hin schließt. An der Salzgasse bildet ein inzwischen wohl aufgestocktes Gebäude einen nahtlosen Übergang zum Coselpalais.

Das Coselpalais als Königliches Polizeigebäude (1853–1901)

Ab 1853 wurde das Coselpalais zum königlich-sächsischen Polizeigebäude umgebaut. Leider stammen die überlieferten Grundrisse erst aus der Endphase seiner Nutzung als Polizeigebäude.[45] Immerhin erlauben sie gewisse Rückschlüsse auf die Strukturen der Vorgänger-Bauten. So ist im Parterre-Grundriss noch die Brandmauer zwischen den vormals getrennten Knöffelschen und Caesarschen Häusern zu erkennen

[41] Die Geschosshöhen lagen bei 4,18m (EG), 4,35 m (1.OG), 3,82 m(2.OG), 3,32 m (3.OG), 3,20 m (4.OG), 3,05 m (MG), 4,50 m (Dachstuhl). (HStA, 10967 Landbauamt Dresden vor 1945, Schrank Z Fach 1 Nr. 12 Plan Nr. G 030/004)

[42] Auf Bellottos Etage war dies das Zimmer seines Dieners Checco (vgl. Abb. 5).

[43] Prinz, Das Coselpalais (wie Anm. 7), S. 25.

[44] Museen der Stadt Dresden, Städtische Galerie Dresden, Inv. Nr.1979/k251.

[45] LfDS Plansammlung, Grundrisse vor 1900 gez. von Moritz Preßler, durchgesehen von F. K. Preßler.

Abb. 8 Dresden, Coselpalais als Königliches Polizeigebäude, Grundriss-Zeichnung vom Parterre, um 1895.

Dresden, Landesamt für Denkmalpflege Sachsen, Plansammlung.

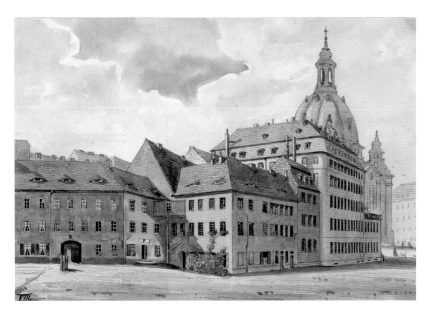

Abb. 9 Unbekannter Zeichner, Ansicht der nördlichen Bebauung der Salzgasse und der Rückseite des Coselpalais als Polizeigebäude rechts vor der Frauenkirche, links die Königliche Salzverwalterei.

Aquarellierte Bleistiftzeichnung, um 1890. Staatliche Kunstsammlungen Dresden – Kupferstich-Kabinett.

(Abb. 8). Die beiden Durchgänge durch diese Brandmauer erfolgten beim Bau zum Coselpalais, als diese innerhalb des Gebäudes nicht mehr erforderlich war.

Um das Jahr 1890 hat ein unbekannter Künstler die bauliche Situation hinter dem Polizeigebäude auf einer aquarellierten Zeichnung festgehalten *(Abb. 9)*.[46] Darauf ist zu erkennen, dass der alte Treppen-Turm einem Anbau weichen musste, dessen Nordseite in Verlängerung des inzwischen gealterten Gebäudes am Zeughof unmittelbar an das Bauwerk von Knöffel anschließt. Dieser Anbau ist eine Etage niedriger als der Treppen-Turm.

Für die Nutzung durch die königlich-sächsische Polizei war im hinteren Teil des Palais eine Reihe von baulichen Maßnahmen erforderlich. An der Durchfahrt zwischen Vorhof und Innenhof wurde im Ostflügel des Palais eine zweiläufige Treppe bis hinauf in das Dachgeschoss eingebaut (vgl. Abb. 8).

Daraufhin konnte der Treppen-Turm abgerissen und die Baulücke zur Zeugschreiberei durch einen Anbau mit drei Fenster-Achsen geschlossen werden (vgl. Abb. 8). Dieser Bau besaß drei Geschosse und ein Mansarddach und war mit dem Palais über die Öffnungen verbunden, die beim Bau des Treppen-Turms für das Coselpalais entstanden waren. Über die neue zweiläufige Treppe waren alle Gefängniszellen bis ins Mezzanin

und in die Dachgeschosse der Anbauten erreichbar. Der Gefängnistrakt konnte dadurch auch baulich weitgehend getrennt werden vom übrigen Teil des Polizeigebäudes, der durch das zentrale Treppenhaus des ehemals Caesarschen Hauses erschlossen war *(Abb. 10)*.

Die Zugänge von der Salzgasse waren für die Allgemeinheit geschlossen, da im Eingangsvestibül zum Innenhof die Gefängnisküche eingerichtet worden war und der seitliche Zugang zur Vorhalle der Polizeiwache vorbehalten blieb (vgl. Abb. 8).

Die haustechnischen Anlagen des Spätbarocks sind in den Grundrissen des Polizei-Gebäudes noch gut erkennbar. An und in den tragenden Innenwänden des Gebäudes befanden sich Kamin- und Abwasser-Schächte. Aborte lagen jeweils an der Nordseite der Treppenhäuser.[47] Das benötigte Wasser musste damals noch nach oben getragen werden. Flüssige und feste Abfälle landeten in Versickerungsgruben. Die Ableitung des Regen- und Schmutzwassers der Innenhöfe erfolgte über Rinnen zur Salzgasse hin.

[46] SKD Kupferstich-Kabinett, Sammlung Theodor Bienert, Inv.Nr. C 1995–869.

[47] Der Abort neben der zweiläufigen Treppe dürfte erst beim Bau des Coselpalais oder bei dessen Umbau zum Polizeigebäude angelegt worden sein.

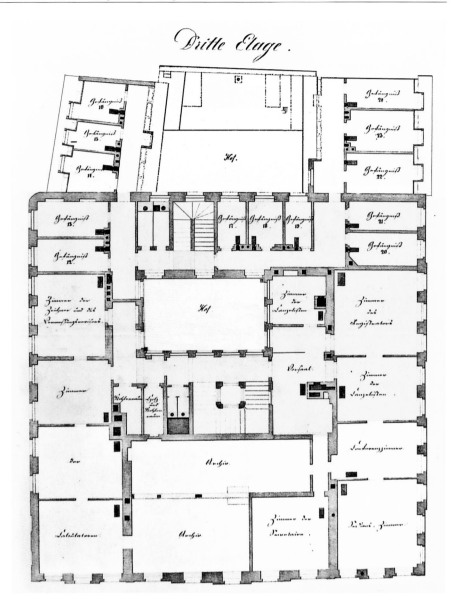

Abb. 10 Dresden, Coselpalais als königliches Polizeigebäude.

Grundriss-Zeichnung der „*Dritten Etage*", um 1895. Dresden, Landesamt für Denkmalpflege Sachsen, Plansammlung.

Umbauten bei der Sanierung des Coselpalais (1901–1904)

Gegen Ende des 19. Jahrhunderts wurde klar, dass die Polizeibehörde, schon aufgrund des rapiden Bevölkerungswachstums, dringend ein neues, größeres Gebäude benötigte. 1901 war das neue Polizeipräsidium an der Schießgasse bezugsfertig, und das Coselpalais konnte grundlegend saniert und für eine zivile Nutzung umgebaut werden. Es sollten die königlich-sächsische Bauverwaltung einziehen, die Landbauämter, die Straßen- und Wasserbau-Inspektion, die Schiffer-Schule und die Generaldirektion der königlichen Sammlungen.

Die Sanierung erfolgte im Rahmen der städtebaulichen Neuordnung des Gebietes zwischen Coselpalais und Brühlscher Terrasse, in dem damals bereits

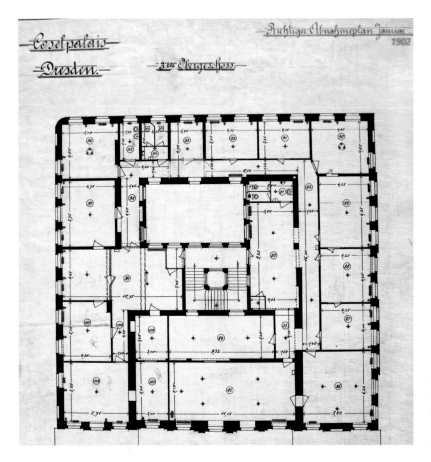

Abb. 11 Dresden, Coselpalais
als Verwaltungsbau.

Grundriss-Zeichnung des Dritten Obergeschosses (*„Richtiger Abnahmeplan"*). Januar 1902.

Dresden, Landesamt für Denkmalpflege
Sachsen, Plansammlung.

die Gebäude der königlichen Kunstakademie und des Kunstvereins[48] errichtet und das Zeughaus zum Kunstmuseum Albertinum[49] umgebaut worden war.[50] Nun konnten – und mussten – auch die maroden Nebengebäude an der Ostseite des Coselpalais samt den Gebäuden am Zimmer- und Zeughof abgerissen werden. Das Coselpalais wurde in die neu gestaltete Grünanlage am Georg-Treu-Platz einbezogen. Aus den Türachsen zu den abgebrochenen Anbauten wurden wieder Fensterachsen, und nachdem auch die Zufahrt zwischen dem Innenhof und dem ehemaligen Vorhof geschlossen war, stand das Coselpalais an seiner Ostseite erstmals über alle fünf Geschosse in der gesamten Breite von 11 Fensterachsen frei. Die schmucklosen Fensterfassaden an der Nord- und Ostseite erhielten nun zu ihrer optischen Aufwertung, in Anlehnung an die Fassade zur Salzgasse, eine schlichte barocke Ausgestaltung.[51]

Der Eingang von der Salzgasse zum Innenhof wurde wieder geöffnet und die zweiläufige Treppe aufgegeben. An ihrer Stelle entstand auf jeder Etage ein zusätzlicher Raum.[52] Das Treppenhaus des ehemals Caesarschen Hauses erschien für das Verwaltungsgebäude ausreichend. Die Schließung der Übergänge zu den abgerissenen Anbauten ergab neue bzw. um eine Fensterachse

[48] 1887–1895 nach Plänen von Constantin Lipsius (1832–1894), incl. Treppenanlage zum Georg-Treu-Platz.

[49] 1884–1887 nach Plänen von Carl Adolf Canzler (1818–1903).

[50] Vgl. Manfred Zumpe, Die Brühlsche Terrasse in Dresden. Berlin 1991, S. 180 ff.

[51] Hertzig, Das Dresdner Bürgerhaus (wie Anm. 3), S. 88 ff.: Durch Spiegelfelder mit Rocaille-Schmuck am 2. und 3. Obergeschoss wurden an der Ostseite die 2. bis 4. und die 8. bis 10. Achse, an der Nordseite die 3. bis 5. und die 10. und 11. Achse betont.

[52] Auf Bellottos Etage lag dort im Caesarschen Haus die Küche.

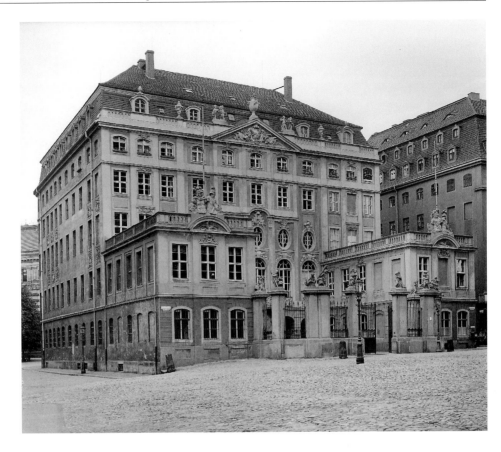

Abb. 12 Dresden, Coselpalais.

An der Frauenkirche 12.
Ansicht von Nordwesten.
1928.

vergrößerte Räume.[53] Trennwände wurden entfernt und die Räume wieder durch Dielengänge erschlossen, wie aus dem haustechnischen Abnahmeplan von 1904 für Bellottos Etage ersichtlich ist *(Abb. 11)*. Die äußere Erscheinung des Gebäudes entsprach noch weitestgehend der ursprünglichen knöffelschen Architektur, ergänzt durch die beiden zweigeschossigen Seitenflügel, die den Ehrenhof umgaben. Der plastische Schmuck, die Giebelbekrönungen und die Kinderplastiken gelten als besondere Leistungen des sächsischen Barock *(Abb. 12)*.

Durch den Anschluss des Coselpalais an die Fernwärme-Versorgung[54] konnten einige Schornsteinzüge, die in die Räume hineinragten, zurück gebaut werden. Im Zuge der haustechnischen Sanierung wurde das Gebäude an die Netze der Strom- und Wasserversorgung sowie an die Kanalisation angeschlossen. Auf den Etagen gab es nun Toiletten mit Wasserspülung und Hand-Waschbecken.[55] Bemerkenswert erscheint

in diesem Zusammenhang auch, dass der alte Standort der Abortanlage neben dem barocken Treppenhaus bei der haustechnischen Sanierung aufgegeben wurde. Stattdessen wurde eine zweite Toilette an einer Stelle neu eingerichtet, an der es zuvor noch keine gegeben hatte.[56] Im Übrigen stimmt der Grundriss des

[53] Auf Bellottos Etage wurde der ehemalige Raum seines Dieners mit einer Fensterachse, das ehemalige Elternschlafzimmer mit zwei Fensterachsen wieder hergestellt.

[54] Beheizt wurde das Coselpalais über das Fernwärmenetz vom Heizkraftwerk an der Packhofstraße, das im Jahr 1900 als erstes europäisches Fernheiz-Kraftwerk in Betrieb ging. Siehe Helge Edelmann und Winfried Rupf, Geschichte und Geschichten zum Dresdner Strom. Dresden 2005.

[55] Auf Bellottos Etage eine Toilette im Nebenraum der Küche und ein Waschraum im Raum seines Dieners.

[56] Auf Bellottos Etage gehörte diese Toilette zum Raum von Bellottos ehemaligem Bilderkabinett.

Abnahmeplans von 1904 im Bereich des ehemaligen Caesarschen Hauses weitgehend mit den Aufzeichnungen überein, die Bellotto im Jahr 1762 über seine Wohn- und Arbeitsetage verfasst hat (vgl. Abb. 5 sowie Tab. 1, 2).

Das Coselpalais heute

Bei der Bombardierung Dresdens am 13. Februar 1945 wurde das Coselpalais vollständig zerstört. Nur von den Außenwänden der Flügelbauten standen noch Ruinen *(Abb. 13)*. Auf Betreiben des Leiters der Außenstelle Dresden des Instituts für Denkmalpflege, Dr. Hans Nadler, gelang es, in den Jahren 1967–1976 letztere schrittweise wieder aufzubauen *(Abb. 14).*[57] Im Jahr 1997 wurden die Überreste des Kellers unter dem Coselpalais-Hauptgebäude freigelegt *(Abb. 15),*[58] bevor der Bau mit der spätbarocken Schauseite zum Neumarkt (vgl. Abb. 2) bis zum Jahr 2000 rekonstruiert werden konnte.

Im Kellerrestaurant PULVERTURM kann man heute wieder die Kellergewölbe und Reste vom Mau-

erwerk des Pulverturms bewundern, der 1744 einem barocken Neubau hatte weichen müssen. Beim Bau der Keller für das Bauwerk von Knöffel war dessen Baumaterial teilweise wiederverwendet worden, doch im Bereich der nicht unterkellerten Innenhöfe des Knöffelschen und des Caesarschen Hauses war das aufgehende Mauerwerk des Pulverturms weitgehend erhalten geblieben.

Beim Wiederaufbau des Hauptgebäudes wurden zwar die Fassaden in enger Anlehnung an das zerstörte Palais rekonstruiert, doch im Inneren des Gebäudes wurden Änderungen vorgenommen, die von außen kaum zu erkennen sind. An der Nordseite das Palais wurde ein neues Treppenhaus mit Aufzug errichtet,

[57] Siehe Bericht von Heinrich Magirius zum Coselpalais in: Denkmale in Sachsen (wie Anm. 10), S. 436, und Gerhard Glaser, Zur Wiederherstellung eines historischen Ortes. In diesem Band S. 111–118, sowie Heinrich Magirius, Ein Rückblick zum Wiederaufbau des Coselpalais. In diesem Band S. 138–144.

[58] Foto von U. Wohmann 1998, LfA: Abbildung 145793 der Archäologischen Ausgrabung DD-56 Dresden-Coselpalais.

Abb. 13 Dresden, An der Frauenkirche 12.

Blick von der Ruine des Coselpalais über den Ehrenhof zur Ruine der Frauenkirche. November 1945.

Abb. 14 Henry Leonhardt, Ruine der Frauenkirche und wiederauf-gebauter südlicher Flügelbau des Coselpalais. Federzeichnung 1994.

Abb. 15 Dresden, Baustelle Coselpalais.

Während der archäologischen Siche-rungsgrabung freigelegte Mauerreste des Knöffelschen Gebäudes und des runden Pulverturms (links im Bild: Salzgasse). Luftaufnahme von Osten, 1998.

Abb. 16 Dresden, Coselpalais.
Rekonstruierter Teilabschnitt der Barocktreppe des Caesarschen
Hauses. Querschnittszeichnung der Bauausführung, 1999.

Abb. 17 Dresden, Coselpalais.
Rekonstruierter Teilabschnitt der Barocktreppe des Caesarschen
Hauses. Aufnahme 2017.

das sich über jene drei Fensterachsen erstreckt, hinter denen im dritten Obergeschoss einst Bellottos Atelier lag. Die barocke Treppe, die er benutzte, konnte nur vom Erdgeschoss bis ins erste Obergeschoss rekonstruiert werden. Sie dient heute als Verbindung zwischen den beiden Geschäftsetagen eines Piano-Salons *(Abb. 16, 17)*. Aus dem zweigeschossigen Festsaal des Coselpalais wurde ein Konzertsaal, wobei der barocke Balkon für die Musiker zwar rekonstruiert wurde, jedoch ohne Funktion bleibt *(Abb. 18, 19)*.

Der Innenhof des ehemaligen Caesarschen Hauses wurde in nutzbare Geschossfläche umgewandelt. Die Türen in der barocken Fassade zur Salzgasse führen nun nicht mehr in ein barockes Vestibül, sondern dienen der Belieferung der dahinter liegenden Küchen-Bereiche, wo im Polizeigebäude des 19. Jahrhunderts die Gefängnisküche lag.

Fazit

Im wiedererstandenen Coselpalais sind zwar keine Originalspuren von Bellottos Etage mehr erhalten geblieben, doch in den Plänen der Vorgängerbauten lassen sich manche Spuren entdecken, die zurückführen bis zu dem von Knöffel erbauten Caesarschen Haus, in

Abb. 18 Dresden, Coselpalais.

Königliches Polizeigebäude, Festsaal mit barockem Balkon im 2. Obergeschoss, Planausschnitt, um 1895.
Dresden, Landesamt für Denkmalpflege Sachsen, Plansammlung.

Abb. 19 Dresden, Coselpalais.

Konzertsaal des Dresdner Piano-Salons im 1. Obergeschoss. Aufnahme 2017.

dem Bellotto in seinen Dresdner Jahren wohnte und arbeitete. Im östlichen Teil des heutigen Coselpalais, an der Stelle des ehemaligen Caesarschen Hauses, sieht man im dritten Obergeschoss, eine Etage unter dem Mezzanin, wieder die Fenster, hinter denen sich einst Bellottos Räume befanden, seine Repräsentationsräume, Privaträume und sein Atelier.

Das unlängst von Ewa Manikowska entdeckte Autograph Bellottos über die Kriegsschäden, die er durch die Bombardierung Dresdens im Juli 1760 erlitten hatte, ist aufgrund seiner in sich schlüssigen Abfolge der Räume und detailreicher Auflistung ihrer Möblierung und Wertgegenstände als eine durchaus zutreffende Beschreibung der örtlichen Wohn- und Arbeitsverhältnisse dieses sächsischen Hofmalers anzusehen. Bis zur Zerstörung des Coselpalais im Februar 1945 wäre es noch möglich gewesen, Bellottos Etage zu begehen und dort vielleicht sogar ein „Canaletto-Museum" einzurichten, doch nach dem Wiederaufbau des Coselpalais ist dies allenfalls noch virtuell möglich.[59]

Bildnachweis

Abb. 1: Galerie Alte Meister, Staatliche Kunstsammlungen Dresden (SKD), Foto: Hans Peter Klut / Elke Estel; *Abb. 2:* Foto Claus Lieberwirth, Dresden; *Abb. 3:* kolorierte Ansichtskarte 1910, Repro Claus Lieberwirth, Dresden; *Abb. 4:* Landesamt für Denkmalpflege Sachsen (LfDS), Plansammlung; Repro Claus Lieberwirth, Dresden; *Abb. 5:* Rekonstruktionszeichnung J. Galiläer, Repro Raimund Herz, Dresden; *Abb. 6:* Nationalmuseum Warschau (Muzeum Narodowe w Warszawe, Dep. 2438 [ZKW 3537]); *Abb. 7:* Städtische Galerie Dresden – Kunstsammlung der Stadt Dresden; *Abb. 8, 10, 11, 18:* LfDS, Plansammlung, digital bearbeitet von Claus Lieberwirth; *Abb. 9:* Kupferstich-Kabinett, SKD, Slg. Bienert, Dresden; *Abb. 12:* Sächsische Landesbibliothek –Staats- und Universitätsbibliothek Dresden (SLUB), Abt. Dt. Fotothek; *Abb. 13:* SLUB, Abt. Dt. Fotothek, Foto Richard Peter, Dresden; *Abb. 14:* Henry Leonhardt (Postkarte); *Abb. 15:* Landesamt für Archäologie Sachsen (LfAS), Foto: U. Wohmann; *Abb. 16:* Kaplan+Matzke+Schöler+Partner Architekten BDA Dresden, Repro: Raimund Herz, Dresden; *Abb. 17, 19:* Ulrich van Stipriaan, Dresden.

59 Mein besonderer Dank gilt dem Dresdner Bauhistoriker und Knöffel-Kenner Dr. Walter May für seine wiederholten kritischen Anmerkungen und Anregungen zu meinen Textentwürfen. In Anbetracht der Quellenlage habe ich auch durchaus Verständnis dafür, dass er nicht alle meine Schlussfolgerungen mittragen möchte.

Ein Rückblick zum Wiederaufbau des Coselpalais

VON HEINRICH MAGIRIUS

Vertieft man sich noch einmal in die Akten des Landesamtes für Denkmalpflege, die im Zusammenhang mit dem Wiederaufbau des Coselpalais 1997–2000, also vor nunmehr zwanzig Jahren, entstanden sind, wird einem erst recht bewusst, wie schwer es war, das heute gewohnte Erscheinungsbild des Coselpalais wieder zu gewinnen. Denn heute gehört der Bau ganz selbstverständlich zum Umfeld der Frauenkirche wie auch die Kunstakademie oder das Johanneum. Um 1995 war das Umfeld der Frauenkirche aber noch immer eine weitgehend leere Einöde. Man durfte aber mit Entscheidungen über die Zukunft nicht warten. Was hier die „Moderne" zu leisten versprach, schien – als Beispiel stand der inzwischen schon wieder abgerissene Erweiterungsbau des Polizeipräsidiums vor Augen – nicht verheißungsvoll.

Im Falle des Coselpalais konnte an dem Wiederaufbau der beiden Torhäuser, die schon 1976–1987 wieder aufgebaut worden waren, angeknüpft werden. Deren anspruchsvolle architektonische Gestaltung und die glücklicherweise zumeist erhalten gebliebenen Orthostaten mit den Kinderfiguren am Ab-

Abb. 1 Dresden, An der Frauenkirche 12.
Wiederaufgebaute Torhäuser und Ehrenhof mit von Putten bekrönten Orthostaten der Einfassung und Erdgeschoss-Westfassade des Coselpalais mit Kopie des Brunnens (1980) von Günter Thiele. Luftaufnahme 1993 vom Gerüst an der Chorapsis der Frauenkirchenruine.

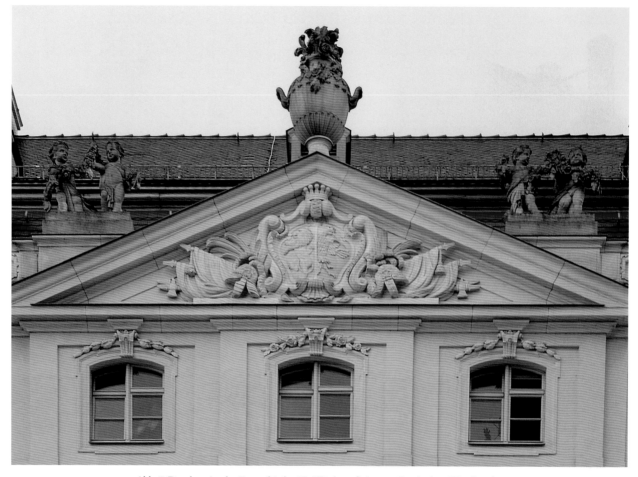

Abb. 2 Dresden, An der Frauenkirche 12. Wiederaufgebautes Coselpalais, Westfassade.

Von Schmuckvase bekrönter Dreiecksgiebel mit dem Wappen des Grafen Cosel und Puttengruppen auf der Attika nach der Wiederherstellung. Aufnahme 2017.

schluss des Ehrenhofes *(Abb. 1)* legten auch den Neubau des Palais in historischen Formen nahe, denn ein „Schuhkarton", der hier auch zur Debatte stand, schied schnell aus. Das Palais sollte ein „Leitbau" werden, ein Beispiel dafür, dass in der Nähe der Frauenkirche wieder eine städtebauliche Atmosphäre entstünde, die von Respekt gegenüber den historischen Gegebenheiten bestimmt wäre. Das Landesamt legte eine gründliche historische Analyse des ehemaligen Baues vor und formulierte eine entsprechende Zielstellung. Um dieses Ziel für den Palaisbau zu errei-

chen, wurde an der Rückseite des historischen Baues ein Neubau genehmigt, der den Anforderungen des Investors nach weiteren baulichen Kapazitäten entgegenkommen sollte.

Die vielleicht zu hoch gesteckten Ziele für die Gestaltung eines Neubaus wurden nicht erreicht. Im rekonstruierten Altbau wurde das Treppenhaus nur teilweise rekonstruiert und der Festsaal nur in seinen Hauptzügen erlebbar gemacht. Aber der unter dem Palais gelegene Pulverturm wurde nicht nur ergraben, sondern auch in einem Kellergeschoss wieder kennt-

Abb. 3 Dresden, An der Frauenkirche 12.

Coselpalais, Westfassade. Puttengruppe auf der Attika rechts oben
neben dem Mittelrisalit-Giebel. Aufnahme um 1935.

Abb. 4 Dresden, Bremer Straße (oben rechts).

Bildhauerwerkstatt der Sächsischen Sandsteinwerke GmbH.
Kopie der Puttengruppe mit Blumenfeston für den Attikaschmuck
vor dem Abtransport auf die Baustelle
(li.: Tonmodell im Maßstab 1:1). Aufnahme 1999.

Abb. 5 Dresden, An der Frauenkirche 12 (unten rechts).

Coselpalais, Wandbrunnen (um 1764) von Johann Gottfried Knöffler
(1715–1779) an der Westfassade im Ehrenhof.
Aufnahme vor 1945.

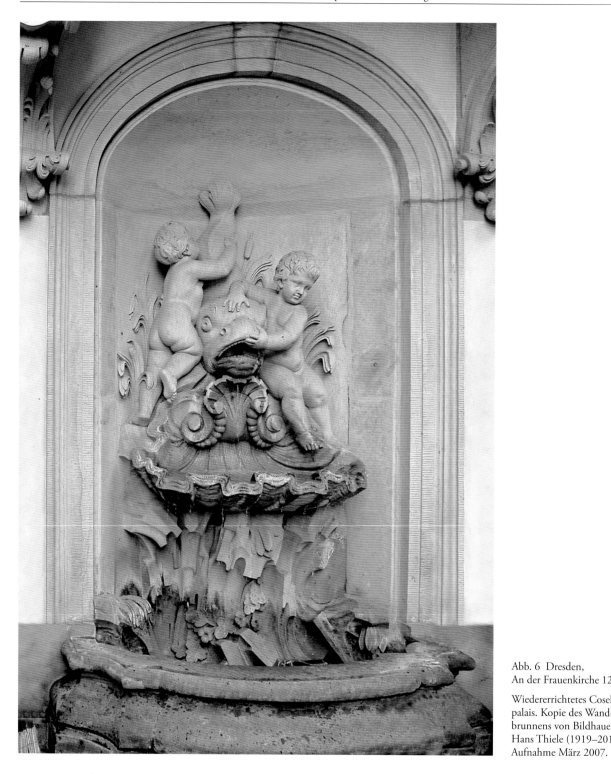

Abb. 6 Dresden,
An der Frauenkirche 12.

Wiedererrichtetes Cosel-
palais. Kopie des Wand-
brunnens von Bildhauer
Hans Thiele (1919–2013).
Aufnahme März 2007.

Abb. 7 Dresden, An der Frauenkirche 12.
Ruine des Coselpalais, Zerstörter Wandbrunnen im Ehrenhof.
Zustand Oktober 1966.

Abb. 8 Dresden, Bremer Straße.
Bildhauerwerkstatt der Sächsischen Sandsteinwerke GmbH.
Eine der erhalten gebliebenen Puttengruppen auf den Orthostaten
der Ehrenhofeinfassung während der Restaurierung.
Aufnahme 1998.

lich gemacht. Um das zu erreichen, musste ein eigenes statisches Konzept für den Neubau entwickelt und verwirklicht werden. Für die Gestaltung der verlorenen Plastiken und des dekorativen Schmuckes musste ähnlich wie beim Aufbau der Semperoper ein Stamm erfahrener Künstler für die Entwicklung der Detailgestaltung zusammengerufen werden. In einer dichten Folge der Abnahme von Probedetails wurde erreicht, dass die historischen Formen in möglichster Treue wiederhergestellt wurden *(Abb. 2 bis 9)*.

Dieselbe Aufmerksamkeit wurde den Vorbereitungen für die Verputzung und farbige Abfärbung des Baues geschenkt (vgl. Abb. 9). Die beim Wiederaufbau des Coselpalais gewonnenen Erfahrungen setzten Maßstäbe, die in der Folgezeit beim Wiederaufbau von „Leitbauten" am Neumarkt nicht immer erreicht werden konnten. Der Erfahrungsschatz, der nicht zuletzt von den Fachleuten des Landesamts für Denkmalpflege – Historikern, Kunsthistorikern, Architekten und Restauratoren – ins Spiel gebracht werden

Abb. 9 Dresden, An der Frauenkirche 12

Wiederaufgebautes Coselpalais. Puttenbekrönte Orthostaten der Ehrenhofeinfassung nach der Restaurierung. Hintergrund originalgetreu wiederhergestellte Westfassade. Aufnahme März 2017.

konnte, garantierte ein Ergebnis, das auch noch nach zwanzig Jahren Anerkennung verdient, zumal damit erstmalig bewiesen wurde, dass ein solcher „Nachbau" wenigstens in seiner äußeren Erscheinung gelingen konnte.

Persönliche Erinnerungen an Bundeskanzler a. D. Dr. phil. Dr. h. c. Helmut Kohl (1930–2017)[1] und bisher unbekannte Details seiner Beziehung zur Frauenkirche und zu Dresden

INTERVIEW MIT LUDWIG GÜTTLER

Dankwart Guratzsch:
Herr Professor Güttler, wann und wie begann das besondere Verhältnis von Bundeskanzler Dr. Helmut Kohl zu Dresden und zur Frauenkirche?

Ludwig Güttler:
Das kann ich genau datieren. Das ist über Umwege zustande gekommen, und zwar am 19. Dezember 1989. Da war ich mit meinem Blechbläserensemble zu einem Konzert in der Kreuzkirche in Bonn, und am Morgen erreichte mich im Hotel ein Anruf von Volker Rühe, Generalsekretär der CDU. Der fragte mich, und damit meinte er mich und das Ensemble, ob wir denn heute Nachmittag, dem 19. Dezember, zur Weihnachts- oder Adventsfeier der CDU-Fraktion des Deutschen Bundestages in Bonn spielen könnten. Darauf konnte ich nur antworten, *„Ja, warum nicht, trotz 40 Jahren Trennung singen wir ja immer noch dieselben Weihnachtslieder."* Er lachte, und ich fragte, *„wie lange wird das denn gehen?"* Es sollte eine reichliche bis anderthalb Stunde dauern. *„Das könnten wir"*, meinte ich, *„vor unserer Akustik- und Anspielprobe hinbekommen."*

Aber das war ja noch nicht die Begegnung mit dem Bundeskanzler, der war zu dieser Zeit doch in Dresden, auf der großen Kundgebung vor der Frauenkirche?

Das ist das Unglaubliche daran. Es wurde anlässlich dieser vorweihnachtlichen Begegnung in Bonn eine Beziehung geknüpft. Mit Generalsekretär Volker Rühe habe ich dort ein paar Worte über die allgemeine Situation in dieser hoch bewegten Zeit wechseln können. Dabei konnte ich ihm sagen, dass wir als Bürgerinitiative mit der Ruine der Frauenkirche in Dresden

Großes vorhaben, nämlich dass wir diese Kirche wiederaufbauen wollen. So konnte ich Volker Rühe dem Sinne nach über das informieren, was wir erst am 12. Februar mit dem Appell *„Ruf aus Dresden – 13. Februar 1990"* in die Welt getragen haben, so dass er eigentlich der erste aus erster Hand informierte Mensch in der Bundesrepublik war, der damals von unseren konkreteren Plänen erfuhr. Ich habe nicht wissen können, was er mit diesen Informationen weiter macht. Es war von mir auch nicht tendenziös artikuliert oder adressiert worden.

Volker Rühe hat den Kanzler nach dessen Rückkehr aus Dresden davon in Kenntnis gesetzt?

Sofort. Und das geschah ja in einem hochemotionalen Moment. Der Bundeskanzler hatte in Dresden die Aufbruchsstimmung erlebt, wehende schwarzrotgoldene Fahnen, die Rufe aus der Menge *„Wir sind ein Volk"*. Und er hatte den Menschen zugerufen: *„Mein Ziel bleibt – wenn die geschichtliche Stunde es zulässt – die Einheit unserer Nation"*[2] *(Abb. 1)*. Alle, die dabei waren, haben berichtet, daß Kohl tief bewegt und aufgewühlt war.

Er hat später diese Rede in Dresden als die wichtigste seines Lebens bezeichnet.

[1] Kurator der Stiftung Frauenkirche Dresden e. V. 1992–1994, Kurator der Stiftung Frauenkirche Dresden 1995–1998, Ehrenkurator der Stiftung Frauenkirche Dresden 1999–2017.

[2] vgl. BULLETIN Nr. 148 vom 20. Dezember l989 zur Rede am des Bundeskanzlers vor der Ruine der Frauenkirche in Dresden am 19. Dezember 1989 nach: https://www.bundesregierung.de/Content/DE/Bulletin/1980–1989/1989/150–89_Kohl.html. Juni 2017.

Abb. 1 Dresden, Neumarkt vor der Frauenkirchenruine.

Bundeskanzler Dr. Helmut Kohl während seiner Ansprache am 19. Dezember 1989.

So ist es. Er hat es selbst so gesehen.[3]

Und in dieser Situation hat er kurz darauf erfahren, dass die Frauenkirche wieder aufgebaut werden soll? Wie hat er reagiert?

Volker Rühe sagte mir, das sei dem Bundeskanzler sehr nahe gegangen, und ich glaube, es war Anfang Januar 1990. Er fragte mich dann, ob wir/ich nicht zum 60. Geburtstag des Bundeskanzlers am 3. April 1990 spielen könnten, damit würden wir/ich ihm ein großes Geschenk machen. Ich kontaktierte meine Kollegen von den Virtuosi Saxoniae, denn ich plante das in großer Besetzung, auch mit Trompeten. Volker Rühe hatte mir verraten, dass der Kanzler ein großer „Trompetenliebhaber" sei.

Wirklich?

Mir und uns war das auch nicht bekannt. Leider sollte sich herausstellen, dass sich nicht alle meine Kollegen frei machen konnten für diesen Abend, einige hatten Dienst in der Semperoper in Dresden. Da wurde ich gefragt, was wir da machen könnten. Ich schlug vor, dass

da eine Bundeswehrmaschine geschickt werden könnte, mit der wir am Morgen nach Bonn und am Nachmittag wieder zurück nach Dresden fliegen könnten. Und ich ergänzte: „Wir werden dort Werke der europäischen Klassik spielen. Der Europagedanke ist uns wichtig."

Das hat Herr Rühe alles akzeptiert?

Damit haben wir bei Helmut Kohl sogar ins Schwarze getroffen. Mir wurde gesagt. „Es ist nicht nur wichtig, dass wir spielen, sondern auch, was wir spielen und warum."

Und dann flogen Sie tatsächlich mit einer Bundeswehrmaschine?

Ja, aber über Umwege, denn es galten ja noch die Luftverkehrsbestimmungen der DDR. Allerdings gab es Probleme, unser Geburtstagsgeschenk in der Maschine unterzubringen. Wir hatten uns für den Bun-

[3] Vgl. Helmut Kohl, Erinnerungen 1982–1990. München 2005, S. 1020–1028.

Abb. 2 Bonn, Beethovenhalle.

Modell der Frauenkirche als Geschenk an Bundeskanzler Dr. Helmut Kohl anlässlich seines 60. Geburtstages. (Bildmitte v. l. n. r.: Prof. Ludwig Güttler, Hannelore Kohl, Dr. Helmut Kohl). 3. April 1990.

deskanzler ein beziehungsreiches Präsent ausgedacht: ein Architektur-Modell der Frauenkirche im Maßstab 1:200, wie wir es auch bei der Präsentation des Appells „Ruf aus Dresden" am 12. Februar 1990 den Pressevertretern vorgestellt haben.[4] Schließlich ging es dann doch, und wir konnten es mitnehmen *(Abb. 2)*.

Eine grandiose Idee. Aber wie konnten Sie annehmen, dass ihn das entzückt?

Ich wusste inzwischen, dass er eine große Steinsammlung besitzt, dass er sich gern Steine schenken ließ, da lag die Vermutung nahe, dass ihn auch dieses in Wahrheit steinerne Monument ansprechen würde, zumal es sehr prägende persönliche Erinnerungen an seine Rede in Dresden in ihm wachrufen musste.

Bundeskanzler Dr. Kohl war, wie man jetzt wieder erfahren hat, ja auch ein großer Liebhaber bedeutender Bauwerke, wie des Speyerer Kaiserdoms. Dort hat er seinen Zapfenstreich veranstalten lassen bei seinem Ausscheiden aus dem Kanzleramt. Dort hat er später den Trauerakt für seine verstorbene Frau[5] zelebrieren lassen. Und dort wurde auf seinen Wunsch hin auch

das Requiem zu seiner eigenen Beisetzung zelebriert. Die Frauenkirche repräsentiert ja eine ganz andere Geschichte. Eher eine der protestantischen Bundesländer Mitteldeutschlands.

Dr. Helmut Kohl war Historiker. Und es war ein Glück, dass er deshalb Zusammenhänge in einer Dimension gesehen hat, die andere so nicht sehen konnten. Er hat sehr wohl gewusst, dass das *rheinische Germanien* und das östliche, *elbische Germanien* zu einer Einheit finden müssen. Das bedeutete in jedem Fall eine Verschiebung zur Mitte hin. Was mancher bis heute nicht verstanden hat, war ihm von Anfang an in seiner historischen Dimension klar.

Über das Konfessionelle hinweg war Dr. Helmut Kohl vor allem eines: Europäer. Und so hat er die

[4] Vgl. Ludwig Güttler und Hans-Joachim Jäger, Die Bürgerinitiative für den Aufbau der Frauenkirche zu Dresden. Bericht über die ersten Zusammenkünfte bis zur Veröffentlichung des Appells „Ruf aus Dresden – 13. Februar 1990" im Hotel Bellevue Dresden. In: Die Frauenkirche Dresden. Jahrbuch 7 (2001), S. 195–201, hier S. 208.

[5] Hannelore Kohl, geb. Renner (1933–2001).

Abb. 3 Brühl, Schloss Augustusburg, Festsaal.
Nach dem Konzert des Blechbläserensembles Ludwig Güttler, Leitung
Ludwig Güttler (li. Bundeskanzler Dr. Kohl, vorn: Prinz Philipp,
Königin Elisabeth II., Prof. Ludwig Güttler). 19. Oktober 1992.

Frauenkirche als Bauwerk in der großen Tradition europäischer Kuppelbauten gesehen, der Santa Maria della Salute in Venedig, des Doms in Florenz oder etwa der Hagia Sophia in Konstantinopel. Dass ein so großes Werk nicht für sich allein steht, dass Wurzeln und Erde dazu gehören, das war für ihn, ich will nicht sagen selbstverständlich, das klingt etwas zu salopp, aber es war ihm bewusst. Ich habe das auch in persönlichen Gesprächen mit ihm erfahren.

Auf dem Geburtstag ist es dann zur ersten persönlichen Begegnung gekommen?

Oh ja. Dort haben wir uns in die Schlange der Gratulanten eingereiht und ihm persönlich gratuliert. Mit Tränen in den Augen sagte er zu seiner Frau Hannelore: *„Guck mal, Dein Professor aus Dresden ist hier und hat für uns gespielt"*. Er hat nicht gesagt, für mich, sondern *„für uns gespielt"*. Und er fügte hinzu: *„Das habe ich mir nicht träumen lassen, dass das in meinem Leben noch einmal möglich wäre."* Diesen Moment kann man mit Worten nur unzureichend wiedergeben.

Damit war aber auch eine menschliche Verbindung hergestellt, die vorher gar nicht vorstellbar gewesen wäre.

Ja, und es ging ja weiter. Als die Königin des Vereinigten Königreiches von Großbritannien und Nordirland, Elisabeth II., im Oktober 1992 zu ihrem Staatsbesuch nach Deutschland kam, hatte Bundeskanzler Dr. Kohl veranlasst, dass wir im Schloss Augustusburg in Brühl (oft auch Schloss Brühl genannt) bei Bonn anlässlich des Empfangs des Bundespräsidenten Dr. Richard von Weizsäcker am 19. Oktober 1992 spielen. Wir haben natürlich englische Bläsermusik gespielt. Anschließend hatte ich Gelegenheit, dem Königspaar persönlich meine Trompete zu erläutern *(Abb. 3)*.

Der Bundeskanzler hat das arrangiert, um die Königin auf Sie und die Frauenkirche aufmerksam zu machen?

Dr. Kohl wusste, dass das für uns, für den Wiederaufbau der Frauenkirche, eine unvergleichliche Publicity erbringen würde. Mit unserem Aufruf vom 12. Februar hatten wir zwar auch selbst neben dem Bundeskanzler und dem Bundespräsidenten den amerikanischen Präsidenten und eben auch die britische Königin über die jeweiligen Botschaften in Berlin(-Ost) persönlich angeschrieben. Darauf konnten wir bauen. Dieser Appell ging in die Welt. Aber eine solche persönliche Begegnung wie auf Schloss Brühl war für unser Anliegen ein Geschenk. Und natürlich war Helmut Kohl auch stolz auf unser Projekt, und ich habe gespürt, wie es ihn von innen her erwärmte.

Sind Sie, Herr Prof. Güttler, durch diese merkwürdige Verkettung der Umstände sozusagen zu seinem Mann in Dresden geworden?

So hoch will ich das nicht hängen, was meine Person betrifft. Aber es sollte tatsächlich noch zu mehreren noch intensiveren Begegnungen kommen. Zum Beispiel, als Helmut Kohl ein Buch in Dresden vorgestellt hat. Ich kam von einer Probe, und er hat das ganze „Protokoll" geändert und sich mit mir ins Bellevue gesetzt zu einem Gespräch unter vier Augen. Wir hatten einen intensiven Gedankenaustausch.

Später gab es Anfang Dezember 1991 einen CDU-Parteitag in Dresden. Dort haben wir im Festzelt mit

den Virtuosi in derselben Besetzung gespielt, die zum Geburtstag bei ihm musiziert hatte. Das hat Dr. Kohl sehr wohl gemerkt. Und dann sagte er zu den Abgeordneten: *„Ihr könnt doch wenigstens hier mal zuhören, wenn Ihr das schon in Bonn nicht könnt."* Eingeladen wurden wir, am Büfett teilzunehmen. Und da trat er persönlich zu mir und fragte, was ich haben wolle, brachte es mir vom Büfett, hat sich neben mich gesetzt und dasselbe gegessen. Aber die Geschichte ist noch nicht zu Ende. Denn er sagte: *„Ich muss Ihnen aber noch was vom Saumagen bringen, den müssen Sie kosten."*

Das war eine sehr persönliche Geste.

Es war alles zwischen uns sehr persönlich. Es war nie „amtlich" zwischen ihm und mir.

Aber der Bundeskanzler hat ja seine Unterstützung für den Wiederaufbau der Frauenkirche dann doch öffentlich und „amtlich" gemacht – und das war ja sogar ganz am Anfang Ihrer Beziehung, bei diesem berühmten 60. Geburtstag –, als er seine Gäste dazu aufrief, ihm nichts zu schenken, sondern ihre Zuwendungen der Bürgerinitiative zum Wiederaufbau der Frauenkirche in Dresden zugutekommen zu lassen. Was kam da für ein Betrag zusammen?

Knapp 750.000 D-Mark erbrachte diese Spendenaktion aus Anlass dieses Tages. Und das Kuriose war, dass Volker Rühe heraneilte, gerade als wir, die Virtuosi Saxoniae, auf den Stufen zur Bühne der Beethovenhalle standen, und sagte: *„Wir haben ja gar keine Legitimation, dass wir für Sie sammeln dürfen."* Da habe ich zu dem neben mir stehenden Kollegen gesagt, *„halte mal bitte meine Trompete"*, und habe auf der Rückseite einer Postkarte – als Vorsitzender des gerade erst Anfang März 1990 von uns gegründeten Vereins[6] – eine Vollmacht aufgesetzt, damit die Spenden gesammelt und den Spendern dann auch die nötigen Zuwendungsbescheinigungen ausgestellt werden konnten. Wir waren ja noch ein geteiltes Land. Alles lief nebeneinanderher, das klammerte sich alles gegenseitig. Und alles fand immer früher statt, als es geplant war. Ein unglaubliches Ineinandergreifen der Geschichte.

Aber ging es nicht gleichzeitig um noch viel mehr? Kultur ist doch eigentlich Ländersache!

Ja, und das war für uns Ostler ja völlig neu. Im Rückblick ist es für mich umso erstaunlicher, was durch die Frauenkirche – direkt oder indirekt – alles in Bewegung gebracht worden ist. Dazu gehörte, dass Regelungen gefunden werden mussten, wie die Kultureinrichtungen in den Beitrittsländern in das vereinigte Deutschland überführt werden könnten. Es war überhaupt nicht bedacht worden, dass die neugegründeten Länder ja noch gar keine Finanzmittel hatten, um sie weiterführen zu können. Ohne die Kontakte, die über die Frauenkirche angeknüpft worden waren, wäre uns gar nicht zu Bewusstsein gekommen, dass das irgendwie im Einigungsvertrag verankert werden musste.

Wer hat Sie da beraten?

Zum Glück hatten wir zahlreiche potente Berater aus den westlichen Bundesländern, für deren Hilfe ich heute noch dankbar bin. Hier war es in erster Linie Wolfgang Gönnenwein,[7] baden-württembergischer Staatsrat für Kunst, den uns Ministerpräsident Lothar Späth[8] geschickt hatte. Er sah sofort, dass das gar nicht so selbstverständlich funktionieren würde, denn im Einigungsvertrag war zwar daran gedacht worden, dass die Kulturhoheit – so wie in den westlichen Bundesländern – auch im Osten bei den gerade erst neu entstehenden Bundesländern liegen sollte. Aber die Frage darüber, wo die denn Geld für die von nun an landeseigenen Kultureinrichtungen hernehmen sollten, war offen und nicht beantwortet. Ich schlug vor, den Bun-

6 Förderkreis Wiederaufbau Frauenkirche Dresden e. V., eingetragen im Vereinsregister Dresden unter Reg.-Nr. I/1, am 14. März 1990 bestätigt – erster Verein in Sachsen –. Die Mitgliederversammlung des Förderkreises hatte in der Versammlung am 31. August 1991 die Umbenennung in „Gesellschaft zur Förderung des Wiederaufbaus der Frauenkirche Dresden e. V." beschlossen.

7 Wolfgang Gönnenwein (1933–2015), Deutscher Dirigent und Musikpädagoge. 1988 bis 1991 hatte er das Amt eines ehrenamtlichen Staatsrats für Kunst in Baden-Württemberg inne.

8 Dr. h. c. Lothar Späth (1937–2016), Deutscher Politiker (CDU) und Manager. Von 1978 bis 1991 war er Ministerpräsident von Baden-Württemberg. Ehrensenator der Akademie der Bildenden Künste München (2001).

deskanzler sofort persönlich zu informieren. Staatsrat Gönnenwein fragte zurück, *„kommen Sie denn an den ran?"* Ich behauptete kühn: *„Darauf vertraue ich."*

Und das ist Ihnen geglückt?

Wieder nur über Volker Rühe. Dabei schilderte ich ihm kurz die Lage. Er antwortete mir: *„Das können wir nur mit dem Kanzler besprechen."* In noch nicht einmal einer Woche hatten wir einen Termin.

Aber wie hat der Bundeskanzler auf Ihren Vorstoß reagiert?

Er war erschüttert und ließ sofort Rudolf Seiters[9] holen. Dieser meinte, dass das mit Hans Dietrich Genscher[10] besprochen werden müsse, der dann skeptisch war, weil Schwierigkeiten mit dem Finanzausschuss und den Zuständigen zu erwarten seien. Ich habe dann bloß erwidert: *„Und wie wollen Sie der Öffentlichkeit vermitteln, dass die Bundesrepublik über all die Jahre ein Gesamtdeutsches Ministerium unterhalten hat und dass jetzt, wo es ein echtes gesamtdeutsches Problem gibt, niemand zuständig ist?"* Ich schlug vor, zunächst einen Unterausschuss zum Innenausschuss und eine Enquetekommission zu schaffen, in die jedes Bundesland, das Kanzleramt und das Finanzministerium einen Vertreter entsenden. Für dieses Gremium sollten die Länder auflisten, welche Kulturinstitute von europäischer und Weltbedeutung sie haben und welche einer Übergangsfinanzierung bedürfen.

War das machbar?

Es kam tatsächlich zustande. Aber es mussten erhebliche Ungleichgewichte ausbalanciert werden. Mir war ja bewusst, dass in der ehemaligen DDR die Bezirke Leipzig, Dresden, Karl-Marx-Stadt, also das vor- und nachmalige Sachsen, den größten Teil der Kultureinrichtungen stellten, zumindest, was die internationale Ausstrahlung und Weltbedeutung anbelangt, daneben noch Thüringen mit Weimar, den Gedenkstätten und Sachsen-Anhalt mit Dessau und dem Bauhaus. Meine Befürchtung war, das kriegen wir niemals durch. Zwar hatte ich mir zur Verstärkung Udo Zimmermann[11] geholt, der in Leipzig Intendant der Oper war, damit

das nicht nur nach einer *„Nichtregierungsinitiative"* aussieht. Denn ich selbst hatte ja weder ein öffentliches Amt noch sonst etwas. Ich hatte ja nur mich. Aber das Übergewicht Sachsens war einfach zu groß. Da fiel mir ein, dass mich Ministerpräsident Prof. Biedenkopf[12] gefragt hatte, was er mit dem Rundfunksinfonieorchester machen soll in Leipzig? Das wäre doch für die Stadt zu viel neben dem Gewandhaus. Naja, so fand ich nun, *„wenn Sachsen-Anhalt und Thüringen, die ja kein Rundfunkorchester haben, mit Sachsen eine Dreiländeranstalt bilden, entfällt auf Sachsen nur ein Drittel der Kosten."*

Damit sind Sie, Herr Prof. Güttler, am Ende zu einer Art Taufpaten des Mitteldeutschen Rundfunks geworden?

So ist es tatsächlich gekommen. Natürlich haben die anderen trotzdem gestaunt, auf welches Volumen sich das für Sachsen auch ohne Rundfunksinfonieorchester summierte, nämlich auf knapp fünfzig Prozent der Gesamtübergangsfinanzierungssumme. Aber das wurde akzeptiert. Deshalb haben wir in Sachsen nicht ein einziges Institut schließen müssen.

Aber das heißt doch unterm Strich, Herr Prof. Güttler, dass ohne diese Initiative und ohne Ihre Beziehung zu Bundeskanzler Kohl, die eigentlich ja durch die Frauenkirche so emotional aufgeladen worden ist, dass ohne diese Vorgeschichte so manches Kulturinstitut in Mitteldeutschland womöglich in Schwierigkeiten geraten wäre, weil es im Einigungsvertrag nicht berücksichtigt worden war?

9 Dr. rer. pol. h. c. Rudolf Seiters (*1937), war von 1989 bis 1991 als Bundesminister für besondere Aufgaben und Chef des Bundeskanzleramtes, von 1991 bis 1993 Bundesminister des Innern und von 1998 bis 2002 Vizepräsident des Deutschen Bundestages.
10 Dr. h. c. mult. Hans-Dietrich Genscher (1927–2016) Jurist und Politiker (FDP), war von 1969 bis 1974 Bundesminister des Innern, von 1974 bis 1992 fast ununterbrochen Bundesminister des Auswärtigen sowie Vizekanzler der Bundesrepublik Deutschland.
11 Prof. Udo Zimmermann (*1943), Komponist, Dirigent und Intendant.
12 Prof. Dr. jur. habil. Dr. h. c. mult. Kurt (Hans) Biedenkopf LLM (*1930), Jurist, Hochschullehrer und Politiker (CDU), war 1990 kurzzeitig Professor für Volkswirtschaftslehre an der Universität Leipzig, von November 1990 bis 2002 erster Ministerpräsident des Freistaates Sachsen nach der Neugründung.

Abb. 4 Hannover, Messe, Halle 1, Erdgeschoss.

Am Messestand der IBM Deutschland GmbH bei der Präsentation des Programmsystems CATIA zur Unterstützung des Wiederaufbaus der Frauenkirche (v. l. n. r.: Hans Olaf Henkel, Sprecher der Geschäftsführung der IBM, Bundeskanzler Dr. Helmut Kohl, Dipl.-Ing. Architekt Martin Trux, IBM). März 1993.

Vielleicht hätten andere das später entdeckt – ob sie zu dieser Lösung gekommen wären, weiß ich nicht, das kann ich nur mutmaßen und hoffen. Mich selbst habe ich nicht hineingenommen in diese Initiative, da ich ja auch einen „Markt" bereits in Westdeutschland hatte. Aber ich hatte deshalb eine starke Argumentationsposition, weil ich definitiv für mich selbst keine einzige D-Mark brauchte. Weder die Virtuosi Saxoniae, noch das Blechbläser-Ensemble, noch das Leipziger Bach-Collegium waren von dieser Finanzierung abhängig, diese waren durch persönliche Akquisition und unsere erfolgreiche Konzerttätigkeit abgesichert, wovon ja dann wieder die Frauenkirche beim Spendensammeln profitiert hat.

Herr Prof. Güttler, über den Tag hinaus: Hat Helmut Kohl auch nach dieser sehr intensiven Phase der gegenseitigen Abstimmung den Kontakt zur Frauenkirche, zu Ihnen gehalten?

Er wollte informiert werden. Im März 1993 besuchte er in Begleitung des Sprechers der Geschäftsführung der IBM, Hans Olaf Henkel, auf der Computer-Messe CEBIT in Hannover den Stand der IBM, die unsere Arbeit personell, fachlich und finanziell unterstützte und dafür ein Computerprogramm entwickelt hatte, das die Frauenkirche auf dem Computerbildschirm damals schon entstehen ließ. Es wurden dem Bundeskanzler die Planungen des Wiederaufbaus und die dazu notwendigen, öffentliche Informationen unterstützenden Leistungen erläutert. Er stellte dort Fragen, die seine Verbundenheit mit dem Projekt deutlich werden ließen und bat um Informationsmaterial – es war unser erstes Faltblatt, das er mitnahm. Beim Abschied bemerkte er zu Hans-Olaf Henkel: *„Wissen Sie, ich konnte bislang Computern nicht allzu viel abgewinnen, aber dieses Projekt hat mich eines Besseren belehrt. Sie leisten damit einen wichtigen Beitrag zum Wiederaufbau der Frauenkirche"* (Abb. 4).

Wir haben ihn wieder eingeladen, er konnte oft nicht kommen, ist dann aber zum Jubiläum am 19. Dezember 2014 nach Dresden und in die Frauenkirche gekommen. Ich war wegen einer Probe nicht von Anfang an dabei. Er hatte sich die Botschaft des Wiederaufbaus der Frauenkirche erläutern lassen, die ihm sehr am Herzen lag, auch die Geschichte und Symbolkraft des gestürzten Kuppelkreuzes. Seine Frau Dr. Maike Kohl-Richter war dabei und der ehemalige Bundeskanzler Österreichs, Dr. Wolfgang Schüssel, und noch einige andere *(Abb. 5)*.

Ich kam hinzu, wie er dort in der Mitte der Frauenkirche unter der Kuppel im Rollstuhl saß, dort, wo die beiden Gänge, der Längs- und der Quergang, sich kreuzen *(Abb. 6)*. Ich kam zur Seitentür herein, Ein-

Abb. 5 Dresden, Frauenkirche.

Während der Erläuterungen der wiederaufgebauten Frauenkirche
(v. l. n. r.: Frauenkirchenpfarrer Holger Treutmann, Dr. Maike Kohl-
Richter, Bundeskanzler a. D. Dr. Helmut Kohl, Dr. Joachim Klose,
Mitarbeiter im Bundeskanzleramt, Arnold Vaatz MdB, Dipl.-Ing.
Architekt Thomas Gottschlich, Frauenkirchenpfarrer Sebastian Feydt,
Österreichs Bundeskanzler a. D. Dr. Wolfgang Schüssel).
19. Dezember 2014.

Abb. 6 Dresden, Frauenkirche.

Begegnung von Bundeskanzler a. D. Dr. Helmut Kohl mit Prof.
Ludwig Güttler am 19. Dezember 2014.

gang F, wo ich immer eintrete, als Musiker auch. Und
dann guckte er nach links, sah mich, lächelte, breitete
die Arme aus und zog mich einfach an sich heran,
drückte mich und hatte Tränen in den Augen. Und
sagte: *„Das haben wir fein gemacht".*

Das war Ihre letzte Begegnung mit ihm?

Die letzte. Und es war das letzte, abschließende Wort
zu einer ungewöhnlichen Verbindung.

Das Interview und Gespräch führte Dr. Dankwart Guratzsch,
Journalist, Historiker und Korrespondent Städtebau und
Architektur DIE WELT.

Bildnachweis

Abb. 1: http://www.kas.de/upload/bilder/2009/091219_kohl.jpg;
Abb. 2: Bundespresse-amt/picture alliance, Foto: dpa; *Abb. 3:* Bildar-
chiv Fördergesellschaft / IBM; *Abb. 4:* Privatarchiv; *Abb. 5, 6:* Bild-
archiv Stiftung Frauenkirche Dresden, Foto: Dr. Siegfried Kirch-
berg.

Zur Gedenkveranstaltung anlässlich des 350. Geburtstages von George Bähr (1666–1738) in der Frauenkirche Dresden

VON THOMAS GOTTSCHLICH UND SAMUEL KUMMER

Anlässlich des 350. Geburtstages von George Bähr fand in der Frauenkirche eine Gedenkveranstaltung am 26. August 2016 als Abschluss einer Veranstaltungsreihe statt, die an seinem Geburtstag am 15. März 2016 im Geburtsort Bährs mit einem Kirchenkonzert in der Evangelisch-Lutherischen Kirche Fürstenwalde oder mit der Vorstellung eines Postwertzeichens zu Ehren des Baumeisters am 1. März 2016[1] begonnen hatte *(Abb. 1)*. Die auf Initiative von Luise Sommerschuh – sie hat die George-Bähr-Gedenkstube in der Hammerschänke in Fürstenwalde liebevoll eingerichtet und lädt interessierte Gäste zum Besuch ein – zustande gekommenen und durchgeführten Veranstaltungen verbanden alle im Leben Bährs wichtigen Orte musikalisch und geschichtlich miteinander, sogar ein Rundwanderweg *(Abb. 2)* von Lauenstein nach Fürstenwalde[2] *(Abb. 3)* und zurück wurde nach ihm benannt.[3]

Das Gedenken in der Frauenkirche, dem Ort des höchsten künstlerischen Erfolgs in Bährs Tätigkeit als Ratszimmermeister, folgte dem Gedankengang, die Zeit, in der Bähr gelebt und gearbeitet hat, geschichtlich in einen europäischen Kontext einzubetten und auch in der Musik einen Spannungsbogen von der Zeit vor und nach Fertigstellung der Frauenkirche bis in die Neuzeit hinein herzustellen.[4] Gemäß des berühmten Diktums von Sir Winston Churchill *„Wir formen unsere Gebäude, danach formen sie uns"*[5] soll in dem nachfolgenden architektonischen Beitrag von Thomas Gottschlich[6] über die Wahrnehmung des Innenraums nachgedacht werden.

Ein lebendiges Zeugnis seines christlichen Glaubens hat uns Johann Sebastian Bach mit dem Präludium Es-Dur BWV 552, welches den Abend eröffnete, hinterlassen. Kein anderes Präludium des barocken Großmeisters weist eine derartige Symbolkraft auf, in welcher die göttliche Trinität an Hand dreier Themen versinnbildlicht ist. Das Majestätisch-Göttliche dieses

Abb. 1 Sonderbriefmarke „350. Geburtstag George Bährs"
(Wert 2,60 EURO)

Entwurf: Prof. Rudolf Grüttner und Sabine Matthes, Oranienburg
(Michel-Kat.Nr. 3219 und 3224). Ausgabe 1. März 2016.

[1] Vgl. Bundesministerium der Finanzen (Pressemitteilungen), Vorstellung der Sonderbriefmarke zum 350. Geburtstag von George Bähr, Baumeister der Dresdner Frauenkirche. Berlin 29.02.2016. (www.bundesfinanzministerium.de/Content/DE/Pressemitteilungen/Briefmarken/2016/02/20...) Die Präsentation erfolgte in Schmiedeberg in der Veranstaltung des „Festival ‚Sandstein und Musik' e. V.", Vorsitzender Klaus Brähmig, MdB.

[2] Zum Obelisken vgl. Helmut Petzold, George Bähr und seine erzgebirgischen Vorfahren. In: Die Dresdner Frauenkirche. Jahrbuch 3 (1997), S. 177–184, hier S. 178.

[3] Themenrundwanderweg der Kur- und Sportstadt Altenberg, Tourist-Info-Büro (Vgl. www.altenberg/georgeBähr/).

[4] Mitwirkende der Gedenkveranstaltung in der Frauenkirche: Geistlicher Impuls: Frauenkirchenpfarrer Sebastian Feydt; Kurzvorträge: Dr. Stefan Dornheim, Historiker, TU Dresden; Dipl.-Ing. Thomas Gottschlich, Architekt, Stiftung Frauenkirche Dresden; Soloinstrumente: Stephan Katte, Weimar; Orgel: Frauenkirchenorganist Samuel Kummer.

[5] Vgl. auch: http://www.architekturpsychologie.org/ Quelle: http://lexikon.stangl.eu/2687/architekturpsychologie/ © Online Lexikon für Psychologie und Pädagogik. Juli 2017.

[6] Thomas Gottschlich, George Bähr und die Dresdner Frauenkirche heute. In diesem Band, S. 157–160.

Abb. 2 Fürstenwalde (Niederdorf) – Ortsteil von Altenberg – Hauptstraße / George-Bähr-Weg.

George-Bähr-Denkmal als Station des George-Bähr-Rundweges (Inschrift: *Geburtsstätte George Bähr's Erbauer der Frauenkirche zu Dresden. 15. März 1666*), errichtet 1897.
Aufnahme 2016.

Abb. 3 Touristische Wegekarte, George-Bähr-Rundweg.

GEDENKEN IN DER FRAUENKIRCHE

Gedenkveranstaltung
anlässlich des
350. Geburtstages von George Bähr

26. August 2016, 20 Uhr

FRAUEN
KIRCHE
DRESDEN

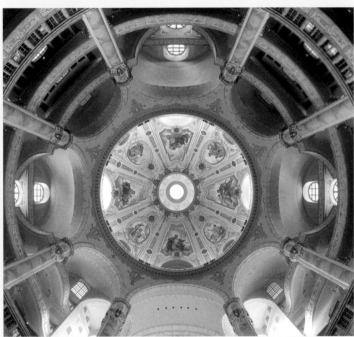

Abb. 4 Programm der Gedenkveranstaltung anlässlich des 350. Geburtstages von George Bähr in der Frauenkirche Dresden am 26. August 2016 (Titelseite).

Werkes geht mit dem (Altar)raum der Frauenkirche eine unvergleichliche Symbiose ein.

Auch wenn zwischen dem Tod des ehemaligen Hoforganisten Matthias Weckmann (1616–1674) im Jahr 1667 und der Erbauung der Frauenkirche ein ganzes Menschenalter liegt: Das Gedenken an Georg Bähr ist Anlass genug, auch an diesen genialen Dresdner Musiker zu erinnern, dessen Musik die Hauptkirchen Hamburgs erfüllte, wo er Karriere machte, auch wenn die Zeit um 1740 längst über Weckmann hinweggeschritten war und bereits ein Gottfried August Homi-

lius (1714–1785) über sein hochbarockes Vorbild und den Lehrer Johann Sebastian Bach (1685–1750) in eine neue Epoche verweist.

Ein intensiveres Nacherleben der damaligen Zeit ist kaum möglich: Stephan Katte, Hornist und Instrumentenbauer, spielte zusammen mit Samuel Kummer auf seinen selbst erbauten Instrumenten, einer exakten Stilkopie einer *Tromba da Caccia nach Friedrich Ehe, Nürnberg 1710*, einem *Barockhorn nach Anton Kerner, Wien 1760* und einer *Zugtrompete nach Sebastian Hainlein, Nürnberg 1632* – dieses Instrument verlangt

Musik / Music	Johann Sebastian Bach (1685–1750) **Präludium Es-Dur** BWV 552,1

Begrüßung Welcome Pfarrer S. Feydt	

Musik / Music	Matthias Weckmann (1614–1667) **Komm, Heiliger Geist, Herre Gott**

Statement Statement Dr. S. Dornheim	George Bähr und seine Zeit – Ein europäischer Überblick

Musik / Music	Gottfried August Homilius (1714–1780) **Komm, Heiliger Geist, Herre Gott** HoVW X.1 *für Barockhorn und Orgel* *Barockhorn nach Anton Kerner, Wien 1760, Nachbau: Stephan Katte 2011*
	Sei Lob und Ehr dem höchsten Gut HoVW VIII.10 *für Orgel solo*
	Herr Jesu Christ, du höchstes Gut HoVW X.9 *für modernes Waldhorn und Orgel* *modernes Waldhorn von Engelbert Schmid 1993*
	Der am Kreuz ist meine Liebe HoVW VIII.23 *für Orgel solo*
	O Gott, du frommer Gott HoWV X.20 *für Barockhorn und Orgel*

Statement Statement Dipl.-Ing. T. Gottschlich	Die Frauenkirche Dresden und ihr zeitloser Innenraum

Musik / Music	Gottfried August Homilius (1714–1780) **Komm, Heiliger Geist, Herre Gott** HoVW X.14 *für Orgel solo*
	Nun freut euch, lieben Christen gmein HoVW X.26 *für Tromba da Caccia und Orgel* *Tromba da Caccia nach Friedrich Ehe, Nürnberg um 1710* *Nachbau: Stephan Katte 2013*
	Meine Hoffnung steht auf Gott HoVW VIII.II *für Orgel solo*
	Für deinen Thron tret ich hiermit HoVW X.8 *für Zugtrompete und Orgel* *Zugtrompete nach Sebastian Hainlein, Nürnberg 1632* *Nachbau: Stephan Katte 2008*

Geistlicher Impuls Sermon Pfarrer S. Feydt	

Segenswort Blessing	

Musik / Music	Samuel Kummer (*1968) **Improvisation „Hommage an George Bähr"**

Abb. 5 Programm der Gedenkveranstaltung (Innenseiten)

Homilius in seinem Choralvorspiel: *„Für deinen Thron tret ich hiermit"* – acht Choralbearbeitungen von Homilius, die die Lebenshaltung eines Mannes wie Bähr kaum treffender spiegeln können: *„Sei Lob und Ehr dem höchsten Gut"*, *„Meine Hoffnung steht auf Gott"* oder *„O Gott, du frommer Gott"*, um nur vier zu nennen".

Die abschließende Hommage an Georg Bähr als Improvisation bezog eine breite Palette an Farben,

Echoeffekten, Pausen und nicht zuletzt gewaltigen crescendi mit ein, die diesen prächtigen Raum auf mannigfaltige Weise aufleben ließen *(Abb. 4, 5)*.

Bildnachweis

Abb. 1: BMF, Pressedienst; *Abb. 2:* Tourist-Info-Büro Altenberg; *Abb. 3*: Marcel Reuter, Tourist-Info-Büro Altenberg; *Abb. 4, 5:* Stiftung Frauenkirche Dresden.

George Bähr und die Dresdner Frauenkirche heute[1]

Ein Deutungsversuch zum Innenraum

VON THOMAS GOTTSCHLICH

George Bährs Innenraum der Frauenkirche ist ein Raum, in dem man Zeit kaum wahrnimmt, sondern zunächst seine Funktion als Kirchraum mit Altar, Kanzel, Taufstein, Orgel, Sitzplätzen und seinen Oberflächen in variierenden Formen, Farben und Licht *(Abb. 1)*.

Für die Raumwahrnehmung gibt es nicht wie beim Hören oder Sehen ein eigenes Organ.[2] Jedem Menschen stehen dafür Bilder aus seiner Erfahrung zur Verfügung, die sich auf der Grundlage des entscheidenden Faktors Licht zu Raumeindrücken zusammensetzen. Gleiches gilt für die Raumerfahrung. Ohne das Wahrnehmen durch Begehen, Sitzen oder Stehen, das Wahrnehmen von Begrenzungen und Erweiterungen sowie der Akustik des Raumes können wir uns den Raum nicht vollständig erschließen. Folglich gibt es keine einheitliche Meinung, wie ein bzw. auch dieser Raum aufzufassen ist. So beginne ich meine Erfahrungen zu beschreiben.

Neuartig an der Grundrissanordnung der barocken Frauenkirche über dem griechischen Kreuz ist die Wölbung der Innen- und darüber der Hauptkuppel über dem gesamten Gemeinderaum *(Abb. 2)*. Das kleine Baufeld, das George Bähr zur Verfügung stand, gab den Ausschlag für die Zentralbauform, die in der Renaissancezeit aufgrund ihrer gestalterischen Einheit und Ruhe als die Idealform galt. Die Kirchen, die stets in Zusammenhang mit der Frauenkirche genannt werden und etwa zeitgleich, jedoch mit anderen Wölbkonstruktionen entstanden sind, haben auf der Basis des lateinischen Kreuzes Sitz- und Gewölbeanordnungen ganz im Sinne der barocken, auf ein Ziel hin ausgerichteten Bauweise.

Hier in der Frauenkirche findet sich die Gemeinde auf fünf bis sechs Ebenen übereinander ein, auf die gegenüber dem Kirchenschiff erhöhte Lesekanzel ausgerichtet. Nur wenige Plätze gibt es, von denen aus der Besucher den Pfarrer nicht sehen kann. Der Pfarrer in der Lesekanzel geht einen deutlichen Schritt auf die Gemeinde zu, die Gemeinde formiert sich um sein Wort. Übt der Pfarrer sein Amt am Altar aus, entzieht er sich ihr wieder ein wenig zugunsten seines Gesprächs mit Gott. Es entsteht eine Spannung von Nähe und Weite.

Ähnlich bei den Emporen: Sie sind integraler räumlicher Bestandteil des Innenraums. Je höher sie angeordnet sind, desto mehr treten sie zwischen die Pfeiler zurück und bilden eigene, auch akustische Räume, teilweise mit eigenem Gewölbe und mit unverwechselbaren Blickbeziehungen in die Innenkuppel und den Kirchraum.

Geht der Blick vom Kirchenschiff hinauf, so rahmt die Gemeinde den Weg nach oben ins Helle. Blickt man von den Emporen hinunter, weitet sich der Raum, und der Zentralraum erhält neue und tiefere Dimensionen. Dabei spielen die Hauptfenster hier eine bedeutende Rolle. Nahezu gleich groß verteilen die Fenster neben dem Altarrund in den seitlichen Achsen ebenso viel Licht, nur eben seitlich und indirekt, so dass die Hauptfensterachsen noch heller erscheinen. Dazu stellen sich je nach Tages- und Jahreszeit unterschiedlich Helligkeit und Dunkelheit ein und verändern die Wahrnehmung.

Auf der erdgeschossigen Achse vom Eingang D bis zum Altar entwickelt sich das liturgische Ausstattungsprogramm, das vom Eintreten in den Gemeinderaum über die Lesekanzel und den Taufstein zum gestalterischen wie inhaltlichen Höhepunkt, dem Altar-und Orgelprospekt, führt. Wort und Musik haben neuerdings gleichberechtigt ihren Ort im Altarraum. Tritt

[1] Leicht überarbeiteter Vortrag des Autors, gehalten in der Gedenkveranstaltung anlässlich des 350. Geburtstages von George Bähr in der Frauenkirche am 26. August 2016 (Anm. d. Red.).

[2] Martin Struck, Sehnsucht nach heiligen Räumen. In: SCHWARZ AUF WEISS. Köln 2004, S. 18.

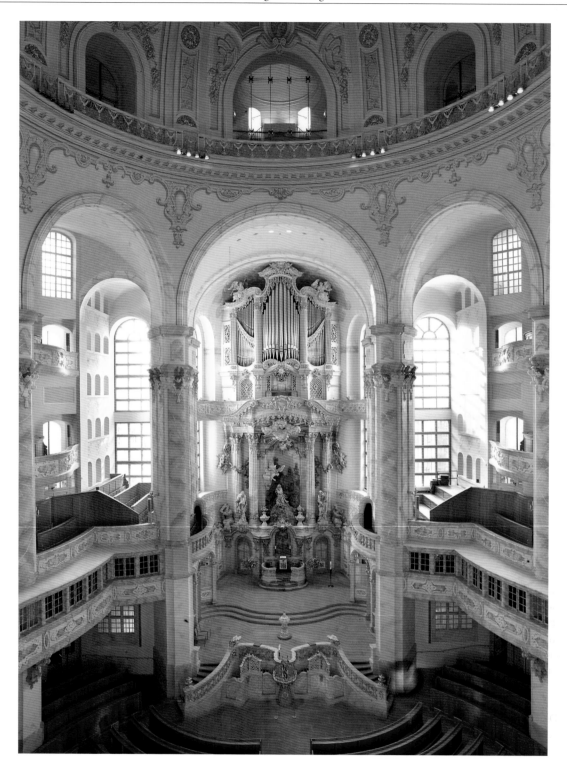

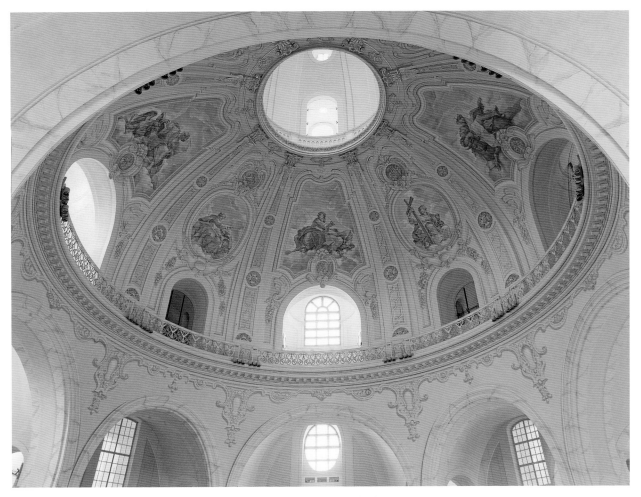

Abb. 2 Dresden, Frauenkirche.

Innenkuppel mit Kuppelauge und hindurchscheinender Hauptkuppel (nach Norden). Aufnahme August 2005.

das Wort hervor, ruht die Musik. Spricht die Musik, tritt das Wort zurück. Oder beide treten hörbar zusammen hervor, in den Raum hinein und auf die Gemeinde zu. Oder beide schweigen und lassen den Prospekt von Altar und Orgel zum stillen Ort des Betrachtens werden.

Abb. 1 Dresden, Frauenkirche.

Hauptkirchenraum mit Blick zur Lesekanzel, zum Altar und zur Orgel (nach Osten). Aufnahme Mai 2006.

Unterschiedliche Funktionen werden hier gestalterisch-künstlerisch an einem Ort verbunden und bekannte Sichtweisen und Trennungen aus der Kirchenbautradition aufgelöst.

Schaut man entlang der Vertikalachse in die Innenkuppel, durch sie in die Hauptkuppel hinein und bis zum Laternendach hinauf, sieht man Räume, die zunächst noch durch das an die gotische Vorgängerkirche erinnernde Bildprogramm der Evangelisten bestimmt wird. Nicht mehr plastisch, aber illusionistisch wird die farbige Oberfläche bis zum inneren Laternenhals

hochgeführt. So entstehen neue Räume aus Licht, Räume zum Licht hin, Gedankenräume, die der eigenen Wahrnehmung entspringen.

Dieser Raum schreibt ihnen keine bestimmte Art der Wahrnehmung vor. Die Ihrige kann sich entfalten, jedes Mal neu und jedes Mal anders.

Die leise Bewegung in dem auf Ruhe und Gleichmäßigkeit ausgerichteten Raum wird durch die Farbigkeit unterstützt. Das Aufstreben der Pfeiler wird durch die wiederholende Gestaltung der Emporenbrüstungen aufgehalten und in harmonischen Einklang gebracht. In der horizontalen Farbenentwicklung tritt Gold noch sehr verhalten von der Chorschranke sich zum Altar hin steigernd als höchste Farbwertigkeit im Innenraum in Erscheinung. Ebenso in der vertikalen Entwicklung beginnt sich das Gold von den Rosetten bis hin zum Innenkuppeldruckring zu steigern.

In diese wiederhergestellte historische Farbigkeit hat die Gemeinschaft der am Wiederaufbau Beteiligten das Schlüsselwort für den Wiederaufbau des damaligen Landesbischofs Dr. Johannes Hempel „Die geheilte Wunde zeigen" eingewoben und tiefergehende Sichtweisen zugelassen. Am Altar und an den wenigen Stuckresten im Altarraum sind historische Zustände teilweise bis in die Mal- bzw. Goldfassung erhalten geblieben und konserviert in die umliegende Neufassung integriert worden. Mit guten Augen oder auf den zweiten Blick, beim näheren Herantreten kann man sie erkennen. Damit wird die Geschichte dieses Ortes auf anschauliche Weise mit der Gegenwart verknüpft und für alle Zeiten gesichert, ohne Einschränkung der gewünschten liturgischen Aussage.

Hören wir uns um. Die Frauenkirche ist ein Zentralraum, der sehr direkt in Resonanz mit der dargebotenen Musik tritt. Es reichen nur wenige Singstimmen im Altarraum oder ein tiefer gestimmtes Soloinstru-

ment aus, und schon entfaltet sich der nuancenreiche Hörraum. Im anderen Fall, mit vielen Musikern, will der Raum verstanden sein, um auch ein klanglich überzeugender Resonanzkörper zu werden.

Die Frauenkirche kann über sieben Portale betreten werden. Bähr hat die Kirche von allen Seiten bis auf die östliche zugänglich gemacht. Ein offenes Haus, ein Ort des sich Versammelns, der Einkehr und der Besinnung auf das Wesentliche, eine Begegnungsstätte mit Gott und mit sich selbst.

George Bährs Frauenkirche ist gebaute Geborgenheit, ist gebautes Zusammengehörigkeitsgefühl. Auch wenn die Kirche nicht voll besetzt ist oder Sie sich allein hier im Kirchraum befinden, das Gefühl, verloren in einem großen Raum zu sitzen, gibt es hier nicht.

Dieser Kirchenbau, der bautechnisch mutig aus regionalem Sandstein errichtet wurde, entstand einesteils als zeitgemäßer Ausdruck des Selbstverständnisses seines Auftraggebers, des Rates der Stadt Dresden und gemäß den damaligen bestimmenden liturgischen Auffassungen der evangelisch-lutherischen Kirche. Aber es ist auch ein Raum, in dem sich die Gemeinde versammeln und geistliches Wort und Musik hören kann.

In der Frauenkirche können Stille und Weite, Nähe und Distanz, Helles und Dunkles, Sichtbares und Unsichtbares, Begreifbares sowie Nichtwahrnehmbares, Licht und Schatten, begrenzte Räume und sich ausdehnende Räume erfahren werden.

Alle Aspekte des Seins sind gebaut vorhanden. Der Innenraum der Frauenkirche wirkt wie ein zeitloser Raum.

Bildnachweis

Abb. 1, 2: Prof. Jörg Schöner, Dresden.

Rezension

VON HEINRICH MAGIRIUS

Wetzel, Christoph: Dazwischen. Gemälde, Zeichnungen, Druckgraphik, Skulpturen. [Mit Beiträgen von Harald Marx und Norbert Conrads]. Lindenberg im Allgäu: Kunstverl. Josef Fink 2017. 256 S., 230 Abb. ISBN 978-3-95976-043-0.

Im Kunstverlag Josef Fink ist ein außerordentlich sorgfältig und schön ausgestattetes Buch erschienen, das einer Künstlerpersönlichkeit gewidmet ist, die vielen Dresdnern durch die Wiederherstellung der Kuppelbilder in der Frauenkirche bekannt sein dürfte, Christoph Wetzel. Es umfasst zwei Essays zum Leben und Werk des Künstlers, eine das eigene Werk reflektierende Autobiographie und nicht zuletzt einen Katalog wichtiger Werke mit kurzen Angaben zu Technik und Entstehungszeit. Merkwürdig, dass trotz der ungewöhnlichen Konzeption der Eindruck großer innerer Schlüssigkeit vorherrscht. Das hat wohl vorrangig seinen Grund in seinem Gegenstand, einem sehr ungewöhnlichen Künstler der Gegenwart, der sich berufen fühlt, mit seiner Person eine Kluft zu überbrücken. Als Titelbild des Buches hat er einen breitbeinig über einem Abgrund stehenden nackten Mann gewählt. Seine Rückenansicht folgt einer Staffelei *(Abb. 1)*.

Nicht nur er versucht die Kluft zu überwinden, auch seine Malerei steht „dazwischen". „Dazwischen" ist das Motto seines Künstlerlebens und also auch der Titel des Buches. Gemeint ist der Spagat zwischen Gestern und Heute, der Kraftakt des künstlerischen Wollens und Könnens, wie er nicht zuletzt bei der Rekonstruktion der Bilder der Evangelisten und der geistlichen Tugenden in der Frauenkirche zum Ausdruck kommt *(Abb. 2)*. Solange eine solche Wiederholung als künstlerischer Akt und nicht bloß als technische Leistung verstanden wird, bleibt der Spagat zwischen verlorenem Original und Wiederholung spürbar, das „Dazwischenliegende" ist das eigentlich Spannende.

Der das Buch eröffnende Essay von Harald Marx strahlt die Nähe zur Persönlichkeit Wetzels aus, wie sie nur aus jahrzehntelanger Freundschaft entstehen kann. Marx geht von einem augentäuschend gemalten Stillleben Wetzels aus, dessen Selbstbildnis auf eine Wand gepinnt erscheint. Im Text von Marx heißt es: „Genaue Beobachtung verbindet sich mit der Erinnerung an alte oder an zu mindestens ältere Kunst, und die Vorbilder wechseln und durchdringen sich. Ob deutsche Renaissance oder Wiener Kunst vom Anfang des 20. Jahrhunderts für die formale Gestaltung Anregung gegeben hat, oder ob andere Quellen der Inspiration ausschlaggebend waren, oft verbindet Christoph Wet-

Abb. 1 Christoph Wetzel, Dazwischen.
Öl auf Leinewand. 1976

Abb. 2 Dresden, Frauenkirche.

Christoph Wetzel, Bildfeld in der Innenkuppel „Hoffnung", darüber Kartusche mit Medaillon (gemalte Reliefimitation) „Gleichnis vom viererlei Acker", illusionistische Rahmungsmalerei von Peter Taubert.
Aufnahme August 2005.

zel seine Studien nach der Natur mit Mustern aus der Vergangenheit. Manchmal jedoch kann er auch, ganz hingegeben an sein Gegenüber oder an den jeweiligen Gegenstand der Darstellung, alle Vorbilder vergessen." Der Dresdner Gemäldegalerie in ihrer inspirierenden Hängung und Farbigkeit der achtziger und neunziger Jahre des 20. Jahrhunderts hat Wetzel in wunderbaren Aquarellen noch einmal ein Denkmal gesetzt. Die Dresdner Galerie war Wetzels eigentliche „Akademie". Der „Menschenmaler" Wetzel schafft Werke zwischen Erfindung und Abbild und erreicht in Zeichnungen und Gemälden sein eigentliches künstlerisches Feld. Der Text von Harald Marx verweist mehrfach auf biographische Hintergründe, aber gleichsam nur nebenbei um zu erläutern, dass figurativ und gegenständlich zu malen durchaus Sache eines Künstlers in unserer Zeit sein kann.

Vieles, was in dem Essay von Marx nur angedeutet ist, erläutert Christoph Wetzel in der folgenden Autobiographie mit erzählerischem Geschick. Von Kind an ist der 1947 in Berlin geborene und heranwachsende Pfarrerssohn an der Kunst nicht nur als Bildungsgut interessiert, sondern von ihr existentiell betroffen, insbesondere von den Bildern vom leidenden Christus, in denen alles menschliche Leid einbezogen erscheint. Aber auch das Thema des vor Gott gänzlich nackten Menschen bei Wetzel dürfte als sein protestantisches Erbteil gelten. Der Weg des jungen Wetzel ist nicht geradlinig verlaufen. Offenbar aber waren alle Stationen – Steinmetzlehre, Bildhauererfahrungen – mit großem Ernst absolviert. Die Ausbildung als Wand- und Tafelmaler an der Hochschule für Bildende Künste in Dresden führte offenbar nicht zu einem Durchbruch. Auch die anschließende Ausbildung als Restaurator konnte nicht endgültig befriedigen. Während der Zeit, in der Wetzel 1974–1977 als Lehrer für Malerei und Zeichnen an der Hochschule lehrte, bekam er gelegentlich den Widerstand der Studenten zu spüren, die seine Virtuosität im Zeichnen als „unzeitgemäß", manchmal sogar als „unkünstlerisch" empfanden. Als Freischaffender schuf Wetzel schon in den achtziger und neunziger Jahren hochformatige Bilder von Frauenakten, die von Gemälden Cranachs inspiriert sind, aber dessen Verismus so steigern, dass uns Menschen unserer aufgeklärten, auf anatomische Detailtreue konzentrierten Zeit entgegentreten.

Mit der gleichen geradezu archäologischen Akribie ist 1993 die Ruine des Taschenbergpalais in vier Gemälden zu unterschiedlichen Tageszeiten geschildert. Das stille Pathos geradezu bestürzender Genauigkeit ist es, was uns auch an dem Bild der Wärterin unter dem Gemälde des „Lautenspielers" von Caravaggio in der Eremitage in Leningrad von 1979 menschlich ganz unmittelbar berührt.

So kam der Auftrag, im Fasanenschlösschen in Moritzburg zwei Gemälde, die in der Zeit nach dem Zweiten Weltkrieg verschollen sind, zu rekonstruieren, im Jahr 2001 für Wetzel nicht unvorbereitet. Die nur in Schwarz-Weiß-Aufnahmen überlieferten Landschaftsbilder von Johann Christoph Malcke aus der Zeit um 1775 schildern eine Festflotte auf der Elbe zwischen Lilien- und Königstein und eine Wasserjagd auf dem Moritzburger Großteich mit unzählig vielen Menschen. Wetzel ist es gelungen, die Atmosphäre von Bildern im Stile des Landschaftsmalers, der offenbar Johann Alexander Thiele gefolgt war, zu beschwören.

Nur einem Maler, der mit Stil und Malweise der Dresdner Landschaftsmalerei des 18. Jahrhunderts bestens vertraut war, konnten solche Rekonstruktionen gelingen. So war es ganz naheliegend, Wetzel in den Jahren 2004/2005 auch für die Rekonstruktion der Kuppelmalerei in der Frauenkirche zu gewinnen. Aber nicht nur für den Maler, auch für die Denkmalpflege waren hier die erforderlichen Voraussetzungen diffiziler. Für den Altarbereich lagen genügend Farbbefunde vor, aus denen eine entsprechende Polychromie abzuleiten war. Nicht aber für den Kuppelraum, für den die farblichen Überlieferungen sehr lückenhaft waren. Umso höher ist der Mut und das Können des Künstlers – neben Christoph Wetzel war vor allem Peter Tauber beteiligt – zu bewundern, deren Ziel es war, den Kuppelraum im Anschluss an die Deckenmalerei Giovanni Battista Grones in der Kapelle des Schlosses Hubertusburg licht und heiter erscheinen zu lassen. Es blieb nicht bei der Dresdner Rekonstruktion. Ein Deckenbild im Schloss Hundisburg schloss sich 2010 an und mündete 2013 in dem Auftrag der „Anverwandlung des Himmels" im Oratorium Marianum der Universität Breslau.

In dem vorliegenden Buch beschreibt Norbert Conrads eindrücklich, wie hier wieder mit der Hilfe ei-

Abb. 3 Wrocław (Breslau), Oratorium Marianum (Festsaal der Universität).

Christoph Wetzel, rekonstruiertes mittleres Decken-gemälde mit dem Thema der Himmelfahrt Mariae. Aufnahme 2014.

gentlich ungenügender Vorlagen ein figurenreicher Zyklus von Szenen aus dem Marienleben des Willmannschülers Johann Christoph Handtke wiederholt worden ist *(Abb. 3)*. Wie bei Wetzel üblich wurden die temperamentvollen Szenen mit Figuren in gewagten Verkürzungen durch Aktzeichnungen vorbereitet.

Zu den in dem Buch vorgestellten Werken der letzten 20 Jahre gehören stets außerordentlich bravouröse Zeichnungen, zumeist von Frauen, oft im Stil der Wiener Kunst um 1900. Geht es hier vor allem um weibliche Schönheiten, ist es dem „Menschenmaler" Wetzel in der Bildnismalerei mehr und mehr um Charakter und Seele der Dargestellten zu tun. So informiert eine Reihe von Selbstbildnissen Wetzels über trotzige Selbstbehauptung, über Enttäuschungen und immer wieder auch neue Hoffnungen. Das eindrücklichste Zeugnis seines Glaubens ist das Bild seines Namenpatrons, der unter großen Schmerzen das Christkind durch die Fluten trägt, aus dem Jahr 2015. Aber Wetzel kann auch witzig sein, trivial und doch nicht entwürdigend, so in dem Bild „Wie geht es uns denn heute, Frau Dürer" von 2008. In seinen Bildnissen, vor allem Männerbildnissen, dringt Wetzel oft bis zu den Großen der Bildnismalerei früherer Zeiten vor. Offenbar geht es Wetzel bei der Bildnismalerei der letzten Jahrzehnte auch um eine Dokumentation von Personen, eine Galerie von Persönlichkeiten, die um die Jahrtausendwende das geistige Klima geprägt haben. Von Bildnissen aus früheren Jahren sind die von Kindern oder Jugendlichen in altmeisterlicher Treue besonders anrührend.

Die Flexibilität der Stilwahl macht Christoph Wetzel in den Augen mancher Zeitgenossen verdächtig. Künstlerisch gilt für sie nur das, was dem angeblich einmaligen Charakter des Künstlers entspricht, was ihn vom Bisherigen und von Seinesgleichen unterscheidet. Dabei wird vernachlässigt, dass diese Einseitigkeit der Definition von Künstlertum ein sehr beschränktes geistiges Produkt des 20. Jahrhunderts ist, das der kulturellen Vielfalt unserer Gegenwart, die in vielen Zeiten und an vielen Orten der Weltgeschichte zu Hause ist, in keiner Weise entspricht. Die gegenwärtige Musikkultur zeigt sehr deutlich, dass es neben dem unverwechselbar Neuen auch ständige Anverwandlungen historischer Stile und Werke gibt und dass die Künste verkümmern müssten, gäbe es in ihnen nur eine von aller Vergangenheit losgelöste Gegenwart. Das noch nicht abgeschlossene Lebenswerk von Christoph Wetzel eröffnet ein breites Spektrum, ja ein wirkliches Panorama von Vergegenwärtigungen. So ist es nicht zuletzt das Verdienst dieses Buches, auf umfassende kulturelle Probleme aufmerksam zu machen, nicht zuletzt der Grund, ihm eine weite Verbreitung und umfassende Beachtung zu wünschen.

Bericht der Gesellschaft zur Förderung der Frauenkirche Dresden e. V.[1] über Vereinsarbeit, Spenden, Sponsoren und Personalia in der Zeit von Juli 2016 bis Juni 2017

VON ANDREAS SCHÖNE

unter Mitwirkung von Eveline Barsch, Thomas Gottschlich, Hans-Joachim Jäger, Grit Jandura und Gunnar Terhaag[2]

Zum Geleit

Egal aus welcher Himmelsrichtung man zur Frauenkirche kommt: Auf dem Neumarkt herrscht pulsierendes Leben. Auf der Westseite des Neumarktes zwischen Frauenstraße und Jüdenhof (Quartier VI) wuchsen die Rohbauten des Investors USD IMMOBILIEN GmbH Dresden im Sommer 2017 zwischen Turmdrehkranen nun schon über die zweite Etage hinaus. Auch das Eckgebäude, das durch den Bauherrn Nobelpreisträger Prof. Günter Blobel in Anlehnung an das erste Kaufhaus Dresdens „Au petit bazar" errichtet wird, hatte das Erdgeschoss erreicht.

In diesem Komplex entsteht als Leitbau das ehemalige Wohnhaus des Hofjuweliers Johann Melchior Dinglinger (1664–1731) in der Frauenstraße.[3] Auf der Nordseite nimmt mit dem historisch bedeutsamen „Regimentshaus" ein weiterer Leitbau im Rohbau erkennbare Formen an. Dabei wird auch ein historischer Keller erhalten.

In direkter Nachbarschaft zum Johanneum bestimmt am Jüdenhof das 2015 bis 2016 weitgehend originalgetreu unter Einbeziehung noch vorhandener Teile des Kellers wieder aufgebaute Dinglingerhaus weit sichtbar das Bild des Platzes (Bauherr und Projektentwicklung: Kimmerle GbR Jüdenhof). Das barocke Haus (Entwurf: Matthäus Daniel Pöppelmann [1662–1736], Zimmerarbeiten: George Bähr [1666–1738]) erhielt seinen Namen wegen seines ersten Besitzers, des Juweliers Georg Christoph Dinglinger (1668–1728).

Abb. 1 Dresden, Neumarkt.
Luftbild von Südosten. 30. April 2017.

Auf dem Gewandhausareal entsteht ein „grüner Wandelgang" zum Neumarkt hin, für dessen Gestaltung die Landeshauptstadt Dresden Spenden des britischen „Dresden Trust" entgegennahm. Auch das Quartier zwischen dem „Köhlerschen Haus" und dem Kulturpalast schließt und verdichtet sich. Noch gähnt das Loch hinter dem Polizeipräsidium. Dessen Schließung soll im Sommer 2017 begonnen werden. Hier wird das sehr bedeutende „Palais Hoym"[4] wieder entstehen. Es bleibt zu hoffen, dass auch das „Hotel Stadt Rom" auf der Südseite des Neumarktes bald den Platz abschließt.[5]

Dank des außerordentlichen bürgerschaftlichen und unternehmerischen Engagements vieler Dresdner und Freunde der Stadt in nah und fern ist diese maßstäbliche Einfassung *(Abb. 1)* der wieder aufgebauten Frauenkirche möglich geworden. Das erfüllt uns mit Freude und Dankbarkeit. Allerdings brauchen die Frauenkirche und das Leben in ihr weiter unsere Aktivitäten und unsere Unterstützung für die Stiftung

[1] Nachfolgend: Fördergesellschaft.

[2] Die Beiträge von Dipl.-Bibl. (FH) Eveline Barsch (EB), Architekt Dipl.-Ing. Thomas Gottschlich (TG), Dr.-Ing. Hans-Joachim Jäger* (HJJ), Grit Jandura M.A. (GJ), Andreas Schöne M.A.* (AS) und Ass. iur. Gunnar Terhaag LL.M.* (GT) sind gezeichnet. Die mit * gekennzeichneten Autoren sind Mitglieder der Fördergesellschaft.

[3] Vgl. Tobias Knobelsdorf, „In dem wegen seiner vielen Sehens-Würdigkeiten weitberühmten Dinglerischen Hauß in Dreßden". Neue Erkenntnisse zur Baugestalt und zur Ausstattung des Dinglingerhauses in der Dresdner Frauenstraße. In: Die Dresdner Frauenkirche. Jahrbuch 16 (2012), S. 101–114.

[4] Vgl. Rainer Henke, Zur Geschichte des Palais Hoym-Riesch. In: Die Dresdner Frauenkirche. Jahrbuch 20 (2016), S. 133–156.

[5] Vgl. Stefan Hertzig, Hotel Stadt Rom am Neumarkt. Ein geplanter Wiederaufbau im städtebaulichen Diskurs. In: Die Dresdner Frauenkirche. Jahrbuch 16 (2012), S. 115–142.

Frauenkirche Dresden.[6] Darüber soll der vorliegende Bericht informieren. Voraussetzung für die vielen Veranstaltungen und Projekte, aber auch für die Förderung von Pflege und Erhaltung des Gotteshauses, sind engagierte Mitglieder, Geld-, Zeit- und Sachspenden. Wir sind für die erhaltene Unterstützung zutiefst dankbar und werben weiter darum. Sie ist nötiger denn je, da das Leben in der Frauenkirche weitestgehend ohne öffentliche Zuschüsse gestaltet werden muss.

(HJJ, AS)

Bauwerkswartung 2016

Bereits zum neunten Mal führte die Stiftung Frauenkirche in der besucherschwachen Zeit Anfang 2016 eine intensiv genutzte Schließwoche durch. Die bekannten Ausbesserungsarbeiten am Innenraumanstrich, an den Handläufen, am Gestühl und an der Sandsteinplattenverfugung fanden ebenso statt wie die Arbeiten an den Beleuchtungskörpern, den Türen sowie die Reinigungsarbeiten im ganzen Kirchraum. Inzwischen miteinander eingeübt, waren die Tischlerfirmen Schulze, Engelstädter und Epple mit den Ausbesserungsarbeiten am Gestühl beschäftigt.

Als wesentliche Investitionen in das Kirchgebäude im Jahr 2016 sind zu nennen: Lärchenholzreinigung und Erneuerung der Hartwachsölbeschichtung im vorderen Kirchenschiff, Reparatur der Klappsitze der 4. Empore, Einbau eines Heizkörpers im Gewölberaum 610, Ausbau der Glasscheibe der Gloriole und Veränderung des Farbauftrags auf der Milchglasscheibe sowie die Komplettreinigung des Altars *(Abb. 2)* und der Gloriole.

Näher betrachtet werden sollte die Fußbodenbehandlung durch die Fa. Fliegel aus der Nähe von Weimar. Diese auf Behandlung von historischen Fußböden spezialisierte Tischlerfirma hatte den Auftrag, die Fußbodenfläche der vorderen Sitzbankblöcke, deren demontierbare Bankreihen vorher ausgebaut wurden, vollständig zu reinigen und nachfolgend dauerhaft zu schützen. Dazu musste zunächst die Reinigungsmethode mithilfe von Maschinen und Ziehklingen und danach die Abfolge der Beschichtung mit ihren spezifischen Trocknungszeiten festgelegt werden. Die inzwischen über 20 Mio. Besucher haben den Fuß-

Abb. 2　Dresden, Frauenkirche. Reinigungsarbeiten am Altar (Restaurator Wolfgang Benndorf). 12. Januar 2016.

boden trotz regelmäßiger Pflege und Nachbeschichtung sehr strapaziert. Die ausgebauten Sitzbänke und Fußbretter wurden in den Tischlerwerkstätten der Fa. Epple und Engelstädter überarbeitet und nach Fertigstellung der Fußbodenbeschichtung wieder eingebaut. Die Gewinde für den Einbau der vier Bank- und Brüstungsreihen wurden bei dieser Gelegenheit nachgeschnitten. Der Schlosser hat dafür einen ganzen Tag benötigt.

[6]　Nachfolgend: Stiftung Frauenkirche.

Die Reparatur der Klappsitze in der 4. Empore wurde erforderlich, da die reduzierten Holzquerschnitte über der Bankheizung einer Verstärkung bedurften.

Dem Wunsch nach besserer Ablesbarkeit des Gottesauges innerhalb der Gloriole wurde entsprochen. Mit Hilfe des Glasmalers, der diese Scheibe im Jahr 2005 angefertigt hatte, konnte eine Materialveränderung zugunsten einer Milchglasscheibe vorgenommen werden. Dank eines zudem technologisch verbesserten Farbauftrages und der zusätzlich über der gesamten Malfläche zur Farbvertiefung oben aufliegenden Milchglasscheibe konnte die gewünschte bessere Ablesbarkeit erreicht werden. Da die Gloriole nur über ein Arbeitsgerüst erreichbar ist, wurde bei dieser Gelegenheit der Altar erstmals komplett vom Gerüst aus vom Staub befreit.

Die elektrotechnischen Arbeiten haben uns wie gewohnt beschäftigt. Nur in ihrem reduzierten Umfang gegenüber dem Vorjahr unterscheiden sie sich.

Viele Arbeiten wurden 2016 mit erheblichem Vorlauf für das Jahr 2017 vorbereitet, von denen später zu berichten sein wird.

Die Stiftung Frauenkirche dankt der Fördergesellschaft und ihren Spendern für die 2016 gegebene Unterstützung in Höhe von 40.000 €, mit denen mehrheitlich die Tischler-, Maler- und Reinigungsarbeiten in der Schließwoche finanziert wurden. (TG)

Altsteinerhaltende Maßnahmen 2017

An der Frauenkirche wurden in einem aufwändigen Verfahren von Mai bis August 2017 Maßnahmen zur Erhaltung des Altsteins am Choranbau durchgeführt. Dieser ist das größte zusammenhängende Ruinenteil, das beim Wiederaufbau integriert wurde. Hier sind Steine zu finden, die vor ca. 290 Jahren verbaut worden waren. Die jahrzehntelange natürliche Bewitterung des Ruinenmauerwerks führte vor allem im Hauptgesimsbereich zu Salzbildungen, die schon einmal während der abschließenden Arbeiten des Wiederaufbaus – soweit damals möglich – beseitigt worden waren. Die Bewitterung und natürliche Trocknung

Abb. 3 Dresden, Frauenkirche.

Auftrag der Paste zur Kompressenentsalzung (Sebastian Kolbe von der Christoph Hein Restauratorengesellschaft mbH). 22. Mai 2017.

nach Abschluss des Wiederaufbaus bewirkte in der Zwischenzeit neue Salzausblühungen, die den Stein langfristig schädigen. Deshalb sollten die dortigen Bereiche rechtzeitig entsalzt und gefestigt werden.

Vorbereitend war von Mitte April bis Anfang Mai ein Gerüst am Choranbau aufgestellt worden, das diesen umschloss. Es ermöglichte Arbeiten in einer Höhe zwischen 23 und 26 Metern. Diese erfolgten mehrstufig. In einem ersten Schritt wurden die Sandsteinflächen gereinigt. Erst dann folgte die Entsalzung. Hierfür kam die Technik der Kompressenentsalzung zur Anwendung. Sie basiert auf dem physikalischen Prinzip der Diffusion und nutzt natürliche Materialien. Zellstoff und Tonmineralien wurden mit destilliertem Wasser zu einer Masse gemischt und auf die Steinoberflächen aufgetragen *(Abb. 3)*. Sie verblieb mehrere Wochen am Stein und trocknete kontrolliert aus. Die im Stein befindlichen Salzionen diffundierten währenddessen über die Gesteinsoberfläche in die Kompresse. Mit Holzspateln und Bürsten wurde diese dann wieder abgenommen.

Nachdem Mitte Mai eine erste Kompresse vollflächig aufgebracht worden war, ergaben die Analysen nach zwei Wochen Standzeit an drei der neun Probeentnahmestellen teils starke Belastungen durch verschiedene Sulfate. Zwei Stellen befanden sich im stark bewitterten Bereich nahe dem Treppenturm A und einer in der östlichen Mittelachse nahe dem großen Riss. Nach Abnahme der ersten Kompresse und auf Basis der Prüfergebnisse wurde auf Empfehlung der Restauratoren und im Einvernehmen mit dem Landesamt für Denkmalpflege entschieden, zwei weitere Entsalzungszyklen (einmal teilflächig und einmal vollflächig) bis Ende Juli durchzuführen.

Ehe danach das Gerüst zurückgebaut werden konnte, standen allerdings noch weitere Arbeiten an. Der Oberflächenzustand des Altsteins erforderte intensivere Nacharbeiten, als das auf Basis der Prüfung 2013 vermutet worden war. Durch das Ausbessern von Fugen und das Festigen absandender Steine sollte erreicht werden, dass Feuchtigkeit nicht im Stein verharren und Schäden verursachen kann. Erfreulicherweise war ein Steinaustausch nur an einer Stelle notwendig.

Alle Maßnahmen erfolgten unter der Maßgabe, den historischen Choranbau rein restauratorisch zu behandeln und so das architektonische Erbe George Bährs zu bewahren. Sie betrafen auch allein die Gesimszone des Chores, also einen klar begrenzten Teilbereich der fast

Abb. 4 Dresden, Coselpalais, Dachterrasse des nördlichen Torhauses.

Spendenübergabe für die Entsalzung (v. l. n. r.: Prof. Ludwig Güttler, Joachim Hoof, Thomas Gottschlich). 29. Mai 2017.

drei Jahrhunderte alten Steine. Weder an der darunter liegenden senkrechten Fassade noch an anderen Altsteinbereichen ist nach derzeitigem Kenntnisstand die Notwendigkeit für entsprechende Maßnahmen gegeben. Trotzdem entstanden Kosten von ca. 100.000 €, von denen die Gesellschaft zur Förderung der Frauenkirche Dresden e. V. mit 61.000 € den größten Teil übernommen hat. Der Stiftungsratsvorsitzende Joachim Hoof dankte der Fördergesellschaft für ihr großes Engagement: *„Die Verbundenheit Ihrer Mitglieder und Ihre Bereitschaft zur Unterstützung der Frauenkirche sind uns eine wichtige Stütze"* (Abb. 4).

Eine parallel durchgeführte Außenhautbefahrung ergab einen ordentlichen Zustand u. a. der Verfugungen, Verblechungen, Verglasungen und des Blitzschutzes, aber eben auch des neuen und des historischen Steinmaterials. Insgesamt ist der Baukörper 13 Jahre nach Beendigung der Steinbauarbeiten also in einer guten Verfassung. (TG, GJ)

Die Fördergesellschaft und ihre Aktivitäten

Sächsisches Vocalensemble in der Frauenkirche

Im Jahr 2016 feierte das „Sächsische Vocalensemble" sein 20. Jubiläum. Schon seit Jahrzehnten hatte das Ensemble den Wiederaufbau der Frauenkirche durch die Mitwirkung in zahlreichen Konzerten unterstützt. Im Jubiläumsjahr erklang am 13. August 2016 unter dem Titel „Und Gott sprach" in der Frauenkirche ein Konzert (Cornelia Samuelis, Sopran; Barbara Christina Steude, Sopran; David Erler, Altus; Patrick Grahl, Tenor; Tobias Berndt, Bass; Sächsisches Vocalensemble; Batzdorfer Hofkapelle; Leitung: Matthias Jung) mit Werken von Georg Friedrich Händel, Johann Sebastian Bach und Antonio Lotti. Die Fördergesellschaft hat die Stiftung Frauenkirche bei der Durchführung dieses Konzerts mit einem Zuschuss von 16.860 € unterstützt. (AS)

Exkursion nach Tschechien

Von Dresden ging es am 11. September 2016 nach Litoměřice in der Region Ústí nad Labem. Die Stadt liegt malerisch am Zusammenfluss von Elbe (Labe) und Eger (Ohře) im Böhmischen Mittelgebirge. Sie war bedeutende Königsstadt, strategischer Punkt auf den böhmisch-sächsischen Handelswegen, ab dem 16. Jahrhundert Bischofssitz und die reichste Stadt Nordböhmens. Wegen des milden Klimas wird in der Umgebung Wein angebaut. Der historische Stadtkern mit 256 Bauwerken der Gotik, der Renaissance und des Barocks ist von einer gut erhaltenen Stadtmauer umgeben. Der Domhügel bietet einen imposanten Anblick und eine faszinierende Aussicht auf die Altstadt. Die Kathedrale St. Stephan erhielt im 17. Jahrhundert unter der Leitung von Giovanni Domenico Orsi de Orsini und Giulio Broggio ihre heutige Gestalt im Stil des italienischen Barocks. Ein mehrstündiger Stadtrundgang führte in den historischen Stadtkern, seit 1978 städtisches Denkmalschutzgebiet, mit dem Alten Rathaus, der Kirche Mariä Verkündigung und dem Domhügel mit dem St.-Stephans-Dom. Nach dem Mittagessen in einem tschechischen Restaurant ging es durch den „Garten Böhmens" nach Úštěk, wo u. a. die Synagoge besichtigt wurde, gefolgt vom Dorf Levín. Das letzte Ziel der Exkursion war Zubrnice mit dem jüngsten Freilichtmuseum Tschechiens. Am späten Abend erfolgte die Rückreise nach Dresden. (EB, AS)

Frauenkirchen-Festtage 2016 und elftes Kirchweihfest

Vom 27. bis 30. Oktober 2016 lud die Fördergesellschaft zu den Frauenkirchen-Festtagen 2016 ein. Das vielfältige Programm reichte von Vorträgen über Gottesdienste und Konzerte bis hin zu thematischen Führungen.

Den Auftakt der Festtage bildete am 27. Oktober 2016 der Eröffnungsvortrag der Festtage im Rahmen des Donnerstagsforums. Dr. Sigrid Schulz-Beer sprach über „Spuren des Barock auf Dresdner Friedhöfen".

Am 28. Oktober 2018 trafen sich nachmittags Vertreter der Freundeskreise und des Vorstands der Fördergesellschaft zum Informationsaustausch im Haus an der Kreuzkirche. Frauenkirchenpfarrer Sebastian Feydt berichtete über das Leben in der Frauenkirche und bedankte sich sehr herzlich für die Unterstützung durch die Fördergesellschaft.

Am gleichen Abend fand im Restaurant „Italienisches Dörfchen" der festliche Empfang statt.

Abb. 5 Dresden, Kulturpalast.
Baustellenführung für die Teil-
nehmer der Frauenkirchenfesttage
(rechts: Projektleiter Thomas Puls).
28. Oktober 2016.

Am 29. Oktober 2017 trafen sich knapp 200 Mit-
glieder der Fördergesellschaft zur 13. Ordentlichen
Mitgliederversammlung.

Geistlicher Höhepunkt der Festtage war der Fest-
gottesdienst zum 11. Kirchweihfest mit Frauenkir-
chenpfarrer Sebastian Feydt am 30. Oktober 2016.

Am Kirchweihnachmittag erklang in der Geistli-
chen Sonntagsmusik unter der Leitung von Frauen-
kirchenkantor Matthias Grünert Jan Dismas Zelenkas
„Missa Omnium Sanctorum".

Weitere Konzert- und Gottesdienstbesuche sowie
thematische Führungen auf der Baustelle des Kultur-
palasts *(Abb. 5)* und auf dem Dresdner Neumarkt ge-
hörten zum Programm der Festtage. (AS)

13. Ordentliche Mitgliederversammlung

Im Haus der Kirche – Dreikönigskirche in Dresden
fand am 29. Oktober 2016 die 13. Ordentliche Mit-
gliederversammlung der Fördergesellschaft statt.

Die Andacht hielt Pfarrer Stefan Schwarzenberg.
Im Anschluss begrüßte Prof. Ludwig Güttler die Mit-

glieder, eröffnete die Versammlung, stellte deren ord-
nungsgemäße Einberufung und die Anwesenheit von
weit mehr als durch die Satzung verlangten Vorstands-
und Vereinsmitgliedern fest.

In seinem Grußwort an die Mitgliederversammlung
ging Joachim Hoof, Vorsitzender des Stiftungsrates der
Stiftung Frauenkirche und Vorstandsvorsitzender der
Ostsächsischen Sparkasse Dresden, auf die Frauenkir-
che als Begegnungsstätte für Menschen aus aller Welt,
den „Ruf aus Dresden – 13. Februar 1990" und die
gute Zusammenarbeit von Stiftung Frauenkirche und
Fördergesellschaft ein. Er wolle diese in Zukunft noch
enger gestalten.

In seinem anschließenden Rechenschaftsbericht
erinnerte Prof. Güttler zunächst an einige historische
Daten (1991: 1. Ordentliche Mitgliederversammlung
der Fördergesellschaft, erstes Benefizkonzert in Dres-
den und Gründung der Stiftung Frauenkirche Dres-
den e. V.). Danach berichtete er über die Arbeit der
Fördergesellschaft. Das Motto „Brücken bauen – Ver-
söhnung leben – Glauben stärken" verpflichtet dazu,
den Geist der Frauenkirche als Stätte der Versöhnung
zu unterstützen. Die Fördergesellschaft ist ein we-

sentlicher Teil der Gemeinde der Frauenkirche. Ihre Unterstützung gilt immer auch dem Bauwerk unmittelbar, für dessen Erhalt auch im Berichtsjahr wieder 40.000 € durch die Fördergesellschaft bereitgestellt wurden.

Ein besonderer Höhepunkt im Jahresablauf ist die Weihnachtliche Vesper vor der Frauenkirche, 2015 mit ca. 20.500 Teilnehmern vor Ort sowie hunderttausenden Zuschauern der Übertragung im MDR-Fernsehen.

Zum Gedenktag am 13. Februar 2016 bekräftigte Prof. Güttler die Angemessenheit des stillen Gedenkens, das dem Wunsch nach Versöhnung Ausdruck verleiht. Auf dem Neumarkt konnten an der Frauenkirche und auf einer in der Nähe des Lutherdenkmals vorbereiteten Installationsfläche Kerzen abgestellt werden. Er dankte allen, die an dieser Art des innehaltenden stillen Gedenkens mitarbeiten und gelegentlich auch Pöbeleien ertragen müssen. Großes Verständnis erfahre die Fördergesellschaft bei den Ämtern der Stadtverwaltung Dresden. Danach ging er auf den Dresdner Gedenkweg mit seinen ebenso vielseitigen wie beeindruckenden Stationen und Lesungen ein.

Die evangelische Jugendbegegnung „Peace Academy" wurde durch die Fördergesellschaft von Anfang an unterstützt. 2016 konnte sie zum vierten Mal, unterstützt u. a. durch Mittel der Lutherdekade und des Bundesbeauftragten für Kultur und Medien, stattfinden. Das Treffen stand unter dem Motto: „Reformer, ändern verändert." Es kamen 255 junge Gäste aus Deutschland und 170 internationale Gäste aus 38 Ländern von 4 Kontinenten. Es gab Workshops, Andachten und ungezählte Begegnungen. Die Fördergesellschaft wolle die Jugendveranstaltung auch in Zukunft finanziell, personell und organisatorisch unterstützen.

Im Anschluss konnte der 20. Band des Jahrbuches, das von der Fördergesellschaft unter Mitwirkung der Stiftung Frauenkirche herausgegeben wird, vorgestellt werden. Der Vorsitzende dankte für die umfangreiche Arbeit, die in der Redaktion unter Leitung von Landeskonservator a. D. Prof. Dr. Dr. h. c. Heinrich Magirius für das Jahrbuch ehrenamtlich geleistet wird. Prof. Magirius stellte anschließend den Inhalt des Bandes vor.

Abb. 6 Dresden, Haus der Kirche – Dreikönigskirche.

Bericht des Schatzmeisters an die 13. Ordentliche Mitgliederversammlung. 29. Oktober 2016.

Ebenso konnte der Vorsitzende auf die Kontinuität der Vortragsreihe „Donnerstagsforum" und ihr anspruchsvolles Programm verweisen und dankte Dr. Dieter Brandes und Dr. Walter Köckeritz für ihre ehrenamtliche Arbeit bei der Vorbereitung und Durchführung der Reihe.

Prof. Güttler gab danach einen Überblick über weitere Aktivitäten der Fördergesellschaft, wie die Exkursionen, die Arbeit der Freundeskreise, den 10. Frauenkirchentag in Gostyń und die Frauenkirchen-Lotterien.

Er warb darüber hinaus für aktive Mitarbeit der Vereinsmitglieder und weitere Spenden. Zudem stellte er die Arbeit des Vorstandes mit seinen regelmäßigen Sitzungen und den außerdem stattfindenden Abstimmungen zwischen ihm und der Geschäftsstelle vor und verwies auf geplante organisatorische Optimierungen.

Seine Fortsetzung fand der Rechenschaftsbericht mit einer ausführlichen Danksagung Prof. Güttlers an die Stiftung Frauenkirche für die Zusammenarbeit. Weiteren Dank richtete er an alle Ehrenamtlichen und erinnerte in diesem Zusammenhang an das Helfersommerfest im Gemeindegarten und in der Kirche Maria am Wasser in Dresden-Hosterwitz. Und selbstverständlich dankte er auch den Mitarbeitenden für die in der Geschäftsstelle geleistete Arbeit.

Im anschließenden Bericht des Schatzmeisters Ulrich Blüthner-Haessler wurde ausführlich die wirtschaftliche Lage des Vereins erläutert (Abb. 6). Insgesamt konnte ein positives Ergebnis für das Jahr 2015 vorgelegt werden. Die folgenden Berichte des Abschlussprüfers und der ehrenamtlichen Rechnungsprüfer bestätigten die Ordnungsgemäßheit des vorgelegten Jahresabschlusses. Den Berichten des Vorsitzenden und des Schatzmeisters erteilte die Mitgliederversammlung ohne Gegenstimmen Zustimmung. Der Vorstand wurde für seine Tätigkeit ebenfalls ohne Gegenstimmen bei vier Enthaltungen entlastet.

Auf Antrag des Vorstandes bestellte die Mitgliederversammlung einstimmig, ohne Gegenstimmen und Enthaltungen die BDO AG Wirtschaftsprüfungsgesellschaft für das Jahr 2016 zum Abschlussprüfer. Im Anschluss wurden Ingrun Freudenberg und Andreas Brückner ohne Gegenstimmen und bei zwei Enthaltungen zu Rechnungsprüfern des Vereins für die nächsten zwei Jahre bestellt.

Am Nachmittag folgte der Festvortrag „500 Jahre Reformation – was wir feiern" von Landesbischof i. R. Jochen Bohl.[7] Die Projektleiterin für die „Peace Academy 2016", Sylvia Karthäuser, dankte der Fördergesellschaft seitens der Stiftung Frauenkirche für die Unterstützung. Ein Filmbeitrag über die Veranstaltung schloss sich an. Gisela Löhr überbrachte sodann Grüße vom Ehrenvorsitzenden des Dresden Trust Dr. Alan Russell.

In seinem Schlusswort dankte Prof. Güttler den Mitgliedern für ihr Kommen, ihr fortgesetztes Interesse an der Frauenkirche, ihre kontinuierliche Unterstützung und für die vielen erfreulichen Begegnungen.
(GT)

Exkursion nach England

Vom 10. bis 16. November 2016 besuchte eine zehnköpfige Gruppe der Fördergesellschaft anlässlich des Jahrestages der Zerstörung im Zweiten Weltkrieg Dresdens Partnerstadt Coventry. Gemeinsam mit den Friends of Coventry Cathedral nahmen die Dresdner Gäste am Gedenken für die Opfer des Ersten Weltkrieges (Worship of Remembrance) am 11. November 2016 vor der Universität und an der traditionellen Versöhnungsliturgie „Father forgive" in der Ruine der Kathedrale teil (Abb. 7). Sie ist der Ursprungsort der weltweiten Nagelkreuzgemeinde. Das Gedenkkonzert zur Erinnerung an die Zerstörung Coventrys durch deutsche Luftangriffe 1940 fand am 12. November 2016 in der Kathedrale statt. Unter der Leitung von Dave Lea und Paul Leddington Wright führten die Saint Michael's Singers und das exzellente Blasorchester „Jaguar Land Rover Band" die Friedensmesse „The Armed Man" auf, einen leidenschaftlichen Appell für Frieden, Toleranz und Verständigung.

Ein Merkmal der Exkursion waren die vielen persönlichen Begegnungen, so z. B. beim Empfang für den Vertreter der Landeshauptstadt Dresden, Bürgermeister Dr. Peter Lames, und die Exkursionsteilnehmer durch Bischof Christopher Cocksworth und Dean John Witcombe, mit den Saint Michael′s Singers, den Freunden der Anglikanischen Nagelkreuzgemeinde St.

7 Vgl. Jochen Bohl, 500 Jahre Reformation – was wir feiern. In diesem Band S. 7–14.

Abb. 7 Großbritannien, Coventry.

Exkursionsteilnehmer nach der
Versöhnungsliturgie in der Ruine der
Kathedrale. 11. November 2016.

John's in Kenilworth, der Kathedrale Lichfield und besonders bei einem Mittagessen mit den Friends of Coventry Cathedral. Sie zeugten von der engen Verbindung der beiden Partnerstädte und der Nagelkreuzgemeinden. Überall wurden die Gäste aus Dresden herzlich aufgenommen. Als Zeichen des Gedenkens an die Opfer der beiden Weltkriege trugen sie weiße Rosen zum Anstecken und entzündeten die Gebetslichter der Frauenkirche in Kirchen, bei der Andacht auf dem deutschen Soldatenfriedhof Cannock Chase und an den Gedenksteinen Dresdens und Coventrys im Deutsch-Britischen Freundschaftsgarten des „National Memorial Arboretum" bei Alrewas.

Die Verbundenheit mit den britischen Freunden zeigte sich im Gedenkgottesdienst am 13. November in der Kathedrale von Coventry, den Pfarrerin Ulrike Birkner-Kettenacker und Dean John Withcombe gemeinsam gestalteten. Die Mitglieder der Fördergesellschaft Ulrich Kettner, Gloria Ziller und Eleonore Krien wirkten bei den Lesungen und beim Abendmahl

mit. Auf besondere Weise wurden weitere Brücken zwischen Coventry und Dresden gebaut und Versöhnung gelebt. Dies erfüllte alle Teilnehmer mit großer Dankbarkeit. (EB)

24. Weihnachtliche Vesper vor der Frauenkirche 2016

Gemeinsam mit der Stiftung Frauenkirche lud die Fördergesellschaft zur 24. Weihnachtlichen Vesper vor der Frauenkirche am 23. Dezember 2016 auf dem Dresdner Neumarkt ein. Sie wurde wie in den Vorjahren live im MDR-Fernsehen übertragen.

Landesbischof Dr. Carsten Rentzing, Ministerpräsident Stanislaw Tillich, Superintendent Christian Behr, Oberbürgermeister Dirk Hilbert und die Frauenkirchenpfarrer Angelika Behnke und Sebastian Feydt wirkten mit.

Das musikalische Programm gestalteten Barbara Christina Steude (Sopran), Annekathrin Laabs (Alt), Egbert Junghanns (Bariton), Gunther Emmerlich

Abb. 8 Dresden, Neumarkt.
24. Weihnachtliche Vesper vor der Frauenkirche. 23. Dezember 2016.

(Bass), der „dresdner motettenchor" unter der Leitung von Matthias Jung und das Blechbläserensemble Ludwig Güttler. Die musikalische Gesamtleitung lag bei Ludwig Güttler.

Bereits am Nachmittag erklang weihnachtliche Bläsermusik, gespielt von den ca. 200 Bläserinnen und Bläsern der Vereinigten Posaunenchöre der Sächsischen Posaunenmission e. V. (Leitung: Tilmann Peter), die eigens dazu aus ganz Sachsen und darüber hinaus nach Dresden gekommen waren.

Rund 17.000 Dresdner und ihre Gäste ließen sich zur Vesper vor der Frauenkirche auf dem Neumarkt und zum gemeinsamen Singen von Advents- und Weihnachtsliedern einladen *(Abb. 8)*.

Die Übertragung im MDR-Fernsehen verfolgten im Sendegebiet des MDR (Sachsen, Sachsen-Anhalt und Thüringen) etwa 150.000 Zuschauer. Dies entspricht etwa 6,1 % Marktanteil. Bundesweit hatte die Vesper etwa 290.000 Zuschauer. Der MDR wird auch die 25. Weihnachtliche Vesper am 23. Dezember 2017 live im Fernsehen übertragen. (AS)

Gedenken an der Frauenkirche am 13. Februar 2017

Mit zahlreichen Veranstaltungen wurde an der Dresdner Frauenkirche an Kriegsleid und Zerstörung erinnert, aber auch an die wegweisenden Ereignisse des 13. Februars 1982. *„In diesen Tagen blicken wir wachen*

Auges auf die Geschichte und erinnern uns an das Leid, das Krieg und Zerstörung über die Menschen bringt", erklärte Frauenkirchenpfarrerin Angelika Behnke. *„Mit Klang, Worten und Momenten der Stille wollen wir um Frieden bitten und die Botschaft der Versöhnung aus der Frauenkirche hinaus tragen."*

Bereits am 11. Februar erklang aus diesem Grund Luigi Cherubinis berührendes Requiem in c-moll, aufgeführt durch den Kammerchor der Frauenkirche und das Philharmonische Orchester Altenburg-Gera unter der Leitung von Frauenkirchenkantor Matthias Grünert.

Am 13. Februar 2017 stand die Frauenkirche tagsüber offen. Mittags und im Anschluss an die Menschenkette fanden Friedensandachten statt. Die Mittagsandacht wurde mit der Versöhnungsliturgie aus Coventry gestaltet, die Abendandacht durch den Bericht eines Zeitzeugen besonders geprägt.

Die Fördergesellschaft lud von 15 bis 22 Uhr wieder zum stillen Gedenken ein. Es bot Raum für Gespräche und Begegnungen, aber auch für schweigendes Erinnern. Kerzen konnten sowohl um die Frauenkirche als auch auf einer eigens vorbereiteten Installationsfläche *(Abb. 9)* abgestellt werden. Gegen eine Spende wurden durch die ehrenamtlichen Helferinnen und Helfer Kerzen und weiße Rosen bereitgehalten.

Nach der Menschenkette begann im Innenhof der Dresdner Synagoge der durch die Fördergesellschaft organisierte „Dresdner Gedenkweg". Er führte an ausgewählte Stätten, die in Dresden an Schuld und Leid der Deutschen im Zweiten Weltkrieg erinnern. Textlesungen leisteten einen Beitrag wider das Vergessen.

Nachdem am späten Abend das gemeinsame Geläut aller Dresdner Kirchenglocken verklungen war, lud die Frauenkirche ab 22 Uhr zur „Nacht der Stille" ein, die es seit nunmehr 20 Jahren gibt. Sie stand unter der Überschrift „Gemeinsam Zukunft gestalten, gemeinsam erinnern" und wurde zusammen mit der Evangelischen Jugend Dresden durchgeführt. *„Verschiedene Stationen in der Unterkirche lenken die Aufmerksamkeit der Besucher auf geschehenes und gegenwärtiges Unrecht"*, erklärt Frauenkirchenpfarrerin Angelika Behnke. *„Im Hauptraum sind die Gäste dann eingeladen, Friedenslichter zu entzünden und sich auf Musik und Begegnungen mit Menschen einzulassen, die sich für ein versöhntes, gerechtes und friedvolles Miteinander einsetzen."*

Am 14. Februar 2017 griff die Frauenkirche eine weitere wichtige Facette des für Dresden so bedeutsamen Datums auf: Am 13. Februar 1982, also vor 35 Jahren, verweigerten sich unangepasste und pazifistisch eingestellte junge Menschen aus Dresden der staatlich verordneten Art, der Zerstörung Dresdens zu gedenken. Daran wurde mit der Aufführung des Filmes „Come together. Dresden und der 13. Februar" erinnert. Die Gäste konnten in der Unterkirche der Frauenkirche unter der Moderation von Frank Richter mit Angelika Behnke, Harald Bretschneider, Dr. Justus

Abb. 9 Dresden, Neumarkt.
Kerzenförmige Installationsfläche zum Gedenken vor der Frauenkirche. 13. Februar 2017.

Ulbricht und der Regisseurin Barbara Lubich ins Gespräch kommen.

Am 15. Februar 2017, dem Jahrestag des Einsturzes der Frauenkirche, brachte Frauenkirchenorganist Samuel Kummer ein eigens dafür zusammengestelltes Programm zu Gehör. Es präsentierte Werke der vergangenen 150 Jahre, die das Thema Trauer musikalisch verarbeiten.

Stiftung Frauenkirche und Fördergesellschaft war es ein Anliegen, dass es auch 2017 gelingt, das Erinnern gemeinschaftlich und versöhnend zu gestalten. „Wir wünschen uns sehr, dass sich die Dresdnerinnen und Dresdner und alle Gäste der Stadt in den verschiedenen Formen des Gedenkens gegenseitig respektieren. Sie sollten denen, die das Datum für extremistische und revanchistische Demonstrationen missbrauchen wollen, geschlossen, friedlich und gewaltfrei entgegentreten. Gerade deshalb, weil sich die politischen Auseinandersetzungen in Dresden oftmals stärker polarisieren als anderswo, können die toleranten und demokratisch gesinnten Bürger in Dresden deutlicher als anderswo Zeichen des Friedens und der Versöhnung setzen", so Frank Richter stellvertretend für die Geschäftsführung der Stiftung Frauenkirche.

(GJ, AS)

„Monument" vor der Frauenkirche

Von Anfang Februar bis Ende April 2017 war vor der Frauenkirche die Installation „Monument" des syrisch-deutschen Künstlers Manaf Halbouni zu sehen. Sie bestand aus drei aufrecht stehenden Standardlinienbussen und war eine gemeinsame Initiative des Kunsthauses Dresden und des Societaetstheaters. Vorbild für die Installation waren drei aufrecht stehende Busse, die in der syrischen Stadt Aleppo als Sichtschutz und Kugelfang aufgestellt worden waren.

Die Stiftung Frauenkirche begrüßte die Installation als Zeichen der Mahnung an das Leid der von Krieg und Zerstörung betroffenen Menschen in Syrien und aller Welt und auch als Impuls zum festen Glauben an einen Neubeginn. „Indem Manaf Halbouni sein Kunstwerk MONUMENT auf dem Dresdner Neumarkt unweit der Frauenkirche platziert, rücken scheinbar getrennte Welten näher aneinander: Aleppo und Dresden, Syrien und Deutschland, Krieg und Frieden. Mit ihrer kraftvollen Stille mahnt uns die Installation in der Spra-

che der Kunst eindringlich, über das Leid der Menschen, deren Leben und Existenz bedroht sind, nicht hinwegzusehen", erklärte Frauenkirchenpfarrer Sebastian Feydt. „Doch das Kunstwerk sendet von diesem Platz, den es zunächst provokant zu stören scheint, noch eine weitere wichtige Botschaft. So wie die Frauenkirche im Geist des Friedens und der Versöhnung als Völker verbindende Initiative wieder errichtet werden konnte, kann auch in Syrien und an anderen von Krieg gezeichneten Orten der Welt Neues entstehen: Wenn einstige Gegner sich die Hände reichen und den Weg der Versöhnung gehen."

(GJ)

Besondere Veranstaltung in der Frauenkirche

Am 21. Februar 2017 fand in der Frauenkirche im Rahmen des Kulturfestes „Am Fluss / At the river" eine besondere musikalisch-literarische Veranstaltung statt. In Zusammenarbeit mit einem afghanischen Lyriker haben die deutsch-afghanische Sängerin Simin Tander (*1980, Köln) und der norwegische Jazzpianist Tord Gustavsen (*1970, Oslo) alte norwegische Kirchenlieder in Paschtu übersetzt und aufgeführt. Gustavsen gilt in seinem Heimatland als einer der aktivsten und einflussreichsten Jazzmusiker der vergangenen Jahre. Die international erfolgreiche Jazzsängerin Simin Tander ist die Tochter eines afghanischen Journalisten und einer deutschen Lehrerin. Die Veranstaltung wurde vom Kunsthaus Dresden und dem Dresdner Societaetstheater in Zusammenarbeit mit der Stiftung Frauenkirche durchgeführt. Die Fördergesellschaft hat sie mit 2.758 € unterstützt. (AS)

11. Frauenkirchentag in Wörlitz, Dessau und Wittenberg

Vom 19. bis 21. Mai 2017 fand im Dessau-Wörlitzer Gartenreich und aus Anlass des Reformationsjubiläums in Lutherstadt Wittenberg der 11. Frauenkirchentag der Fördergesellschaft statt. Wörlitz wurde 1004 zuerst urkundlich erwähnt. Im 15. Jahrhundert erhielt der Ort Stadtrecht. Mit dem Gartenreich schuf Fürst Leopold III. Friedrich Franz von Anhalt-Dessau in der zweiten Hälfte des 18. Jahrhunderts hier eine einzigartige, weltbekannte Landschaft von Parks und Gebäuden. Organisiert wurde das anspruchsvolle Programm des 11. Frauenkirchentags von Sigrid Kühnemann. In

dem von ihr gemeinsam mit ihrem verstorbenen Mann Wolfgang 1995 gegründeten „Freundeskreis zur Förderung der Frauenkirche Dresden in Celle" engagieren sich Hunderte von Freunden für die Frauenkirche.

Aus ganz Deutschland waren mehr als 60 Gäste gekommen, unter ihnen eine Gruppe aus Celle. Die engagierte Vorbereitung bescherte den Teilnehmern einen Frauenkirchentag, den sie in sehr guter Erinnerung behalten werden.

Mit Stadtrundfahrten in Dessau und Wittenberg, Führungen im Wörlitzer Park, im Bauhaus in Dessau und in der Wittenberger Schlosskirche, einer Bootsfahrt im Wörlitzer Park sowie viel Gelegenheit zu Gesprächen, Erfahrungsaustausch und geselligem

Beisammensein wurde auch der 11. Frauenkirchentag zu einem besonderen Erlebnis. Am 21. Mai 2017, dem Sonntag „Rogate", gab es einen festlichen Gottesdienst in der Wörlitzer Kirche St. Petri. Die Predigt (Lk. 11, 5–13) hielt Frauenkirchenpfarrerin Angelika Behnke; die Liturgie lag bei Pfarrer Thomas Pfennigsdorf; Lektorin war Sigrid Kühnemann *(Abb. 10)*. Musikalisch umrahmt wurde der Gottesdienst vom Vokalensemble „anDante" unter der Leitung von Manfred Lautenschlager. Höhepunkt des 11. Frauenkirchentags war am frühen Abend das Konzert in der Stadtkirche St. Marien in Wittenberg mit Ludwig Güttler und Johann Clemens (Trompete und Corno da caccia) sowie Friedrich Kircheis (Orgel). Vor begeistertem Publikum

Abb. 10 Wörlitz, Kirche St. Petri.
Teilnehmer des 11. Frauenkirchentages vor dem Südportal (vorn u. a. Pfarrer Thomas Pfennigsdorf, Frauenkirchenpfarrerin Angelika Behnke).
21. Mai 2017.

erklangen Werke von Johann Pachelbel, Jean Baptiste Loeillet, Johann Gottfried Walther, Pavel Josef Vejvanovský, Dietrich Buxtehude, Gottfried August Homilius, Max Reger, Johann Sebastian Bach und Georg Philipp Telemann.

Zum Erfolg des 11. Frauenkirchentages trug wesentlich die Unterkunft im Hotel „Zum Stein" in Wörlitz bei, das mittlerweile in der vierten Generation familiär geführt wird. Seniorchef Ewald Pirl ließ es sich nicht nehmen, die Gäste persönlich willkommen zu heißen.

Herzlich zu danken ist allen, die bei der Vorbereitung und Durchführung beteiligt waren: Frauenkirchenpfarrerin Angelika Behnke, Pfarrer Thomas Pfennigsdorf, Vokalensemble „anDante" und Manfred Lautenschlager. Ein besonderer Dank aber gilt Sigrid Kühnemann. Ohne ihr großes Engagement hätte es den 11. Frauenkirchentag nicht gegeben. (AS)

Evangelischer Kirchentag in Berlin 2017

Vom 25. bis 27. Mai 2017 trafen sich über 100.000 Menschen aus ganz Deutschland in Berlin und Wittenberg zum 36. Deutschen Evangelischen Kirchentag. Unter der Überschrift „Du siehst mich" feierten sie ein Fest des Glaubens und diskutierten die Fragen der Zeit.

Gleich an zwei prominenten Stellen war die Frauenkirche präsent. Auf dem „Markt der Möglichkeiten", wo Initiativen, Gruppen und Organisationen aus Kirche und Gesellschaft ihre Arbeit kreativ darstellen können, erwartete ein Stand die Besucher. Dort traf man auf einen breiten Querschnitt aller Kirchentagsteilnehmenden – Jung und Alt, Menschen mit reichlich Kirchen(tags)erfahrung und ohne. Auch das Wissen rund um die Dresdner Frauenkirche war höchst unterschiedlich. Viele Besucher nahmen sich aber bewusst Zeit, um Fragen zu stellen und Erlebnisse zu berichten.

Vom „Markt der Möglichkeiten" auf der Messe Berlin sind es 10 km oder 40 S-Bahn-Minuten bis zum zweiten Angebot der Frauenkirche, der Präsenz der „Peace Academy 2018". Auf dem Gelände am Tempodrom befand sich das „Zentrum Jugend" mit zahlreichen Angeboten zum Erleben, Ausprobieren und Mitmachen für die vielen Jugendlichen und jungen Erwachsenen, die den Kirchentag maßgeblich prägen. Es war der perfekte Platz, um auf die internationale Jugendbegegnung hinzuweisen, die Pfingsten 2018 wieder an der Frauenkirche stattfinden wird.
(GJ, AS)

Abb. 11 Dresden-Strehlen, Katholische St.-Petrus-Gemeinde.

Teilnehmer des Helfersommerfests. 7. Juni 2017.

Helfersommerfest 2017

Viele ehrenamtliche Helferinnen und Helfer unterstützen uns z. T. schon seit vielen Jahren bei unserer Arbeit zur Förderung der Dresdner Frauenkirche. Für dieses Engagement sind wir ganz besonders dankbar. Um diesem Dank Ausdruck zu geben, lud die Fördergesellschaft am 7. Juni 2017 wieder zu einem Helfersommerfest ein, diesmal in den Garten der Kath. St.-Petrus-Gemeinde in Dresden-Strehlen *(Abb. 11)*.

Zu Beginn gab es ein gemeinsames Kaffeetrinken mit liebevoll selbstgebackenem Kuchen. Anschließend hielt Frauenkirchenpfarrerin Angelika Behnke in der Kirche eine Andacht. Danach erwartete die Gäste im Garten der Kirchgemeinde das Abendessen als sommerliches Grill-Buffet. Der Abendsegen in der St.-Petrus-Kirche bildete den Abschluss unseres Sommerfestes.

Dieser Nachmittag und Abend boten bei letztlich doch stabilem Sommerwetter viel Zeit zur Besinnung und zum Gespräch, was bei den Veranstaltungen und in unserer Geschäftsstelle leider oft zu kurz kommt. Die Reaktionen der Teilnehmer waren durchweg positiv.

Herzlich danken wir der Kath. St.-Petrus-Gemeinde in Dresden-Strehlen und ihren Mitarbeitenden für die gastfreundliche Aufnahme, den Mitgliedern, die uns durch Kuchenspenden und bei der Ausrichtung des Fests unterstützten und Domorganist i. R. Hansjürgen Scholze für sein Orgelspiel. Das Helfersommerfest soll auch 2018 eine Neuauflage erfahren. (AS)

Uraufführung in der Frauenkirche

Am 24. Juni 2017 wurde in der Frauenkirche die Kantate zum Reformationstag „Nun freut euch, lieben Christen g'mein" von Jörg Herchet uraufgeführt, gefördert durch die Kulturstiftung des Freistaates Sachsen. Die Stiftung Frauenkirche hatte den namhaften Dresdner Komponisten mit der Komposition beauftragt. Die Ausführenden der Uraufführung waren die Solisten Sarah Maria Sun, Dorothea Zimmermann und Andreas Scheibner, die Meißner Kantorei 1961, das Ensemble „vocal modern", der Knabenchor Dresden und das Orchester Sinfonietta Dresden unter der Leitung von Prof. Dr. Christfried Brödel *(Abb. 12)*.

Das Werk ordnet sich ein in den Zyklus „DAS GEISTLICHE JAHR", in dem der Komponist für je

Abb. 12 Dresden, Frauenkirche.
Termin zur Übergabe der Auftragskomposition (v. l. n. r.: Prof. Jörg Herchet, Prof. Dr. Dr. h. c. Christfried Brödel), 16. Januar 2017.

den Sonn- und Feiertag des Kirchenjahres eine Kantate schreibt. Über dreißig dieser Kantaten sind so bereits komponiert und aufgeführt worden. Der Text der Kantate stammt von Jörg Milbradt. Das revolutionäre Geschehen der Reformation bildet die Grundlage für eine inhaltliche Auseinandersetzung, in der es um unsere Gegenwart und unsere Zukunft geht. Die Rolle der Kirche und jedes einzelnen Gläubigen wird realistisch und auch kritisch gesehen. Die Kantate ist doch von Hoffnung und Aufbruch erfüllt.

Das musikalische Konzept trägt der Ausbreitung der Reformation von Wittenberg in die Welt Rechnung. Wird zu Beginn des Konzerts ausschließlich vom Altarplatz aus musiziert, so verteilen sich die Mitwirkenden zunehmend auf den übrigen Kirchraum, singen und spielen dann vom Kirchenschiff, den drei Emporen und der Kuppel aus und erfüllen so den gesamten Kirchraum mit faszinierenden Klängen. Mit der Veranstaltung setzte die Frauenkirche einen Akzent, der zugleich einen Höhepunkt im Jahr des Reformationsgedenkens darstellt.

Es war ganz entscheidend die Musik, die beim Wiederaufbau der Frauenkirche so viele Menschen in ihren Bann schlug, sie zu Mitstreitern, Befürwortern machte und wiederholt zum Spenden bewegte. Die Fördergesellschaft hat es sich daher zum Ziel gesetzt, unserem Musikleben etwas Wesentliches zurückzugeben. Sie hat der Stiftung Frauenkirche daher die kos

tendeckende Unterstützung für die Komposition und
die Uraufführung zugesagt. (AS)

Frauenkirchen-Uhren

In Zusammenarbeit mit der Fördergesellschaft prä-
sentierte die Firma Drescher Tourist zum Weihnachts-
geschäft 2016 die 25. und 26. Edition der Frauen-
kirchen-Uhren *(Abb. 13)*. Die 25. Edition wirkt mit
ihrem silbernen Edelstahlgehäuse und dem silbernen
Zifferblatt mit Sonnenschliffoptik edel und modern.
Die 26. Edition glänzt mit einem roségoldenen Edel-
stahlgehäuse, ergänzt durch ein schwarzes Zifferblatt.
Beide Uhren sind auf jeweils 1.250 Exemplare limitiert
und auf dem Edelstahlboden nummeriert.

Alle Frauenkirchen-Uhren tragen kleine Sand-
steinstücke aus Original-Trümmersteinen auf dem
Zifferblatt, haben ein Mineralglas und sind mit dem
bewährten Schweizer Qualitätsuhrwerk ausgestattet.
Vom Kaufpreis der Uhren wird ein fester Betrag an
die Fördergesellschaft abgeführt, die damit gemäß ih-
rer Satzung die Frauenkirche fördert. Mit dem Kauf
dieser Uhren wird also auch künftig das weltberühmte
Gotteshaus unterstützt. (AS)

Die Freundeskreise

Auch im Zeitraum seit dem letzten Bericht haben un-
sere Freundes- und Förderkreise wieder viele interes-
sante Aktivitäten organisiert und unternommen. Eine

Abb. 13 25. und 26. Edition der Frauenkirchen-Uhren.

exemplarische Auswahl davon soll sowohl als Dank für
die damit verbundene Arbeit als auch als Anregung für
eigene Veranstaltungen an dieser Stelle präsentiert wer-
den. Die Auswahl erhebt – wie immer – keinen An-
spruch auf Vollständigkeit.

Bad Elster

Die schöne Tradition, dass Frauenkirchenkantor Mat-
thias Grünert die erste Orgelvesper im Jahr in der
Ev.-Luth. St. Trinitatiskirche spielt, wurde auch 2017
fortgeführt, diesmal am 6. Mai 2017. Nur wenige Tage
später nutzte der Freundeskreis einen Busausflug für
einen Besuch der Frauenkirche zur Mittagsandacht
mit zentraler Kirchenführung.

Celle

Der Celler Freundeskreis war wieder sehr aktiv. Na-
türlich war dabei die Organisation des 11. Frauenkir-
chentages herausragend, aber der Freundeskreis ließ
sich dadurch nicht von weiteren Treffen und Fahrten
abhalten, so im November 2016 mit Gunther Emmer-
lich und Ludwig Güttler in Celle und im Advent 2016
dreimal nach Dresden zu verschiedenen Konzerten,
u. a. zum Weihnachtsoratorium in der Frauenkirche
mit Ludwig Güttler. Daneben organisierte Sigrid Küh-
nemann noch einen Gesprächskreis über die Frauen-
kirche im September 2016.

Darmstadt/Mühltal

In schöner Regelmäßigkeit nimmt der Freundeskreis
an den Frauenkirchen-Festtagen und an den Frauen-
kirchentagen teil, so auch 2017 in Wörlitz. Darüber
hinaus besuchte der Freundeskreis den Einführungs-
gottesdienst für Frauenkirchenpfarrerin Angelika
Behnke. Eine schöne Idee war zudem das Dresdner
Stollenessen, zu dem die Sprecherin Henrike-Viktoria
Imhof zu sich nach Hause eingeladen hatte.

Köln-Düsseldorf

Auch 2016 fand die Adventsbriefaktion an die 400
Mitglieder des Freundeskreises statt. Der Adventsbrief
enthielt Berichte über das Leben in der Frauenkirche
und die eigenen Aktivitäten sowie einen Spendenauf-
ruf. Diesmal bereits im Oktober 2016 fand die erfolg-
reiche Reihe der gemeinsam mit dem Freundeskreis
Köln und Bonn im Förderverein Berliner Schloss e. V.

und der Evangelischen Kirchengemeinde Altenberg organisierten Benefizkonzerte im Altenberger Dom ihre Fortsetzung. Wieder unter der Überschrift „Trompeten- und Orgelglanz" spielten Matthias Eisenberg (Orgel) und das Blechbläserensemble „Classic Brass" (Leitung: Jürgen Gröblehner).

Ebenfalls einer über viele Jahre bewährten Übung folgend wurden am 25. Januar 2017 Anzeigen im Programmheft zum weihnachtlichen Konzert der Staatskapelle Halle (Violoncello: Jan Vogler, Leitung: Josep Caballé-Domenech) geschaltet.

„Mandelzweig" Bad Kreuznach

Gerlind Fichtner konnte bei mehreren Vorträgen und Lesungen ihres Buches „Wenn Steine die Seele erwärmen" für die Frauenkirche und die Idee der Freundeskreise werben. Dies führt zur besonders begrüßenswerten Überlegung, in Nürnberg einen neuen Freundeskreis ins Leben zu rufen. Darüber hinaus bietet Frau Fichtner auch anderen Freundeskreisen eine Lesung an.

Bad Wildungen

Der Bad Wildunger Freundeskreis hat sich im Februar 2017 einen etwas ungewöhnlichen Gast eingeladen: den „Hofnarren Joseph Fröhlich" (gespielt von Matthias Christian Schanzenbach) mit seiner Frau. Dieser präsentierte einen kurzweiligen Vortrag über die Frauenkirche, aber auch anderes aus der Dresdner Stadtgeschichte.

Osnabrück

Dem seit vielen Jahren stattfindenden Stammtisch gehen erfreulicherweise die Themen nicht aus: Er fand wieder regelmäßig einmal im Quartal statt. Wieder konnte eine große Studienfahrt organisiert werden: Im September 2016 ging es nach Schlesien mit Schloss Lomnitz als Ausgangspunkt und Besuchen u. a. von Kreisau und Breslau. Besonders erfreulich: Aus dem Überschuss konnten 1.500 € an die Fördergesellschaft gespendet werden.

Abschied vom Freundeskreis Ladbergen

Fast zwei Jahrzehnte lang gehörte der „Verein zur Förderung der Frauenkirche Dresden Freundeskreis Ladbergen e. V." zum Kreis unserer aktiven Unterstützer.

Wichtigstes Projekt des von unserem Ehrenmitglied Günther Haug (1947–2017) engagiert geführten Vereins war das jährlich stattfindende Adventskonzert unter der Leitung von Ludwig Güttler, das bis 2014 insgesamt 15-mal organisiert wurde. Sichtbares Zeichen des Engagements ist die aus Spendenmitteln finanzierte „Ladberger Flammenvase" an der Südwestseite der Außenfassade der Frauenkirche. Nun ist die Arbeit des Vereins eingestellt worden. Wir danken allen aktiven und ehemaligen Mitgliedern für ihre Unterstützung und wünschen ihnen persönliches Wohlergehen, vor allem aber Gesundheit! (GT)

Spenderliste 2016/2017 (Auszug), Beträge in €

Klara Krumbein, Kempten	33.000
Dr.-Ing. Helmut Stöckel, Dresden	10.000
Jutta Heidemann, Meinerzhagen	5.000
Dr. Christiane Pfeffer, Bad Nauheim	2.000
Nena Schlau, Dresden	2.000
Ekkehard Freiherr Fellner von Feldegg-Brüning, Swisttal	1.500
Osnabrücker Freundeskreis Frauenkirche Dresden (OS-FK FK-DD)	1.500
Ulrich Blüthner-Haessler, Dresden	1.450
Jürgen u. Elisabeth Schwandt, Pinneberg	1.200
Uwe Bittighofer, Karlsruhe	1.000
Dr. jur. Hans Brede, Kassel	1.000
Michael Peter Breusch, Heidelberg	1.000
Flatt Baumarkt GmbH & Co. KG, Helmstedt	1.000
Karin Krasselt, Dresden	1.000
Inka Krumme, Hesel	1.000
Dr. Stefan Laser, Ottobrunn	1.000
Dr. Erich Marx, Berlin	1.000
Dr. Rudolf Nörr, München	1.000
Erhart u. Bärbel Ulbricht, Lohne	1.000

Personalia

Gesellschaft zur Förderung der Frauenkirche Dresden e. V.

Vorsitzender: Prof. Ludwig Güttler, Musiker, Dresden
Erster Stellvertreter Vorsitzender: Otto Stolberg-Stolberg, Rechtsanwalt, Dresden

Zweiter Stellvertretender Vorsitzender: Dr. Stefan A. Busch, Manager, München
Schatzmeister: Dipl.-Kfm. Dipl.-Ing.-Ök. Ulrich Blüthner-Haessler, Kaufmann, Dresden
Schriftführer: Ass. iur. Gunnar Terhaag LL.M., Referent, Dresden
Erweiterter Vorstand: Martina de Maizière, Diplom Supervisorin und Coach, Dresden
Geschäftsführer: Dr. Hans-Joachim Jäger, Andreas Schöne M. A.

Ehrenmitglieder

Renate Beutel, Dresden
Dr.-Ing. Dieter Brandes, Dresden
Eva-Christa Bushe, Würzburg
Pfr. i. R. Gotthelf Eisenberg, Bad Wildungen
Dr. rer. nat. Claus Fischer (†)
RA Hans-Achaz Freiherr von Lindenfels, Oberbürgermeister a. D. (†)
Günther Haug (†)
D. Dr. h. c. Johannes Hempel, Landesbischof i. R., Dresden
Ernst Hirsch, Dresden
Dr. med. Hans-Christian Hoch, Dresden
Pfr. i. R. Dr. theol. Karl-Ludwig Hoch (†)
Henrike-Viktoria Imhof, Mühltal/Traisa
Dr. phil. Manfred Kobuch, Dresden
Dr.-Ing. Walter Köckeritz, Dresden
Volker Kreß, Landesbischof i. R., Dresden
Sigrid Kühnemann, Celle
Dr. Udo Madaus, Köln
Prof. Dr. phil. habil. Dr. h. c. Heinrich Magirius, Landeskonservator a. D., Radebeul
Prof. Dr.-Ing. Hans Nadler, Landeskonservator a. D. (†)
Prof. Dr. phil. Hans Joachim Neidhardt, Dresden
Prof. Dr. phil. habil. Jürgen Paul, Dresden
Dr. phil. Alan Keith Russell OBE, Chichester/U.K.
Paul G. Schaubert, Nürnberg
Dipl.-Ing. Dieter Schölzel (†)
Prof. em. Dr.-Ing. Curt Siegel (†)
LKMD i. R. Gerald Stier, Dresden
Dr.-Ing. Herbert Wagner, Oberbürgermeister a. D., Dresden
OKR i. R. Dieter Zuber, Dresden

In memoriam

Wir gedenken in Dankbarkeit unserer zwischen Juni 2016 und Mai 2017 verstorbenen Mitglieder:

Dr. med. Bernhard Ackermann, Zwickau
Hans-Werner Barein, Munster
Günther Brand, Lage († Dezember 2015)
Helga Clausen, Bremen
Joachim Eisenberg, Kassel
Hans Fartmann, Hamburg
Prof. Dr. Hans-Herbert Fehske, Königswalde
Hubert Fritzen, Saarlouis († März 2016)
Irene Fuß, Radebeul
Klaus Gebhardt, Delmenhorst († März 2016)
Hans Gehrisch, Darmstadt († Juni 2015)
Dr. Gottfried Haese, Limburgerhof
Christel Kaz, Hilchenbach
Dr. Siegfried Kress, Berlin († Februar 2016)
Gerta Kühn, Walsrode
Sylvia Loesch, Düsseldorf
Manfred Maschmeier, Hagen
Rudolf Miersch, Dessau
Annemarie Miesner, Bremen
Günter Oelmann, Kelsterbach
Klaus Preßler, Eberswalde
Dr. Gertraude Rentschler, Beilstein
Günter Schultze, Hannover
Hans-Georg Schwartz, Bremen († Februar 2016)
Werner Siebert, Dresden
Wolfgang Skuppin, Seevetal
Helga Steimann, Hamm
Sigrid Stini, Nürnberg
Dr. med. Adrian Timme, Meinhard
Rosemarie Trommer, Duisburg
Gudula von Arnswaldt, Hamburg
Hans-Henning von Mayer, Bad Sooden-Allendorf
Dieter Wedel, Wiesbaden
Christine Weigelt, Oldenburg
Leni Wieland, Bielefeld
Monika Willkommen, Bad Vilbel († Februar 2016)
Wolfgang Willkommen, Bad Vilbel († Februar 2016)
Dr. med. Gudrun Wimmer, Osnabrück
Erwin Zeitträger, Stuttgart

Nachrufe

Wir trauern um unser Ehrenmitglied Hans-Achaz Freiherr von Lindenfels, geboren am 14. Januar 1932, gestorben am 1. Januar 2017. Seit seinem Eintritt in die Fördergesellschaft widmete er sich als wichtiger Ratgeber für Vorstand und Geschäftsführung vornehmlich juristischen Fragen. Schon 1991 hatte er entscheidenden Anteil an der Gründung der Stiftung Frauenkirche Dresden e. V. einschließlich ihrer wegweisenden Satzung – Voraussetzung für die Schaffung der Bauherrschaft für den Wiederaufbau. Mehrere Arbeitsgruppen des Vorstands verdanken ihre Erfolge wesentlich seinem Wissen, seiner Erfahrung und seinem Verhandlungsvermögen. Stets arbeitete er akribisch, scheute keine Mühe und konnte auch sehr schwierige Aufgaben in unserem Sinne lösen. Seit 2001 arbeitete er intensiv an der im Hinblick auf den baldigen Abschluss des Wiederaufbaus notwendigen Weiterentwicklung der Fördergesellschaft. Er erstellte eine Umfrage unter den Mitgliedern, die nach einer Reihe längerer Verhandlungen mit Finanz- und Rechtsinstitutionen im Entwurf einer Satzung mit verändertem Vereinszweck mündete – bis heute Basis für unser weiteres erfolgreiches Wirken.

Wir trauern um unseren polnischen Freund Marian Sobkowiak, geboren am 7. Dezember 1924, gestorben am 10. Februar 2017. Als Mitglied einer polnischen Widerstandsgruppe entging er im Zweiten Weltkrieg nur aufgrund seiner Jugend der Hinrichtung in Dresden und blieb bis 1945 Häftling in verschiedenen deutschen Gefängnissen und Konzentrationslagern. Überzeugt davon, dass Frieden und Versöhnung persönliche Beziehungen brauchen, reiste er danach immer wieder nach Dresden und Deutschland. Auf seine Initiative hin wurden seit 1997 in seiner Heimatstadt Gostyń Spenden für den Wiederaufbau der Frauenkirche gesammelt. Die davon finanzierte und in Polen gefertigte Flammenvase wurde 1999 in Dresden übergeben und steht heute auf dem südwestlichen Treppenturm. Trotz des Hasses und der Verbrechen, denen er sich ausgesetzt sah, hat er sich sein Leben lang für Frieden, Toleranz und besonders für die Versöhnung zwischen Polen und Deutschen eingesetzt.

Wir trauern um unser Mitglied Dr. rer. nat. Heinrich Douffet, geboren am 25. Mai 1934, gestorben am 2. Mai 2017. Nach dem Studium der Geologie und Tätigkeit in der Lagerstättenerkundung war er jahrzehntelang ehren- und hauptamtlich für die Denkmalpflege tätig. Schon im März 1990 wurde er Mitglied der Fördergesellschaft und setzte sich seitdem beharrlich für den Wiederaufbau der Frauenkirche und die umgebende Bebauung am Neumarkt ein. Als Referatsleiter für Museen und Denkmalpflege im Sächsischen Ministerium für Wissenschaft und Kunst beförderte er wesentlich die Beantragung und Bereitstellung erster finanzieller Unterstützung für die archäologische Enttrümmerung der Ruine und für Planungsarbeiten – Voraussetzung für den Wiederaufbau der Frauenkirche. Unvergessen ist sein engagiertes Auftreten bei zahllosen Gelegenheiten, wie Fachtagungen und Mitgliederversammlungen.

Wir trauern um unser Ehrenmitglied Günther Haug, geboren am 20. April 1947, gestorben am 24. Juli 2017. Schon als geschäftsführender Direktor des Hotels Taschenbergpalais Kempinski Dresden unterstützte er den Wiederaufbau der Frauenkirche in vielfältiger Weise. Diese Anstrengungen setzte er ab 1998 in Ladbergen als Gründer und 1. Vorsitzender des „Wiederaufbau Frauenkirche Dresden Freundeskreis Ladbergen e. V." erfolgreich fort. Die von ihm seit 2000 jährlich dort organisierten Adventskonzerte für die Frauenkirche haben das kulturelle Leben in Ladbergen und weit darüber hinaus bereichert. Mit der Initiierung des 1. Frauenkirchentags in Ladbergen 2007 schuf er eine bis heute erfolgreich wirkende Tradition. Ziel seines unermüdlichen, erfolgreichen Wirkens für die Dresdner Frauenkirche war es niemals nur Spenden zu sammeln, sondern Begeisterung zu entfachen und weiterzutragen und Brücken zwischen Menschen zu bauen.

Wir werden das Andenken der Verstorbenen in tiefer Dankbarkeit stets in Ehren halten. Unser aufrichtiges Mitgefühl gilt ihren Angehörigen. (AS)

Abb. 14 Dresden, Frauenkirche.
Übergabe der Urkunde zur Ehrenmitglied-
schaft (v. l. n. r.: Dr. Udo Madaus, Prof.
Ludwig Güttler). 23. März 2017.

Abb. 15 Dresden, Residenzschloss.
Verleihung des Sächsischen Verdienstordens
(v. l. n. r.: Prof. Ludwig Güttler, Ministerpräsi-
dent Stanislaw Tillich). 29. Mai 2017.

Abb. 16 Dresden, Residenzschloss.
Verleihung des Sächsischen Verdienstordens
(v. l. n. r.: Bergmann im Habit, Ministerpräsi-
dent Stanislaw Tillich, Dr.-Ing. E. h. Dr. h. c.
Eberhard Burger). 29. Mai 2017.

Ehrungen

Auf der 13. Ordentlichen Mitgliederversammlung wurde zum Ehrenmitglied ernannt:

Dr. Udo Madaus in Würdigung

- seines sehr frühen Engagements für den Wiederauf-bau der Dresdner Frauenkirche als herausragender Mäzen und Großspender,
- seiner Eigenschaft als Gründungsmitglied und jahrzehntelang prägender Teil des Freundeskreises Köln-Düsseldorf der Frauenkirche zu Dresden,
- der Zurverfügungstellung seines Büros, seiner Räumlichkeiten und Infrastruktur in der schwieri-gen Anfangszeit der Bürgerinitiative,
- seiner aktiven und engagierten Unterstützung der Spendenwerbung, insbesondere im Rahmen der Stifterbriefaktion.

Da Dr. Madaus zur 13. Ordentlichen Mitgliederver-sammlung leider nicht anwesend sein konnte, wurde ihm durch Prof. Ludwig Güttler im Donnerstagsfo-rum am 23. März 2017 die Urkunde zur Ehrenmit-gliedschaft übergeben *(Abb. 14)*. (HJJ, AS)

Am 29. Mai 2017 überreichte Ministerpräsident Sta-nislaw Tillich im Dresdner Residenzschloss Prof. Lud-wig Güttler den Sächsischen Verdienstorden *(Abb. 15)*. Er wurde als herausragender Musiker mit weit über Sachsen hinausreichender Ausstrahlung und für sein bürgerschaftliches Engagement für die Frauenkirche, aber auch an anderer Stelle, geehrt. Dr. Eberhard Bur-ger erhielt den Verdienstorden für seine Tätigkeit als Baudirektor des Wiederaufbaus der Frauenkirche, aber auch für sein weiteres Wirken, z. B. als Domherr im Domkapitel am Dom St. Marien zu Wurzen *(Abb. 16)*. Der Sächsische Verdienstorden ist die höchste staatli-che Auszeichnung des Freistaates Sachsen. Geehrt wer-den Menschen, die sich in herausragender Weise um das Land verdient gemacht haben. (AS)

Die Dresdner Frauenkirche

Jahrbuch zu ihrer Geschichte und Gegenwart

Bibliographie des Inhalts

Band 12 (2008) – Band 20 (2016)

Bearbeitet

von ULRICH VOIGT

Vorbemerkung, Benutzungshinweise

Das von der „Gesellschaft zur Förderung des Wiederaufbaus der Frauenkirche Dresden e. V." herausgegebene „Jahrbuch zu ihrer Geschichte und zu ihrem archäologischen Wiederaufbau" hatte mit dem Band 11 (2005) durch die am 30. Oktober 2005 vollzogene Einweihung des großen Bauwerks Dresdner Frauenkirche seinen eigentlichen Zweck erfüllt. In diesem letzten Band war deshalb eine Bibliographie des Inhalts der elf Bände enthalten.

Nach einer mehrjährigen Ruhefrist beschloss die neue „Gesellschaft zur Förderung der Frauenkirche Dresden e. V." unter Mitwirkung der Stiftung Frauenkirche Dresden, das Jahrbuch „Die Dresdner Frauenkirche" mit dem Band 12 (2008) und dem neuen Untertitel „Jahrbuch zu ihrer Geschichte und Gegenwart" in bewährter Weise und dem bestmöglichen Herausgeber, Landeskonservator i. R. Prof. Heinrich Magirius, weiterzuführen.

Für die seitdem erschienenen neun inhaltsreichen Bände soll hiermit eine weitere bibliographische Auflistung aller darin erschienenen Beiträge dem suchenden Benutzer eine erwünschte Hilfe sein.

In ebenfalls fortgeführter Weise sind die Titel nach einer Systematik angeordnet, die jedoch wegen des inhaltlichen Wechsels einige Veränderungen erfahren musste. Bei sachlicher Zugehörigkeit zu mehreren Systematik-Stellen wird immer darauf verwiesen. Das Register führt in alphabetischer Form Verfasser und beteiligte Personen mit gekürzten Titeln an, sowie die gekürzten Sachtitel aller verfasserlosen Beiträge.

Für Hilfe bei der Bearbeitung wird insbesondere gedankt dem Geschäftsführer der Gesellschaft, Dr.-Ing. Hans-Joachim Jäger, und besonders wieder dem umfangreich für diese Bibliographie tätigen Entwickler des Bibliographie-Programms Michael Piegenschke (Kiel).

Der Bearbeiter wünscht der großen Gemeinde der Frauenkirchenbewunderer und Förderer noch viele inhaltsreiche Beiträge in der glücklich fortgeführten Reihe der Jahrbücher.

1. Frauenkirche Allgemeines, Baugeschichte

1.1. Frauenkirche Allgemeines

001
Bechter, Barbara: Rückblick auf die Ausstellung „Die Frauenkirche zu Dresden. Werden – Wirkung – Wiederaufbau" im Stadtmuseum Dresden, 2005–2010. In: Jahrbuch 15 (2011), S. 31–36: Ill., Lit.

002
Berichtigungen zum Jahrbuch Band 14 (2010). In: Jahrbuch 15 (2011), S. 219

Bohl, Jochen: Die Ausstrahlung der Dresdner Frauenkirche auf das Glaubensleben → 89

003
Bohl, Jochen: Die Dresdner Gedenkkultur am 13. Februar: Wahrhaftig erinnern – versöhnt leben. In: Jahrbuch 13 (2009), S. S.7–16: Ill., Lit.

Bohl, Jochen: Vorwort → 101

004
Fischer, Claus: Bericht der Fördergesellschaft über Vereinsarbeit, Spenden, Sponsoren und Personalia in der Zeit von November 2005 bis Februar 2008 / Von Claus Fischer, Hans-Joachim Jäger und Andreas Schöne. In: Jahrbuch 12 (2008), S. 165–190: Ill., Lit., Anm.

005
Fischer, Claus: Bericht der Fördergesellschaft über Vereinsarbeit, Spenden, Sponsoren und Personalia in der Zeit von März 2008 bis Juni 2009 / Von Claus Fischer, Hans-Joachim Jäger und Andreas Schöne unter Mitwirkung von Ulrich Blüthner-Haessler, Erich Busse, Gotthelf Eisenberg, Sebastian Feydt, Thomas Gottschlich und Gunnar Terhaag. In: Jahrbuch 13 (2009), S. 219–238: Ill., Lit.

006
Fischer, Claus: Bericht der Gesellschaft zur Förderung der Frauenkirche Dresden e. V. über Vereinsarbeit, Spenden, Sponsoren und Personalia in der Zeit von Juli 2009 bis Juni 2010 / Von Claus Fischer, Hans-Joachim Jäger und Andreas Schöne. In: Jahrbuch 14 (2010), S. 219–242: Ill., Lit.

007
Fischer, Claus: Bericht der Gesellschaft zur Förderung der Frauenkirche Dresden e. V. über Vereinsarbeit, Spenden, Sponsoren und Personalia in der Zeit von Mai 2010 bis Juni 2011 / Von Claus Fischer, Hans-Joachim Jäger, Andreas Schöne und Gunnar Terhaag. In: Jahrbuch 15 (2011), S. 193–218: Ill., Lit.

008
Fischer, Claus: Bericht der Gesellschaft zur Förderung der Frauenkirche Dresden e. V. über Vereinsarbeit, Spenden, Sponsoren und Personalia in der Zeit von Juli 2011 bis Juni 2012 / Von Claus Fischer, Hans-Joachim Jäger, Andreas Schöne und Gunnar Terhaag unter Mitwirkung von Eveline Barsch und Henrike-Viktoria Imhof. In: Jahrbuch 16 (2012), S. 225–242: Ill., Anm.

009
Fischer, Claus: Bericht der Gesellschaft zur Förderung der Frauenkirche Dresden e. V. über Vereinsarbeit, Spenden, Sponsoren und Personalia in der Zeit von Juli 2012 bis Juni 2013 / Von Claus Fischer, Hans-Joachim Jäger, Andreas Schöne und Gunnar Terhaag. In: Jahrbuch 17 (2013), S. 233–253: Ill., Lit.

010
Fischer, Claus: Bericht der Gesellschaft zur Förderung der Frauenkirche Dresden e. V. über Vereinsarbeit, Spenden, Sponsoren und Personalia in der Zeit von Juli 2013 bis Juni 2014 / Von Claus Fischer, Hans-Joachim Jäger und Andreas Schöne. In: Jahrbuch 18 (2014), S. 259–278: Ill., Lit.

Glaser, Gerhard: Professor Hans Nadler zu Ehren seines 100. Geburtstages → 30

011
Guratzsch, Dankwart: Die neue Dresdner Frauenkirche und ihre Ausstrahlung. In: Jahrbuch 15 (2011), S. 7–12: Ill., Lit.
Vortrag bei der Mitgliedervers. am 25.09.2010

Hansmann, Arvid: Zum „Erinnerungsort" Dresdner Frauenkirche → 106

012
Jäger, Hans-Joachim: Bericht der Gesellschaft zur Förderung der Frauenkirche Dresden e. V. über Vereinsarbeit, Spenden, Sponsoren und Personalia in der Zeit von Juni 2014 bis Juni 2015 / Von Hans-Joachim Jäger, Andreas Schöne und Gunnar Terhaag unter Mitwirkung von Eveline Barsch, Ulrich Blüthner-Haessler, Thomas Gottschlich und Grit Jandura. In: Jahrbuch 19 (2015), S. 227–246: Ill.

013
Jäger, Hans-Joachim: Bericht der Gesellschaft zur Förderung der Frauenkirche Dresden e. V. über Vereinsarbeit, Spenden, Sponsoren und Personalia in der Zeit von Juni 2015 bis Juni 2016 / Von Hans-Joachim Jäger, Andreas Schöne und Gunnar Terhaag. In: Jahrbuch 20 (2016), S. 249–270: Ill., Lit.

Kobuch, Manfred: Die Dresdner Frauenkirche im Spiegel der … Rechtshandlungen → 95

Kobuch, Manfred: Die Dresdner Frauenkirche im Spiegel der … Rechtshandlungen → 96

014
Kreß, Volker: Zur Einführung. In: Jahrbuch 17 (2013), S. 7.
Betr. 20 Jahre Wiederaufbaubeginn

015
Magirius, Heinrich: Geleitwort. In: Jahrbuch 12 (2008), S. 7.

Reinert, Stephan: Eine Kuppel über den Reformatorengräbern → 60

016
Rentzing, Carsten: Zum Geleit. In: Jahrbuch 20 (2016), S. 7.

Rosen als Zeichen der Versöhnung → 134

1.2. Frauenkirche Baugeschichte

Hertzig, Stefan: Johann Fehre (1654–1715) und Johann Gottfried Fehre (1685–1753) → 62

Magirius, Heinrich: Protestantische Kirchbautraditionen und architektonische Innovationen → 57

017
May, Walter: Die Pläne Augusts des Starken zur Umgestaltung des Frauenkirchviertels und die Auseinandersetzungen um den Neubau der Kirche. In: Jahrbuch 17 (2013), S. 15–40: Ill., Lit., Anm.

018
Sander, Torsten: Der Besuch des Oberkonsistorialpräsidenten Heinrich von Bünau (1697–1762) auf der Baustelle der Dresdner Frauenkirche im Jahre 1730. In: Jahrbuch 14 (2010), S. 67–70: Ill., Lit.

Kübler, Thomas: Frauenkirche in Archiv und Atelier → 23

Stade, Christine: Frauenkirche in Archiv und Atelier → 23

2. Frauenkirche Wiederaufbau

2.0. Wiederaufbau Allgemeines

019
Feydt, Sebastian: Nachruf für Architekt Dieter Schölzel (1936–2016). In: Jahrbuch 20 (2016), S. 241–247: Ill., Lit., Anm.
Predigt u. Ansprache beim Trauergottesdienst am 26.05.2016 in d. Frauenkirche

020
Güttler, Ludwig: Zum Tode von Dr.-Ing. E. h. Dr. h. c. Bernhard Walter. In: Jahrbuch 19 (2015), S. 221–223: Ill.

021
Guratzsch, Dankwart: Die Frauenkirche, die Bürgergesellschaft und das Unfassliche: 25 Jahre Wiederaufbau der Dresdner Frauenkirche. In: Jahrbuch 20 (2016), S. 9–16: Ill., Lit.
Vortrag zur Mitgliedervers. am 24.10.2015

022
Kobuch, Manfred: Das anlässlich der Vollendung des Wiederaufbaus der Dresdner Frauenkirche erschienene Schrifttum: Auswahl und Bilanz. 1. Teil. In: Jahrbuch 12 (2008), S. 97–102: Lit.

023
Kübler, Thomas: „Frauenkirche in Archiv und Atelier. Historische Dokumente treffen auf Kunst von Iven Zwanzig": Ausstellung im Stadtarchiv Dresden, 11. Mai 2015 bis 31. Oktober 2015 / Von Thomas Kübler und Christine Stade. In: Jahrbuch 20 (2016), S. 191–206: Ill., Lit., Anm.

024
Schwarzenberg, Stefan: Erinnerung an den Dresdner Pfarrer Dr. theol. Karl Ludwig Hoch: (1929–2015). In: Jahrbuch 20 (2016), S. 235–240: Ill., Lit.

025
Vogel, Hans-Jochen: Die wiedererstandene Dresdner Frauenkirche – ein Beispiel dafür, was bürgerschaftliches Engagement zu bewirken vermag. In: Jahrbuch 13 (2009), S. 17–21: Lit.
Vortrag im Rahmen der Frauenkirchen-Festtage am 25.09.2008

2.1. Wiederaufbau- und Rekonstruktions-Problematik

026
Magirius, Heinrich: Durchhalten, Inspirieren und Hoffen – Hans Nadlers Einsatz für die Ruine der Dresdner Frauenkirche. In: Jahrbuch 12 (2008), S. 87–91: Ill., Lit.

Neidhardt, Hans Joachim: Der Dresdner Neumarkt → 126

Paul, Jürgen (Rez.): Rezension. Geschichte der Rekonstruktion. Konstruktion der Geschichte → 42

027
Rehberg, Karl-Siegbert: Dresdner Frauenkirche als „Sündenfall"?: Kultursoziologische Anmerkungen zu einem Architekturstreit und unterschiedlichen Typen von „Authentizität". In: Jahrbuch 18 (2014), S. 237–258: Ill., Lit., Anm.

3. Denkmalpflege

3.1. Denkmalpflege, Kunstgeschichte, Allgemeines

028
Dürre, Stefan: Epitaphe und Grabplatten aus der ehemaligen Sophienkirche in Dresden. In: Jahrbuch 16 (2012), S. 143–159: Ill., Lit., Anm.

029
Fischer, Horst: Schloss Seußlitz – ein Werk George Bährs: Ein Beitrag aufgrund des „Ausgabenbuches zum Seußlitzer Bau 1722–1733" im Bestand „Grundherrschaft Seußlitz" des Hauptstaatsarchivs Dresden. In: Jahrbuch 14 (2010), S. 131–147: Ill., Lit., Anm.

Glaser, Gerhard: Die Gedenkstätte Sophienkirche → 128

Glaser, Gerhard: Die Gedenkstätte Sophienkirche → 129

030
Glaser, Gerhard: Professor Hans Nadler zu Ehren seines 100. Geburtstages
. In: Jahrbuch 15 (2011), S. 177–183: Ill., Lit.
Vortrag anl. d. Enthüllung e. Medaillons in der Frauenkirche

Gretzschel, Matthias: St. Michaelis in Hamburg → 47

031
Gühne, Dorit: Grabmäler in der Unterkirche der Dresdner Frauenkirche.
In: Jahrbuch 14 (2010), S. 25–39: Ill., Lit.

032
Güthlein, Klaus: Historismus im 17. und im 21. Jahrhundert – concinnitas
universarum partium –: Der Sieneser Domplatz und der Dresdner Neu-
markt im Vergleich. In: Jahrbuch 12 (2008), S. 133–151: Ill., Lit., Anm.

033
Guratzsch, Dankwart: Mittelalter und Globalität: Zur Rückgewinnung der
Frankfurter Altstadtbebauung. In: Jahrbuch 13 (2009), S. 69–83: Ill., Lit.,
Anm.

034
Guratzsch, Dankwart: Vergangenheit und Zukunft auf einmal: Wie Fritz
Löfflers „Altes Dresden" zum Gegenbild der „sozialistischen Stadt" wurde.
In: Jahrbuch 18 (2014), S. 171–192: Ill., Lit., Anm.

Heitmann, Steffen: Der Dresdner Eliasfriedhof und die ... Grabmale von
Franz Pettrich → 130

Hertzig, Stefan: Hotel Stadt Rom am Neumarkt → 120

Hertzig, Stefan: „... eines der kostbarsten Raumbilder Europas" → 131

Hummel, Andreas: Zum Wiederaufbau der Häuser Neumarkt 12 („Schütz-
haus") → 121

Jäger, Hans-Joachim: Bautechnische Instandsetzungen der Dresdner Frau-
enkirche, T.1 → 87

Jäger, Hans-Joachim: Bautechnische Instandsetzungen der Dresdner Frau-
enkirche, T.2 → 88

Knobelsdorf, Tobias: „In dem wegen seiner vielen Sehens-Würdigkeiten
weitberühmten Dinglerischen Hauß in Dreßden" → 122

035
Kobuch, Manfred (Rez.): Rezension: Heinrich Magirius, Die Geschichte
der Denkmalpflege Sachsens 1945–1989: Hans Nadler zum 100. Geburts-
tag. In: Jahrbuch 17 (2013), S. 225–228: Lit.
*Dresden: Sandstein Verlag 2010. 251 S. mit 334 z. T. farb. Abb. (Landesamt
für Denkmalpflege Sachsen. Arbeitsheft 16)*

036
Kranich, Sebastian: „Kommt und helft uns Luthern feiern": Zur Entste-
hung des Lutherdenkmals vor der Dresdner Frauenkirche. In: Jahrbuch 13
(2009), S. 57–67: Ill., Lit.

037
Kuke, Hans-Joachim: Preußens ungeliebtes Erbe: Potsdams Mühen mit
dem ersten Leitbau. In: Jahrbuch 18 (2014), S. 193–220: Ill., Lit., Anm.
Betr. Wiederaufbau Potsdamer Stadtschloss

Kulke, Torsten: Wiederaufbauplanungen zum Dresdner Neumarkt → 124

038
Magirius, Heinrich: Die Denkmalpflege und das Dresdner Elbtal als Welt-
erbe. In: Jahrbuch 13 (2009), S. 23–30: Ill., Lit., Anm.

039
Magirius, Heinrich: Erinnerungswerte und Denkmalpflege. In: Jahrbuch
18 (2014), S. 145–170: Ill., Lit., Anm.
Plenarvortrag in d. Sächs. Akad. d. Wissensch. zu Leipzig am 10.01.2014

040
Magirius, Heinrich: Zur Geschichte zweier Figuren mit der Darstellung
des leidenden Christus aus dem 17. Jahrhundert. In: Jahrbuch 16 (2012),
S. 161–171: Ill., Lit., Anm.

041
Magirius, Heinrich (Rez.): Rezension zu Friedrich Dieckmann: Vom
Schloss der Könige zum Forum der Republik: Zum Problem der architek-
tonischen Wiederaufführung. In: Jahrbuch 19 (2015), S. 225–226
Berlin: Verlag Theater der Zeit, 2015. 192 S.: Ill., Lit.

May, Walter (Rez.): Rezension: Stefan Hertzig, Das barocke Dresden →
113

Papke, Eva: Nochmals in Sachen „Spieramen" → 85

042
Paul, Jürgen (Rez.): Rezension. Geschichte der Rekonstruktion. Konstruk-
tion der Geschichte: Publikation zur Ausstellung des Architekturmuseums
der TU München in der Pinakothek der Moderne 22. Juli bis 31. Oktober
2010 ... München [u. a.]: Prestel 2010. In: Jahrbuch 15 (2011), S. 189–191

Rehberg, Karl-Siegbert: Dresdner Frauenkirche als „Sündenfall"? → 27

Richter, Uwe: Die Taufe Johann Gottfried Stechers von 1753/54 → 71

Wegmann, Susanne: Gesetz und Gnade predigen. → 73

043
Winterfeld, Dethard von: Zum Tod von Andrzej Tomaszewski. In: Jahr-
buch 15 (2011), S. 185–187: Ill.

3.2. Kirchenbau

044
Dähner, Siegfried: Die George-Bähr-Kirche in Schmiedeberg. In: Jahrbuch
20 (2016), S. 17–49: Ill., Lit., Anm.

045
Finger, Birgit: Die Schlosskapelle zu Weesenstein und ihre Bezüge zum In-

nenraum der Dresdner Frauenkirche. In: Jahrbuch 16 (2012), S. 53–64: Ill., Lit., Anm.

Fischer, Horst: Schloss Seußlitz – ein Werk George Bährs → 29

046
Fröhlich, Martin: Sempers Projekte für die Nikolaikirche in Hamburg: Die Dresdner Frauenkirche als ein Prototyp für den Sakralbau in der Hansestadt?. In: Jahrbuch 18 (2014), S. 79–92: Ill., Lit., Anm.

047
Gretzschel, Matthias: St. Michaelis in Hamburg: Eine Geschichte von Bau, Zerstörung und Wiederaufbau. In: Jahrbuch 16 (2012), S. 199–212: Ill., Lit.

048
Hoffmann, Yves: Ein Zentralbauprojekt für Frankenberg: Zum barocken Neubau der Stadtkirche zu Frankenberg 1740–1745 / Von Yves Hoffmann und Uwe Richter. In: Jahrbuch 13 (2009), S. 117–131: Ill., Lit., Anm.

049
Hübner, Ulrich: Die Bedeutung der Dresdner Frauenkirche für die deutsche Reformarchitektur. In: Jahrbuch 17 (2013), S. 111–134: Ill., Lit., Anm.

050
Knobelsdorf, Tobias: Der Umbau der Sophienkirche in Dresden zur Evangelischen Hofkirche zwischen 1735 und 1739. In: Jahrbuch 17 (2013), S. 73–102: Ill., Lit., Anm.

051
Knobelsdorf, Tobias: Der Wiederaufbau der Dresdner Kreuzkirche nach dem Siebenjährigen Krieg: Teil 1: Von der Zerstörung 1760 bis zur Grundsteinlegung 1764 – eine „ganz schöne Protestantische Kirche nach moderner Bau-Arth". In: Jahrbuch 19 (2015), S. 107–155: Ill., Lit., Anm.

052
Knobelsdorf, Tobias: Der Wiederaufbau der Dresdner Kreuzkirche nach dem Siebenjährigen Krieg: Teil 2: Von der Grundsteinlegung 1764 bis zur Einweihung 1792 – „mit Beysetzung deßen, was bloß zu mehrer äußer- oder innerlichen Zierde und entbehrlichen Verschönerung dienet". In: Jahrbuch 20 (2016), S. 51–132: Ill., Lit., Anm.

053
Knobelsdorf, Tobias: Julius Heinrich Schwarzes Projekt für eine protestantische Kuppelkirche aus dem Jahre 1741: Teil 1. In: Jahrbuch 14 (2010), S. 149–172: Ill., Lit., Anm.

054
Knobelsdorf, Tobias: Julius Heinrich Schwarzes Projekt für eine protestantische Kuppelkirche aus dem Jahre 1741: Teil 2. In: Jahrbuch 15 (2011), S. 147–172: Ill., Lit., Anm.

055
Kuke, Hans-Joachim: Jean de Bodt und die Pläne für einen „Dome de Berlin". In: Jahrbuch 15 (2011), S. 127–145: Ill., Lit.

056
Magirius, Heinrich: Die Sophienkirche in Dresden – eine neugotische Kathedrale des lutherischen Sachsen?. In: Jahrbuch 20 (2016), S. 157–182: Ill., Lit., Anm.

057
Magirius, Heinrich: Protestantische Kirchbautraditionen und architektonische Innovationen bei der Planung von George Bährs Dresdner Frauenkirche. In: Jahrbuch 17 (2013), S. 41–71: Ill., Lit., Anm.

058
Mai, Hartmut (Rez.): Rezension zu Andrea Langer: Die Gnadenkirche „Zum Kreuz Christi" in Hirschberg: Zum protestantischen Kirchenbau Schlesiens im 18. Jahrhundert. Stuttgart: Steiner 2003. In: Jahrbuch 13 (2009), S. 203–206: Ill., Lit.

059
Reimann, Cornelia: Die Zionskirche in Dresden – ein Sakralbau der Reformarchitektur und seine Geschichte. In: Jahrbuch 17 (2013), S. 135–162: Ill., Lit.

060
Reinert, Stephan: Eine Kuppel über den Reformatorengräbern: Die Dresdner Frauenkirche als Vorbild für ein Wiederaufbauprojekt der 1760 kriegszerstörten Schlosskirche zu Wittenberg. In: Jahrbuch 14 (2010), S. 173–184: Ill., Lit., Anm.

3.3. Baumeister, Architekten, Bildhauer

061
Fehrmann, Udo: Andreas Hünigen (1712–1781), ein Schüler von George Bähr und Johann George Schmidt. In: Jahrbuch 13 (2009), S. 103–115: Ill., Lit.

Fischer, Horst: Schloß Seußlitz – ein Werk George Bährs → 29

Heitmann, Steffen: Der Dresdner Eliasfriedhof und die ... Grabmale von Franz Pettrich → 130

062
Hertzig, Stefan: Johann Fehre (1654–1715) und Johann Gottfried Fehre (1685–1753): Zwei Dresdner Baumeister im Schatten von George Bähr. In: Jahrbuch 12 (2008), S. 27–42: Ill. ,Lit., Anm.

Knobelsdorf, Tobias: Julius Heinrich Schwarzes Projekt für eine protestantische Kuppelkirche → 53

Knobelsdorf, Tobias: Julius Heinrich Schwarzes Projekt für eine protestantische Kuppelkirche → 54

063
Sturm, Albrecht: Johann Daniel Kayser (1733–1792): Ein Baumeister in der Spätzeit des sächsischen Barocks. In: Jahrbuch 14 (2010), S. 185–204: Ill., Lit., Anm.

064

Titze, Mario: Johann Gottfried Griebenstein und Johann Christian Feige d. Ä. – Bildhauer in Weißenfels und Dresden. In: Jahrbuch 18 (2014), S. 55–78: Ill., Lit., Anm.

065

Titze, Mario: Neue Forschungen zu Johann Christian Feige d. Ä. In: Jahrbuch 13 (2009), S. 133–161: Ill., Lit., Anm.

4. Bildende Kunst

066

Diekamp, Busso: Das Wormser Lutherdenkmal von Ernst Rietschel. In: Jahrbuch 17 (2013), S. 163–200: Ill., Lit., Anm.

067

Dülberg, Angelica: Das Nosseni-Epitaph aus der ehemaligen Dresdner Sophienkirche: Ein außergewöhnliches und hervorragendes Kunstwerk des frühen 17. Jahrhunderts. In: Jahrbuch 16 (2012), S. 173–198: Ill., Lit., Anm.

Dürre, Stefan: Epitaphe und Grabplatten aus der ehemaligen Sophienkirche in Dresden → 28

Hasse, Hans-Peter: Predigten in der alten Frauenkirche → 94

068

Heinze, Helmut: „Chor der Überlebenden" – eine Bronzeskulptur für die Kathedrale von Coventry: Ein Bekenntnis. In: Jahrbuch 17 (2013), S. 201–224: Ill., Lit., Anm.

Holler, Wolfgang: Goethe erlebt Dresden → 111

069

Koltermann, Grit: Das Luther-Denkmal auf dem Dresdner Neumarkt und sein kunstgeschichtlicher Hintergrund. In: Jahrbuch 14 (2010), S. 113–130: Ill., Lit., Anm.

Kranich, Sebastian: „Kommt und helft uns Luthern feiern" → 36

Magirius, Heinrich: Zur Geschichte zweier Figuren mit der Darstellung des leidenden Christus → 40

070

Protzmann, Heiner: „Großer trauernder Mann": Überlebensgroße Bronzestatue von Wieland Förster auf dem Georg-Treu-Platz zu Dresden. In: Jahrbuch 15 (2011), S. 173–175: Ill.

071

Richter, Uwe: Die Taufe Johann Gottfried Stechers von 1753/54 in der wiederaufgebauten Frauenkirche zu Dresden. In: Jahrbuch 12 (2008), S. 57–63: Ill., Lit., Anm.

072

Schmidt, Frank: Die Vasa sacra der Dresdner Frauenkirche im Spiegel ihrer unterschiedlichen Bedeutung im Laufe der Zeiten. In: Jahrbuch 13 (2009), S. 93–102: Ill., Lit.

Titze, Mario: Johann Gottfried Griebenstein und Johann Christian Feige d. Ä. → 64

Titze, Mario: Neue Forschungen zu Johann Christian Feige d. Ä. → 65

073

Wegmann, Susanne: Gesetz und Gnade predigen: Die Kanzeln der alten Frauenkirche in Dresden und der Kreuzkirche in Bischofswerda. In: Jahrbuch 19 (2015), S. 55–65: Ill., Lit., Anm.

074

Wetzel, Christoph: Meine eigentliche Akademie: Die „Alten Meister" und ich. In: Jahrbuch 13 (2009), S. 163–176: Ill.

5. Musik

075

Greß, Frank-Harald: Wiedergeburt einer Klangwelt: Die Orgeln der evangelischen Schlosskapelle zu Dresden und ihr Nachbau. In: Jahrbuch 17 (2013), S. 103–110: Ill., Lit., Anm.

076

Gülke, Peter: Komponierte Musik vor dem Hintergrund von nichtkomponierter?: Überlegungen zu Mendelssohns Reformationssinfonie. Ein Essay. In: Jahrbuch 15 (2011), S. 105–116: Ill.

077

Güttler, Ludwig: Gedanken zur Uraufführung von Daniel Schnyders „Oratorium ‚Eine feste Burg' (nach Texten der Lutherbibel)": am 26. Oktober 2013 in der Dresdner Frauenkirche. In: Jahrbuch 18 (2014), S. 45–54: Ill., Lit.
Enth. gesamten Text

078

Güttler, Ludwig: Uraufführung der Evangelienvesper für Sopran, Chor und Orchester von Siegfried Thiele / Von Ludwig Güttler und Siegfried Thiele. In: Jahrbuch 13 (2009), S. 177–184: Ill., Anm.
Uraufführung in der Dresdner Frauenkirche am 26.09.2008.
Enth. Kurzbiographie Thiele u. Vespertext

079

John, Hans: Kantatenkompositionen von Gottfried August Homilius für die Dresdner Frauenkirche. In: Jahrbuch 18 (2014), S. 33–44: Ill., Lit., Anm.
Ergänzung zum Beitr. d. Verf. in Jahrb. 12 (2008)

080

John, Hans: Kreuzkantor Gottfried August Homilius (1714–1785) – eine große Persönlichkeit an der Dresdner Frauenkirche. In: Jahrbuch 12 (2008), S. 65–75: Ill., Lit.

081
Kreß, Volker: Über Sinn und Zweck von Gesprächskonzerten / Von Volker Kreß und Ludwig Güttler. In: Jahrbuch 16 (2012), S. 35–52: Ill., Anm., 1 CD und Anhang S. 245–252
Gespräch zw. den beiden Autoren am 20.04.2012
Enth. Übersicht d. Gesprächskonzerte in d. Frauenkirche und bei der Musikwoche Hitzacker

Loeffelholz von Colberg, Bernhard Freiherr: Ansprache bei der Grundsteinlegung der „Heinrich-Schütz-Residenz" → 125

082
Mayer, Eckehard: „Von der Freiheit eines Christenmenschen": Über Text und Komposition. In: Jahrbuch 15 (2011), S. 117–125: Ill., Lit., Anm.
Enth. gesamten Text
Uraufführung Frauenkirche am 24.09.2010

083
Vogl, Willi: Klingendes Friedensfeuer: Der Komponist zu seinem Oratorium Gott – Fried. In: Jahrbuch 20 (2016), S. 207–216: Ill., Lit.
Enth. Gesamttext. Uraufführung in d. Frauenkirche am 31.10.2015

6. Bautechnik

6.1. Bautechnik Allgemeines

084
Gottschlich, Thomas: Die Beleuchtung der wiederaufgebauten Dresdner Frauenkirche. In: Jahrbuch 15 (2011), S. 41–49: Ill., Lit.

085
Papke, Eva: Nochmals in Sachen „Spieramen". In: Jahrbuch 14 (2010), S. 205–206: Lit.

6.2. Bauwerkswartung, Bauwerkserhaltung

086
Gottschlich, Thomas: Bauwerkswartung und -erhaltung an der wiederaufgebauten Dresdner Frauenkirche. In: Jahrbuch 14 (2010), S. 71–78: Ill.

087
Jäger, Hans-Joachim: Bautechnische Instandsetzungen der Dresdner Frauenkirche in der ersten Hälfte des 20. Jahrhunderts: Teil 1: 1918–1932 / Von Hans-Joachim Jäger und Wolfram Jäger. In: Jahrbuch 18 (2014), S. 93–144: Ill., Lit., Anm.

088
Jäger, Hans-Joachim: Bautechnische Instandsetzungen der Dresdner Frauenkirche in der ersten Hälfte des 20. Jahrhunderts: Teil 2: 1937–1942 / Von Hans-Joachim Jäger und Wolfram Jäger. In: Jahrbuch 19 (2015), S. 67–105: Ill., Lit., Anm.

7. Religionsfragen. Kirchengeschichte. Nutzung

7.1. Religionsfragen

089
Bohl, Jochen: Die Ausstrahlung der Dresdner Frauenkirche auf das Glaubensleben in der Evangelisch-Lutherischen Landeskirche Sachsens. In: Jahrbuch 14 (2010), S. 7–12: Lit.
Vortrag beim Donnerstagsforum in der Frauenkirche am 27.08.2009

090
Feydt, Sebastian: „Laßt euch versöhnen mit Gott" (2 Kor 5, 20): Das geistliche Leben in der Frauenkirche zu Dresden. In: Jahrbuch 12 (2008), S. 19–26: Ill., Lit.

091
Füllkrug, Gabriele: Vom Auftrag evangelischer Schulen: Das Beispiel des Dresdner Kreuzgymnasiums. In: Jahrbuch 16 (2012), S. 213–224: Ill., Lit., Anm.

Heinze, Helmut: „Chor der Überlebenden" – eine Bronzeskulptur für die Kathedrale von Coventry → 68

092
Huber, Wolfgang: Die Verantwortung der Religionen für Frieden in Europa. In: Jahrbuch 12 (2008), S. 9–18: Lit., Anm.
Vortrag am 15.03.2007 in der Frauenkirche

093
Schröder, Richard: Über die Zivilcourage – was ist das heute? In: Jahrbuch 17 (2013), S. 9–14: Lit., Anm.
Vortrag bei der Mitgliederversammlung am 27.10.2012

7.2. Kirchengeschichte

094
Hasse, Hans-Peter: Predigten in der alten Frauenkirche. In: Jahrbuch 19 (2015), S. 35–54: Ill., Lit., Anm.
Vortr. beim Donnerstagsforum am 28.11.2011. Abschn.: Die Kanzel der alten Frauenkirche

095
Kobuch, Manfred: Die Dresdner Frauenkirche im Spiegel der in die Dresdner Stadtbücher eingetragenen Rechtshandlungen: 1. Teil: 1423–1505. In: Jahrbuch 13 (2009), S. 85–91: Lit.
Enth. Quellentexte

096
Kobuch, Manfred: Die Dresdner Frauenkirche im Spiegel der in die Dresdner Stadtbücher eingetragenen Rechtshandlungen: 2. Teil: 1509–1533. In: Jahrbuch 15 (2011), S. 37–39: Lit.
Enth. Quellentexte

097
Raddatz-Breidbach, Carlies Maria: Der Alltag der Frauenkirchgemeinde zwischen Tradition und Neubeginn. In: Jahrbuch 12 (2008), S. 77–86: Lit.

Schmidt, Frank: Die Vasa sacra der Dresdner Frauenkirche → 72

098
Stanislaw-Kemenah, Alexandra-Kathrin: Zur Beziehung zwischen der Dresdner Frauenkirche und dem Maternihospital im Spätmittelalter. In: Jahrbuch 14 (2010), S. 13–23: Ill., Lit., Anm.

099
Wetzel, Christoph: Die Kreuzkirchenparochie und ihre in die Frauenkirche eingepfarrten Dörfer vom 17. bis zum 19. Jahrhundert. In: Jahrbuch 14 (2010), S. 41–66: Ill., Lit., Anm.

100
Wieckowski, Alexander: Evangelische Beichtpraxis in Sachsen und in der Dresdner Frauenkirche. In: Jahrbuch 12 (2008), S. 43–56: Ill., Lit., Anm.

7.3. Nutzung

101
Bohl, Jochen: Vorwort. In: Jahrbuch 18 (2014), S. 7–8.

102
Brandes, Dieter: Das Donnerstagsforum der Fördergesellschaft in der Unterkirche der Dresdner Frauenkirche / Von Dieter Brandes und Walter Köckeritz. In: Jahrbuch 13 (2009), S. 207–217
Enth. Veranstaltungsliste 1998–2009

103
Feydt, Sebastian: Die Dresdner Frauenkirche zehn Jahre nach ihrer Wiedererrichtung – ein protestantisches Gotteshaus auf der Schnittstelle von Religion, Politik und Kultur. In: Jahrbuch 19 (2015), S. 23–34: Ill.
Vortrag beim Donnerstagsforum am 26.03.2015

Feydt, Sebastian: „Laßt euch versöhnen mit Gott" (2 Kor 5, 20) → 90

104
Glaser, Gerhard: Raum der Erinnerung: Zur neuen Ausstellung in der Dresdner Frauenkirche. In: Jahrbuch 12 (2008), S. 93–96: Ill.

105
Häse, Anja: Gotteshaus und Lernort des Friedens: Zur kirchenpädagogischen Arbeit an der Dresdner Frauenkirche. In: Jahrbuch 20 (2016), S. 217–234: Ill., Lit., Anm.

106
Hansmann, Arvid: Zum „Erinnerungsort" Dresdner Frauenkirche. In: Jahrbuch 13 (2009), S. 185–190: Lit., Anm.

107
Münchow, Christoph: „Friede sei mit euch!" – Gottesdienste an und in der Frauenkirche Dresden seit 1993 / Von Christoph Münchow und Sebastian Feydt. In: Jahrbuch 16 (2012), S. 11–33: Ill., Lit.

108
Treutmann, Holger: EVA – das Jugendprojekt an der Dresdner Frauenkirche: Eine Standortbestimmung. In: Jahrbuch 15 (2011), S. 19–30: Ill., Lit.

8. Dresden Geschichte. Wiederaufbau

8.1. Allgemeines

Bohl, Jochen: Die Dresdner Gedenkkultur am 13. Februar → 3

109
Bretschneider, Harald: Der Dresdner Gedenkweg zur Erinnerung an den 13. Februar 1945 / Von Harald Bretschneider, Gerhard Glaser und Ludwig Güttler. In: Jahrbuch 15 (2011), S. 93–104: Ill., Lit.
Mit Texten der Veranstaltung am 13.02.2011

Glaser, Gerhard: Professor Hans Nadler zu Ehren seines 100. Geburtstages → 30

110
Guratzsch, Dankwart: Das Gedenken an den 13. Februar 1945 in Dresden nicht verfälschen! In: Jahrbuch 16 (2012), S. 7–10: Ill., Lit., Anm.

Guratzsch, Dankwart: Vergangenheit und Zukunft auf einmal → 34

111
Holler, Wolfgang: Goethe erlebt Dresden. In: Jahrbuch 18 (2014), S. 9–32: Ill., Lit., Anm.
Vortrag auf d. Jahrestagung am 26.10.2013

Knobelsdorf, Tobias: Der Wiederaufbau der Dresdner Kreuzkirche nach dem Siebenjährigen Krieg → 51

Knobelsdorf, Tobias: Der Wiederaufbau der Dresdner Kreuzkirche nach dem Siebenjährigen Krieg → 52

112
Lühr, Hans-Peter: Dresden und der 13. Februar – Erfahrungen mit der Erinnerung. In: Jahrbuch 19 (2015), S. 7–11: Ill., Lit.

113
May, Walter (Rez.): Rezension: Stefan Hertzig, Das barocke Dresden: Architektur einer Metropole des 18. Jahrhunderts. Mit Fotografien von John Hinnerk Pahl. In: Jahrbuch 17 (2013), S. 229–232
Petersberg: Michael Imhof 2013. 319 S., 271 Abb., größtenteils farbig.

114
Meyer, Hans Joachim: Vom Wert des Gemeinsamen: Bürgerschaftliches Engagement und seine Wirkung auf die Gesellschaft am Beispiel der Dresdner Frauenkirche. In: Jahrbuch 19 (2015), S. 13–22: Ill.

Protzmann, Heiner: „Großer trauernder Mann" → 70

115
Wagner, Herbert: Herbst 1989 – Aufbruch in die Demokratie: Die friedliche Revolution in Dresden. Bericht eines Zeitzeugen. In: Jahrbuch 14 (2010), S. 207–218
Vortrag beim Donnerstagsforum in der Frauenkirche am 24.09.2009

Winterfeld, Dethard von: Zum Tod von Andrzej Tomaszewski -> 43

8.2. Neumarktviertel

116
Berger, Dietrich: Die Rampische Straße zu Dresden: Der Wiederaufbau eines historischen Straßenzuges. In: Jahrbuch 19 (2015), S. 197–206: Ill., Lit.

117
Beutmann, Jens: Die Ausgrabungen um Frauenkirche und Neumarkt in Dresden: Ein Beitrag zur Geschichte der Frauenvorstadt. In: Jahrbuch 12 (2008), S. 103–123: Ill., Lit., Anm.

Güthlein, Klaus: Historismus im 17. und im 21. Jahrhundert → 32

118
Henke, Rainer: Zur Baugeschichte des Palais Hoym-Riesch. In: Jahrbuch 20 (2016), S. 133–156: Ill., Lit., Anm.

119
Hertzig, Stefan: Bauen am Dresdner Neumarkt – eine Bilanz 2009. In: Jahrbuch 13 (2009), S. 31–55: Ill., Lit., Anm.

120
Hertzig, Stefan: Hotel Stadt Rom am Neumarkt: Ein geplanter Wiederaufbau im städtebaulichen Diskurs. In: Jahrbuch 16 (2012), S. 115–142: Ill., Lit., Anm.

121
Hummel, Andreas: Zum Wiederaufbau der Häuser Neumarkt 12 („Schützhaus") und Frauenstraße 14 („Köhlersches Haus"): Vorbereitende Untersuchungen. In: Jahrbuch 12 (2008), S. 153–162: Ill.

122
Knobelsdorf, Tobias: „In dem wegen seiner vielen Sehens-Würdigkeiten weitberühmten Dinglerischen Hauß in Dreßden": Neue Erkenntnisse zur Baugestalt und zur Ausstattung des Dinglingerhauses in der Dresdner Frauenstraße. In: Jahrbuch 16 (2012), S. 101–114: Ill., Lit., Anm.

Koltermann, Grit: Das Luther-Denkmal auf dem Dresdner Neumarkt → 69

123
Kulke, Torsten: Das Schicksal der Rampischen Straße in Dresden nach 1945 und der Wiederaufbau des Hauses Nr. 29. In: Jahrbuch 16 (2012), S. 65–100: Ill., Lit., Anm.

124
Kulke, Torsten: Wiederaufbauplanungen zum Dresdner Neumarkt und kulturhistorischen Zentrum in den Jahren 1970–1990. In: Jahrbuch 19 (2015), S. 157–196: Ill., Lit., Anm.

125
Loeffelholz von Colberg, Bernhard Freiherr: Ansprache bei der Grundsteinlegung der „Heinrich-Schütz-Residenz" in Dresden, Neumarkt 12, am 21. Juni 2007. In: Jahrbuch 12 (2008), S. 163–164

May, Walter: Die Pläne Augusts des Starken zur Umgestaltung des Frauenkirchviertels → 17

126
Neidhardt, Hans Joachim: Der Dresdner Neumarkt: Zur aktuellen Polemik und zum kulturphilosophischen Konzept. In: Jahrbuch 12 (2008), S. 125–132: Ill., Lit.

127
Trommler, Bernd: Das British Hotel in der Landhausstraße am Dresdner Neumarkt: Zur Vollendung des Wiederaufbaus / Von Bernd Trommler und Volker Röhricht. In: Jahrbuch 14 (2010), S. 79–111: Ill., Lit., Anm.

8.3. Weitere Bauwerke

128
Glaser, Gerhard: Die Gedenkstätte Sophienkirche: Ein Ort der Trauer, ein Ort gegen das Vergessen. In: Jahrbuch 13 (2009), S. 191–202: Ill., Lit.
Anhang: Spendenaufruf

129
Glaser, Gerhard: Die Gedenkstätte Sophienkirche: Die weitere Ausformung des Gedenkortes in den Jahren 2010–2016. Ein Baubericht. In: Jahrbuch 20 (2016), S. 183–190: Ill., Lit.

Greß, Frank-Harald: Wiedergeburt einer Klangwelt → 75

130
Heitmann, Steffen: Der Dresdner Eliasfriedhof und die darin befindlichen Grabmale von Franz Pettrich. In: Jahrbuch 19 (2015), S. 207–219: Ill., Lit., Anm.

131
Hertzig, Stefan: „… eines der kostbarsten Raumbilder Europas": Die Rampische Straße zu Dresden. In: Jahrbuch 18 (2014), S. 221–236: Ill., Lit., Anm.

Knobelsdorf, Tobias: Der Umbau der Sophienkirche in Dresden zur Evangelischen Hofkirche → 50

132
Lorch, Wolfgang: Der Neubau der Synagoge in Dresden: Material und Zeit. In: Jahrbuch 15 (2011), S. 81–92: Ill., Lit.

133
Magirius, Heinrich: Die Synagoge in Dresden, ein Bauwerk Gottfried Sempers. In: Jahrbuch 15 (2011), S. 51–80: Ill., Lit., Anm.

134
Rosen als Zeichen der Versöhnung: Grußworte zur Einweihung des Deutsch-Britischen Rosengartens in Dresden von Dirk Hilbert, William Gatward, HRH The Duke of Kent und Alan Russell. In: Jahrbuch 15 (2011), S. 13–18: Ill.

Verfasser- und Sachtitelregister

Trommler, Bernd: Das British Hotel in der Landhausstraße am Dresdner Neumarkt **127**

Vogel, Hans-Jochen: Die wiedererstandene Dresdner Frauenkirche **25**

Vogl, Willi: Klingendes Friedensfeuer **83**

Wagner, Herbert: Herbst 1989 – Aufbruch in die Demokratie **115**

Wegmann, Susanne: Gesetz und Gnade predigen **73**

Wetzel, Christoph: Die Kreuzkirchenparochie und ihre in die Frauenkirche eingepfarrten Dörfer **99**

– Meine eigentliche Akademie **74**

Wieckowski, Alexander: Evangelische Beichtpraxis in Sachsen **100**

Winterfeld, Dethard von: Zum Tod von Andrzej Tomaszewski **43**